다 공 예 술

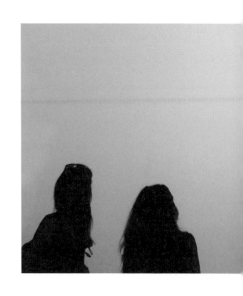

일러두기

— 본서에는 저자가 발표한 선행 연구를 수정 발전시킨 내용이 포함되어 있다. 각 학회의 동
의를 거쳐 해당 부분의 출처를 밝힌다.

제1부 1장: 「컨템포러리 아트의 융합 과/또는 상호학제성 비판」, 『미술사학』, 한국미술사
교육학회, 2015. 8. 제30호, pp. 307-337.

제3부 1장: 「헤테로토피아의 질서: 발터 벤야민과 아카이브 경향의 현대미술」, 『미학』,
한국미학회, 2014. 6. 78집, pp. 3-39.

제3부 2장: 「다른 미적 수행성: 현대미술의 포스트온라인 조건」, 『미학 예술학 연구』, 한
국미학예술학회, 2018. 2. 53권, pp. 3-39.

— 단행본과 정기간행물은 『 』, 작품은 〈 〉, 전시회명은 《 》로 표기했다.

— 인명 등 고유명사는 국립국어원의 외래어표기법에 따르되, 일부 미술계에서 널리 통용되
는 인명은 관용적 표기를 사용했다.

한국 현대미술의
수행적 의사소통 구조와
소셜네트워킹

다
공
예
술

강수미 지음

글항아리

서언

사회적 현상

'컨템포러리 아트contemporary art'를 아세요? 또는 그것의 번역어인 '현대미술'을 아세요? 이 질문에 큰 망설임 없이 '그렇다'고 답하는 사람들은 누구일까. 미술대 전공생부터 미술계 전문가까지, 국제 미술계의 스타 작가부터 미술관 도슨트까지, 미술학원 강사부터 미학/예술철학 연구자까지. 미술이 자신의 전공이거나 직업과 연관돼 있는 이들이라면 어렵지 않게 안다고 답할 것이다. 평소 미술에 관심이 많고 미술작품을 애호하는 사람들, 문화 활동에 적극적이거나 문화예술 관련 분야에서 일하는 사람들 또한 어느 정도 가벼운 마음으로 고개를 끄덕일 것이다. 하지만 좀더 복잡한 질문으로, 이를테면 '컨템포러리 아트/현대미술이 정확히 무엇이고, 어떤 체제와 방식을 갖췄으며, 우리가 사

는 세상에서 어떤 의미가 있고 무슨 역할을 하는지' 묻는다면 간명하게 답하기 쉽지 않다. 머리가 나쁘거나 경험이 얕아서가 아니다. 그러기엔 현대미술이 열린 범주, 느슨한 의미, 모호한 형태, 비직관적인 요소들을 대거 포함하기 때문이다. 또 오늘 여기의 미술은 '이것이 미술'이라고 한정하기 힘들게 사회와 문화 전방위에서 흐름과 이행, 혼융과 분화의 운동을 거듭하며 변하고 있다.

'한국'으로 한정해도 양상은 비슷하다. 즉 '한국 현대미술Korean Contemporary art' 또한 확장과 다원화 속에서 계속 변하는 중이다. 특히 이 책이 다루는 2000~2020년대 한국 사회 미술의 움직임은 눈에 띄게 달라졌다. '순수미술 작품'으로서보다는 넓은 의미에서 '이미지'의 일종이 된 미술은 이제 전시장의 관람객을 넘어 지하철에서 스마트폰을 보는 승객, SNS 이용자, 일인미디어 시장의 크리에이터, 상품 개발자, 소비자, 독자 등 때와 장소, 사람과 영역을 가리지 않고 스며들고 넘나든다. 이처럼 미술의 외연은 넓어지고 내포가 심화되고 있다. 역으로 보면 그만큼 많은 삶의 국면, 다양한 상품과 산업, 경제와 비즈니스가 미술을 차용하거나 미술과의 복합적 관계를 디자인하고 있다는 뜻이다. 이를테면 도시공학과 건축에도 현대미술의 스펙터클한 가시성과 디테일이 알게 모르게 섞여 들어가거나 전면적으로 교차하는 경향이 강해졌다. 대중매체들은 앞다퉈 인문학 콘텐츠, 해외여행, 문화 행사, 문화 상품에 미술을 녹여낸 프로그램을 선보이고 있다. 정규 뉴스는 국립현대미술관의 '올해의 작가상' 수상자 선정부터 홍콩 아트바젤과 크리스티 미술품 경매 현황까지, 위작僞作 시비부터 비엔날레 사업 보고까지 미술계의 각종 소식을 부단히 실어 나른다. 연예인이나 소셜미디어 인플루언서가 미술 작가와 협업하는 콘텐츠나 상품이 시장의

핫 아이템 중 하나로 자리 잡은 것 또한 변화를 보여주는 사례다. 거기서는 작가의 작품도 중요하지만 협업자들의 외모, 패션, 이력, 소셜 미디어의 영향력, 감성, 취향, 독특한 경험담이 곧 관심의 대상이자 자본력이다. 그에 더해 아마추어 미술 읽기 온라인 소모임부터 미술계 전문가의 SNS 개인 방송에 이르기까지 가볍고 접근성 좋은 미디어와 커뮤니티를 통해 다성多聲의 언어들이 의사소통하면서 딱딱하게 굳어 있던 미술 이론의 대지를 적시고 있다. TV 드라마나 영화 속 주인공의 직업으로 빈번히 화가, 큐레이터, 아트 딜러, 미술관 관장, 건축가 등이 설정된다. 그런데 과거와 달리 전문가도 놀랄 정도로 직업에 대한 묘사가 정확하고 구체적이다. 거칠게 예를 들어 이 정도지만, 최근 20여 년 동안 미술이 얼마나 방대하고 다원적으로 우리 사회와 현실에 침투했고 융화해왔는지 실감할 수 있는 대목이다. 그래서 이제는 기꺼이 미술이 사람들의 일상생활에 두루 자리 잡았으며 매력적인 대상으로서 관계를 만들어나가고 있다고 말할 수 있다. 요컨대 미술은 사람들에게 흥미롭고 세련되고 자유로우며 시쳇말로 '잘나가는 분야' 중 하나다. 나아가 지적 또는 문화적 욕구로서만이 아니라 자본적 욕망의 대상으로서 입지를 넓고 단단하게 구축해가는 중이다.

매체의 다원화와 네트워크 기술의 첨단화에 따른 변화도 주목할 부분이다. 모바일 테크놀로지는 우리 손안의 장치가 기원전 1만 4000년경 음각된 알타미라 동굴의 뼛조각부터 밀라노 대성당의 가상현실VR 이미지까지, 뉴욕현대미술관MoMA의 근현대 미술 소장품에서 국립현대미술관 서울관의 현재 전시까지 시공간의 제약 없이 쉽게 검색하고 속속들이 들여다볼 수 있는 길을 열었다. 서점은 이제 비단 미술 전문서만이 아니라 심리학, 철학, 에세이, 자기계발서, 경제경영서, 여행서,

요리책, 트렌드 북 등 분야를 막론하고 다양하게 미술을 차용, 전용, 변용, 해석, 합성, 재창작한 콘텐츠와 굿즈로 넘친다. 이는 미술이 바야흐로 신생 문화 지식과 인간 과학의 풍부한 원천이자 핫 아이템으로 자리 잡았음을 실감케 하는 현상이다. 짧게는 최근 10년, 길게는 20년 사이에 한국 사회에서 바뀐 미술의 리얼리티가 이와 같다. 물론 이런 변화가 유독 여기 미술계에서만 일어난 현상은 아니다. 20세기 후반부터 본격화된 글로벌리즘과 더불어 문화 산업이 전 사회적으로 발전하면서, 특히 2016년 세계경제포럼이 '제4차 산업혁명' 의제를 제시한 이후 문화예술이 '신성장 동력'이자 '다음 세대 먹거리'로 부상하면서 국내외를 막론하고 마주하게 되는 현상이다. 그런 맥락에서 현재의 미술은 매체, 테크놀로지, 의사소통 체제 등 사회 제반 환경의 변화와 연동하고 있다. 그리고 무엇보다 지금 여기 우리가 살아가는 상황 및 방식과 복합적으로 맞물려 있다. 큰 틀에서 볼 때 1990년대 중반경 시작된 미술 패러다임의 이행이 이처럼 2000년대 이후로 본격화됐고, 그에 따라 '다른 미적인 것'이 나타났다. 전통적 미의 형식, 제도, 질서와 다르다는 의미에서, 또한 우리의 감각 지각적 경험이 달라졌다는 의미에서 그렇다.

계기와 특징

그럼 패러다임의 이행 차원에서 현대미술의 특징적 변화는 무엇인가? 우리는 현대미술이 다양하고 복합적인 의미와 기능, 열린 커뮤니케이션과 네트워크를 지향한다는 점에 주목한다. 단적으로 그만큼 현대미

술이 미술의 정체성·범위·역할을 광범위하게 개방하고 있다는 뜻이다. 또한 다원적으로 사람들의 삶 및 사회 현실과 연관되는 예술 실천을 도모하고 있다. 특히 대중과의 일상적 소통, 교류, 상호작용을 중시한다. 그런 맥락에서 현대미술은 사회적으로 더욱 확장되고 다원적인 네트워킹을 시도하는 중이다. 작가와 작품에 독점적 권리가 주어지는 폐쇄적 미술계 대신 말이다. 이는 첫째, 서구 19~20세기 모더니즘 미술은 물론 20세기 중후반경 모더니즘 미술에 대한 비판과 회의로서 제기된 포스트모더니즘 미술까지 경험한 이후의 일이다. 둘째, 신체적 경험과 지각의 양태를 다양화하고, 지적 인식과 감각의 활발한 상호작용을 적극화하는 현대미술이 활성화되면서 가능해졌다. 이를테면 개방성, 다양화, 유연함, 혼성, 확장성, 이동성, 교류, 협력, 융복합을 적극적으로 추진한 미술 실천들이 이뤄낸 성과다. 미술에 대한 사람들의 인식이 조형적 아름다움과 미적 오브제에 한정되지 않고 미술의 사회적 기능과 공동체적 역할에 특히 주목하게 된 계기도 거기서부터다. 셋째, 테크놀로지와 미디어가 사람들의 사회적 삶의 방식 및 문화 경험 양상을 전면적이고 정교하게 변화시키는 과정에 발맞춰 현대미술의 사회적 확장성과 다원적 네트워크 또한 활발히 전개되었다.

상호작용, 협업, 참여, 융합, 네트워킹, 공존, 공유, 공명, 연방common-wealth, 열린 교류open exchange는 2000년대 초반의 현대미술에서 가장 중요한 개념어들이자 미술계가 실제로 작동하는 방식이다. 제4차 산업혁명의 큰 흐름이 시작된 후 현실의 일부가 된 빅데이터, 알고리즘, 인공지능, 가상현실, 바이오테크놀로지 주도의 디지털 생태계 또한 현대미술의 주요 화두다. 작가들, 특히 1990년대 이후 출생한 한국의 젊은 작가의 작업에서 디지털 기술은 도구만이 아니라 환경이자 기반으로

작동한다. 이렇게 패러다임이 바뀌는 가운데 미술작품은 더 이상 미술관 안에 전시된 순수한 미적 대상aesthetic object이나 화랑에서 물질 형태로 거래하는 미술품art object에 한정되지 않는다. 오히려 작품 자체가 모더니즘 미술의 자기 지시성('미술은 미술이다' 또는 '예술을 위한 예술')을 벗어던지고 그간의 역사적 조형의식으로 따지면 매우 이질적이고 잡종적인 면모로 출현하고 있다. 또 사회의 다양한 관계를 매개하는 다채로운 행위자들actors/agents/performers로서 미학적 태세 전환을 시도한다. 그러는 가운데 미술의 질적 차원은 여기저기 잘 흘러다니고 일시적인 형태에 유연하게 적응하는 액체 같은 것으로 변화했고, 구조적 차원은 이질적 행위자들이 활발하게 들고나는 다공多孔, porous의 플랫폼 같은 것이 되었다.

집단과 방법

현대미술은 어떻게 현재와 같이 변화할 수 있었는가? 우선 미술가들이 현실 전반의 여러 영역과 직간접적으로 관계하면서 미술의 형식과 내용을 시험해왔고 그 과정에서 예술에 대한 이념과 방법론이 변화했기 때문이다. 실제 국내외 다수의 미술가는 일상의 삶에 깊숙이 침투해서 작업해나가길 원하고, 그 관계 안에서 오히려 미술의 독특한 자리와 역할을 창안/재창안할 수 있다고 믿는다. 예컨대 2015년 영국 터너상[1]을 수상한 그룹 '어셈블Assemble'을 보자. 이 그룹은 미술가, 디자이너, 건축가로 구성된 프로젝트 팀으로서 영국의 전통적 공업도시 리버풀을 무대로 작업했다. 단지 시각예술을 시연하거나 그것을 장식물

로 써서 도시 환경을 미화한 것이 아니기에 어쩌면 '무대'라는 표현이 적절하지 않을 수 있다. 그들은 20세기 중후반 산업시대가 끝나가면서 지역사회 전반이 쇠락해버린 리버풀 현지 상황에 실제로 개입했기 때문이다. 도시 재생을 위한 여러 예술적 방법을 시도했고 실제로 공동체 활성화에 기여했다.[2] 그렇게 해서 예술적으로 공공 공간을 활성화하는 방안과 사회 참여적 예술의 가치를 확산시킬 수 있었다. 2016년부터 서울시가 도시재생과 공공미술을 연계시켜 시행하고 있는 〈서울은 미술관〉, 다원적 도시 예술 이벤트인 〈서울거리예술축제〉, 서울문화재단의 〈서울을 바꾸는 예술〉 같은 것이 우리 사례로 연계될 수 있다. 그런데 국제 미술계에서 가장 중요한 상으로 꼽히는 터너상이 어셈블과 그들의 활동에 수여됐다는 사실이 현대미술의 형식적, 질적 변화에 말해주는 바는 또 다르다. 1984년 첫해 수상자인 맬컴 몰리의 도발적인 회화나 1986년 수상자인 길버트 앤 조지의 '살아 있는 조각' 같은 실험적 사례와 비교해도 미술 인식이 견줄 수 없을 만큼 달라졌다. 어셈블의 수상 사례는 실험적이고 대안적인 미술을 추구하는 동시대 아티스트들이 스스로를 사회의 일반적 삶과 유리된, 순수미술에 헌신하는 자아로 여기지 않는다는 점을 말해준다. 동시에 이제 미술이 더 이상 창조적 개인의 감각이나 심리의 표현 같은 데 한정되지 않음을 보여준다. 다다나 초현실주의 같은 20세기 초반 유럽의 아방가르드처럼 예술을 통한 삶의 지양, 의도적인 미 형식의 위반, 예술적 도발이나 파괴, 반미학적이고 반미술적인 시도 등을 행하는 것과도 다르다. 그것은 다른 형태의 일방향성과 배타성을 견지했다. 반면 현대미술의 실험성과 대안은 독점적이고 우월적인 순수예술/고급예술 대신 현실 사회라는 광범위하고 복합적인 지대와 다양한 주체로 뻗어나간다. 방법적으로는

세대, 계급, 계층, 아비투스, 젠더, 섹슈얼리티, 지역 같은 기성의 헤게모니를 흔들고 그에 얽힌 사회적 논점에 불을 붙이며 최종적으로 자신들의 작업으로 구체화하여 공유한다. 기성의 영화, 텔레비전, 디자인, 건축, 문학, 연극, 음악, 대중문화 속 이미지를 가리지 않고 여기저기로 차용-변용-재창안한다. 그것을 오프라인, 온라인, 모바일, 소셜 미디어 가리지 않고 가능한 거의 모든 관계망을 이용해 매개/재매개한다. 또 개인과 공동체, 사적 삶과 사회적 삶 사이의 수행적 과정, 실증적이고 구체적인 측면들을 한시적인 형태의 미술로 다양화하고 여러 주체와 교류 및 혼성한다. 그 쟁론화, 전개 과정, 매개 형식 및 절차, 복합화의 과정 및 작동 방식 자체가 어느새 미술이고 작품이다. 또는 프로젝트가 되고 프로그램이 된다. 우리가 더 이상 당혹스러워하거나 크게 이의제기하지 않고 미술작품으로 받아들이게 된 디지털 미디어아트, 퍼포먼스 아트, 이벤트/프로세스/프로젝트 기반 미술, 다원예술interdisciplinary arts, 사회·정치적 예술 실천social-political art practice, 사회 참여 미술socially engaged art, 협업과 전용의 미술, 포스트프로덕션, 포스트크리에이터의 미술이 그런 기반에서 나왔다. 이 같은 현대미술이 지금도 특정한 맥락/탈맥락의 장소에서 도발적이고 혼종적인 양태로 친숙하면서 낯선 예술의 세계를 만들어내고 있다. 우리는 이와 같은 미술이 대중의 경외 혹은 찬미 대신 관심과 이해, 참여와 개입, 상호작용과 다자간 교류를 수행한다는 점에서 다공성多孔性, porosity의 미술이라고 이름 붙일 수 있다.

다공의 의미

21세기 들어 본격적으로 한국의 현대미술은 경계를 깨고 다중으로, 혼성의 차원으로 열렸다. 또 시대적 조류에 따라 미술의 개념 및 실천의 전략을 수정해가면서 이질적이고 다양한 것들이 자유롭게 들고나는 유동성과 가변성의 플랫폼으로 진화해왔다. 마치 문과 통로가 많은 건축물 같은 구조다. 말하자면 현대미술은 그 개방성과 다원성의 구조를 적극 증진시켜서 인풋과 아웃풋을 활발히 수행함으로써 우리 사회 공동체에 변화를 만들어내는 역할을 한다. 한국 현대미술이 특별한 이유, 명시적으로 2000년대 이후의 미술을 이전과는 다른 미술로 간주할 이유가 거기 있다. 이제 인간의 감각과 인식, 행위와 사고, 실천과 성찰, 표현과 내재화, 기성과 새것은 그 개방적인 관계의 망이자 플랫폼으로서 현대미술을 통해 어느 쪽의 우열을 가릴 것 없이 서로 동시다발적으로 작용하고 있다. 이 책에서 '다공예술多孔藝術, porous art'이라 이름 붙인 미술의 구조가 바로 그렇다. 요컨대 그 명칭에는 한국 현대미술이 백색의 닫힌 사각형white cube 대신 소통과 연결의 운동이 이뤄지는 다공의 플랫폼이라는 뜻이 담겼다.

한 미술비평가는 같은 단어 'porous'를 써서 개념미술과 퍼포먼스 아트의 밀접한 연관성을 설명한 적이 있다. "서로 투과성이 좋은porous, 형제 같은 (…) 심지어 다른 면들로 비춰지는 단일 개체"라는 의미로 말이다. 그리고 미술사적으로 볼 때 그 둘은 "반미술anti-art"[3]을 정립한다는 20세기 미술의 긴급한 요구에 따라 새로운 매체이자 장르로서 함께 태어나 성장했다고 짚었다.[4] 타당한 논리다. 그런데 현대미술은 '반미술'이라는 20세기 모더니즘 아방가르드 미술의 과제를 포스

트모더니즘을 경유한 이후로는 다양한 분야, 주체, 매체, 상황들과 절합하며 다양화하고 있다. 그 점에서 현대미술은 비단 '개념미술'과 '퍼포먼스 아트'라는 특정 장르나 매체 내부를 통해서만 다공성을 실현하고 있는 것은 아니다. 대신 그런 속성을 하나의 요소 혹은 인자로 활용하며 다른 것들의 상호 투과, 섞임, 넘나듦, 주고받음, 이행을 창출하고 있다고 봐야 한다. 비유하자면 '구조 전체가 구멍들'인 현대미술이다. 그 안에서 '개념적인 것conceptuality'과 '수행적인 것performativity'은 무엇인가가 교류하고 관계 맺고 융합하도록 하는 핵심 장치이자 속성이라 할 수 있다.

미술에서 매체는 단순하게는 작업의 재료를 가리킨다. 하지만 의사소통과 관계망을 화두로 놓고 본다면 매체는 기술, 기교technique, 기량skill, 도구, 코드, 전통, 습관이 비롯되는 물질적이고 사회적인 실천 일반을 포괄적으로 지시하는 광의의 개념이다.[5] 그것은 물질적인 것뿐만 아니라 이미지가 구현될 수 있는 하부구조 및 실천 전체, 이를테면 미술 활동과 결부된 일련의 사회 체계(인적 구성부터 물질적이고 물리적인 조건 및 제도까지)를 포함한다. 1950년대 말, 앨런 캐프로는 "모든 종류의 대상이 새로운 미술을 위한 물질이다. 페인트, 의자, 음식, 전기 빛과 네온 빛, 스모그, 물, 낡은 양말, 개, 영화 등 천여 개의 [이전 미술과] 다른 것들이 현 세대의 아티스트들을 통해 탐사될 것"[6]이라고 단언했다. 인용문에 한정해볼 때 캐프로는 물질의 차원에서 현대미술의 확장 요인을 찾았다. 그런데 실제 20세기 중후반 이후 미술은 물질과 질료에 입각한 예술과 미학의 매체성이 아니라 사회 전반과 더 넓고 다양한 의사소통 및 상호작용을 지향하고 실행한다는 의미에서 복합적인 매체성을 발현해왔다. 현재 그 움직임은 더욱 가속화되는 추세다.

나아가 그런 구조적, 질적 이행과 더불어 작가, 작품, 감상자의 관계 및 역할에 크고 작은 변화가 지속적으로 일어나고 있는 형국이다. 길게는 1960년대 이후 조형에 근간을 둔 미술 관례에서 벗어나 미술 외부의 다양한 영역, 지점, 주체들과의 새로운 관계를 형성해간 시기를 구조적 변동의 출발점으로 볼 수도 있다. 하지만 '개념적인 것'과 '수행적인 것'이 개념미술이나 퍼포먼스 아트 같은 세부 장르로 규정되는 대신 그것을 넘어 구조 자체가 되고, 미학적 속성이 된 것은 우리 시대의 일이다. 우선 '개념적인 것'은 현대미술의 이념, 매체, 배치, 내용 같은 이슈들을 따졌을 때 미술의 근저에서 작용하는 구조적이고 인식론적인 것을 말한다. 특히 이 책에서는 동시대 사회와 미술의 상황을 교차해서 볼 때 그 둘의 관계, 의사소통 형태, 이론적 맥락을 파악하는 기제다. 다음 '수행적인 것'은 앞선 현대미술의 구조적이고 인식론적인 것을 바탕으로 해서 구체화되는 행위, 효과, 양상 같은 것이며 동시대의 주요 속성을 의미한다. 물론 이때 '개념적인 것'과 '수행적인 것'은 인과관계나 종속관계가 아니다. 앞서 썼듯 그 둘은 두드러지지만 어떤 사물이나 개체로 특정할 수 없는 복합적 기제이자 속성으로서 현대미술을 진행시켜나가고 있기 때문이다.

역장

이 책은 현대미술의 사회적, 예술사적, 미술계 내외적 맥락에서의 변화를 최대한 거시적이고 종합적으로 조망하면서 세부적인 경향과 현상의 변화까지 들여다본다. 구멍이 많은 구조(다공)와 연결운동(네트워킹) 자

체가 중요한 것은 아니다. 그 구조와 운동이 변별적인 의미를 획득하고 특정한 가치를 부여받는 선제조건은 관계를 열고, 관계의 밀도를 높이고, 역량과 기능을 확장하고 다변화를 이루는 데 있다. 미술이 이질적이고 다자적인 것들 간의 네트워크, 미술의 경계선을 횡단하며 이루는 커뮤니케이션, 임의적이고 가변적인 구조인 경우를 보자. 미술이 사회의 무수하고 다양한 지점들과 독특하고 이질적인 관계망을 엮어나가는 양상과 실천 자체에 주목하자. 그렇게 미술이 의식적 또는 무의식적으로 우리 삶에 스며들어 역할을 함은 물론, 그렇게 함으로써 제 가치와 역량을 다변화해온 현재까지의 과정과 성과, 한계와 특이성이 있다.

이 책은 현대미술, 특히 한국 현대미술의 패러다임 변동을 서술하고자 하는 큰 목적 아래 그 구체적인 면면을 짚었다. 관련하여 이 연구를 완결하는 시점에, 한국 현대미술의 패러다임에 대한 독자 이해를 돕고 책에서 다룬 국내외 현대미술의 세부 논점들을 한눈에 파악할 수 있도록 인포그래픽을 작성했다. 이름 붙이자면 〈다공의 한국 현대미술〉이다. 바로 뒷장에서 살펴볼 수 있으며 책을 읽는 동안 수시로 참조할 수 있을 것이다. 국내외 미술계, 미술 제도와 기관들, 미술 이론과 미학 이념, 수행과 인식, 실천과 영향에 대한 본문의 분석이 요약 정리되어 있다. 간단히 설명하면, 이 책의 연구 대상으로 '2000~2020년 한국 현대미술'을 상정하고 그에 접근하는 주요 축인 '의사소통' '구조' '소셜' '네트워킹'을 동서남북처럼 사방위로 배치해서 국내외 현대미술의 실체를 채워넣는 방식으로 만들었다. 독자가 이를 통해 한국 현대미술의 단순한 시간적 전개가 아닌 구조적, 질적, 인식론적, 감각 지각적 변화의 역장 force-field 을 들여다볼 수 있길 기대한다.

POROUS ART

Performative Communication Structure and Its Social Networking of Korean Contemporary Art

제1부

다공적 현상 :
퍼포먼스 - 미적 - 네트워크

"어원학적으로, 예술이라는 단어는, '행하기'를 의미한다.
'만드는 것'이 아니라 '하기'." [1]

"1964년 이후, 이미 리지아 클라크의 대화형 작업들은 공존하거나
멀리 떨어진 참여자들 간의 교류를 탐구하는
양방향 텔레커뮤니케이션 미술작품의 중심이 될 문제를 건드렸다." [2]

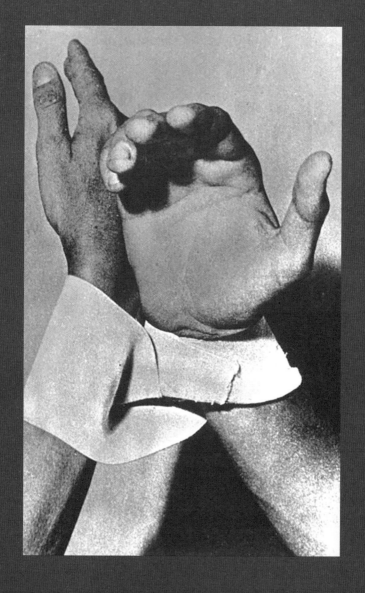

1장

패러다임 이동

1
갈등하는
문화

개입하는 미술

보헨클라우주어WochenKlausur는 1993년 유럽에서 결성된 사회 참여 예술 그룹이다. "사회정치적 결함들에 작지만 효과적인 개선을 만들어 낼 것을 목표로 구체적인 제안들"을 실행하는 데 예술의 목적을 둔 팀이다. 그들은 "예술적 창조성은 더 이상 [심미적] 형식 행위가 아니라 사회에 대한 개입"이라고 단언한다. 이를테면 보헨클라우주어에게 현대미술의 창조성이란 무엇을 시각적으로 그리거나 만들었는가가 아니라 예술이 왜, 어떻게, 무엇으로 사회적 문제들에 개입하고 풀어나가는가를 중심으로 발현되는 것이다. 상당한 자신감이 엿보이는 예술 선언이 아닐 수 없다. 실제로 이 그룹은 1994년 취리히에서 마약 중독 매춘부 등 특수 직종에 종사하는 이들에 대한 사회적 편견과 차별을 비

판하며 그들을 위한 쉼터zora를 6년간 설치 운영했다. 또 2001년에는 "예술과 과학의 협력 모델"로서 오스트리아 7개 도시를 조사하고 "각 도시의 삶의 질을 증진시키는" 프로젝트를 지역사회와 공동으로 진행했다. 가장 최근 프로젝트인 〈시민사회 조직체에 의한 교회의 사용〉은 2018년 4주 동안 쾰른에서 세 번째로 큰 교회에서 이뤄졌다. 시민들이 자발적으로 참여해서 종교적 기능이 거의 정지된 교회를 자신들과 이웃의 문화공간으로 탈바꿈시킨 프로젝트였다.[1] 30년 가까이 되는 긴 시간 동안 이처럼 보헨클라우주어는 현실 사회의 한계나 부정적 사태에 개입해서 일정한 변화를 이끌어내는 데 헌신했다. 그것은 미술관의 아름다운 오브제와 '다른' 예술이며, 사회의 기성 질서 및 인식과도 '다른' 예술이다. 예술만 놓고 보면 이러한 다름의 값어치가 기존 미학과 예술 문법으로는 정의할 수 없는 생경한 창조성에 있는 것 같다. 하지만 그 범위를 사회적으로 확장해놓고 보면 그 다름은 답을 도출하기 쉽지 않은 현실의 심각한 문제들에 대한 대안의 역량과 해법 가능성으로서 가치 있는 것이다.

온라인·소셜 미디어

현시대는 보헨클라우주어가 말하는 '사회정치적 결함' 정도가 아니라 사회 거의 전 영역이 위기 상태라 해도 과언이 아니다. 극도의 갈등과 대립이 위기의 주요인이다. 역사적으로 갈등이 없고 대립이 없던 시대는 존재하지 않는다. 그 원인과 배경 또한 셀 수 없이 많고 다양하다. 그러니 현시대의 갈등과 대립이 지금 여기만의 일, 이 사회와 우리 자

신만의 문제라고 할 수는 없다. 하지만 현재는 이전 시대, 가령 20세기 와는 분명 구조적 차원 및 질적 내용에서 편이한 갈등과 대립으로 포화된 세계다. 무엇 때문인가? 어떤 동시대적 조건이 지금 여기의 갈등과 대립을 특별히 문제적인 것으로 만들고 있는가? 온라인의 현실화, 그리고 일상의 의사소통과 인간관계를 지배하게 된 소셜 미디어 환경을 지목하지 않을 수 없다.

의사소통과 관계 맺기가 온라인과 소셜 미디어를 중심으로 이뤄지면서 변화된 우리 사회, 문화는 경험적 차원의 문제다. 하지만 그 경험이 물질적이고 물리적인 세계, 신체적이고 자연적인 차원, 직관적이고 명시적인 내용, 혹은 역으로 의식적이고 추상적인 세계, 비물질적이고 가상적인 차원, 관념적이고 선험적인 내용 등으로 구별되거나 정리되지 않는다는 데서 갈등과 대립의 문제가 깊어진다. 많은 경우 사건/일은 오프라인 공간에서 시작되지만 그것이 알려지고 널리 확산돼 사회적으로 통제가 불가능할 정도의 파장과 예측 불가한 파급 효과를 낳는 기제는 온라인이다. 또 온라인 공간에서 빚어지는 갈등과 대립이 물리적 현실을 비틀거나 완전히 파괴하는 일도 비일비재하다. 경험적 차원의 문제이니만큼 구체적인 예를 통해 이야기하는 것이 좋겠다.

첫 번째 사례. 2013년 뉴욕에 거주하고 IAC라는 PR 회사에서 일하는 30세 여성 저스틴 사코는 아프리카 출장길에 비행기를 타기 전 무료함을 달래느라 170명 정도의 팔로워가 있는 자신의 트위터 계정에 짧은 글(트윗)을 올린다. "아프리카로 가는 중. 에이즈에 걸리지 않기를. 농담. 나는 백인이니까." 사코는 어쩌면 트위터의 네모 상자에 넣을 수 있는 글자 수가 140자로 제한되어 있으니 짧게 냉소적이면서 위트 넘치는 말을 쓰고 싶었는지도 모른다. 게다가 바로 직전에 독일 남자

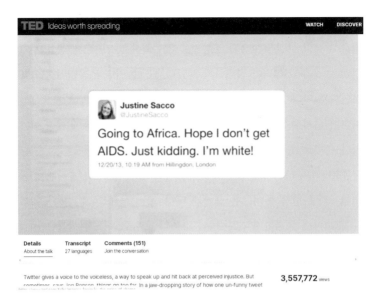

존 론슨, "온라인 상의 모욕이 통제를 벗어났을 때When online shaming goes too far", TED 캡처,
2015

와 관련된 신랄한 농담을 트윗했지만 아무런 반응이 없었기에 그 농
담도 뻔히 묻힐 것이라는 느긋한 심정이 얼마간 작용했을 것이다. 하
지만 11시간 비행 후 공항에 도착해 자신의 스마트폰을 다시 켰을 때
그녀의 인생은 그야말로 파국의 한가운데 불시착해 있었다. 그 트윗이
팔로워 1만 5000명을 거느린 한 기자에게 전해졌고, 리트윗되었으며,
수만에서 수십만 명 이상에게 반복 리트윗되는 과정에서 누구도 통제
할 수 없고 모든 것을 휩쓸어버리는 쓰나미로 돌변해 자신을 치고 있
었던 것이다. 전 세계 SNS 사용자들이 그녀를 비난하고 공격하고 있
었다. "사코, 너야말로 에이즈에 걸려버려"라는 저주부터 당장 그녀를
해고하지 않으면 그녀의 소속사를 문 닫게 하겠다는 주장까지 SNS에

서는 부정적이고 공격적인 감정과 언행이 넘쳐흘렀다. 그 와중에 기업들은 사코의 사건을 모욕과 조롱조로 히히하해 홍보용으로 썼는데 그걸 보는 누구도 그녀를 변호하지 않았다. 변호는커녕 온라인이든 오프라인이든 미디어들은 일련의 과정을 노골적인 기사로 확대 재생산하며 자신들의 이익을 취했다. 그 이후의 전개는 쉽게 짐작할 만한 이야기다. 즉 그녀는 "멍청한 트윗 하나로" 자신의 사회적 생명은 물론 삶전체를 "폭파"시킨 장본인으로 회자됐다.[2] 하지만 그렇게 들끓던 소셜미디어의 사람들과 여론은 새롭게 터져나온 신선한(?) 다른 사건/이슈들로 이내 옮겨갔다. 그런 찰나적 스캔들과 트러블, 센세이션은 현재도 여기저기서 정신없이 터지며 누군가는 울고, 누군가는 손가락질당하고, 누군가는 싸우고, 누군가는 스스로 삶을 포기한다.

두 번째 사례. 2016년 5월 17일 한 남성이 서울 강남역 인근 건물화장실에 숨어 있다가 볼일을 보러 들어간 여성을 무차별 살해했다. 원래 알던 사이도 아니고 원한관계로 인한 폭력도 아니었다. 사람들에게 엄청난 충격과 공포, 분노와 경악을 불러일으켰음에도 사건에 뚜렷한 동기가 없었다. 때문에 그전부터 비슷한 사안들에 부여된 명칭인 '묻지마 폭행'이라 불렸다. 하지만 점차 그 사건은 한국 사회를 살아가는 여성들이 겪어온 고질적 성차별과 혐오, 폭력에 맞서 싸우는현재적 페미니즘의 기폭제이자 분노의 동력이 되어 뚜렷한 특징들을얻었다. 성별 전쟁gender war의 증거로서 말이다. "이젠 여성폭력, 살해에 사회가 답해야" 한다는 '강남역 살인사건 공론화'라는 트위터 계정(@0517am1)의 요구가 사건 발생 이틀 만에 8000회 이상 리트윗되고 "수많은 시민이 이에 응답"했다는 전언이다. 하지만 사건 담당 경찰 측과 소위 전문가들은 '여성혐오 살인'으로 규정하는 데 따르는 위험을

경계했다.[3] 그럼에도 실제로는 개인의 단편적 의견이 SNS에 쉽게 표출되고 끝없이 변용·확대되면서 마치 전체 내지는 공동 입장인 것처럼 확증 편향[4]되는 경향을 띠었다. 여기에 우리가 주의를 기울일 점이 있다. 경찰에 따르면 한 해 평균 50건 이상 발생한다고 보고되는 '묻지마 폭행' 사건은 그 상황의 부조리함 때문인지 우리 사회 구조적 문제인지, 많은 경우 행정당국과 사법적 처리를 통해 해결되지 않는다. 그렇게 공공의 기반 위에서 합리적이고 합법적으로 갈등이 종결되지 않는다는 말이다. 언제부턴가 한국 사회의 문제 해결 방식은 오히려 일단 온라인을 통해 갈등을 격화시키는 식이다. 이를테면 피해자를 자처하는 쪽이 공권력에 대한 불신과 사법부에 대한 비판을 표출하면서 인터넷 게시판이나 청와대 국민청원 등을 적극 활용한다. 온라인과 모바일 의사소통 체계가 우리 시대 신문고, 여론장, 공론장, 격투장이 된 지금, 사람들은 사적 관계든 공적 사안이든 개의치 않고 온라인 여론전으로 문제를 제기하고 갈등을 확대해나가면서 대응하게 된 것이다. 사실을 증명할 수 없는 정황 설명부터 적나라한 사진과 동영상까지 공개하고, 평소 사적으로 나눴던 SNS 대화부터 가짜 뉴스까지 무분별하게 캡처해 온라인에 터뜨리며 불특정 다수에게 관심과 동의를 호소한다. 그것은 곧 인터넷과 SNS의 뜨거운 가십으로 부상하고 무작위로 퍼져나간다. 즉각 온라인 서명운동과 청원이 시작되고(반대쪽도 똑같이 대응하며), 원래 사건 대신 변형과 각색을 거듭한 글과 이미지가 디지털 기기 표면에 흘러넘치며 떠다닌다. 비물질의 덧없는 표면이지만 온라인 가상공간의 힘이 현실 사회의 공적 제도 및 공권력을 흔드는 식으로 막대한 효과를 발휘하는 순간이다. 그 순간 사람들은 온라인과 소셜 미디어가 일상의 소소한 다툼부터 생살여탈권까지 쥐고 흔든다는

사실을 뇌리에 깊숙이, 경험 판에 반강제적으로 아로새기게 된다.

누군가에게 위의 두 사례는 인터넷이나 온라인 소셜 미디어가 선善 기능하고 선한 영향력을 발휘한 하나의 경우로 비칠지 모른다. 사코의 경우 미국에서 가장 민감한 사안인 인종차별을 행한 여자에게 SNS가 정치적 올바름을 실현했다는 식으로 말이다. 국내의 경우는 주류 언론도 만들지 못한 여론, 무능하고 태만한 공권력이 놓친 사안, 사법 시스템이 집행하지 않는 처벌, 성차별 관행이 억압해온 한국 사회의 곪디곪은 문제를 바로잡는 과정 같기도 하다. 그럼에도 갈등과 대립은 날로 첨예해지며, 때로 광기가 득세하면서 사회 정의와 진실은 절대적이고 객관적인 권위의 부재 상태에 빠지고, 모든 사람이 제각각을 내세우느라 타인에 대한 극한의 공포와 위기감을 일상화한 채 견디는 것이 현실이다.

사실 2000년대 들어선 직후부터 국내외에서는 우리가 직관적으로 추측하는 것보다 훨씬 많고 다양한 일이 본격적으로 온라인을 통해 발생, 전개, 비약, 확산된다. 종결은 없다. '잊힐 권리' '디지털 장의사' '디지털 장례식' 따위의 말들이 회자되지만, 그것이 불가능할 정도로 한번 온라인에 업로드되면 결코 완전히 죽거나 사라지지 않고 끈질기게, 하지만 파편적으로 온라인을 떠돈다. 우리가 상호 교류 및 사회적 관계를 다각화할 수 있다고 믿는 소셜 네트워크 서비스도 마찬가지다. 그것을 통해 우리는 시공을 초월해 넓고 다양한 관계를 맺고 온갖 차이에도 불구하고 수많은 공동체를 자유롭게 넘나드는 것처럼 느낀다. 하지만 실제로는 애초 자신의 행동 패턴, 관심사, 삶의 경향 등과 유사하거나 연관된 대상에 부지불식간 부착되기 마련이다. 그렇게 기성의 것들에 대한 강화, 확증 편향, 분리, 양극화가 심화된다. 개방과 교류

대신 역설적으로 상호 배타적이고 편견으로 보호막이 쳐진 그 네트워크에서는 정보의 질이 떨어지고, 근거 없는 루머, 불신, 편집증에 영향 받아 조성된 내러티브들이 조직되고 재생산, 증식된다. 2016년 세계경제포럼은 동시대의 치명적 위협으로 소셜 미디어를 통해 광범위하게 확산되는 디지털 오류 정보misinformation를 지목했다. 그런데 이후 몇 년 사이 "온라인에서 분열과 의심으로 치닫는 충격, 공포, 분노, 울분 같은 감정을 무기로 쓰는"5 개인의 위기, 나아가 인류의 미래를 우리 스스로 두려워할 정도가 되었다. 단순히 정보를 잘못 아는 정도에 그치는 문제가 아니라는 말이다. 이를테면 디지털 오류 정보에 오염된 개인들(누구랄 것도 없이 우리 모두)은 디지털 기술이 열어준 엄청난 정보 습득 역량, 의사소통 가능성, 관계 맺기의 자유로움 속에서 오히려 스스로 감정적 대립과 갈등의 극한에 빠지며 공동체의 삶 전체를 파국으로 몰아넣고 있다.

미술의 갈등 해결력

앞서 본 보헨클라우주어의 예술적 가치는 조형미에 있는 것이 아니라 그 독특한 사회적 역할에 있다. 현실 사회 및 기성 질서로는 해결하기 힘든 갈등과 대립의 문제들을 예술의 방식으로 해결한다. 하지만 그 예술의 방식은 과거 정치권력이 예술을 잘못 썼던 것처럼 그럴듯한 이미지로 현실을 포장한다든가, 예술지상주의자들이 선을 넘었던 것처럼 일상 위에 아무 쓰임새 없는 심미적 가치를 얹는 일이 아니다. 실제로 사람들 간의 의사소통을 이끌고 공존의 자리를 만들어내고 다자

적 관계의 경험을 풍부하게 쌓을 기회를 마련하는 방식이다. 비단 보헨클라우주어만이 아니다. 본격적으로는 1990년대 말, 2000년대 초반부터 현대미술의 주류 경향이 사회 참여적이고 공동체 지향적인 차원으로 뚜렷하게 이행했다. 조형적 오브제를 완성하기보다 사람들과 대화의 기술을 개발한다. 또한 다자간 프로젝트를 통해 유연한 공존과 협업의 가능성을 미적 형식으로 고안하는 중이다. 도시 재생과 집단 재건을 위한 새로운 관계적 미학을 제시하면서 말이다. 국제 미술계의 상황만 그랬던 것이 아니라 한국 미술계에서도 거의 시차 없이 일어난 경향 변화다. 대표적으로 2001년 부천에서 팀을 결성한 이후 꾸준히 한국 사회에서의 '이주'와 '이주노동자' 문제를 예술 문화 활동을 통해 풀어온 믹스라이스Mixrice의 미술을 꼽을 수 있다.[6] 여러 부침이 있었지만 이 프로젝트 팀의 미술 실천, 특히 한국인과 이주노동자의 갈등 관계, 제도적 불평등, 편향적 심리 및 행태에 관한 예술적 해법 모색이 20여 년간 이어져왔다. 그리고 2016년 국립현대미술관과 SBS문화재단이 공동 주최하는 '올해의 작가상'을 수상하며 그간의 성과를 인정받았다. 하지만 이렇게 특정 작가와 작품에 한정해서 보는 시각을 넘어 미술의 구조 및 역할이 크게 변화한 맥락 전체가 이 책의 연구 범위다. 여기서 비판적으로 정리할 점은 이렇다. 즉 국내외 미술계가 사회 참여적이고 의사소통과 네트워크를 강화하는 미술을 전개하던 그때, 전 세계는 디지털 기술과 인터넷 혁명을 통한 의사소통의 자유와 민주적 관계, 네트워크의 확장과 다원적 삶을 전망했다는 사실이다. 이는 한편으로 현대미술이 그러한 장밋빛 세계관에 도사린 위험한 미래를 앞질러 보고 현실 사회에 대한 개입과 참여를 시작했다고 해석할 수 있는 대목이다. 다른 한편으로 그만큼이나 강력하게, 가시적·비

가시적으로 동시대 전반의 조건과 현대미술의 실천이 상호작용해오고 있음을 인지하게 되는 대목이다.

수행성 또는
미적 차이

한 번은, 또 한 번은

어떻게 하면 현대미술 같은 특수한 대상을 통해서 우리 시대, 사회, 문화를 인지할 수 있을까? 또 어떻게 하면 우리 시대, 사회, 문화의 흐름 같은 큰 차원이 현대미술에 영향을 미치거나 반대로 영향을 받는지 알 수 있을까? '변화'를 분석하는 것이 한 방법이다. 기존에 당연시해왔던 것과 새롭게 출현하는 것 간의 '차이'에 주목해서 한 시대의 크고 거시적인 변화부터 작고 미시적인 변화까지 두루 따져보는 일이다. 다음, 그런 변화들이 가시화된 현상과 사례를 한 번은 그것이 속해 있는 틀 안에서, 또 한 번은 그 틀 바깥에서 파악해나가는 것이다. 예컨대 어느 날 미술관에 간 당신 앞에 춤을 추고, 음식을 나눠 먹자고 하고, 모르는 이들끼리 토론하는 상황이 '미술'이라고 제시된다면? 그 일

들을 한 번은 기성 미술과의 차이를 따지는 관점에서, 또 한 번은 그런 변화가 사회 전반에 흐르는 융합과 탈경계의 흐름과는 어떤 상관이 있는지 파악하는 관점에서 접근해보는 것이다. 하지만 그럴 때 차이의 분석은 기성과 새것 중 어느 쪽이 더 좋은가 혹은 우월한가를 따지는 문제가 아니다. 양자의 다름을 인지하고 그 다름이 있게 된 전후 맥락과 세부 내용을 균형 있게 파악하는 일이 훨씬 중요하다. 그때 맥락의 파악은 특정 분야나 단일한 지점에 매몰되지 않고 열린 관점에서 여러 영역 간의 상관성 및 영향 관계를 파악함으로써 가능해진다.

미

하얀 벽의 네모반듯한 공간. '미술관' 하면 떠오르는 이미지다. 그 벽에 조용히 걸려 있는 인상파 화가의 그림들과 전시장 한가운데 기념비적으로 놓인 인체 조각들. '미술' 하면 떠오르는 작품 유형이다. 아니, 우리가 이제까지 관습적으로 떠올리고 편하게 받아들여온 미술의 이미지들이다. 20세기 초 서구 아방가르드 예술운동을 비롯해서 한 세기 넘게 미술이 반미학적 실천으로 기성 미술계의 근간을 흔들었다 할지라도 여태 사람들의 인식과 취향은 보수적 미술의 범위 내에 머물러 있었다. 그 범위에서 '미술'은 곧 사물 형태의 유일무이한 작품으로 통한다. 고유한 질, 무게, 크기, 형체, 색깔, 촉감, 양감 등 가시적 외관과 물질적 속성을 유지하는 예술작품으로서 특별한 사물, 미적 오브제 말이다.

　하지만 당신이 가령 '비엔날레' 같은 대규모 국제 현대미술전이나 현

대미술관 기획전을 본다면 그런 미적 오브제 대신 다른 대상, 그런 미술의 범위에 들지 않는 다른 존재와 사건이 꽤 많아졌고 자연스럽게 통용되고 있다고 느낄 것이다. 이제 미술관 또는 갤러리는 하얗고 네모난 공간white cube이 대표하지 않는다. 전시장 조명을 끄고 칸막이 속 스크린의 빛과 사운드에 집중하는 어둠상자black box인 경우가 흔해졌다. 그러한 건축적이고 물리적인 성격의 두 공간이 혼합된다는 의미에서, 나아가 그것이 상징하는 조형예술과 공연예술이 장르적 경계를 허물고 융합한다는 의미에서 회색지대gray zone[7]가 넓어진다고도 할 수 있다. 영화관의 영화보다 시각적으로 탁월하거나 흥미로운 서사가 있는 것도 아닌—그와는 다른 미학적 세계관을 표방하는—영상작품들이 미술관 블랙박스에서 상영된다. 영화계에서 세계적인 거장으로 평가받는 봉준호 감독은 영화관/극장의 핵심으로 관객이 맘대로 정지 버튼을 누를 수 없다는 점을 들었다. 감독이 한 덩어리로 창조한 영화의 '리듬'을 온전히 전달하려면 그 점이 중요하다는 것이다.[8] 하지만 미술관 블랙박스는 감상자가 비디오아트 작품을 그저 지나치든 1분을 보든 강제성을 거의 부과하지 않는 구조다. 오히려 그간 말과 행동거지를 조심해야 했던 미술관의 관행을 깨고 감상자가 "자유롭게 미술에 반응하는 새로운 방식을 찾기를" 기대한다.[9] 그것이 전통과 권위를 자랑하는 미술관들이 나서서 비디오아트만이 아니라 뉴미디어아트, 일회적 이벤트, 장소 시간 특정적 퍼포먼스를 적극적으로 키우고 다원화하는 이유 중 하나다. 예컨대 작가가 떠주는 수프를 먹는 일이 곧 미술작품이 되고 전시장에 머물며 낯선 타인과 벌이는 논쟁이 작품으로의 적절한 반응이 된다. 온몸으로 미술관 계단을 누워 다니는(?) 사람은 '퍼포머performer'로서 지금 한창 '예술 중'인데 그/그녀를 두고 무용가

인지 미술가인지, 전문가인지 일반 참여자인지, 그런 행위에 무슨 예술적 의미나 보존적 가치가 있는지 묻는 것은 얼핏 무례하고 무식한 일로 치부될 수 있다. 이 같은 변화는 복잡한 비엔날레 장이나 어려운 현대미술 전시장을 찾지 않고 자신이 살고 있는 도시의 시각 환경이 바뀌는 데 주목해도 감지할 수 있다. 이를테면 천편일률적인 모양새의 공공 조각품이 설치되는 대신 도시의 가로 및 건축물 내 외벽을 디지털 미디어 파사드가 장식하고, 네온이나 형광등 또는 LED 전구가 발산하는 빛 자체가 미술로서 일상의 순간들 속에서 명멸하고 있다. 전시 관람객에게는 보는 것이 아니라 귀로 듣거나 피부로 감촉하고 코로 냄새 맡는 일이 곧 미술 향유인 상황이 다반사로 일어난다. 당신은 작가나 미술관으로부터 디지털 인터페이스를 통해 작품의 제작 혹은 제시presentation 과정에 간섭해줄 것을, VR을 통해 누군가 또는 무엇과 상호작용해줄 것을 요청받을 수 있다. 또한 불특정 다수가 만들어가는 집단 퍼포먼스나 협업 미술에 참여해줄 것을 독려받기도 한다. 그것이 곧 현대미술의 창작 범위, 시각 문법, 프레젠테이션 방식, 감상법에서 특별히 달라진 부분들이다.

수행성

미술이 이처럼 변화하고 이질화되는 현상이 현실이기에 그 변화를 패러다임 이행의 관점에서 볼 필요가 있다. 미술이란 사람들의 고정관념과 습관적 감각, 물리적 형식과 규정적 제도 안에 박제돼 있지 않고 실제 삶 한가운데서 일어나고 작동하기 때문이다. 패러다임 이행의 기준

은 '매체 집중성 vs. 매체 다변화'라는 이슈에 맞춰질 수 있다. 또 '작가, 작품, 감상자 사이의 관계'를 이슈로 설정할 수도 있다. 그런데 현대미술의 큰 변화/이행이 시작되는 전환점을 20세기 중후반까지로 넓게 잡을 경우 그 이행의 계기는 '물질(적인 미술)'에 대한 '비물질(적인 미술)'의 도전이다. 앞서 말했듯이 우리의 관념이 미술을 여전히 물질로 이뤄진 대상 또는 미적인 오브제로 인식한다면, 현대미술의 역사는 비물질적 차원의 미술을 탐색하고 실험하는 과정을 통해 확장과 다원화를 극대화해왔기 때문이다. 방법론적으로는 창작의 결과가 아니라 과정, 태도, 제작 방식, 행위에 초점을 맞추고 시각 효과만이 아니라 의도와 문맥을 구축하는 데 집중했다. 아름다운 사물의 보존보다는 창조적 수행성performativity이 발현되는 순간을, 물신화된 미의 전시보다는 행위의 현장 실연performance을, 공간만이 아니라 시간을, 매체 특정적 장르 대신 가변적인 매체의 네트워크[10]를 강화해왔다. 그 가시적인 결과가 말 그대로 지금 여기와 템포를 같이하고 있는 현대미술인 것이다. 미학자 아서 단토는 이미 1960년대부터 그 이행의 전조를 포착하고 현대미술의 철학적 의미를 "일상적인 것의 변용"이라는 논리로 설명했다. 학술적 맥락에서, 우리가 일상생활에서 사용하거나 마주하게 되는 사물/사태가 예술적 존재 가치와 예술제도적 형식을 부여받는 상황을 그렇게 설명한 것이다.[11] 실제로는 앤디 워홀이 슈퍼마켓의 포장 상자를 그대로 베껴 미술작품으로 전시한 〈브릴로 상자〉를 근거로 단토는 그런 국면 전환을 짚었다. 우리는 그것을 좀더 넓은 의미로 삶의 일시적 상태나 형체 없이 흘러가버리는 존재들에 예술 형식을 부여하고 미학적 의미로써 일상의 존재를 변화시킨다는 맥락에서 이해할 수 있다.

작품들

사례를 보자. 크게 작가의 현존 및 특정 행위가 미술이 되는 경우, 작가가 인위적으로 일으킨 물리적 현상이 곧 미술작품인 경우, 전시 기획에서 비물질성이 본격화한 경우, 실제 시공간적 경험과 수행적 창작 및 수용이 중첩되는 경우가 포함된다.

첫 번째 사례는 네덜란드 작가 바스 얀 아더르(1942~1975?)가 1971년 16밀리 필름으로 만든 〈당신에게 말하기에는 너무 슬퍼요I'm too sad to tell you〉라는 퍼포먼스 비디오다. 작가는 카메라 렌즈를 정면으로 향한 채 운다. 클로즈업된 흑백 이미지의 작가는 눈물을 흘리고, 눈물을 훔치고, 머리카락을 쥐어뜯기도 한다. 관객 입장에서는 우는 이유 같은 서사는 물론 어느 장면에서 감동해야 하는지조차 알 수 없다. 오늘의 우리는 그 모습을 미술관 바닥에 놓인 작은 모니터로 감상할 수 있고, SNS를 통해서도 얼마든지 볼 수 있다. '미술작품'으로서 말이다. 그런데 그것이 작품이라면 그 작품의 재료는 무엇인가? 작가의 얼굴? 그의 눈물? 그의 슬픔? 작가의 실존 전체? 아니면 그 특정한 행위 장면을 기록한 아날로그 필름? 그도 아니면 '한 인간이 운다'는 사실을 예술작품으로 만든 의도와 그 의도적 행위가 한 편의 영상작품으로 편집된 시간? 그 모든 것이 작품에 투여된 재료라고 답할 수 있다. 동시에 그 모두가 각각의 요소로 환원시킬 수 없을 정도로 작품 속에서 긴밀하고 중층적으로 구성되고 상호작용한 질료들이다. 그런 점에서 하나의 작품에 어떤 것은 물질적이고 어떤 것은 비물질적인지 따지기가 어렵다. 하지만 작가의 얼굴 또는 한 인간의 현존을 천으로 짠 캔버스나 돌덩이와 동일한 작품 재료로 취급하기에는 저항감이 있다. 또 눈물방

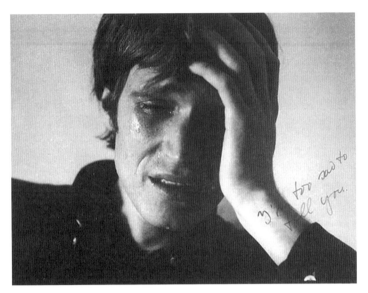

바스 얀 아더르, 〈당신에게 말하기에는 너무 슬퍼요I'm too sad to tell you〉, 비디오, 1971

울이나 눈물 흘리는 시간을 유화물감 또는 철판과 동일시하기에도 그 격차가 크다. 철학적으로 말해서 한쪽이 존재being라면, 다른 한쪽은 사물thing이다. 또 한쪽이 유동적이거나 가변적이며 정서적이거나 추상적인 존재 '상태'라면, 다른 한쪽은 상대적으로 견고하고 지속적이며 구체적이고 물리적으로 직접적인 '것'이다. 이 같은 차이들 때문에 바스 얀 아더르의 영상은 수천 년을 범위로 한 미술사의 초상화, 초상 조각에 해당되지 않는다.

바스 얀 아더르는 오늘날 손꼽히는 개념미술가이자 퍼포먼스 아티스트다. 그는 작가 활동 내내 자전거를 타고 강에 뛰어들기, 숲속에서 차 마시기, 지붕에서 뛰어내리기, 나무에 매달려 버티기 등 얼핏 들으

면 미술로서의 의미는 고사하고 왜 그런 행위를 해야 하는지조차 가
늠하기 힘든 일들을 곧 자신의 창작으로 행했다. 그리고 마치 그러한
미술의 완결판이라도 되듯 그는 1975년 〈기적적인 것을 찾아서In sear
ch of the miraculous〉라는 프로젝트를 실행하던 중 흔적도 없이 사라져
버렸다. 초소형 보트를 타고 대서양을 횡단하는 퍼포먼스가 그 프로
젝트였는데, 미국 매사추세츠주의 케이프코드를 출발한 지 얼마 안
돼 그와의 라디오 통신이 두절됐고 10개월 후 주인 잃은 배만 아일랜
드 해안에서 발견되었다. 그런 작가가 자신의 퍼포먼스 미술과 함께 사
라지기 몇 년 전 '슬픔'을 주제로 수행한 작업이 〈당신에게 말하기에는
너무 슬퍼요〉라는 작품이다. 우리는 이 대목에서 작가의 물리적 현존
과 부재에 대해서, 그 두 가지 조건이 작품의 물리적인 측면과 비물질
적인 측면에 가하는 영향에 대해 생각해볼 수 있다. 이를테면 〈당신에
게 말하기에는 너무 슬퍼요〉에서 바스 얀 아더르의 현존은 특정한 감
정 상태를 작품으로 구현하는 데 결정적이다. 감상자에게 특별한 예술
파토스를 불러일으키는 데 또한 강력한 인자로 작용한다. 하지만 그렇
게 작가의 얼굴 및 있음이 물리적인 측면이라면, 시간의 지속 및 영상
화는 비물질적인 측면이다. 그리고 그 두 측면은 하나의 비디오작품으
로 조직돼 감상자에게 즉자적 경험의 순간을 제공한다.

두 번째 사례는 2012년 카셀 도큐멘타 13에 나온 라이언 갠더의
〈내가 기억할 수 있는 의미가 필요해I need some meaning I can memorize〉
와 2017년 카셀 도큐멘타 14에서 선보인 다니엘 크노어의 〈날숨Expi
ration Movement〉이다. 두 작품 사이에는 5년의 시차가 있다. 하지만 독
특한 공통성으로 인해 오히려 동시대 미술이 비물질적인 사건으로서
의 미학을 지속적으로 탐구해왔음을 예증하는 사례다. 먼저 갠더의 작

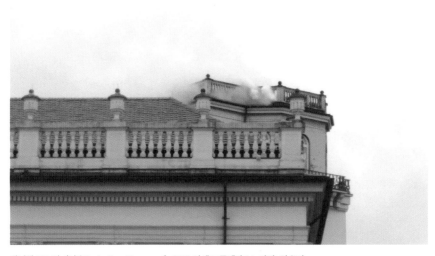

다니엘 크노어, 〈날숨Expiration Movement〉, 2017 카셀 도큐멘타 14. 사진: 강수미

마르타 미누힌, 〈책들의 판테온Pantheon of Books〉, 2017 카셀 도큐멘타 12. 사진: 강수미

품은 도큐멘타의 주 전시장인 프리데리치아눔 1층 공간을 가득 채우는 설치미술이었다. 하지만 작품은 눈에 보이지 않았고 무게가 없었으며 일정한 형태를 갖추거나 유지하지도 않았다. 5년 후에 선보인 크노어의 작품도 마찬가지로 프리데리치아눔을 이용한 설치미술로 건물 왼쪽 끝에 위치한 탑에서 이루어졌다. 이 경우는 멀리서도 두드러져 보이는 가시성이 있었다. 하지만 갠더의 작품처럼 비정형이었고 무엇보다 고정시키거나 보존할 수 없는 작품이었다. 도대체 그것들은 어떤 현대미술이었던 것인가? 처음 갠더의 전시를 보기 위해 들어선 관객에게 프리데리치아눔 1층은 그저 텅 빈 홀로 비춰졌다. 그도 그럴 것이 작가가 제시한 미술은 전시장에 설치된 공조기를 통해 불어오는 '바람', 그 자체로는 비가시적이고 비조형적이며 덧없는 그것이 전부였다. 하지만 작품-바람 덕분에 그 장소에, 바로 그 시간에 존재한 사람들의 지각 경험이 달라졌다. 단순히 시원함을 느꼈다거나 체온이 좀 떨어졌다거나 하는 의미가 아니다. 관객은 어디선가 실시간으로 불어오는 미적인/인위적인 바람을 통해 자신을 둘러싼 공간과 시간, 공기의 흐름이나 사물의 질서 같은 것을 새삼 낯설게 인지하고 느꼈을 것이다. 감상자의 그런 개별적이고 내밀한 경험이 갠더의 작품에서 수행적 반응 측면을 채운다. 크노어의 〈날숨〉은 앞서 소개했듯 건물 끝의 방호 탑에서 하얀 연기가 솟는 장소 특정적 미술이었다. 그 연기는 2017년 4월 8일 전시 개막과 함께 피어올라 전시 종료 때까지 총 163일 동안 전개되었다. 멀리서부터 우연찮게 그것을 발견한 사람들은 화재로 오인해 행정 당국에 신고하기도 했고, 어떤 관객들은 당시 그리스의 경제위기부터 영국의 브렉시트까지 유럽이 당면한 문제에 대한 위기 경보로 해석하기도 했다. 또 프리데리치아눔 앞 광장에 거대하게 설치된 마르타 미누힌의

〈책들의 판테온Pantheon of Books〉과 더불어 문명화를 열망해온 인류가 역설적이게도 금서禁書, 분서焚書 등을 자행해온 역사를 은유하는 작품으로 읽을 수도 있었다. 이때 감상자의 추측과 해석, 비판적 사고와 행동은 크노어의 작품이 물질적으로 완고한 형태와 조형 예술적 가치에서 아주 많이 벗어나 모호하고 가변적인 존재였기에 발화할 수 있었다.

세 번째 사례는 위와 같은 속성들이 미술의 한 형식form으로 자리잡게 된 결정적 계기다. 1969년, 큐레이터 하랄트 제만은 스위스 베른 쿤스트할레에서 영국 런던 ICA까지 순회하는 현대미술 전시를 기획한다. 《당신의 머릿속에서 벌어지는 것: 태도가 형식이 될 때》전이 그것이다. 제만은 그 전시를 통해 20세기 중반까지 시각과 물질 중심의 예술 관념, 손 기술에 기반을 둔 미의 완성, 작품을 통한 미의 추체험을 당연시해온 기성 미술의 지각 변동을 예고했다. '태도·작업·개념·과정·상황·정보'가 새로운 미술의 요소로 채택됐고, '기록·문서·프로세스·프로젝트·해프닝·사건'이 주제어로 등극했다. 그것은 제만이 망막에 한정되지 않는 미술로서의 개념, 작품의 완결성 대신 이행과 변이로서의 작업 과정, 사건의 발생이자 지각의 불연속으로서의 상황, 일시적이고 실제적인 내용으로서의 정보를 미술의 새로운 속성으로 주목했기에 가능했다. 이후 현대미술 장에서 그의 큐레이토리얼은 미술이 작가든 감상자에게든 수행성을 내재한다는 점, 경험적 행위가 지적/의식적 활동과 연동한다는 점을 일깨웠다. 나아가 그렇게 작품이 미술 오브제 너머로 다원화되는 기폭제 역할을 했다. 당시 참여 작가였던 마이클 하이저는 미술관 앞 공공도로를 무거운 쇠구슬로 반복해서 내리치는 위험하고도 파괴적인 퍼포먼스를 실행에 옮겼다. 주위에 있던 사람들이 문자 그대로 지각에 충격을 받았고, 미술관과 기획

1969년 베른 쿤스트할레 앞에서 마이클 하이저와 하랄트 제만이 하이저의 작품이 실행되는 상황을 지켜보고 있다.

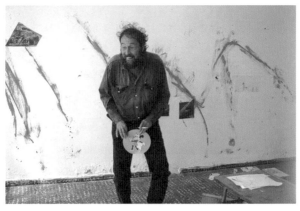

전시장에서 디즈니 캐릭터 미니마우스가 그려진 물건을 들고 웃고 있는 하랄트 제만.《당신의 머릿속에서 벌어지는 것: 태도가 형식이 될 때》ⓒPhaidon.com

자는 베른시 당국과 갈등을 빚었다. 하지만 그 일련의 사건들이 현대 미술의 역사를 불연속으로 만든 것이 사실이다. 오브제로서의 미술과 비물질적이고 수행적인 미술 사이의 불연속 말이다.

요컨대 현대미술이 비물질적 속성과 한시적 현존, 시공간적 행위의 길로 나아가게 된 데는 위에 언급한 제만의 전시 기획과 작가들의 도전적 예술 실험이 시발점 역할을 했다. 하지만 오늘 여기 현대미술의 관련 경향은 미술 내부 맥락에 수렴되는 의도, 이를테면 '상황'이나 '과정'을 내세워 기성 미술 제도에 반기를 드는 식의 목표를 넘어선 것이다. 그 넘어섬의 가장 큰 동력은 테크놀로지의 고도화와 매체의 확장 및 복합화다. 우리 대부분이 겪고 있다시피 지금 여기의 기술력은 착실하게 리얼리티를 재현하는 일을 멈춘 지 오래다. 대신 2016년 초반 '제4차 산업혁명'이 전 세계의 의제로 등장할 때 조명되었던 바와 같이 최첨단 기술력이 가공할 위력을 발휘하면서 우리를 예측 불가능한 경험세계로 밀어넣고 있다. 이런 급변하는 현실 상황 및 인간 지각의 매트릭스에서 작가들은 더 이상 배타적인 예술 장르나 양식에 얽매이지 않는다. 또 어떠한 기술공학이나 자본에 대해서도 '예술의 순수성'이나 '예술을 위한 예술'의 고담준론을 내세우며 대립각을 세우지 않는다. 오히려 그것들과의 적극적이고 다층적인 협업 및 융합을 지향한다. 그렇게 해서 기존 미술의 스테레오타입을 정교하게 빗나가며 '차이 나는' 미술을 모색한다. 동시에 일상의 범속한 물건이나 경험과도 미세하게 수준 차가 나는 작품을 내놓으려 고군분투한다. 여기서는 정교한 빗나감과 미세한 수준 차이가 관건이다. 즉 기존에 존재하는 '것'으로부터 의식적이고 계산적으로 벗어나는 운동과, 일상적이기는 하되 결코 '일상 그 자체'에 매몰되지는 않는 '미적 차이'의 생산이 핵심인 것이다.

3

융합 또는
상호학제성[12]

부드러움과 섞임

딱딱하게 고정된 것보다는 부드럽게 흐르는 것이 침투성이 좋고 여러 섞임도 가능하다. 물질적으로 고정된 형태와 강한 속성보다는 비물질적인 경우가 더 생산성이 높고 변화 가능성도 크다. 오늘 우리에게 이러한 생각은 당연하고 다소 상투적으로까지 느껴진다. 20세기 중후반부터 견고함과 고정성을 특징으로 한 제조업의 강세가 꺾이고 정보와 콘텐츠, 취향과 스타일이 관건인 서비스업과 문화 산업으로 경제 구조가 이행했다. '문화적 전환cultural turn'으로 불리는 이러한 변화 속에 감정노동과 비물질노동의 비중이 급속도로 커지면서 사회적 의사소통 방식 및 교환의 체제 또한 가변적이고 유동적인 쪽으로 기울었다. 결정적으로는 거의 모든 인력과 자원이 그러한 이행의 축으로서 디지털

8 제1부 다공적 현상: 퍼포먼스-미적-네트워크

테크놀로지와 IT 산업에 점점 더 집중, 의존하고 있다. 그와 함께 대학, 연구소, 문화예술계, 과학계 등 지식과 창작의 현장에서는 상호학제성과 융합이 기본 방향이자 핵심 방법론으로 쓰이고 있다. 하지만 '소프트 자본주의soft capitalism'를 논한 나이절 트리프트는 그렇게 부드럽고 유연하며 혼성이 쉬운 쪽으로의 '문화적 전환'이 그야말로 "사회과학은 물론 인문학 전반을 휩쓸면서 불확실성과 불안을 가중시키는 압력"으로 작용함을 지적했다.[13] 또 1970년대 말부터 세계의 노동 형태가 "비물질노동"으로 재구조화된 과정을 분석한 마우리치오 라차라토는 노동인력의 구성 및 생산 조직의 변화가 사회의 심층적인 부분에까지 영향을 미친다는 사실에 주의를 환기시켰다. 요컨대 비물질노동으로의 전환을 "지식들의 역할과 기능, 그리고 사회 내에서의 그들의 활동"에 일어난 근본적 변화로 다뤄야 한다는 것이다.[14] 현대의 노동과 산업, 생산과 경제, 지식과 사회문화적 실천, 의사소통 관계와 주체성은 한데 엮여 작용하는 "거대한 변형"이기 때문이다. 동시대 패러다임의 이행 현상들은 이처럼 다자적이고 복합적인 요소들의 상관관계로 나타나는 것이며, 각 분야와 현장 곳곳에서 자라나 거대하고 전면적인 세력으로 확대되어간다.

융합/상호학제성

2002년경 국내외 학계는 물론 경제 체제와 사회의식 등 다방면에서 '융합'이 화두로 떠올랐다. 그런데 미국과학재단이 2003년 발간한 보고서를 참조하면 '융합'은 과학기술을 중심으로 한 일종의 "수렴적 융

합"으로써 미래기술의 패러다임 전환에 기여할 것이었다.[15] 당시 나노, 바이오, 정보, 인지의 융합 기술NBICs, Nano-Bio-Info-Cogno-Technologies 이 주요한 분야로 전개되는 체제를 추진하면서 나온 발상이었다. 그러나 점차 융합은 과학 분야에 한정되지 않고 문화, 예술, 인문사회, 정치경제 전반의 지향점으로 퍼져나갔다. 그리고 현실의 변화가 뒤를 이었다. 또한 2020년대 현재는 융합의 의미가 기존 패러다임에서는 이질적이거나 대극에 위치하는 것으로 간주돼왔던 것들의 상호작용과 수평적인 네트워크, 열린 관계성, 수행성의 증강과 초연결성으로 확대 심층화된 수준이다. '상호학제성' 또한 특유의 맥락이 있다. 1972년 OECD는 이미 '상호학제성'을 의제로 제시했는데, 정의상 핵심은 서로 다른 둘 이상의 학문 및 분야가 상호작용하는 수행 방식을 기본으로 전제하는 것이다. 즉 서로가 가진 상이한 아이디어를 교환하는 기초적인 차원에서부터 특정 개념, 방법론, 과정, 사고체계, 전문용어, 데이터 처리, 교육과 연구를 설계하는 상위 차원에 이르기까지 상호 관계성과 통합성을 바탕에 둔다.[16] 그로부터 50여 년이 흐른 현재, 융합과/또는 상호학제성은 다양한 영역에서 자연스러운 논리이자 방법론으로 안착했다.

그럼 동시대 미술의 패러다임에서 융합과/또는 상호학제성은 어떤 맥락과 역할을 갖는가. 이는 큰 틀에서 보면 대한민국이 2010년 1월 OECD 내 개발원조위원회 회원국으로서 국제 원조를 제공하기 시작하며 글로벌화 및 다자간 교류 협력을 추진해온 과정과 연관된다.[17] 즉 국가의 경제 상황이 상전벽해를 이룰 만큼 호전되고 국제사회에서의 위상 및 역할이 커지면서 기존과는 다른 질서가 전개되었고, 그런 정치경제적 변화와 더불어 문화예술의 인식론적 전환 또한 이뤄진 것이

다. 특히 1990년대 후반부터 약 20년 사이에 미술의 양상은 급격히 외부를 향해 열렸고, 유동적이며 가변적인 조건과 질서를 확대 재생산해나갔다.[18] 모더니즘 미술의 패러다임으로 보면 '미술'로 인정할 수 없는 인식과 행위가 오히려 적극적으로 탐색되고 다양한 범주와 경로로 이접하는 국내외 미술계 현장의 디테일 자체가 동시대 미술contemporary art의 주요한 정체가 되었다. 그것이 '같은 시대의 미술' 또는 '지금 여기의 미술'이라는 의미로, 그리고 아예 일반명사처럼 영어 표현 그대로 '컨템포러리 아트'라고 부르는 '현대미술'의 미학적 형식이자 속성이 되었다. 요컨대 동시대 미술/현대미술은 기존의 틀과 질서에 묶이지 않고 현장에서 벌어지는 예술적 사건들의 시간적 전개―'컨템포러리'라는 용어 그대로 시간tempus과 함께con-하는―자체다. 미셸 푸코는 시간을 선형적 지속성 대신 "점들을 연결하고 교차하는 네트워크"[19]로 해석했는데, 그 관점에서 지식은 논리적 인과성의 구축물이 아니라 담론 체제의 "분산"[20]과 같다. 그만큼 고체처럼 단단하고 확정적이며 한정된 범위를 고수하지 않는다는 뜻이고, 대신 점 조직처럼 일시적 연결과 가변성, 미결정성과 재편성 가능성을 띠는 것이다. 그 점에서 현대미술은 범위가 넓고, 관계는 다원적이고, 움직임은 역동적이다. 이전의 미술과 비교하면 깊이보다는 확장을, 인과성과 밀착력보다는 임의성과 다변성을 우선시한다. 단일한 정체성의 순수미술보다는 느슨한 연결의 복합/다원예술 같은 면모가 짙어져왔다. 여기서 현대미술의 구조 변화에 대해 상반되는 관점에 선 두 미술사학자의 견해를 살펴보자. 먼저, 미국의 저명 미술비평가이자 미술사학인 할 포스터의 입장에서 동시대 미술은 특정한 패러다임이 존재하지 않는 경우에 속한다. 그의 말을 빌리자면 "패러다임 없음을 패러다임으로 하는"

존재방식, 또는 "포스트역사적인 채무불이행default"이라는 것이다. 동시대 미술에는 과거 형식주의 미학과 모더니즘 미술과 같은 개관적 구조나 인식론이 작동하지 않고, 그러한 기성 미술의 자기 지시적 방식("'네오'의 재귀적인 전략")이 유효하거나 타당하지 않다는 것이다.[21] 다음으로, 같은 미국의 미술비평가이자 미술사학자인 테리 스미스의 관점에서 현대미술은 매우 광범위하고 잠정적인 존재로 변화했다. 대표적으로 모더니즘 미술의 패러다임을 떠받쳤던 '매체특정성'은 '매체유동성'으로 뒤집혔는데 그것이 "동시대적인 미술이라면 어떤 것이든 가장 뚜렷이 식별하게 해주는 표식" 중 하나다.[22] 정리하자면 포스터는 동시대 미술의 핵심 정체성으로 패러다임의 부재를 짚고, 반대로 스미스는 패러다임의 유동성과 확장성을 지목한 것이다. 그런데 일견 상반된 이 두 논자의 현대미술에 대한 분석은 결국 지난 20여 년 동안 현대미술의 범위가 넓어지고 다원화되었으며 그만큼 모호성과 불특정성을 안게 되었다는 사실을 보여준다.

두 번째 액체 상태

국내외 미술계의 구체적 현상들을 근거로 볼 때 동시대 미술의 핵심 기제는 다음 두 가지로 꼽을 수 있다. 첫째, 미술의 구조가 조형적이고 심미적인 틀과 원칙을 고수하는 미학적 차원으로부터 수행적이고 행위 지향적인 태도, 일시적이고 즉흥적인 사건의 전개 쪽으로 변동했다. 둘째, 미술의 작용이 유일무이하고 배타적인 미적 형식의 고수 대신 상호 관계적이고 개방된 네트워크 과정으로 전환되고 있다. 이는

2000년대 이후 국내외 미술계에서 융합의 방법론과 상호학제성의 정책을 적극화한 영향이 크다. 요컨대 현대미술 패러다임 전환에 사회의 융합과 상호학제성을 추진한 배경이 중요한 역할을 했다는 것이다. 반대로 보면 사회 전반의 경향 변화를 현대미술이 구체화했다고 할 수 있다. 여기서 흥미로운 점은 구조적으로 볼 때 융합과 상호학제성이 현대미술의 '패러다임 없음 혹은 과잉의 패러다임' 속에서 배양·증진 가능했다는 것이다.

미술사학자들의 설명처럼 현대미술의 형성은 미술사 내적 연관관계를 배경으로 한다. 즉 제2차 세계대전 전후戰後 혹은 1960년대 이후부터 시작된 현대미술 내부의 질적, 양적, 구조적 변동이 그 형성에 영향을 미쳤다.[23] 또 1990년대 이후 전 세계적으로 비엔날레를 비롯한 대규모 국제 기획전과 아트 이벤트의 득세, 고성장한 미술 시장과 그곳으로 유입된 자본, 대중의 다양화한 미적 경험과 소비 등 미술의 동시대적 변동을 내적 요인으로 꼽을 수 있다. 하지만 비판적 이해를 좀더 넓히면 미술 내부 지형 및 경향의 변동을 넘어 사회적 조건과 역사적 동기라는 외적 차원의 변화가 포착된다. 지그문트 바우만은 거시적 시각에서 그 변화를 "다중적 현대성" 또는 "유동적 근대성"으로 파악했다. 그가 지금 여기를 있게 한 조건으로 역사적 패러다임의 이행을 통찰하면서 정의한바, 오늘날은 고체처럼 경직된 세계를 녹이는 첫 번째 근대의 단계를 지나 거의 모든 사회 구조와 사회적 현존 및 상호 관계가 액체 상태가 된 시대다. 전근대의 전통과 관습을 혁명과 진보로 액체화하는 단계를 통과했고, 현대는 글로벌리즘 아래서 탈영토화, 공간의 시간화, 유목화, 파편화, 개인화, 이동성을 번성시키고 극대화하는 단계에 이르렀다는 것이다.[24]

현대미술의 성격

두 번째 액체 상태가 유동적 근대성으로서 시대의 패러다임이라면 현대미술의 변동과도 연관된 문제다. 2000년대 즈음을 경계로 나타난 여러 효과를 통해 그 점을 알 수 있다. 전 세계, 다양한 지역의 미술은 끊임없이 이리저리로 흘러다니면서 이질적인 것들과 융합하는 상대적/다원적 방식을 적극적으로 실행해왔다. 또 현대미술로 전유할 수 있다면 기존의 문화적, 예술적 구성 인자는 물론 세계의 거의 모든 지역, 사람, 사물, 태도, 형식과 기꺼이 관계 맺는 개방성이 두드러진다. 더불어 위계와 경계 없는 이동, 기성의 범주를 가로지르기, 무한한 네트워크 실행을 탁월한 역량이자 존재방식으로 간주하는 문화적 경향이 우세하다. 이를 위해 학계부터 미술계를 포함한 문화예술계 전반은 예술의 기교보다는 문화기술Culture Technology[25]을 강조하고, 그 연장선에서 학제 및 방법론을 다양화하는 일을 적극 부양해왔다. 그것이 더 첨단이고 진보적이며 고차원적인 동시에 실천적인 예술과 학문이라는 맥락에서다. 기존의 예술 분과에 통찰의 기초를 두되 그간 분리돼 왔던 분야 사이를 결합하는 상호학제적 시도가 그렇게 자리를 잡았다. 예컨대 아트&퍼포먼스/안무, 아트&뮤직, 아트&미디어, 아트&휴먼사이언스, 아트&바이오테크놀로지, 아트&뇌과학은 이제 흔한 학제 관계다. 이론에서는 특히 미술사나 미학의 학제 연구가 일찌감치 행해졌다. 예를 들어 미술사&페미니즘·철학·심리학·사회학·정신분석학·문학·언어학,[26] 미학&정신분석학·도시공학·건축비평·미디어론·인지신경과학 등이 상호학제적 연구로 행해진다. 나아가 문화, 건강과 환경, 과학과 공학, 사회, 인문, 시각문화 같은 광범위한 범위를 가로지르는

초학제transdisciplinary 융합 교육까지 실행 중이다. 이를 바탕으로 정리하자면, 먼저 동시대 세계의 역동성과 더불어 예술에서 경계들의 범람이 진행되었는데 상호inter- 또는 다multi-학제성disciplinary이 방법론으로서 중요하다. 둘째, 그 방식은 기본적으로 "순수예술" 및 "특정 분야"를 전제로 하고 그 위에 둘 이상의 예술 분야 또는 학문 분과가 더해지는 형태다. 셋째, 그 배경에는 기존 모더니즘 분과 학문 체계를 기본 토대로 인정하면서 동시에 그보다 더 진보적이고 혁신적인 예술/학문 체제를 선취하고자 하는 목적의식이 작용한다.

그런데 많은 혁신성에도 불구하고 위와 같은 방식은 상호학제의 중요한 특성을 놓치는 측면이 있다. 상호학제적 연구는 분과 학문적 관점의 '통합integration'을 추구하고 그런 맥락에서 교차적cross- 의사소통과 교차적 조직화를 최우선시하는 방법론이다.[27] 하나에 다른 것을 부가하거나 둘 이상의 것이 병렬하는 학문 방법과 그것들이 상호작용하면서 합성synthesize 또는 통합되는 방법은 엄연히 다르다. 그리고 둘 이상의 다른 것들이 기존 분과의 개념, 이론, 방법론을 넘어 일종의 '슈퍼학제superdisciplines'를 창발시키는 것도 다르다. 분류하자면, 첫 번째는 '다학제적인 것'이고, 두 번째는 '상호학제적인 것'이며, 세 번째는 '초학제적인 것'이다. 우리가 학계 및 미술계에서 흔히 '상호학제적인 것(다원예술)'으로 간주하는 연구와 창작 중 실제로는 그 목적과 방향에 상응하지 않는 경우가 많았다. 현재까지 상호학제적 연구나 다원예술 작업들이 대체로 하나의 토대(순수미술/사/이론) 및 중심점을 두고 거기에 다른 것들이 부가(안무, 음악, 연극, 과학, 문학, 의학, 심리학, 사회학, 문화연구 등)되는 형태를 취해왔다는 말이다. 또 융합이나 통합보다는 병렬적 결합과 모자이크화가 일반적이었다. 그 점에서 다학제적인

미술 시도가 상호학제적/다원적 미술, 간혹은 초학제적인 것으로 오인되기도 한다. 혹은 상호학제적이라는 미명 아래 실제로는 기성의 분과예술적 관념과 형식에 고정된 채 여러 이질적인 것을 미술로 수렴시킴으로써 대상을 왜곡하고 지적 혼란을 가중시키는 문제도 야기하고 있다. 미시간대학 교육대 교수인 리사 라투카가 해석한 바에 따르면, OECD 보고서가 정의한 상호학제성은 그 바탕으로 분과를 가정한다. 하지만 중심 분과가 없는 상호학제 형식을 배제하는 것도 아니다. 또 "상호학제적 통합이 발생하는 고정점 대신 상호학제적 작업의 광범위한 집합체를 상호학제성으로 인정"한다. 그만큼 상호학제성이 유연성과 개방성을 중시하고 무엇보다 의사소통 및 상호작용의 과정 자체를 긍정한다는 의미로 해석할 수 있다. 하지만 그것을 잘못 적용하면 잡식성의 독재적 분과가 발생할 수 있고, 오히려 유연성은 방만함으로, 개방성은 확장 지향적 수렴 작용으로 변질된다. 융합과/또는 상호학제성이 현대의 우세한 형식이자 방법론으로 작용하고 있는 것은 엄연한 사실이다. 그것들은 한편으로 현대미술 장에서 좀더 개방적이고 유연하며 상호작용적인 예술/학문, 다원적이고 확장된 역할을 하는 미술관, 진지한 비판과 상대적 가치 창출에 능동적인 미술비평을 기대할 수 있는 동시대적 요소다. 그러나 다른 한편, 지난 20여 년간 그것들은 우세한 하나가 이질적 다수를 독점적으로 수렴하는 방어 수단이 되거나 분야들의 단순 결합을 융합이나 상호학제로 각색하는 데 편리한 논거로 쓰인 것도 사실이다.

독립적이고 자기 충족적이며 단일한 미의 상징 영토로서 '미술'이라는 박스를 벗어나 다양한 분야와 유연하게 교류하며 다원적인 예술의 성과를 지향하는 '현대미술'로의 이행. 우리는 이 같은 현대미술의 이

행 과정을 미술사적 관점만이 아니라 경제적·정치적 전지구화라는 현실 사회 맥락에서 볼 필요가 있다. 앞서 바우만이 지목한 현대의 속성으로서 유동성, 가변성, 다원적 섞임, 확장과 변용 가능성은 현대미술의 주요 경향이기도 하다. 즉 그 동시대적인 속성은 동시대 미술과 일정한 관계를 맺고 있다. 그 관계가 우리에게 현대미술을 두고 분석이 필요한 여러 복잡한 문제를 들여다보도록 이끈다. 이를테면 다음과 같은 논제들이다. 현실 사회 전체의 맥락으로 볼 때 동시대성은 모더니즘 미술에서 포스트모더니즘을 거쳐 현대미술로 패러다임이 변화한 과정에 어떻게 작용해왔는가. 그것은 특정 미술가들이 특정한 경향과 방법론으로 발전시킨 현대미술의 속성과 무엇을 공유하고 어떤 표현으로 나타나는가. 융합과 상호학제성을 추구해온 결과 열린 관계, 이질성의 공존과 결합, 새로운 공동체적 삶의 방식과 감수성을 위한 미술[28]은 실체를 얻었는가.

4

교류와
기능 전환

동시대 감상자

미술관에서 전시를 보고 나올 때 설문조사 요청을 받은 경험이 있을 것이다. 그중 다음과 같은 문항은 거의 빠지지 않는다. [질문 1] 이 전시를 어떻게 알게 되었습니까? ①미술관 홈페이지 ②SNS ③대중매체 ④지인 등의 추천 ⑤기타 [질문 2] 이 전시에 대해 어느 정도 만족하십니까? ①매우 만족 ②만족 ③보통 ④불만족 ⑤기타(이유)

그런데 이 두 유형의 질문은 미술관의 단순한 정보 수집을 넘어 동시대 미술이 가진 사회적 영향력 및 수행하는 역할을 가늠하는 데 참고자료가 된다. 이를테면 첫 문항은 미술관이 전시 기획부터 대외 홍보에 이르기까지 대중과 교류 소통하는 경로 및 상황을 파악하는 데 도움을 준다. 두 번째 문항을 통해서는 미술관의 질적 수준 및 관객과

의 교감 정도를 들여다본다. 유일하고 절대적인 근거는 아니지만, 미술관 방문자/관람객의 그 같은 설문 응답은 구체성과 직접성 면에서 해당 미술관의 공적 의사소통 역량과 사회적 기능을 판단하는 지표로 쓰일 수 있다. 그래서 점점 더 많은 미술 기관이 소수 전문가의 의견이나 평가보다 일반 관람객 대중의 반응을 중시한다. 또 단순히 관람자 수의 양적 증가에만 몰두하는 대신 실질적이고 지속가능한 네트워크와 미학적 취향 및 가치를 공유/교류할 수 있는 다양한 집단collective 개발에 역점을 둔다. 말하자면 관용으로 굳어져 여전히 '감상자' '수용자' '관람객' 등 수동적 용어로 호명되더라도 실제로 그들은 동시대 미술의 가장 중요한 대화 파트너이자 교류의 대상으로 변화한 것이다.

글로벌리즘

글로벌리즘이 물꼬를 트기 시작한 1990년대 후반, 바야흐로 '큐레이터 시대'라는 별칭이 유행할 만큼 전시 기획이 국내외 미술계를 주도했다. 이어 2000년대 초반부터 2007년 말 세계금융위기가 발발하기 직전까지, 영국 현대미술의 '센세이션'에 중국 현대미술 '붐'까지 겹치면서 국제 미술 시장은 엄청난 호황에 들썩였다. 그야말로 전 세계 큐레이터들이 다국적으로 건너다니며 스펙터클하고 광휘에 넘치는 전시를 만들어댔고, 미술 시장이 그것을 이윤으로 전환시키면서 미술계 전체의 운행을 압도하는 양상이 됐다. 이후 세계금융위기 여파로 장기 침체기에 접어들었다는 진단도 잠시, 곧 회복된 국제 미술 시장은 오히려 더 막강하고 수렴적인 힘으로 미술계를 주도하고 있다. 문화체육

관광부나 예술경영지원센터 같은 행정 당국/유관 기관은 미술 시장이 활성화를 핵심 과제로 삼는다. 일반적으로 대중의 인식 또한 미술의 경제적 가치를 위주로 작동하기에 미술 시장에 지나치게 힘의 질서가 편중된다 하더라도 별문제가 없어 보일 것이다. 반면 미술을 경제적 이익이나 산업 체제와 동일시하는 방식에 이의를 제기하고 비판적 입장에 서는 사람들, 특히 미술비평가나 관련 학자들에게 그러한 전개는 심각한 문제다. 동시대 미술의 질적 하락 같은 모호하고 추상적인 우려에 그치는 것이 아니다. 미술계 전체 구조의 왜곡, 미술의 사회적 기능 축소, 궁극적인 차원에서 감상자 대중이 져야 할 여러 손실/상실을 따져볼 때 그렇다. 예컨대 테리 스미스는 2008년 세계금융위기 이후 국가들이 경영 합리화 등을 이유로 공공 부문을 사유화함으로써 발생하는 문제를 지적했다. 그것은 미술관이나 박물관 같은 비영리 문화예술 공공기관들이 경제위기의 "희생양"이 되어 겪는 어려움을 가리킨다. 문화예술 예산 감축, 극심한 재정난, 인력 감원, 구조 조정, 비정상적 운영, 매각, 영리 기관으로의 전환, 불의의 재난으로 인한 기능 정지 등의 악순환이 반복된다.

2018년 9월 2일 브라질국립박물관에서 일어난 대형 화재를 사례로 꼽을 수 있다. 그 화재로 박물관은 소장품의 90퍼센트를 잃었다. 재정난에 시달리던 박물관은 건물에 대한 보험조차 들지 못한 상태였고, 당시 화재를 진압하던 소방관들에 따르면 두 개의 소화전에는 물조차 부족했다는 전언이다. 이 사태는 신자유주의 경제 논리가 만들어내는 역설과 무지의 상황이라는 비판으로부터 자유롭지 못하다. 스미스가 진단하듯 "신자유주의 세계화가 성공적"이면 성공적일수록 "불안정한 상황이 초래"되는 역설이다.[29] 그리고 단기간의 가시적 경제 효과나 미

술 투기 자본의 비정상적 이윤 취득에 맹목이 돼 예를 들어 "단지 브라질 리우데자네이루의 역사가 아니라 세계사적 토대가"[30] 사라지는 정도로 거시적 의미의 미술 지반이 붕괴하는 위험을 간과하는 무지다.

요컨대 이러한 양상은 글로벌리즘이 신자유주의 경제 논리에 과몰입해서 현실화되었기 때문이다. 미술을 통한 교류의 증진이 반대로 전 세계를 겨냥한 미술의 시장 집중화와 다국적 현대미술 전시의 우세한 흐름을 용이하게 했다. 국가와 지역을 초월하는 자유무역 시장의 거래가 말하자면 미술에서는 아트바젤(바젤, 홍콩, 마이애미)이나 프리즈 아트페어(런던, 마스터스, LA, 뉴욕) 같은 막강한 미술 시장의 프랜차이즈 및 독점적 영향력 확보를 견인했다. 우리나라는 미술 소비가 매우 작은 규모임에도 불구하고 이 시기 동안 대략 15개의 아트페어가 난립한 현상이 이와 관련해서 시사점을 준다. 대중매체는 물론 일반인들이 현대미술과 관련해 다른 건 몰라도 '아트바젤'을 알고, '베니스비엔날레'나 '광주비엔날레'를 대표 명사로 아는 현상도 그렇다. 지난 20여 년간 국제비엔날레가 전 세계 미술계의 우세하고 독점적인 미적 형식이자 스테레오타입이 된 배경에는 글로벌 자유무역 시장의 확대가 버티고 있다. 즉 이윤의 증대를 위해 관세 장벽 없는 다국적 무역, 지역과 지역의 경제동맹 및 분산의 방식이 대규모 국제 미술 전시를 위한 다국적 교류와 혼성, 사람과 문화의 이동 및 전 지구적 순환을 가능하게 했고 20여 년간 둘은 상호작용해왔다. 또 소셜 미디어와 온라인 교류 플랫폼의 비약적 성장으로 문화예술 관련 사회관계망이 다원적으로 촉진된 점도 들어야 한다. 하지만 거기에는 부정적 효과도 큰데, 가령 소셜 네트워크가 복합적으로 전개되는 이면에는 취향의 인플루언서와 추종 소비자라는 비수평적이고 닫힌 관계가 새로운 현상으로 등장했다.

2017 베니스비엔날레《Viva Arte Viva》자르디니 공원 국가관 입구. 사진: 강수미

코디최, 〈베네치아 랩소디−The Power of Bluff〉, 2017 베니스비엔날레 한국관 입구 설치. 사진: 강수미

특정 여론이나 경향으로의 쏠림과 왜곡도 심해졌으며, 디지털 네트워크상 교류의 흔적들은 빅데이터 자원으로 거래된다. 그런데 주목하자면, 이상과 같이 실질적으로는 미술의 자본적 기능이 압도적으로 강화되어가는 그 똑같은 과정에서 현대미술은 내용 면에서 과거 어느 때와도 비교할 수 없을 만큼 스스로의 사회비판적 가치, 담론 생산 가능성, 공동체적 이상을 역설했다. 다른 한편 그런 지적이고 담론적인 경향을 선언적으로 추구하고 동시대 미술의 주요 과제로 추진해온 과정에서 동시대 미술비평은 공동空洞화되었다.

위기의 미술비평

시카고 아트 인스티튜트에서 미술비평을 가르치는 제임스 엘킨스 교수는 동시대 미술비평의 아이러니를 다음과 같이 지적했다. 오늘날 전시 카탈로그, 리플릿, 전시장 안내문, 미술 잡지, 일간지, 인터넷 등 도처에 "비평이 난무하지만, 동시대 지적 논쟁에서는 자취를 감췄다"고.[31] 미술 시장이 커지면서 비평의 쓰임새는 많아졌지만, 예술에 대한 지적이고 비판적인 논쟁, 미학적 담론 생산과 새로운 예술 지식을 산출하는 미술비평은 나오지 않는다는 말이다. 엘킨스는 이 문제를 '미술비평에서 판단의 부재'로 요약한다.[32] 사실 2000년대 이후로 미술 지면 및 담론장은 상업적인 목적이 우선시되는 구성으로 급격히 바뀌었다. 그에 따라 비평이라고는 해도 논쟁을 우회하는 주제를 설정하고 비평 대상을 안전하게 묘사하는 데 만족하는 단순 서술이 비평의 자리를 급속히 대체해갔다. 반면 진지한 독자를 목표로 한 비평, 미술

사·미술 교육·미학 같은 인접 학문과 상호작용하며 미적 판단에 책임을 지는 미술비평의 글쓰기는 두드러지게 위축되었다. 그 점에서 엘킨스의 통찰은 타당성을 갖는다. 뉴욕의 미술비평가 로버트 모건이 2013년 동시대 미술비평에 내린 진단 또한 크게 다르지 않다. 그는 국제비엔날레 및 아트 페어의 비약적 성장과 비평의 추락을 결부시킨 후, 사람들이 이제 비평을 필요로 하지 않으며 "신경조차 쓰지 않는다"고 단언한다. 명시적 이유는 글로벌 미술 시장이 "뉴욕의 사고를 잠식"한 데 있다. 그가 보기에 수준 높은 전문가들은 비평이 아니라 시장과 미술 투자 쪽으로 이동했고, 미술관이나 미술학교 같은 기관조차 시장 중심 미술계 생태 변화에 발맞췄다.[33] 그보다 1년 전 같은 지면에서 뉴욕 스쿨 오브 비주얼 아트의 미술비평&글쓰기 대학원 프로그램의 학과장인 데이비드 레비 스트로스는 비평의 위기가 문제인 것이 아니라, "우리가 최근에 겪고 있는 위기, 즉 비평으로 다뤄질 수 있는 상대적 가치의 위기"가 문제라고 지적했다. 요컨대 자본 또는 투자라는 시장의 객관적 가치에 밀려 미학적 판단, 비평 담론, 학자적 주장과 논설 같은 상대적 가치가 설 자리를 잃었다는 말이다.

이러한 진단들이 비평가 논자의 주관적 입장이나 단편적 경험에 근거한 것처럼 들리고, 현실의 피상적 현상을 확대해석한 것처럼 읽힐 수 있다. 그러나 따져보면 바로 그런 사고, 경험, 해석, 논설, 주장이 위축되고 부정됨으로써 미술비평의 위기가 초래됐다. '크리시스krisis'를 어원으로 하고 "식별과 논쟁, 판단이나 가치 평가의 의미에서 결정"을 뜻하는 비평criticism은 원래부터 '위기'를 내장하는 활동이다. 그것은 언제나 이미 지적 긴장을 요구하는 위기적 사고이고, 대상과의 긴장 관계를 필수로 하는 비판적 판단이며 결정인 것이다. 하지만 동시대 미술

계의 비평 위기는 '판단judgment'과 '결정decision'을 통한 상대적 가치 생산 활동, 즉 식별, 해석, 논쟁, 평가, 의미부여 등 인식의 적극적 활동으로 산출되는 미술의 가치를 필요로 하지 않는다는 데 있다. 레비 스트로스의 말을 빌리면 이제 "비평은 없고, 오직 돈만이 유일한 척도인데, 그 척도가 변덕스럽고 사람을 멍청하게 만든다"[34] 이는 앞서 엘킨스, 모건과 크게 다르지 않은 진단이고 비판이다. 그런데 특히 이 셋이 공통적으로 현대미술에서 미술비평의 질적 하락, 영향력의 축소, 지적이고 예술적인 담론 및 지식의 약화를 진짜 위기로 규정하고, 미술 시장을 그 결정적 요인으로 지목한 점에 주목할 필요가 있다. 이는 통상 미술에 대한 순수하고 유미주의적인 관점에서 자본과 시장을 비판하는 것과는 맥락이 다르다. 그들이 제기하는 당대 미술비평의 위기는 글로벌 자본주의로 조건화된 현대미술 체제의 문제적 효과이기 때문이다. 글로벌리즘이 추구하는 교류, 혼성, 다원화가 미술 시장의 개방과 확대를 이끌었고, 그 과정에서 미술비평의 형질과 쓰임이 평면적, 피상적, 일시적인 것the ephemeral에 맞춰졌기 때문이다. 미술비평에서 현대미술 경향을 주도하는 담론은 차치하더라도, 그에 관한 논설, 논쟁, 가치 평가, 특히 당대 미술의 가치에 대한 역사적이고 미학적인 판단이 희박해지거나 사라지고 있다. 그 현상은 오늘날 미술비평&아트 마케팅, 미술비평&엔터프라이즈, 미술비평&대중 지식으로 이뤄지는 교류, 교환, 상호 관계, 다원화 속에서 현상 묘사에 그치는 글, 안전한 리뷰, 일회성 발언, 대중을 유혹하는 글쓰기가 과도해진 상황과 병행한다.

국내 미술계와 미술비평의 상황도 크게 다르지 않다. 2003년에서 2007년 사이 글로벌 미술 시장의 호황을 강렬하게 경험한 이후 경제

상황이 나아지지 않은 가운데도 국내 미술계는 그 호황기를 기준으로 작동하는 양상이다. 미적 판단 대신 경제 지수가 우선시된다. 미술품 경매 시장에서의 최고가 갱신 뉴스는 어떤 탁월한 미학적 논설보다 영향력 있게 읽힌다. 그런 가운데 다양한 미술의 가치를 옹호할 가치 판단의 행위자인 미술비평은 오히려 판단의 부재 상태를 면치 못하고 있다.

앞서 스미스는 현대의 미술사를 "모던으로부터 현대미술로의 이행"으로 요약하고, 그 이행의 결정적 동인으로 '문화 산업의 전 세계적 팽창'을 꼽는다.[35] 그에 따르면 현대미술의 발전사는 "1950년대의 발생, 1960년대의 부상, 1970년대의 경쟁, 1980년대의 정립"[36]으로 요약할 수 있다. 얼핏 변증법적 역사관을 미술에 단순 적용한 것처럼 보이지만, 스미스는 찰스 사치, 뉴욕 모마, 빌바오 구겐하임, 매튜 바니 등 현대미술의 개별 사안을 글로벌 문화 산업의 팽창과 연관된 실증적 사례로서 교차 분석해 결론을 내렸다. 미술비평 차원에서 볼 때, 스미스가 모던 아트로부터 컨템포러리 아트로의 이행을 미술사의 내적 과정만이 아니라 외적 조건과 결부시켜 고찰한 사실이 중요하다. 사회학자 피에르 부르디외는 미술사학에서 사회학적 인식의 부재를 지적하고 "작품들이 생산, 유통되는 사회적 조건들의 문제하고는 완전히 담을" 쌓는 연구 방식을 강하게 비판했다.[37] 요컨대 부르디외의 비판을 새기자면, 현대미술에 관한 미술비평은 인식의 시야를 더 넓혀 전 지구적 문화산업화가 기저 조건으로 작용해온 구체적이고 실증인 동시대 미술계의 지층을 분석하는 일이다. 실제로 지난 20여 년 사이에 국내외를 막론하고 미술학교, 미술관, 갤러리, 미술품 경매사, 출판사 등 시각예술 생산 기관 및 미술 제도가 글로벌 문화 산업의 체계에 진입했

삼성미술관 리움-광주비엔날레 포럼, 《확장하는 예술경험》, 2014

다. 그와 동시에 미술에 대한 전문가적 감식이나 비평적 판단과 가치 평가는 큰 의의를 확보하지 못한 채 지속적으로 위축되었다. 반면, 문화 산업과 소비 시장의 다종다양한 서비스, 상품, 멀티 커뮤니케이션 미디어의 강렬한 작용, 그에 따른 대중의 폭발적 반응과 적극적 참여는 현대미술을 결정짓는 막강한 동력 축으로 자리 잡았다.

연방의 미술관

다시 브라질국립박물관의 대형 화재 사건으로 돌아가보자. 참사 후 새로 대통령에 당선된 자이르 보우소나루는 박물관의 재건을 방해하는 정책을 펼친다는 의혹을 받았다. 이에 맞서 유네스코, 스미스소니언박물관 등 세계 여러 기관은 브라질국립박물관에 도움과 연대를 약속했

고 10년 이상 걸리는 장기 재건 계획을 실행하고 있다.[38] 요컨대 국제 사회의 공공기관들이 브라질 행정부 및 정책과 적대적 관계를 기꺼이 감수하면서 브라질국립미술관의 재건을 위해 힘을 합친 것이다. 이는 우리에게 다자간 의사소통과 사회적 네트워크가 동시대 문화예술 장에서 실제로 기능을 발휘하는 단면으로 받아들여질 수 있다. 그리고 현실 사회에서 미술관/박물관이라는 곳이 멋진 건축물과 값비싼 소장품을 과시하며 극히 일부의 부자, 엘리트, 인플루언서, 셀러브리티들과만 관계한다는 편견을 깰 수 있다. 테이트미술관 관장 니컬러스 세로타가 제시한 "21세기 미술관" 논리로 말하자면, 그것은 닫힌 하드웨어가 아니라 "연방commonwealth"이다. 이를테면 미술이라는 인류의 공동 자산을 매개로 사회적으로 의사소통하고 교류 협력하는 기관인 것이다. 거기서 "우리 탐구를 미술의 역사와 실천에 한정시키기보다는 미술과 미술의 사회적 역할에 대한 좀더 광범위한 문제들을"[39] 함께 숙고하고 판단하는 다자간, 다원적 수행이 이뤄진다.

공존-공감-환대

구경 관계

현대인이 소셜 미디어로 타인의 삶을 들여다보며 온갖 감정을 느낀다는 사실을 알 것이다. 머리로 이해해서가 아니라 다들 비슷한 경험을 하고 지내기 때문에 잘 아는 얘기다. 우리에게 소셜 미디어는 부러움, 질투, 열등감, 패배감, 좌절, 슬픔 같은 부정적 감정만이 아니라 자랑스러움, 우월함, 즐거움, 죄책감이 긴 쾌락 같은 복잡다단한 감정까지 일상적으로 느끼는 그야말로 감정의 용광로 같은 공간이다. 그 안에는 어느새 우리가 남이 고통받는 모습을 구경하는 데 매우 익숙해졌다는 사실도 녹아 있다. "현대인들은 집에 편히 앉아 남이 고통받는 모습을 바라보는 데 익숙하다. 텔레비전을 켜거나 소셜 미디어를 넘기면서 민간인 공습, 조난된 난민선, 처형, 태형 등을 마음대로 골라 본다."[40] 이

처럼 전혀 특별할 것 없는 일상적 행위로. 그런데 바로 그렇게 '특별할 것이 없다'고 받아들이는 자신을 깨닫고 소스라치게 놀란다. 타인의 고통을 구경하는 데 익숙해져 있다는 사실에 놀라는 것이 아니다. 그 사실을 새삼 심각하게 느낄 필요도 없이, 비판할 생각도 없이 무감각하고 무심하게 지나친다는 데 경악하는 것이다. 어느새 우리는 이리도 공감 능력이 떨어지고 비판적 사고를 하지 않게 되었는가.

SNS만 켜도 비극적이고 충격적인 사진과 영상을 얼마든지 볼 수 있다. 너무 끔찍해서 구토를 느끼는 것이 아니라 너무 지겹게 봐서 그럴 정도로 말이다. 가령 제2차 세계대전 당시 유대인 대량 학살 영상부터 정체를 알 수 없는 스너프 필름까지, 2011년 3.11 동일본 대지진 당시 쓰나미 영상부터 2015년 난민의 무덤이 된 이탈리아 람페두사 앞바다로 떠밀려온 세 살 소년의 시신 사진까지. 우리는 온갖 고통의 이미지를 소비한다. 단 그 이미지가 지금 여기 나의 현실이 아닌 경우에 한해. 내 고통이라 해도 현재가 아닌 경우에만. 그렇게 구경꾼이 되는 것이다. 집에 가는 지하철에 앉아 남이 보든 말든(사이코패스로 여기든 말든) 본다. 카페에 마주한 친구와는 말 한마디 없이 각자 스마트폰으로 본다. '역시 혼자가 편해' 하면서 소파에 기대 맥주를 홀짝이고 치킨을 씹으며 본다. 과장이 아니라 우리는 온라인 미디어를 통해 그렇게 타인의 고통, 세계의 고통을 즐기게 되었다. 그 순간순간에 나와 세상과의 거리는 디지털 모니터만큼 들어왔다 나갔다 하는 행동이 자유롭고, 딱 필요한 만큼만 관계할 수 있는 사이 같다. 그때 나와 옆 사람은 물리적으로든 정서적으로든 상관없는 경험세계를 떠돌다 의미에서 미끄러진다. 그렇게 모든 존재, 사건, 이미지를 구경거리로 보는 동시대 현존의 모습은 그로테스크하다. 정보 커뮤니케이션 기술ICT과 소셜 미디

어 플랫폼이 제4차 산업혁명이자 제4차 자연이 돼가는 가운데 이미지의 독성에 내성이 생긴 우리 자신은 더욱 그로데스크하다. 마치 매일 조금씩 몸과 정신에 조심스럽지만 멈춤 없는 망치질을 당하는 사람처럼 우리 지각과 인식이 재주조, 형질 변경되는 중이다. '사이코패스' '소시오패스'라는 단어가 아무 때나, 아무렇게나, 누구에게나 쓰인다. 옛날 같으면 경악을 금치 못할 일, 엄두도 안 날 일, 반인륜적이고 패륜적이고 금수만도 못한 일이 쉽게 행해진다. 하지만 디지털 스크린 뒤에, 스마트폰 앱 뒤에, 카메라 뒤에 살과 피와 심장과 피부, 뇌와 척수, 웃음과 눈물, 사랑과 두려움으로 이뤄진 '인간'이 있다. 그럼에도 불구하고 우리가 어떻게 사이코패스가 되고, 소시오패스가 될 수 있단 말인가?

하지만 현실에서 우리의 의사소통과 관계 맺기가 더 이상 '인간'과 '인간'의 관계를 중심으로 하지 않기에 그것은 점점 전혀 있을 수 없는 일만은 아닌 것이 되었다. 지금 여기서 우리가 나누는 대화, 생각을 전달하는 매체, 네트워크를 이어가는 종류와 방식을 돌아보자. 거기에는 나와 당신, 우리가 있는 대신 디지털 디바이스가, 전자매체가, 소셜 플랫폼이, 소셜 네트워크 서비스가 상존하고 물이나 공기처럼 흐르고 있다. 앞서 인용한 글의 필자는 "남이 고통받는 모습"을 사람들이 보는 이유는 "그저 흥미로운 자극거리로만"이 아니라 "마음이 움직일 가망이 있어서"라는 긍정적 견해를 내놓았다. 또 우리가 타인의 고통을 매체 이미지의 "가상 근접성"을 통해 이해하고 공감할 수 있다고 주장한다. 하지만 필자의 결론은 거기서 너무 나간 것이다. 물리적으로는 메꿀 수 없을 만큼 이질적이지만 우리 폐부에 밀착해 들어오는 그 같은 미디어 이미지의 가상 근접성을 통해 사람들이 다음과 같은 윤리적 의무를 기꺼이 질 것이라고 하니 말이다. "세계화된 세상에 사는 우리

는 지금껏 만난 적이 없고 앞으로도 만날 일이 없는 타인을 책임져야할 의무가 있다"고.[41] 하지만 가령 인스타그램에서 본 묻지마 폭행의피해자 사진으로부터 사람들이 만들어내는 것은 낯선 타인의 고통에대한 나의 무한 책임 같은 것이 전혀 아니다. 선정적 댓글, 조롱, 2차 가해와 같은 적극적 비행非行이 아니라면 구경이나 관망 같은 냉담자 역할이다.

공존-공감

서양 근대 미학을 정립한 인물 중 한 명인 고트홀트 에프라임 레싱은"예술의 참된 목적"을 논하면서 주요한 개념으로 '공감'이라는 뜻의 그리스어 'sym-pátheia 혹은 éleos'를 어원으로 하는 '동정심sympathy'을 들었다.[42] 그 점에서 동정심은 자신을 대상으로부터 떼어놓는 이기적인 마음이나 누군가를 낮추보는 시선이 아니라 말 그대로 '마음을같이함'이다. 그리고 '책임져야 할 의무'란 아마도 지금 우리 삶의 방식을 고려할 때 '서로 환대할 수 있는 공존의 인식과 공감 능력' 정도로풀어야 할 것이다. 타인에게 '타인을 책임질 의무'를 말하는 누군가를우리는 더 이상 따르지 않기 때문이다. 그런 의무를 말할 권리가 특별히 누군가에게 있는 것이 아니며, 누가 누구의 가르침이나 지시를 받고행할 성질의 문제가 아니기 때문이다. 그럼 관건은 어떻게 공동의 문제, 공동의 선, 공동의 가치에 같이 참여하고 수평적이며 다자적으로관계할 것인가를 공동체 내에서 상상해내고 공유하는 일이다. 요컨대우리 자신과 사회가 인간과 인간의 즉자적이고 현존적인 관계를 건너

모바일 디바이스와 디지털 플랫폼과 소셜 미디어를 통한 가상적 매개 관계로 재편된 상황이다. 네트워크 이론의 선구자 격이고 인류세人類世, Anthropocene 이후의 인간과 기술의 문제에 관한 주요 이론가인 브뤼노 라투르가 주장하듯 "과학과 기술이 '진보할수록' 우리와 사물의 '직접적 접촉은 사라져간다'는 세간의 통념과는 반대로 우리와 사물의 관계는 (…) 훨씬 더 긴밀"해졌다.[43] 그렇기에 문제의 해결도 전혀 다른 지평과 차원으로 실행해야 한다는 인식이 요구된다. 이와 관련해 현대미술에서는 인간의 관계에 대한 집단의 상상력과 미적 참여 형태를 다양하게 실험하면서 미학적으로 오랫동안 이어온 '공감'과 '공존'을 동시대화해왔다. 사례를 보자.

2018년 4월 11일 뉴욕 드로잉센터에서는 아르헨티나 출신 작가 에두아르도 나바로가 자신의 드로잉 작품을 넣어 끓인 브로콜리 수프를 감상자들에게 나눠주고 있다. 사람들은 작은 컵에 든 그 음식을 먹으며 삼삼오오 얘기를 나누거나, 작가의 다른 드로잉들이 설치된 전시장을 돌아다닌다. 그 가운데 누구도 미술관에서 취식을 한다고 야단치거나 제지하지 않는다. 오히려 그러지 않는 사람들이 나바로의 미술을 이해하지도 못하고 제대로 작품에 반응하지도 못한 것이다.[44] 물론 누군가는 그림을 넣어 음식을 만들다니, 게다가 그걸 관객이 먹고 그래야만 전시와 감상이 이뤄진다니 도무지 알 수 없는 일이라는 생각이 들었을지 모른다. 기이하고 쓸모없는 짓이라는 생각에 마음이 불편해질 수도 있다. 터무니없는 일을 미술이라고 우기는 것 같아 보일 것이다. 충분히 그럴 수 있다. 그런데 1990년대경부터 현대미술에서는 이렇게 기이하고 쓸모없어 보이는 일, 미술을 억지스럽게 만드는 것 같은 행위가 심심찮고 심지어는 고유의 미학으로서 인정받고 있다. 이를

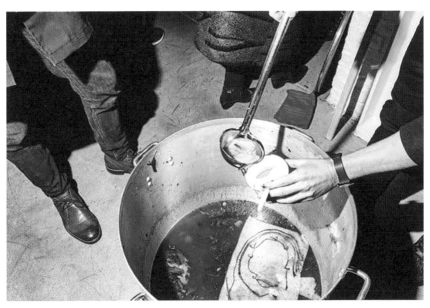

에두아르도 나바로, 〈Into Ourselves〉, Drawing Center NY, 2018. 뉴욕타임스 웹사이트 캡처 ⓒAmy Lombard(The New York Times)

테면 니콜라 부리오가 논리화한 '관계미학Relational Aesthetics'이 그렇다. 그의 설명은 20세기 후반 서구 미술계에서 가브리엘 오로스코, 곤잘레스-토레스, 리크릿 티라바니자, 리엄 길릭 같은 작가들이 질료에 얽매이지 않고 관객과 현존의 경험을 공유할 수 있는 미술 형식을 실험함으로써 연결, 확장, 역동적 응집성의 현대미술을 확립했다는 것이다. 작가와 작품이 실증적으로 그 논리를 뒷받침하기에 이후 부리오의 주장은 국내외 미술 이론으로서 상당한 영향력을 발휘했다. 실제로 오로스코는 1993년 뉴욕 모마의 정원에 해먹을 설치해서 사람들이 그곳에 누워 책을 읽거나 쉴 수 있게 했는데 그것이 곧 작품 〈모마의 해먹Hamoc en la moma〉이었다. 이 책의 다음 장에서 단독으로 논할 곤잘레스-토레스는 비슷한 시기에 에이즈로 사망한 동성 연인을 기리며 전시장 바닥에 사탕을 깔아두고 감상자가 가져갈 수 있게 하는 설치작품 〈무제(로스)Untitled(Ross)〉를 창안했다. 또 그즈음 티라바니자는 뉴욕의 작은 갤러리에서 버너와 냄비를 펼쳐놓고 태국식 카레를 끓여 무료로 사람들에게 나눠주는 〈무제(무료)Untitled(Free)〉 퍼포먼스를 펼쳤다. 티라바니자의 카레는 앞서 소개한 나바로의 수프 작품으로 따지면 음식 퍼포먼스의 선구자 격이다. 후자는 전자가 없었다면 아예 성립조차 안 됐을지 모른다. 흔히 사람들이 얼핏 맥락도 없고, 터무니도 없이 벌이는 현대미술가들의 엉뚱한 짓이라 여긴 행위가 이처럼 특별한 맥락과 서사를 갖고 있다. 어떻게 그런 미술의 내력이 형성된 것일까? 그것은 미술이 예술 오브제의 형식에 얽매이지 않고 공감과 공존, 환대와 공유의 매개체를 지향하면서다. 20세기 말, 21세기 초 미술계에서는 특정 유형과 태도의 사회성이 발휘되고 상호작용하는 공간이라는 관념과 입장이 작가들 사이에서 빠르게 확산됐다. 그것은 현대미

술의 패러다임 이동이 만들어진 진앙 중 하나였다.

환대

인간에게 공존은 피할 수 없다. 공존하기 위해서 공감은 필수다. 공감은 자신과 타인의 마음을 함께하고, 서로를 기꺼이 받아들이고, 이질적 존재를 잘 대접하는 환대의 마음이다. 논리로 하면 추상적이고 다소 진부한 이런 사고를 현대미술가들은 실제 삶의 시간과 공간 속에서, 자신의 몸을 쓰고 사람들의 육체적-감각 지각적 활동을 자극하면서 구체적이고 독특하게 제시해오고 있다. 그런데 점차 그 관계의 범위를 인간 자신으로 한정하지 않고 동물, 식물, 사물 나아가 시공간의 특정 사태들로까지 엮는 실험이 이어진다는 데 또한 현대미술의 특별함이 있다. 한 예로 2016년 국립현대미술관 서울관 디지털정보실 3층 디지털 아카이브에서 열린 《식물도감: 시적 증거와 플로라》를 보자. 제목에서 이미 초점이 드러나듯 이 전시는 '식물'을 주요한 대상으로 삼은 기획이다. 그런데 이때 '대상'에 대한 이해는 두 방향으로 해석할 수 있다. 먼저, 미술관이 외부 기획자(이소요)에게 이 같은 전시를 의뢰했을 때 기준으로 삼은 것은 디지털정보실이라는 기관의 특성을 살려 식물 관련 도큐먼트를 바탕으로 한 전시를 기획하는 것이었다. 그래서 전시는 "식물분류학, 문화사학, 인지과학, 시각문화 연구라는 네 개의 영역에서 식물 현상을 연구한 흔적과 창작물로 구성되며 살아 있는 식물, 표본화된 식물"은 물론 관련 문서들과 "조형적 해석들"까지 포함되었다.[45] 실용적 목적도 생각해볼 수 있다. 즉 전시가 열리는 겨울에 미

관람시간
10:00 - 17:00

입장료
무료관람

휴관
매주 월요일, 1월 1일

주최
국립현대미술관

Opening Hours
10:00 - 17:00

Admission Fee
Free Admission

Parking
Daily Hour 09:00-23:00

Organized by
National Museum of Modern and Contemporary Art, Korea

국립현대미술관 서울 디지털정보실아카이브
03062 서울시 종로구 삼청로 30 국립현대미술관 서울
+82-2-3701-9731

Digital Archive of MMCA, Seoul
03062 30, Samcheong-ro, Jongno-gu, Seoul, Korea
+82-2-3701-9731

www.mmca.go.kr
@mmcakorea.official
youtube.com/mmcakorea
twitter.com/mmcakorea
facebook.com/mmca.korea
facebook.com/mmcaseoul

[전시연계프로그램1]
아티스트 토크
Artist Talk
일시 2016.11.5(토)
15:00 - 17:00
장소 디지털정보실 DAL (2층)
강사 김지원, 조혜진, 신혜우, 이소요
내용 전시 참여 작가들이 직접 전시 작품의 배경을 설명하고, 다양한 식물연구 방법을 소개하는 자리

[전시연계프로그램2]
예술적 미디어로써의 식물
Plants as Artistic Media
일시 2016.11.26(토)
15:00 - 17:00
장소 디지털정보실 DAL (2층)
강사 이소요
내용 살아 있는 식물을 전시와 감상의 목적으로 활용하는 예술 활동을 생명윤리의 관점에서 생각해보는 강연

[전시연계프로그램3]
한국 식물분류학의 역사와 식물세밀화
Introduction to the History of Korean Botanical Studies and Illustrations
일시 2017.3.11(토)
15:00 - 16:30
장소 디지털정보실 DAL (2층)
강사 신혜우
내용 일제강점기 이후 한국 식물분류학의 역사, 한계, 현황을 식물세밀화를 중심으로 살펴보는 강연

[전시연계프로그램4]
D-I-Y 식물 바이오피드백 워크숍
DIY Plant Biofeedback Workshop
일시 2017.3.20(월)
15:00 - 17:00
장소 디지털정보실 3층 디지털아카이브
강사 김지원
내용 간단한 센서킷수집 키트를 직접 조립해보고, 전시섹션 <이어 히어 유 I Hear You>에 설치된 식물을 사운드로 만드는 창착 워크숍

[전시연계프로그램5]
작가와 함께 하는 전시 투어
Exhibition Tour with the Artist
일시/시간간 매 월 4번째 주 토요일 14:00
* 본 프로그램은 현장접수는 작품은 사정에 따라서 변경될 수 있습니다.
장소 디지털정보실 3층 디지털아카이브
강사 이소요
내용 작가와 함께 전시에 포함된 식물, 예술 작품, 연구 자료에 대해 알아보는 시간

기획
국립현대미술관
교육정보서비스과
디지털미술관팀

공동기획
미소요

총괄
김은영

전시실팀
이지연

전시지원
연구여

전시협력
장혜자원
이지선
이민영
이예은
교육정보실 이서영

전시디자인
문화상품자원
공간지원

도움 주신 분들
김수영
국립생물자원
— 식물표본과 표본제공
김방우화 구은정
습문연구회부속학
— 사료도 자원
달여희교
— 다구 화제자원

주성심
한국생물공학원
— 식물제공과 화본제공
Leslie Garcia
Intergenções
— 생체전기 수집 키트 개발
Richard Lowenberg
RADLab
— 식물옹매 지원

자료제자
서원도삼 연구원
sikmuldogam@gmail.com

An Illustrated Book of Plants
The Flora and Its Poetic Evidences

植物圖鑑
식 물 도 감

시적 증거와 플로라

국립현대미술관 서울관 디지털정보실에서는 현대미술의 맥락 확장과 새로운 담론 형성을 위해 역사적 기록물과 예술 작품을 영어 실화와 주제로 한 현대미술의 아카이브 전시를 기획해왔다. 디지털정보실의 여섯 번째 아카이브 전시인 《植物圖鑑식물도감: 시적 증거와 플로라》는 여러 분야의 식물 전문가들이 수집하고 정리한 도판으로와 식물 자료를 통해 식물을 둘러싼 독특한 문화적 현상들을 예술적 표현으로 탐구해보는 전시이다.

우리는 일상적으로 사용하는 '앞으과 수율', '첫맘의 새벽', '꽃 같은 여인', '식물인간'과 같은 방어서 식물을 바라보는 인간의 관점을 몇몇 수 있다. 그런가하면 최근 자원고로의의 이용과 정보 취리, 미적 체험과 표현을 위해 실용주의utilitarianism의 시각에서 식물을 바라보던 관습을 비판하는 움직임이 확산되고 있다. 이는 자연환경이 급속히 변화로 인해 더 많은 사람들이 인간 중심의 삶을 반성하게 되었기 때문이다.

《植物圖鑑식물도감: 시적 증거와 플로라》는 어려운 관습에서 한걸음 나아가 전형적 식물을 다루는 젊은 동시대 연구자들의 생생한 경험질을 분석하여 보여주고자 한다. 이들의 작업은 시적적 증거물은 이 시대의 '문화적cultural 식물도감'으로 비유된다. 전기신호를 통한 식물의 인간의 의사소통 사례들을 조사한 김지원, 한국 도시와 관상식물 문화사를 추척한 조혜진, 식물세밀화의 현대적 가치를 연구하고 실천하는 신혜우, 그리고 식물수집과 전시에 대한 비평적 논의를 참작하여 보여주는 이소요가 연구자이자 작가로서 참여하여 만들어진 이번 전시는 일상에서 접하기 쉽은 식물 이야기와 새로운 시적 감상할 보고, 듣고, 인지할 수 있는 즐거움으로 체험의 장으로 펼쳐질 것이다.

이번 전시는 식물분류biological taxonomy, 문화사cultural history, 인지과학cognitive science, 시각문화연구visual studies는 네 개의 영역에서 식물현상을 연구한 문학과 창작물을 구성되어, 살아 있는 식물, 표본화된 식물, 식물을 표상한 그림과 모형문헌이나 논문, 논문, 신문기사 그리고 조형도 해석물을 포함한다. 전시된 자료들은 푸른 잎과 섬세한 형태로 사선 모으기도 하고, 신비로운 생명성과 청정 자연의 소중함을 역설하기도 한다. 그러나 무엇보다도, 인간의 문화 속에서 식물을 관찰, 해석, 해체, 가공, 전시하는 독특한 앞보들을 가용자료의 비추어주기를 기대한다.

우리에게 익숙한 식물도감은 식물의 형태나 생태적 구조, 혹은 그 용도를 기준으로 구성되어 있다.

Digital Archive at the Museum of Modern and Contemporary Art presents a series of archival exhibitions featuring creative combinations of historical documents and artistic productions in Korea. Our exhibition series aims to expand the boundaries of contemporary art and related discourses. *An Illustrated Book of Plants: The Flora and Its Poetic Evidences* is the sixth event of this series. It features research and reference materials collected by plant experts in various fields of study. These materials are artistically selected and edited to exemplify unique cultural dynamics found in human-plant encounters.

'Pistil and stamen', 'budding romance', 'fruitful vine', 'persistent vegetative state' are just a few examples of common plant language revealing our expectations and attitude towards the vegetable kingdom. Relying on utilitarian perspectives, it has been a deep-seated practice for humans to reduce plants into standardized information and commodities. However as more people today experience clear symptoms of global environmental urgency, we are beginning to recognize the role of human cultural practices at the core of this problem.

Conventional botanical lexicons classify biological structures, functions and ecologies of plants, or list their nutritional and medicinal properties. *An Illustrated Book of Plants: The Flora and Its Poetic Evidences* takes this tradition, and expands it with first-hand experiences and actual fieldwork of young contemporary scholars. This exhibition will provide an unusual opportunity for navigating though highly personalized and particular interests towards plants.

This exhibition gathers four young artist-scholars working in fields of biological taxonomy, cultural history, cognitive science, and visual studies. The materials presented by our artists include live plants, preserved plants, standardized models and representations of plants, books, research papers, historical news prints as well as artistic interpretations of plants. These evidences may catch our eyes with vivid green colors and delicate formations. They may also tell us something about life's secrets and the importance of nature. However, most importantly, they will reflect particularities of human cultures for observing, dissecting, interpreting, processing and exhibiting plants.

종료과 Flora
독립된 지역, 시대, 지층
환경으 산에 서식하는 식물의
모밈으로, 식물생활행성태어의 그 집.

신혜우, 2014, 《독도 식물종추》

《식물도감: 시적 증거와 플로라》, 이소요 기획, 김지원·조혜진·신혜우 작품, 국립현대미술관 서울관 디지털 아카이브, 2016-2017. 자료 제공: 국립현대미술관

MMCA Exhibition

植物圖鑑식물도감: 시적 증거와 플로라
An Illustrated Book of Plants: The Flora and its Poetic Evidences

디지털정보실 3층 디지털아카이브 Digital Archive
2016.10.31 - 2017.3.19

A
«아이 히어 유»
I Hear You
지연 / 2016 /
혼합설치 / 가변크기

상용 관엽식물, 생체전기
칩회로, 컴퓨터 단말기,
포스페기, 학술논문,
구노트

B
«한국식 열대»
Tropical Korean Moments
조혜진 / 2016 /
혼합설치 / 가변크기

관상용 관엽식물, 신문기사
스크랩 및 가공 이미지,
공적문서와 가공물, 컴퓨터
단말기와 사진

C
«보편성의 발견:
과학자가 그린 식물»
*Finding Universality:
Scientific Plant
Drawings*
신혜우 / 2016 /
혼합설치 / 가변크기

식물세밀화, 식물 액침
및 건조 표본, 고서적,
식물도판과 판화, 텍스트

D
«지붕 아래,
유리창 뒤에서»
*Plants Indoors and
Under Glass*
이소요 / 2016 /
혼합설치 / 가변크기

식물도감, 식물 예쁘데라,
서적, 논문, 연구노트,
아이패드, 헤드폰

«아이 히어 유»
I Hear You

조혜진, 2016, «식물 생체전기신호와 소니피케이션 리서치»

«한국식 열대»
Tropical Korean Moments

조혜진, 2016, «한국식 열대»

조혜진, 2016, «도시 식물 아카이브»

신혜우, 2015, «학술도감» *Sowerbia brokeranae*

«보편성의 발견: 과학자가 그린 식물»
*Finding Universality:
Scientific Plant Drawings*

«지붕 아래, 유리창 뒤에서»
Plants Indoors and Under Glass

植物圖鑑식물도감: 시적 증거와 플로라

Friedrichs van Carl Bertuch,
1799, «기반이미지 위한 식물도감»:
지루리기 백화노」

Karl Rossfeldt, 1929, «혼합식
연관 사진기»: *Aristolochia
clematitis*

술관 실내를 식물로 채워 공간에 생기를 불어넣고 관람객들이 식물을 통해 자연을 경험하도록 하는 것이다. 그로써 미술관의 환대를 촉각적으로 느낄 수 있도록 말이다.

2장
퍼포먼스·의사소통·관계 지향의
현대미술

1

《무브》와
퍼포먼스 속성

1960~2010

1960년대는 현대미술에서 중요한 시기다. 미술이 모더니즘의 폐쇄적 미학 규범과 예술을 위한 예술로서의 자기 지시성을 벗어나 유동적 행위, 매체 확장성, 장르 다변화, 혼성과 이종교배를 적극화한 시점이기 때문이다. 2000~2010년대 국내외 주요 기획전들 중 특히 1960년대의 아방가르드 예술 실험을 현대미술의 원줄기로 삼아 다른 미학의 경향을 타진하는 시도가 늘어난 배경도 그와 같다.

2010년 하반기 런던 사우스뱅크 헤이워드 갤러리가 기획한《무브: 너를 안무하라MOVE: Choreographing You》는 동시대 미술의 중심으로 '퍼포먼스'를 대두시키고 그 미술사적 내력을 현재화한 대표적 경우다. 벌써 로버트 모리스, 브루스 나우만, 리지아 클라크, 앨런 캐프로, 트

리샤 브라운, 댄 그레이엄, 프란츠 에르하르트 발터, 윌리엄 포사이스, 라리 보, 자비에 르 루아, 시몬 포르티, 마이클 켈리, 아이작 줄리언, 프란츠 웨스트, 트리샤 도넬리, 크리스티안 얀코프스키, 티노 세갈 등 현대미술과 현대무용을 아우르고 세대와 형식을 가로지르는 참여 작가들의 면면이 말해주는 바가 크다. 즉 미술과 무용/안무에 초점을 맞춰 1950년대 말부터 현재까지 "지난 50년간" 조형예술과 공연예술이 상호작용하며 만들어낸 예술의 "전례 없고 흥미진진한 방식"의 자장을 밝힌 전시였던 것이다. 기획 측의 말을 빌리자면 "시각예술이 춤으로 풍성해지고 춤이 미술을 통해 형태를 얻는" 과정이었다.[1] 전시는 특히 미국의 미니멀리즘, 해프닝, 바디아트, 실험연극, 현대무용, 퍼포먼스 아트까지를 근현대 예술사적 관점에서 디지털 아카이브 및 타임라인으로 제시한 점이 높게 평가됐다. 동시에 그런 작품들이 현재의 전시장에서 관객의 직접적이고 신체적인 경험으로 활성화되며 공유 가능하도록 만들어진 점이 주효했다. 미술사적으로 잠재된 맥락에 있는 작품들의 영향 관계를 해석하기, 그것을 새롭게 배치하거나 현장에서 다시 실행시키기, 아카이브를 구축하고 자료를 공유하기, 관객의 움직임이 즉물적 경험과 참여의 요소로서 전시의 유동적이고 일회적인 콘텐츠 되기가 이뤄졌다. 특히 모더니즘과 컨템포러리 아트의 미술사적 연관 관계를 구축하고 현재화했다는 점이 의미가 컸다. 전시의 부제 '1960년대 이후의 미술과 무용'은 기획에서 그만큼 역사적 비중이 컸음을 보여준다. 또 이 전시는 2011년 뮌헨의 하우스 데어 쿤스트, 뒤셀도르프 시립미술관을 순회하고 2012년 국립현대미술관 과천관 국내 전시로 이어짐으로써 동시대 미술의 글로벌한 운동성 및 의사소통 가능성에 힘을 실었다고 볼 수 있다.

퍼포먼스 속성

《무브》를 현대미술의 패러다임 변화에 대한 두드러진 사례로 보는 두
가지 이유가 있다. 먼저 앞서 언급했듯 그 전시는 현대미술의 가까운
과거를 동시대와 중첩함으로써 미술사적 연속성과 불연속성을 들여
다볼 계기를 제공했다. 다음《무브》를 명시적 기점으로 국내외 미술계
에서는 무용, 안무, 시노그래피, 신체예술, 체험미술 등 현장의 실시간
퍼포먼스와 참여를 극대화하는 미술작품 및 전시가 봇물을 이뤘다. 그
리고 이는 공연예술의 변화에도 영향을 미쳤는데, 그동안 장르 간 경
계가 뚜렷했기에 미술관과는 거리가 멀었던 몸의 미학, 신체의 즉각적
이고 일회적인 현존이 조형예술의 구성 요소와 융합하는 계기가 됐다.
실제로《무브》에서는 미니멀리즘 조각 작품부터 실험무용의 안무까
지 한데 펼쳐져, 전시장은 마치 무대나 놀이터, 혹은 몸의 조형 공간으
로 다변화했다.

　그런데 감상자 편에서 볼 때, 여전히 눈만 가진 얌전한 관객으로 공
연장이 된 미술관을 구경해야 했다면《무브》는 절반의 성공에 그쳤
을 것이다. 또 패러다임 변화의 주요 인자로 상정할 수 없었을 것이다.
실제로는 미술작품뿐만 아니라 현대 공연예술의 실험적 작품들이 각
장르의 프레젠테이션 문법을 고수하지 않고 오히려 미술관의 공간 구
조, 건축물 조건 등을 모두 행위자들의 퍼포먼스 액션이 가능한 매체
로 삼았다. 덕분에 결정적으로 감상자의 몸, 움직임, 참여/간섭, 행위,
예측 불가의 '딴짓'이 리얼 타임, 리얼 스페이스에서 일어나 전시의 즉
흥적이며 관계 지향적인 성격으로 포함될 수 있었다. 예컨대 두 명의
감상자는 "능동적 참여자들, 나아가 무용수"[2]로서 모리스의 미니멀

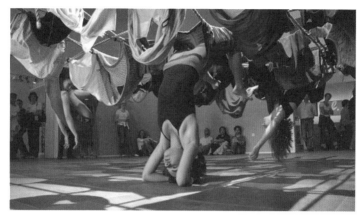

트리샤 브라운, 〈숲의 바닥Floor of the Forest〉, 1970/2010, 런던 사우스뱅크 헤이워드 갤러리.
자료 제공: Hayward Gallery

《무브: 1960년대 이후의 미술과 무용》, 국립현대미술관, 2012 포스터. 자료 제공: 국립현대미술관

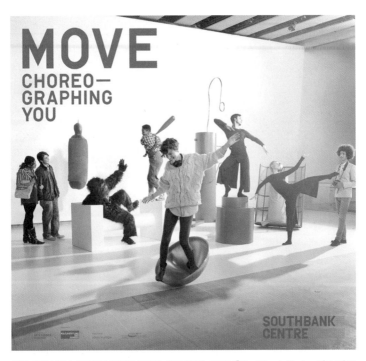

런던 사우스뱅크 헤이워드 갤러리 《무브》 전시홍보물, 2010 ⓒSouthbank Centre 자료 제공: Hayward Gallery

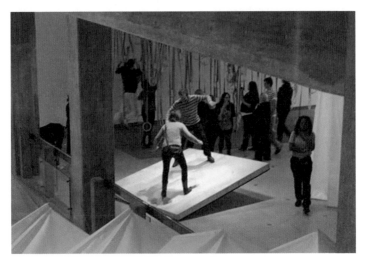

로버트 모리스의 작품. 감상자 참여 장면, SNS 이미지 캡처

리즘 조각 양끝에 올라서서 건너편 사람과 서로 균형을 맞추려 애쓰는 행위를 할 수 있다. 그 감상자의 액션이 모리스의 과거 작품을 지금 여기서 활성화하고 전시를 가동시키는 퍼포먼스 요소이고, 작품이 인간의 상호관계를 견인하도록 이끄는 결정적 인자다. 또 앞서 소개했듯 《무브》는 1960년대 이후 미술의 퍼포먼스적 궤적과 예술운동에 관한 180여 점의 아카이브 자료를 관객이 직접 인터넷 미디어 룸에서 탐사할 수 있도록 해 감상자의 지적 참여도를 높였다. 미술관의 전문 인력이 수집해서 잘 정리한 디지털 아카이브는 감상자가 그것을 열어보지 않는 한 고요한 미술관 벽에 걸린 한 점의 그림과 같다. 하지만 그 아카이브를 감상자가 주체적으로 파악하고 재구성-재매개할 수 있도록 개방했다면, 그것은 말 그대로 전시의 퍼포먼스 속성에 부합한다.

《무브》이후

이처럼 현대미술이 '퍼포먼스'라는 형식 실험을 통해 자체의 틀을 깨고 새로운 예술 네트워크를 만들어온 미술사적 과정과 감상자 참여의 의의를 새기면서 동시에 중요하게 논해볼 내용이 있다. 퍼포먼스가 과연 현대미술이 재/발견한 미학적 형식이기만 하겠냐는 것이다.

> "퍼포먼스 아트는 일반적으로 아티스트의 몸과 결부돼 있으며, 몸과 몸이 만나고 서로에 의거해 행위하는 실제 공간에서 발생한다. 그런 이유로 퍼포먼스 아트는 내재적으로 윤리적이며 사회적이다."[3]

"결국 그〔1960년대 후반 한국 미술계의 퍼포먼스 출현 및 1970년대 활발한 활동〕 이후의 간헐적 퍼포먼스는 미술계 안/밖에서 빨리 주목받기 원하는 작가들에 의해 도구적으로 채택되었을 뿐, 실천적인 중요성이 부각되지 못하였다."[4]

위 두 인용문은 내용이 달라 보이지만, 퍼포먼스 아트가 바탕에 깔고 있는 중요한 속성과 그렇기 때문에 지향하거나 혹은 경계해야 하는 점을 반성하게 해준다. 첫째 인용문에서 매케빌리가 강조하는 것처럼 퍼포먼스는 단지 몸을 쓰는 행위나 춤과 같은 미학적 표현의 하나가 아니다. 인류의 아주 오래된 행위로서든, 공연예술의 기본 요소로서든, 나아가 지금 여기서 논하듯이 현대미술의 패러다임 변화 및 다원화 인자로서든 '퍼포먼스'는 근본적으로 우리 몸과 우리를 둘러싼 시공간적이고 물리적인 환경을 매개로 한다. 또 그렇게 몸과 몸의 관계 맺기이자 인간과 사물세계 간의 상호작용 행위다. 때문에 언제나 이미 윤리적이고 사회적인 차원을 내재한다.《무브》를 기획한 큐레이터 스테파니 로젠탈이 한 인터뷰에서 미술관 방문객이 그 전시를 재미있는 놀이터로 삼는 것도 좋지만 다음과 같은 점을 고려하기를 기대한다고 한 이유도 그렇다. 즉 "당신이 환경에 무슨 일을 하는지, 일상에서 우리를 통제하는 사물들로 인해 우리가 변형된다는 사실을 깨달을 때, 당신이 환경에 무슨 일을 하는지에 대해 자기 책임을 느끼고, 당신 몸에 대해 각성하기"[5]를 말이다.

이는 퍼포먼스가 몸을 매체로 한 예술의 중요 면모로서 현실의 시간과 공간에서 실행되고 감상자의 능동적 향유와 참여를 극대화하는 특성이 선정적인 목적에 기여하거나 도구적으로 전용되는 위험에 대

한 경계이자 비판이기도 하다. 위 두 번째 인용문이 한국 현대미술에서 해프닝, 이벤트를 포함한 퍼포먼스가 1960년대 후반에서 1970년대에 실험적으로 개시되었다가 이후 유의미한 성과를 내오지 못했다고 평가한 근거도 비슷하다. 우리는 인용문의 단언적 평가에 동의할 수 없다. 하지만 퍼포먼스가 개인과 집단의 사회적 행위와 관계를 추동하고 형태화하는 대신 즉각적인 반응, 휘발성이 강한 체험, 감각적 스캔들과 자본에 의지하는 스펙터클에 매몰된 현대미술 이벤트로 남용되는 위험은 경계할 필요가 있다. 《무브》 전시를 사례로 우리가 현대미술 패러다임의 변화를 논한 이유는 조형예술의 정적이고 성찰적인 면을 부정해서가 아니다. 사회적이고 집단적인 관계 속에서 우리의 행위가 어떻게 하면 더 개방되고 유연하며 질적으로 깊어질 수 있는가를 현대미술의 변화와 겹쳐 보고 또 다른 방식으로 찾아보자는 것이다.

2

《민토: 라이브》와
컨템포러리 아트 페스티벌

도시 페스티벌 기획

조형예술과는 달리 퍼포먼스의 형식과 속성을 적극화한 예술이 사회적 차원에서 역할을 할 가능성은《무브》전시처럼 미술관 내로 한정되지 않는다. 공식적이고 전문적인 예술 제도를 통해서만 실행 가능한 것도 아니다. 오히려 동시대 퍼포먼스는 미술계 내부나 예술 내재적 맥락으로 행해질 때보다 사람들의 일상생활과 사회 현실에 교직될 때 생생해지는 경향이 있다. 미술계 및 문화예술계에서 퍼포먼스가 하나의 아트이자 장르로서 각광받는 수준을 넘어 다수의 사람에게 유의미하게 받아들여지는 경우는 그렇게 작용할 때인 것 같다. 즉 도시 공동체, 지역 주민의 삶 속에서 일상적 사건들과 엮이는 경우다. 전문 예술가가 미학의 장에서 주도하는 대신 참여를 원하면 누구나 자발적으로 나서

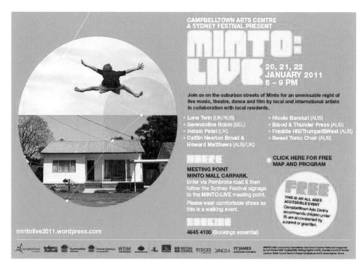

《민토: 라이브 2011》 홍보물

《민토: 라이브 2011》 마을 주민의 춤 공연. 주민과 관광객이 함께하는 참여와 경험의 축제

서 상호 짜임의 관계로 행위하는 공동의 무대를 만들어낼 때, 혹은 서로의 사회적 관계망으로 실현해낼 때 말이다. 이를테면 공연 제작자 데이비드 바인더가 테드 강연에서 언급한《민토: 라이브》처럼.[6]

1977년 처음 열린 시드니 페스티벌은 2011년 행사를 시드니 시내 중심 업무 지구로부터 50킬로미터 떨어진 교외 지역 민토를 포함시켜 진행했다.[7] 《민토: 라이브》가 그것인데, 결론부터 말하자면 그 페스티벌은 사회적, 경제적, 문화적 차원에서 민토를 재생시키는 데 일정 부분 기여했다. 어떻게 그럴 수 있었을까? 답을 얻기 위해서는 지리적으로 외따로 떨어져 있으며 경제적으로도 별 기대할 만한 것이 없는 마을인 민토가 페스티벌의 무대가 됐다는 사실, 그리고 페스티벌의 주체이자 중심 내용이 마을 주민들의 '참여로 만들어지는 축제'였다는 사실에 주목해야 한다. 특히 민토는 공공의 사회 주거가 빠져나가고 민간 투자가 유입되면서 지역 공동체에 급속한 변화가 밀려온 교외를 지역민 각자가 주체가 되어 새로운 문화예술의 공통 지대로 부상시켰다는 점에서 의미심장하다. 페스티벌 측이 "교외가 새로운 공연 축제의 무대로 각자의 앞마당을 사용한다"는 메시지를 내걸었던 데서도 그 뜻을 짐작할 만하다. 2000년대 이후로 우리나라뿐만 아니라 전 세계 많은 국가가 자국의 지역경제를 살리고 활력이 떨어진 도시를 재생하기 위해 직접적으로 산업경제를 부흥시키는 정책을 펼치기보다 문화예술 활성화를 통한 우회 성장에 더 역점을 둔다. 그렇기에 시드니 페스티벌의 민토 사례가 아주 특이하거나 탁월해 보이지 않을 수 있다. 그러나 그 평범성 면에서《민토: 라이브》는 컨템포러리 아트를 바탕으로 한 도시 축제 기획에 담긴 현실적 고려와 예술로 거두는 사회적 가치를 동시대의 맥락으로 들여다보기에 적당하다. 또한 동시대의 여러

예술이 각자의 위계적이고 패권적인 창작 영토를 벗어나 삶 한가운데서 수평적 대화와 다자간 혼성의 축제를 벌이는 변화된 상황을 이해하기에도 무리가 없다.

젠트리피케이션의 얼굴들

글로벌 자본주의/탈산업사회의 전개에 따라 세계의 대다수 지역, 도시, 마을, 공간, 장소가 산업시대 또는 근대화 시기와는 전혀 다른 사회 환경 및 생태 방식을 마주하게 되었다. 딱딱하고 견고한 기반 시설은 점차 디지털 기술과 정보산업 중심 인프라스트럭처로 바뀌는 중이다. 단순 생존이 아니라 삶의 질을 중시하면서 거주 형태부터 노동 방식에 이르기까지 생태적 변화가 전면적으로 이뤄지고 있다. 그중 2000년대에 들어선 이후 두드러진 전 세계적 현상은 문화예술을 통한 지역사회의 젠트리피케이션gentrification이다. 세간에 이 영어 단어는 부정적 함의를 띤 '고급 주택화'나 '둥지 내몰림'으로 번역되곤 하는데 애초 의미는 '도심 재활성화urban rehabilitation'를 가리킨다. 따라서 문화예술을 통한 젠트리피케이션은 사회·정치·경제적으로 낙후된 곳에 문화 사업이나 예술 활동 프로그램을 전개해서 지역 경제를 활성화하고 도시 기반 시설을 개선하며 삶의 질을 제고하는 도시재생 정책이라 풀이할 수 있다. 요컨대 '장소의 문화화'가 주요 특징인 것이다.[8]

《민토: 라이브》는 그런 맥락에서 퍼포먼스 축제를 이용한 젠트리피케이션 사례로 볼 수 있다. 축제를 기획한 호주 출신 행위예술가이자 큐레이터인 로지 데니스가 애초 민토를 페스티벌의 무대로 지목한 배

경도 그와 연관이 있다. 그 교외 지역은 실내가 곧 외부인 빈약한 주거 형태와 개인 사업이 공동체 전체의 사업이 데서 보듯 사회경제적으로 낮은 지위의 사람들이 모여 사는 미국식 사회 주거 모델에 따라 형성된 곳이었다. 또 마약과 총기 사건과 화재로 문제가 되는 곳, 방글라데시나 인도에서 온 이민자가 다수 거주하는 곳이었다. 요컨대 "지리적으로 고립돼 있고 경제적으로 불리"했다.[9] 데니스는 그런 민토에 국제 아티스트 그룹을 초청하고, 지역 주민들이 함께 참여해서 공연을 만들어나가는 기획을 통해 기존 교외의 어둡고 위험한 부분, 약점이거나 문제가 되는 부분을 풀고자 했다. 마을 여자들이 언덕에 모여 헌 옷과 뜨개질로 긴 연대의 끈을 만들고 인도 이민자 가족은 원하는 때에 즉흥적으로 자기 집 마당에 나와 민속춤을 춘다. 다른 나라, 다른 지역에서 초대된 행위예술가들은 마을 주민들이 보는 앞에서 공연을 펼칠 뿐만 아니라 그들과 같이 거리 춤 프로그램을 짜고 워크숍을 한다. 관광객들은 불특정한 장소와 불확실한 공연 시간에 당황하지 않고 언제 어디서든 현장에서 벌어지고 마주치게 되는 퍼포먼스에 기꺼이 편승한다. 매일의 몸짓이 안무로 만들어지고 역으로 일상의 본성이 사람들의 사회적 성차와 지리적 특성에 의존한다는 사실을 퍼포먼스가 환기시킨다. 그렇게 페스티벌 기간에 민토는 도시 전체가 활력 넘치고 우연과 즉흥이 긍정적 힘으로 작용하는 라이브 공간으로 변모했다. 우연히 시드니에 갔다가 《민토: 라이브》를 보고 21세기 "예술 페스티벌의 혁명" 가능성을 발견했다고 흥분한 바인더가 다음과 같이 여러 의의를 부여한 것도 무리는 아니다.

"이런 페스티벌이 도시에 미치는 경제적 파급 효과에 대해 얘기할

수도 있으나 (…) 페스티벌이 어떻게 한 도시가 스스로를 표현하고 어떻게 그 자체 고유한 것이 되는지 등에 더 많은 관심 (…) 페스티벌은 다양성을 증대시키고, 이웃 간의 대화를 이끌고, 창조성을 키우며, 시민의 자긍심이 커지는 기회를 제공."**10**

말하자면 공연 제작자의 눈에 그 퍼포먼스 페스티벌은 한 도시의 정체성과 고유성, 다양성, 대화 역량, 창조성, 시민사회 자긍심 형성에 고루 좋은 영향력을 행사한 것으로 비쳤다. 하지만 여기서 바인더는 "경제적 파급 효과"를 건너뛰었는데 우리는 그것을 두 가지 의미로 해석할 수 있다. 한편으로, 그 같은 컨템포러리 아트 페스티벌이 지역 경제에 기여하는 바는 정책 입안자나 행정가부터 시민사회 구성원 개인들까지 모두 넘칠 정도로 관심을 갖는 측면이기에 오히려 바인더는 인문학적 가치와 공동체 상생 효과를 강조한 것으로 볼 수 있다. 그러나 다른 한편 그 공연 제작자는 도시 예술 축제가 특정 도시와 마을에 가시적 경제 성장을 가져올 수 있지만 그와 더불어 여러 부정적인 문제가 야기되는 현실을 애써 모른 체한 의도가 짙다. 예컨대 우리나라 역시 서울 홍대 앞, 이태원 경리단, 서촌, 성수동, 해방촌 등이 겪었거나 진행형인 문제로서 문화와 예술을 활용한 젠트리피케이션의 일시적 생산 효과가 다음과 같은 더 깊고 복잡한 현실 문제로 이어졌다. 지역 공동체의 정체성과 자긍심이 커지는 것이 아니라 급격한 부동산 가치 상승과 사회적 관심에 원주민이 삶의 터전으로부터 밀려나는 축출 또는 전치 현상, 그 자리를 여유 있는 중산층이나 단기 이익을 노린 대기업과 부동산 투기 자본이 차지하는 문제, 관광과 문화 산업에 의존하면서 지역의 경제 형태 및 노동 방식이 급속히 비물질화하는 문제, 비

축제 기간의 도시 공동화 문제, 사업을 둘러싼 이권 갈등과 정치적 전용 문제 등이 그렇다.

컨템포러리 아트 페스티벌 진행형

《민토: 라이브》뿐만이 아니다. 영국 《에든버러 프린지 페스티벌》, 일본 《에치고쓰마리-대지의 예술제》, 독일 《뮌스터 조각프로젝트》 등 유서 있고 각 장르 예술로서도 명성을 획득한 컨템포러리 아트 페스티벌들 이 점점 지향하는 쪽은 사회 현실이다. 퍼포먼스는 그러한 목적에 부합하고 기성 사회 속으로 용이하게 침투할 수 있는 예술 형식이다. 그래서 부쩍 퍼포먼스 아트가 최첨단 예술 실험을 좇는 현대미술관은 물론 급속히 지역사회로, 사람들의 일상 속 미적 체험장으로 확산돼온 것이다. 그것은 퍼포먼스 아트와 개념미술을 현대미술의 내적 문맥으로 분석한 미술비평가의 다음과 같은 판단을 압도한다. 더 논쟁적인 문화정치학적 함의가 있는 것이다.

"개념미술의 동생 격인 퍼포먼스 아트, 그중에서도 가장 강하고 희석 시킬 수 없는 바디아트는 모든 숨겨진 사회 금기를 드러내려 하고, 온 전한 정신으로 가는 가상적 길로서 광기를 탐구하며, 가장 단순한 유아적 퇴행을 통해 질서를 향한 열광을 당혹스럽게 한다. (…) 개념 미술과 퍼포먼스 아트는 비서구 문화에 대해서는 다른 태도를 드러 낸다. '강한' 개념미술은 더 보수적이었거나, 굳이 비서구 문화 선호 를 거부하지는 않더라도 서구적 가치들로의 교정에 더 힘을 쏟아왔

다. 반면 퍼포먼스 아트는 더 정력적으로 다문화 또는 비서구 지향성을 견지해왔다."[11]

위 주장과는 달리 사람들은 동시대 문화예술 상황에서 퍼포먼스 아트를 반사회적 욕망, 분출하는 정념과 광기, 원초적인 신체의 예술로 수용하거나 소비하지 않는다. 또 그런 미술사적 맥락이나 현대 미학의 논리에 의존하지 않는 만큼이나 예술이 정치적 비판이나 사회적 저항을 담당하라고 요구하지도 않는다. 대신 자신이 미적인 것을 체험하고 직접 표현함으로써 자기 가치를 실현하고 높이려는 의도와 목적에 충실하다. 그것은 현실 사회와 연관이 있는데 특히 산업 구조의 변화와 노동 형태의 전환에 결부된다. 우리가 퍼포먼스와 그것을 통한 젠트리피케이션을 예술의 범위에 한정하지 않고 사회적 층위에서 분석해야 하는 이유가 여기 있다. 이를테면 장소의 문화화를 꾀하는 젠트리피케이션은 "지역의 산업 구조가 서비스 산업이나 문화 산업 중심으로 재편되고, 그에 따른 노동시장과 기업관계망이 형성"[12]되는 과정이기도 한 것이다. 애초 20세기 중후반 이후 세계적으로 산업 구조가 비물질적인 분야로 집중되면서 노동 인력의 구성, 관리, 생산 조직, 노동 형태 및 소득 구조 등이 크게 바뀌었다. 즉 물질적 노동이 비물질적 노동으로 전환됐다. 앞서 1장에서 참조한 라차라토는 이를 단순히 육체노동에서 정신적·감정적 노동으로의 이행으로 보지 않는다. 그것은 새로운 커뮤니케이션 기술과 지식을 보유한 주체성("대중지성")이 출현하는 과정이다. 그리고 그 주체가 중요시하는 "자기가치화의 형식들과 자본주의적 생산의 요구들"이 결합하는 조건이 마련된 과정이다. 때문에 라차라토는 정신노동 vs. 육체노동 혹은 물질노동 vs. 비물질노동 같은

이분법적 관점이 아니라 다음과 같이 보다 복합적이고 다원적인 관점의 이슈를 제기했다.

"구상과 실행 사이의, 노동과 창조 사이의, 작가와 청중 사이의 분리는 노동 과정 속에서 동시적으로 지양되며 가치화 과정 내부에서 정치적 명령으로 재부과된다."[13]

우리가 호주의 《민토: 라이브》를 사례로 들어 도시 예술 축제의 긍정적 효과, 퍼포먼스의 예술사회학적 역할에 주목하면서 그것이 야기하는 젠트리피케이션 및 경제적 파급 효과를 간과하거나 단순화할 수 없는 이유도 그렇다. 이를테면 우리 도시에서 열리는 거리예술축제가 전문 공연예술가와 시민들의 혼합 퍼포먼스로 이뤄진다고 치자. 그것이 곧 열린 의사소통과 다원적 사회관계로 발전하는 지름길인가. 그것은 개인과 지역들 각각에 경제 가치를 높이라는 정치적 명령의 외관인가. 답은 그 두 성질이 나뉜 것이 아니라 중첩된 상태에서 진행형이라는 것이다. 문화예술을 통한 젠트리피케이션의 얼굴들은 그래서 복잡하고 다양하며, 그 실행 방법은 복합적이면서 다자가 공존 가능한 관계를 지향해야 한다.

펠릭스 곤잘레스-토레스와 공존의 미술

시차와 문화 차 너머

이제는 사라졌지만, 1999년 로댕갤러리로 개관했고, 2011년부터 2017년 폐관 때까지 불어로 '고원plateau'이라는 멋진 이름을 달고 운영됐던 삼성 플라토미술관에서 2012년 여름, 쿠바 출신 미국 현대미술가 펠릭스 곤잘레스-토레스(1957~1996)의 회고전《더블Double》이 열렸다.[14] 그는 38년의 짧은 생을 살다 갔음에도 불구하고 20세기 후반 이후 미국은 물론 현대미술계 전반에 중요한 족적을 남긴 작가다. 하지만 그때까지 국내에는 거의 알려지지 않았고 아시아에서의 개인전 또한 처음 개최되는 것이었다. 그런데 의외로《더블》은 전문가뿐만 아니라 대중, 특히 젊은 세대 관객으로부터 큰 사랑을 받았다. 인터넷을 검색해보면 당시 사람들이 남긴 전시 후기나 상당히 진지한 작품 평, 자신의 경험과 의

미 해석을 풍부하게 개진한 페이지들을 쉽게 찾을 수 있다. 꽤 많은 사람이 적극적으로 이 전시에 반응했고 곤잘레스-토레스의 미술을 통해 무엇인가를 느끼거나 생각했던 것 같다. 보통 일반인들은 대중적으로 아주 많이 알려지거나 유행이 휘몰아치는 경우 외에는 미술관, 그것도 난해하면서 괜히 무게만 잡는 것 같은 현대미술 전시관을 찾지 않는다. 또 당시 플라토미술관처럼 하이엔드 현대미술을 선호하는 미술관은 아주 특별한 상황이 아니라면 관객 몰이를 겨냥해 일부러 뭔가를 하지 않으며, 곤잘레스-토레스의 전시는 하이엔드 현대미술 그 자체에 속했다. 그렇기에 곤잘레스-토레스의 회고전에 한국 관객이 그처럼 능동적이고 우호적인 반응을 보였다는 것은 매우 이례적이었다.

곤잘레스-토레스의 작품은 시각적으로는 "미니멀리즘과 포스트미니멀리즘 형식에 연관된"[15] 간명함과 실제 시공간적 조건에 특정하게 조응하는 속성을 띤다. 하지만 내용 면에서는 개념적 설치미술 작품으로 분류된다. 보기에 심플하고 분위기에 잘 녹아든다고 해서 거기 담긴 내용이 단순하거나 가볍지는 않다는 뜻이다. 그도 그럴 것이 거의 모든 작품이 특정한 철학적 성찰이나 역사적이고 사회적인 논쟁거리를 깔고 있다. 또 현대미술에 관한 곤잘레스-토레스만의 개념 제시나 작가 개인의 내밀한 경험과 심리를 특유의 시각언어로 구체화한 것들이다. 때문에 더욱 한국 관객들의 반응에 대해 그 의의와 특이성을 새겨볼 만하다. 말하자면 펠릭스 곤잘레스-토레스의 미술은 어떤 면에서 한국 사회 대중, 특히 젊은이들의 마음을 움직였는가? 무엇이 20여 년의 시간차와 문화적 차이에도 불구하고, 더 결정적으로는 타계한 작가라는 크나큰 단절에도 불구하고 사람들 사이에 공감을 이끌어냈는가? 이와 관련된 답을 찾아가면서 현대미술이 무엇을 목표로 하고 어

펠릭스 곤잘레스-토레스, 《특정한 형식 없는 특정한 오브제들Specific Objects without Specific Form》, MMK Museum für Moderne Kunst, Frankfurt, Germany. January 28 –March 14, 2011. Cur. Elena Filipovic ⓒMMK

펠릭스 곤잘레스-토레스, 〈아메리카America〉, The United States Pavilion Giardini della Biennale, 52nd International Art Exhibition, la Biennale de Venezia, Italy, 2007. Commissioned by Nancy Spector ⓒAndrea Rosen Gallery

떻게 달라져왔는지를 알 수 있다. 그만큼 펠릭스 곤잘레스-토레스의 미술이 현대미술의 변화한 패러다임을 앞질러 시도한 것이라는 점도 보일 것이다.

특정한 형식 없는

2012년 플라토미술관 전시는 1996년 1월 9일 세상을 떠난 곤잘레스-토레스가 생전에 작업하면서 남겨놓은 제작, 설치, 보존, 재생산 지침을 따르고, 이전까지 열렸던 많은 선행 전시를 자료로 연구해서 현재화한 것이었다. 작가 스스로가 자신의 작품들이 그렇게 창작의 배타적 권리와 유일무이한 존재 방식으로 미술관 수장고에 박제되는 대신, 유연하고 자유로운 창작 가능성을 바탕으로 태어났다 사라지고 다시 만들어지도록 작업했다. 때문에 그의 미술은 우리가 물리적이고 물질적으로 고정된 상태를 뜻할 때 쓰는 '형식form' 면에서 특정적이고 결정적인 미의 오브제라 하기 어렵다. 오히려 특정한 형식이 없다고 해야 맞다. 특정한 형식이 없지만, 감상자와 접촉할 수 있는 지점과 경로는 훨씬 강하고 유연한 특정한 사물 형태를 지녔다. 가령 그의 대표작 중 하나로 꼽히는 전구 설치는 전시가 이뤄질 때마다 새로운 전구로 충당되고 설치 장소에 따라 가변적으로 디스플레이된다. 그리고 관객이 그 전구 설치가 유발하는 빛과 분위기에 얼마만큼 취하는지, 어디서 어떻게 감동하거나 즐기는지는 완전히 열려 있는 사안이다. 작품의 형식과 수용 면에서 곤잘레스-토레스의 미술이 갖는 이런 면모가 전 세계 미술관들이 공통되게 인지하는 그의 미학적 핵심일 것이다. 요컨대 동

시대 미술에 지속적으로 끼치는 영향력의 가치를 아는 것이다. 2011년 프랑크푸르트 현대미술관MMK이 《특정한 형식 없는 특정한 오브제들Specific Objects without Specific Form》[16] 전을 열었을 때, 거기에 내장된 관점이 많은 것을 말해주지 않는가.

그렇기에 곤잘레스-토레스의 작품들은 현재까지 생과 사, 작가와 관객, 이곳과 저곳, 그때와 지금, 주체와 타자, 나와 당신, 사적 소유와 공적 나눔 사이의 장벽을 넘어 부드럽고 유동적으로 움직여왔던 것이다. 시간과 공간이 달라도, 생과 사로 갈렸어도 한국의 감상자와 회고전의 작가는 연결되었다. 물론 그 연결이 그때 거기서만 일어난 놀랄 만한 일은 아니다. 곤잘레스-토레스 사후 이어진 개인전만 60회가 넘고, 그룹전은 700회를 초과하며, 2011년 베니스비엔날레 미국관 대표 작가를 비롯해 대규모 국제 현대미술전에 빠짐없이 초대되는 등 그의 미술은 시간, 장소, 형식에 구애받지 않고 현전하기 때문이다.

타자를 향한 전환

펠릭스 곤잘레스-토레스는 이민자였다. 그리고 동성애자였다. 매우 매력적이고 스마트했으며 동료 작가부터 큐레이터까지 당대 미술계 대부분이 그를 아낄 정도로 좋은 사회적 관계를 형성했다. 그렇다 하더라도 그가 미국 사회에서 마이너리티였다는 사실은 부정할 수 없다. 그는 1990년대 미국 미술계에서 사회적 소수자로서 '개인적인 것이 정치적인 것'이라는 모토로 작업했다. 그의 개념적이며 시적인 작품들, 미니멀하면서도 다원적인 설치들은 현대미술이 미학적으로 특별한 매

체가 되어 사회에 공존과 공유의 독창적 관계를 제시할 수 있음을 보여줬다.

"동성애자로서 곤잘레스-토레스는 이성애 중심 사회가 동성애자를 '타자'로 낙인찍고 그들에게 요구하는 '이성애적 정체성의 동일화'에 저항하기 위해, 자신의 사적 연애를 사진, 설치 형식을 통해 작품화했다. (⋯) 여기서 우리는 주체로 환원되지 않는 타자, 타자를 그 자체로 존중하고 보존하는 주체, 주체와 타자의 공유를 볼 수 있다."[17]

"아마도 공적인 것과 사적인 것, 개인적인 것과 사회적인 것, 상실의 두려움과 사랑, 성장, 변화의 기쁨 사이가 지속적으로 커지고, 서서히 자신을 잃어가면서 상처로부터 회복되는 것 같다. 나는 관객이 필요하다. 나는 대중의 상호작용이 필요하다. 대중이 없으면 이 작품들은 아무것도 아니다. 이 작품이 완결되는 데는 대중이 필요하다. 나는 대중에게 도움을 요청하고, 책임을 져달라고 하고, 내 작품의 일부가 되어달라고 참여를 요청한다."[18]

2013년 출간한 『비평의 이미지』에서 나는 위 첫 번째 인용문과 같이 썼다. 지금도 나에게 그 작가가 가진 현대미술사적 의의를 말하라면, 가장 흥미롭고 논쟁적인 주제/개념을 가장 시적이고 조화를 이끄는 미적 형식으로 구현하는 미술을 실현한 작가라고 정의할 것이다. 이 점을 강조하는 이유는 우리가 이 장에서 말하고 있는 '공존'이 단지 같은 시간을 살고 있는 사람들, 비슷한 삶의 조건과 이데올로기, 특정 지역이나 사람들이 갈등할 때 해결책으로 떠오르는 마음가짐 같은

것으로 한정되지 않기 때문이다. 그보다는 특별히 예술을 통한 공존으로서 시대, 지역, 이념, 세대, 취향, 당파성, 계층 등을 넘나들고 횡단하며 관계를 이어나가는 역량을 의미한다. 그 뜻에 곤잘레스-토레스의 미술은 잘 맞아든다. 그의 작품들이 작가 생전에 처음 만들어졌을 때 취했던 형질부터 전시 목적, 전시 방식, 유지 계승, 담론화에 이르기까지 그렇다. 곤잘레스-토레스의 공식 화랑인 안드레아 로젠 갤러리의 로젠이 작가의 미술에서 핵심은 "사람들이 이해하고 관여하는 것"이며, 그가 "관객이 작품의 모든 층위를 이해할 수 있다"[19]고 믿었다고 전한 데 근거해보자. 실제로 곤잘레스-토레스의 거의 모든 작품은 작가가 그 작품/작업을 한 의도나 사적 맥락을 원천으로 하는데, 그럼에도 작가는 감상자가 속속들이 이해하고 심지어 관여도 할 수 있다고 생각했다. 그가 믿었던 것은 모든 사람은 개인이고, 개인은 사적인 것 또는 사생활이 있다는 것이다. 더 이상 나눌 수 없는 개인in-dividual, 그 개인이라는 공통성이 바로 이해 가능성을 만들어낸다. 또한 당신에 대한 나의 관여와 나에 대한 당신의 관여를 허용한다. 곤잘레스-토레스는 동시에 그렇기 때문에 자기 작품에 대한 의미, 책임, 나아가 작품의 일부가 되어달라고 사람들public에게 요청했던 것이다. 위 두 번째 인용문에 담긴 메시지를 통해 말이다.

4

리지아 클라크와
관계가 예술이 될 때

미술의 포기

2014년 뉴욕 모마는 브라질의 현대미술가 리지아 클라크(1920~1988)를 조명하는 대규모 회고전을 개최했다. 미국은 물론 전 세계적으로 근현대 미술의 대명사 같은 미술관이 《리지아 클라크: 미술의 포기 1948-1988 Lygia Clark: The Abandonment of Art, 1948-1988》이라는 논쟁적이고 위험하기까지 한 전시 명을 내건 것이 주목을 끈다. 하지만 제목에 덧붙여진 40년 동안 클라크가 어떤 미술을 실험하고, 어디까지 그 목표를 밀고 나갔었는지 고려하면 의미심장한 역설이 읽힌다. 작가의 미술은 '미술의 포기' 나아가 '미술의 버림'이라고 풀이할 수 있을 만큼 기성 미술의 전통과 권위에서 벗어나 미학적 독점권과 배타성을 포기한다는 뜻을 바탕에 깔고 있다. 물론 클라크의 목표는 그 부정과 포

MoMA

Plan your visit Exhibitions and events Art and artists Store Q

Lygia Clark: The Abandonment of Art, 1948–1988

May 10–August 24, 2014
The Museum of Modern Art

리지아 클라크 회고전, 모마 웹사이트 캡처, The Museum of Modern Art, 2014. ©MoMA

기로 끝나는 것이 아니라 미술의 새로운 형식과 역할, 기존과는 다른
위치와 성질을 실현하는 데까지 나아가는 것이었다. 요컨대 집중적으
로 작업한 1940년대 후반부터 1988년 죽기 전까지, 클라크는 미술 자
체만을 위한 미술 대신 사회 참여와 치유적 미술의 길을 열었고 구체
적 오브제와 퍼포먼스를 통해 그것을 실행했다. 모마의 기획은 작가의
전체 작업을 "추상, 신구축주의Neo-Concretism, 미술의 포기"[20]라는 중
요 줄기로 나눠 조명하되 특히 마지막을 조명하기 위한 설정으로 보인
다. 이는 클라크가 생애 중반 이후 남미 브라질 미술계에서 집중적으
로 실험한 조형예술 언어와 미학적 이념, 그리고 그 결정체로서 다른
미술의 제시를 하나의 입체적 스펙트럼으로 보여주기 위한 현대미술

사적 해석이다. 동시에 그렇게 현재와 멀지 않은 과거에 클라크가 수행한 실험이 21세기 들어 강력해지고 다변화한 사회 참여적 퍼포먼스 미술들의 원천 중 하나임을 동시대적 미술 지형에서 재발견하는 시도다. 요컨대 미술가의 작업이 삶과의 분리는 물론이고 작품과 감상자의 단절을 당연시하는 순수미술 규범을 따르지 않을 때, 오로지 '미'만을 숭배하고 예술적 기능만을 내세우면서 어떠한 의미나 역할도 부정하는 유미주의 이념을 '포기'할 때, 우려와는 달리 미술은 생활에 오염되거나 비전문성으로 뒤죽박죽되지 않는다. 또 위신이 깎이거나 잘못 쓰이지도 않는다. 클라크의 실험적 작업은 오히려 이후 현대미술이 사회적 관계를 확장하고 작품들을 매개로 사람들의 다원적 참여와 능동성을 높이는 데, 공동체의 지속가능성과 창조적 삶에 풍부하고 실증적인 효과를 발휘하는 데 중요한 준거가 되었다.

관계가 예술이 될 때

클라크는 1950년대부터 생애 말까지 장르로 따지면 회화, 조각, 설치, 퍼포먼스를 두루 작업했다. 여기 특이점이 있다. 그런 창작 활동이 예술가로서의 독자적 경력보다는 미술을 매개로 사람과 사람 간의 관계, 사람과 사물의 관계, 나아가 존재들의 물리적 현존(신체)과 심리적이고 정신적인 현존 간 교류를 높이는 방법을 찾는 길이었다는 점이다. 그녀의 미술에 '심리치료' '치유적 기능' '정신치료 작업' 같은 개념 설명이 부가되는 이유다. 하지만 통상 우리가 그 같은 용어의 미술들에 대해 갖는 선입견과는 달리 클라크의 작품은 서정적이거나 주관적인

표현에 매이지 않는다. 개인들의 감정 토로나 위로 같은 방식을 채택하는 쪽과도 거리가 멀다. 클라크가 자신의 창작을 통해서 치료적 효과의 미술을 구현하는 방식은 신체적이고 물리적인 경험을 극대화하는 형태, 직접적이고 원초적인 접촉이 가능한 상태, 집합적 현존을 공유하는 시공간적 조건을 발명하는 것이었다. 그렇게 해서 미술의 조형예술적 본성이 미의 오브제로 도금되는 대신 그것을 사용하는 사람들 사이에 상호적 관계를 창출하고 내적 심리를 활성화하는 가동성을 발휘하도록 한 것이다.

1948~1959년 클라크는 '기하학적 추상' 작업을 했다. 이는 그녀가 리우데자네이루에서 수학한 후 파리 유학에서 페르낭 레제에게 배우고 러시아 구성주의, 바우하우스, 신조형주의에 영향받은 이력과 당대 미술 조류를 생각하면 자연스럽다. 교육적 배경이 작가에게 미치는 영향의 단면이기도 하다. 그런데 기하 추상이 클라크의 출발점이라는 사실은 나아가 그녀가 이후 기성 미술을 버리고 사회 참여 미술, 치유로서의 미술을 주창하게 된 맥락을 역설적으로 잘 설명해준다. 추상미술, 특히 기하 추상이 모더니즘 미술을 대표하는 한 형식이라는 점에서 클라크는 충분히 그 미술 형식을 자기 것으로 완전히 충전한 다음 내적 의미와 예술의 기능 면에서는 반대쪽으로 나아갔다는 점에서 그렇다. 그녀는 살아 있는 유기체로서의 미술, 상호작용하고 관계를 지향하는 미술을 원했다. 그렇기에 과감히 그 조형예술 형식을 버리고 사회적 삶과 접점을 형성하는 미술 경로를 스스로 찾아 나섰던 것이다. 애초 '추상'의 시기에도 클라크가 예컨대 천이나 금속 철판을 조립 가능한 작은 조각으로 만들며 원했던 것은 "유기체적 선"이었다. 그리고 사람들이 그것을 눈으로 감상하는 것이 아니라 둘 이상의 사람이 직접

리지아 클라크, 〈집단을 위한 만다라Mandala for Group〉, 1969

리지아 클라크, 〈Memória do Corpo〉, 1984

유기적으로 움직이고 변화시키기를 기대했다. 헬리오 오이티시카는 클라크와 함께 1960~1970년대 브라질 현대미술을 신체적 상호소통의 퍼포먼스로 발전시킨 작가다. 그 둘이 신축성 있는 뫼비우스의 띠를 손목에 두르고 서로의 손을 맞잡는 행위를 한 〈손의 대화〉(1966)는 클라크에게 유기체적 선이 조형 요소를 넘어선 것이었음을 단적으로 보여준다.

클라크가 1966~1988년 집중한 사회 참여적이며 치유적 기능의 미술은 대체로 일상에서 흔히 쓰이는 오브제, 통속적인 상황, 정확한 용도가 정해지지 않은 질료들을 통해서 이루어졌다. 예컨대 그녀는 장갑, 비닐봉지, 그물, 돌, 조개껍질, 물, 탄성체 및 천 같은 흔한 물건과 재료로 아주 단순한 오브제를 만들었다. 작가가 "감각적 오브제들senso rial objects"로 부른 그것들은 감상자/사용자의 몸을 깨우고 닫혀 있는 지각 능력을 개방하기 위한 것이었다. 즉 사람들이 기성 통념을 벗어난 사고와 경험을 할 수 있도록 고안된 사물들이다. 〈집단을 위한 만다라Mandala for Group〉(1969)[21]를 예로 들어보면, 여러 사람이 신축성 있는 끈을 허리와 발목에 매고 서로 연결된 채 움직이는 과정을 집단적으로 수행한다. 그 공동의 퍼포먼스, 공동의 경험은 클라크의 감각적 오브제들을 통해 이뤄지며 평소 실용적으로 형성된 사회관계로는 깨닫거나 지각하기 힘든 순간들을 서로에게 공유시킨다.

이렇게 20세기 중후반의 미술가 클라크는 주체의 자기표현으로서 미술, 소유하고 교환 가능한 미적 오브제로서의 창작이라는 이디엄을 포기하면서, 그 관용구의 문을 빠져나와 한 인간이 우선 자신에게 매우 직접적으로 집중하고 서로의 존재에 근접해가는 미적 소통의 장을 열었다. 그 경로는 현대미술의 역사적 과정으로 따지면 관계가 예술이

된 때를 고지한다. 그리고 개념과 행위가 급진적으로 섞여 서로를 재조형하는 미술의 한 분기점을 표시한다.

글로벌리즘과
한국 현대미술의 다원성

글로벌리즘 이후

논자들 사이에서 '글로컬라이제이션glocalization'이라는 개념이 자주 언급되던 때가 있었다. 대략 2000년대 초반부터 2010년대 중반까지다. 그 용어는 '세계화globalization'와 '지역화localization'를 조어한 것이다. 유추할 수 있듯 전 지구적인 교환과 소통을 목표로 한 글로벌리즘의 장점과 개별 국가, 지역, 공동체의 특수성을 인정하고 극대화하는 로컬리즘의 장점을 병행 추진하는 방식을 뜻한다. 이를테면 대한민국 서울의 고유하고 독자적인 정체성을 유지하면서 그것을 전 세계적인 문화 형식과 의사소통 구조에 맞추는 식이다. 그렇게 해서 한편으로는 글로벌리즘에 내재된 일방적 수렴이나 강제성을 피하고, 다른 한편으로는 로컬리즘의 폐쇄성이나 제한적 조건을 극복한다. 이 같은 글로컬

라이제이션은 다국적 기업의 현지 공장화 같은 경제 산업 방식부터 특정 도시를 기반으로 한 국제 예술 행사 같은 문화적 방식까지 다양하고 구체적으로 펼쳐졌고 실행되었다. 하지만 여기서 과거형으로 서술하고 있듯이 그 전략은 반향이든 성과든 명확한 결과 없이 어느 틈엔가 유야무야된 것 같다. 사실 말이 좋아서 그렇지, 글로컬라이제이션은 전 지구적 차원과 지역적 차원 간에 힘의 균형을 이루고 영향의 상호성을 유지하기 위한 고육책 같은 것이었다. 반대로 보면 그만큼 신자유주의 시장경제를 등에 업은 글로벌리즘이 압도적인 효과를 발휘했다는 말이다.

그런데 2010년대 후반부터 전 세계 질서를 움직이는 분위기가 달라진다. 미국의 멕시코 국경 폐쇄, 영국의 EU 탈퇴 선언, 미국과 중국의 '강強 vs. 강強 경제 전쟁' 등으로 가시화됐듯 글로벌리즘이 급속도로 약화되고 자국우선주의가 만연하게 된 것이다. 지역적인 것들의 전 지구적인 공존과 교류는 고사하고 신냉전 시대의 서막을 우려하는 분위기가 짙어졌다. 어쩌면 한창 유행 중인 때가 아니라 한 차례 휩쓸고 간 지금이 글로벌리즘과 한국 현대미술의 패러다임 변화 관계, 그 사후 효과를 짚어보는 적기일 수 있다.

패러다임 구분선

대부분의 역사 서술이 그렇지만 시대적 구분은 어려운 문제다. 예를 들어 한국의 근대미술 시기를 언제로 정의할 것인가를 두고 학계는 물론 미술계 현장 전문가들이 명확한 답 대신 대략 19세기 말~20세기

중반으로 뭉뚱그리는 데는 그만한 어려움이 있어서다. 변화의 기원을 단정하는 데는 모호성을 피할 수 없고 앞선 시대와 다음 시대의 영향 관계 또한 복합적이기 때문이다. 그런데 국내 미술계에는 1990년대 말을 기점으로 확연히 이전과 이후를 나누는 뚜렷한 구분선이 생겼다. 요컨대 그때부터 본격적으로 글로벌해진 것이다. 우선 한국 미술의 양적 구조가 커졌는데, 작가·작품·관객·전문가·기관·제도 등 미술 전반이 국가적 정체성이나 지리적 영토 너머로 확장됐고 다양한 주체와의 네트워크 거점을 마련해나갔다. 그 과정은 글로벌리즘의 다양한 이슈가 한국 미술에서 또한 주요 담론이 되고 결정적 방식으로 자리 잡으며 주요한 미적 경향성을 띠게 되는 상황들을 낳았다. 그 과정에서 국내 미술의 패러다임 변동이 이뤄졌던 것이다.

서구 사회에서 18세기 말 정립된 이후 20세기 중반까지 유지된 근대 예술 인식론, 즉 모더니즘 미학이 순수예술의 이념과 체제를 구성했다. 그것은 예술의 독자성과 자율성을 근본 조건으로 가정했다. 때문에 미술의 고유성과 독립적 지위를 지키고 예술과 사회의 혼성 혹은 다원적 관계는 멀리하는 것이 일종의 경전이었다. 하지만 18세기 말 순수예술의 정립이 그 이전까지의 예술 역사로 보면 하나의 "단절"이었던 것[22]과 마찬가지 양상으로 모더니즘 미술과 그 이후의 미술이 나뉘는 과정이 출현했다. 20세기 중후반 포스트모더니즘이 있었고, 명확하게 시기와 정체성을 정리할 수 없을 만큼 모호하고 복합적인 양태로 오늘 우리가 '현대미술'이라 부르는 미술의 시대가 시작된 것이다. 그것은 미술이 순수미술의 관습적 토대를 벗어날 뿐만 아니라 글로벌리즘의 영향 아래 전 지구적 층위의 여러 이질적 주체, 분야, 지역, 형식, 취향, 제도, 장치들과 섞이고 횡단하는 네트워크로 변화한 양태

다. 사실 1990년대 말까지 한국 미술계에서는 한국 미술의 정체성을 배타적으로 설정하는 문제가 중심 과제였다. 특정 장르, 특정 학파, 특정 계열의 미술이라는 형식적 구분이 중요했고 그만큼 미술은 엘리트주의와 보수주의의 닫힌 체계로서 유지되었다. 그러던 것이 비슷한 시기 밀어닥친 글로벌리즘의 기세에 밀려 한국 미술에서도 전면적 개방과 다원화가 이뤄진 것이다.

구체적 현상들이 그 변화의 과정을 함축한다. 먼저 1995년 정부 지원으로 베니스비엔날레 국가관 안에 26번째로 한국관이 건립된 일과 같은 해 국내 최초의 국제비엔날레인 광주비엔날레가 출범한 일을 꼽을 수 있다. 이는 이 책의 다른 장에서 살펴보겠지만 전 세계 문화예술이 소위 '비엔날레 문화'라고 불리는 막강한 흐름으로 수렴된 2000~2010년대를 한국 미술의 글로벌리즘으로 예표하는 경우다. 이를테면 비엔날레가 '글로벌 코리안 컨템포러리 아트 신' 형성의 추진체였던 것이다. 여기에 1997년 제2회 광주비엔날레 커미셔너를 맡은 하랄트 제만, 2008년 광주비엔날레 감독을 역임하고 2015년 베니스비엔날레 총감독을 맡은 오쿠이 엔위저, 2010년 광주비엔날레와 2013년 베니스비엔날레 감독을 역임한 마시밀리아노 지오니 등 한국 미술계에 유입된 해외 전문가들의 영향도 컸다. 물론 그 과정은 한국 미술계의 전문가들이 활동 영역 및 역량을 국제적으로 만들어나가는 과정이기도 해서 중립적으로 말해 국제비엔날레를 중심으로 국내외 미술 전문 인력의 교류가 확대 심화된 것이다. 한국 미술가들이 국제비엔날레를 중심으로 활동하며 성과를 높여온 과정 또한 한국 현대미술의 글로벌 현상이다. 하지만 그들의 작품은 국제 미술 무대에서 한국적인 모티프, 색채, 미감이 통한다는 과거의 통념이 아니라 지역적인 것과

〈위로공단〉으로 은사자상을 수상한 임흥순의 2015 베니스비엔날레 시상식 현장.
imbc가 편집한 〈위로공단〉 포스터와 영상 스틸 컷.**23**

전 지구적인 것의 중첩 및 교환을 전략적으로 취하는 새로운 미학이
다. 일례로 엔위저가 총감독이었던 2015년 베니스비엔날레 본전시에
초대된 김아영은 20세기 중동 석유 자본의 내력을 비판적으로 재구
성한 사운드설치 작품을 제시했고, 임흥순은 한국/동남아시아의 노동
상황과 여성의 삶을 가로지른 다큐멘터리 영화를 상영했다. 그중 임흥
순이 베니스비엔날레 '은사자상'을 수상한 사실은 한국 현대미술의 위
상이 높아졌다는 의미도 있겠지만 작가들이 다루는 주제부터 미학적
형식, 의사소통 방식, 사회적 의식의 네트워크 양상까지가 확장과 다
원화를 이뤘다는 의미다. 이렇듯 1990년대 말 이후 한국 미술계는 인
적 구성부터 작가들의 창작 주제 및 매체 방법론까지, 미술을 미술이

게 하는 미학/미술비평 담론과 전시 공학에서 미술 감상자 층의 미세한 취향에 이르기까지 이전과 큰 차이를 만들어냈다.

한국 미술계의 이 같은 패러다임 변화는 단순히 시대적 조류 변화에 편승한 결과나 외적 영향력에 휩쓸린 효과 같은 것이 아니다. 지리적으로든 상징적으로든 미술인들이 들고나며in and out 쌓아올린 성과이고, 그만큼이나 복잡하고 다원적인 형질 변경 과정을 통해 만들어낸 한국 미술의 현재다. 그러나 네트워크도 서로 엮여야 하나의 질서가 되듯, 한국 미술의 글로벌화는 그 목적과 활동에 반응하는 상대가 부재했다면 가능하지 않았을 것이다. 또 그러한 목적과 활동이 유의미하고, 추구할 가치가 되며, 이익을 거두도록 만드는 역학의 장이 미술 내부를 넘어 현실 사회에서 작동하지 않았다면 부질없었을 일이다. 요컨대 최근 20여 년 사이에 한국 미술이 급격하게 글로벌해질 수 있었던 데는 유럽과 북미를 비롯해 아시아, 중동, 남미 등지의 미술계를 상대로 유연하고 자유로운 교류가 가능해지면서 내외적으로 복합적 역량이 구축되었기 때문이다. 그리고 다소 순환논법처럼 들리겠지만, 글로벌리즘이라는 이념적, 정치적, 경제적, 사회문화적 역장 안에서 한국 미술의 수행성이 발휘되었기 때문이다. 현재 한국 현대미술은 국내외 전문가 그룹이 상호 인정하는 관계망 내에 있다. 거기서 '세계적인 한국 미술'은 복합적인 의미를 띤다. 즉 세계적인 미술로서 공통성과 동시에 지역적인 차이를 강하게 호소하지 않으면 안 되는 것이다.

3장
다공성 이미지들

텍스트의 이미지 피처링

이미지는 세계와 어떤 식으로든 연결돼 있다. 이미지가 세계와 닮은꼴이라면 그 연결은 모방적 관계이고, 전자가 후자의 현존을 가시적으로 다시 있게 한다면 그 연결은 재현 관계다. 나아가 전자가 후자에 대립한다거나, 가상화한다고 해도 그 둘의 관계는 분리될 수 없고 비현실이 될 수도 없다. 이미지가 세계와 대립한다면 그 관계는 비판적일 것이며, 세계를 가상화한다면 그것은 이상적이거나 도착적일 것이다. 미적 가상이 그중 하나에 속하며, 장 보드리야르가 말한 '시뮬라크르와 시뮬라시옹simulacra and simulation' 또한 그렇다.

우리는 이미지가 세계 전체를 담고, 그 전체를 완벽하게 펼쳐낼 수 있다는 꿈을 꾸는 시대에 살고 있지 않다. 지금은 이미 생산되고 소비된 이미지들을 전치, 조합, 조립, 합성, 융합, 혼성 모방함으로써 세계를 편집, 재구성, 재프로그래밍하는 일이 일상 행위가 된 포스트크리에이션의 시대다. 그리고 미술의 아주 많은 부분이 그러한 창작의 매트릭스 위에서 무수한 이질성, 모호성, 다원성, 유동성의 이미지를 다종 다기하게 참여시키는featuring 행위로 이뤄지는 시대다. 우리는 그 매트릭스에 '다공성'이라는 개념을 부여할 수 있겠다. 그 행위를 가능하게 해주는 구조적 속성의 의미로 말이다. 이번 장은 현대미술의 패러다임 이행이 스쳐 지나가듯 현상된 그 다공성의 이미지들을 피처링하는 것으로 마무리한다.

정서영, 《사과 vs. 바나나》, 현대문화센터, 2011. 사진: 강수미

정서영과 겹침

2011년 5월 15일 현대그룹 본사 옆 현대문화센터에서는 정서영의 개인전《사과 vs. 바나나》가 열렸다. 일반 관람 전 미술계 사람들을 대상으로 먼저 선보인 날이었다. 하지만 애초 거기는 미술을 위한 공간이 아니라 '현대주택문화센터'로서 지하 1층 전시장에 1980~1990년대 아파트 모델하우스 중 79제곱미터(24평)형과 109제곱미터(33평)형 두 채를 재현/재구성해놓은 곳이었다. 거의 완벽한 의미에서 시뮬라시옹의 장소. 즉 실제 건물 속의 모형 공간이자 모형 공간(모델하우스)의 모형(모델하우스 전시장)이며 모형의 모형을 통해 실제 아파트를 상상적으로 경험하는 시뮬라시옹. 작가는 당시 기능을 정지한 그곳에서 조각과 가구 사이, 드로잉과 낙서 사이, 기념비적인 것과 용도가 없는 것 사이의 작품으로 기성 미술의 문법과 생활의 질서가 동시에 사라지는 미술을 보여줬다. 관객은 생경한 곳에서 일시적으로 열린 정서영의 개인전을 마치 모델하우스의 거실, 베란다, 침실, 주방을 꼼꼼히 체크하는 중산층 주택청약자처럼 옮겨다니며 감상했지만 그 경험이 미적인지 실용적인지, 볼거리였는지 생각거리였는지, 감동적인지 재밌는지 분간하기 어려웠다.

이수경, 〈Thousand〉,《쌍둥이 성좌》, 조각 설치, 2012 올해의 작가상. 사진 제공: 이수경

이수경, 〈Twin Dance〉, 《쌍둥이 성좌》, 퍼포먼스, 2012 올해의 작가상. 사진 제공: 이수경

〈Twin Dance〉를 감상하고 있는 모습. 사진: 강수미

이수경과 완벽한 집합체

2012년은 국립현대미술관과 SBS문화재단이 공동 주최하는 올해의 작가상 원년이었다. 나는 2011년 상을 제정하기 위한 준비 단계에서 자문위원으로 참여했고 이후 추천위원 자격으로 첫 번째 상의 후보에 이수경을 추천했다. 그녀는 1990년대 말부터 진행된 한국 현대미술의 패러다임 이행을 대표하는 작가, 한국 현대미술에서 가장 다원적인 작업을 하는 작가라 평가할 수 있다. 2012 올해의 작가상 최종 후보에 오른 이수경은 국립현대미술관 과천관에서 열린 개인별 전시에서 《쌍둥이 성좌》를 제시했다. 〈번역된 도자기〉 조각부터 경면주사 회화, 3D 프린팅 조각 설치, 한국 전통춤인 '교방춤' 퍼포먼스와 비디오가 '쌍둥이 별자리'처럼 좌우 대칭으로 종합 배치된 대규모 전시였다. 사진은 개막식 퍼포먼스로 '교방춤'이 시작되기 전, 작가와 협업한 한국 전통춤 무용수들이 미리 제작한 자신들의 공연 영상을 지인들과 보고 있는 뒷모습을 찍은 것이다. 어쩌면 그 두 무용수는 이수경의 미술에서 흘러나와 자신들의 춤에 삼투된, 그런 다음 시청각 영상으로 구조화된 현대미술의 상상적 이미지에 친숙한 낯섦을 느꼈을지 모른다. 그러나 흘깃 지나는 나의 시선에 그 모습은 한국 미술이 다원적이고 복합적인 이미지로 변화한 질적 순간, 다층적인 결합과 비결정적인 것들의 참여에 익숙해져가는 신체적 징후로 비쳤다. 이수경을 대표하는 〈번역된 도자기〉가 문화 간 번역에 도사린 불일치, 오역, 무시, 파편화의 리얼리티를 '깨진 조각들'과 그 깨진 조각들을 '금박으로 완벽하게 이어붙인 집합체'로 드러낸 것은 그 생각에 확신을 줬다.

써니킴, 〈자줏빛 하늘 아래〉, 캔버스에 아크릴, 168x116cm,
2017. 사진 제공: 써니킴

써니킴, 〈풍경〉, 퍼포먼스, 싱글채널비디오, 회화 설치, 2014/2017, 2017 올해의 작가상. 사진 제공:
써니킴

써니킴과 장르 다공성

20세기 말~2000년대 초 현대미술의 패러다임 이행은 하나가 다른 하나를 대체하는 식으로 이루어지지 않았다. 이를테면 한 장르가 밀려나고 다른 장르가 득세한 다거나 기존의 미학이 새로운 미학에 완전히 전복되는 식으로 진행되지 않았다는 뜻이다. 현대미술의 패러다임이 변경된 방식은 오히려 그러한 이분법에 내재한 긍정성 또는 부정성의 프레임에서 벗어나 다원화와 복합화를 실천에 옮기는 방향으로 전개됐다. 여기서 흥미로운 점은 전통적으로 중요한 미술 장르였던 회화나 조각이 퍼포먼스 언어, 다양한 미디어와 표현 장치를 통해 확장과 변화를 모색하는 데 특별한 성과를 거뒀다는 점이다. 그중에서 써니킴의 작업을 중요한 사례로 꼽는다. 1980년대 초 유년기에 가족을 따라 미국으로 건너간 이 작가는 2001년 한국으로 돌아와 첫 개인전 《교복 입은 소녀들 Girls in Uniform》 회화 연작을 선보였다. 당시 한국 미술계의 젊은 작가로서 큰 주목을 받으며 활동을 시작했고, 현재는 한국 현대미술을 대표하는 중견 작가로 꼽힌다. 〈자줏빛 하늘 아래〉는 써니킴이 2017 올해의 작가상에서 전시한 그림으로 20여 년 가까이 회화에 몰두해온 작가의 미학적 성취를 압축한 작품이라 해도 과언이 아니다. 하지만 그런 그녀에게 회화는 권위와 전통과 원칙을 보장받은 장르가 아니다. 자신의 창작 실험을 대표하고 시각예술의 본질을 계속해서 질문하게 하는 '좋은 의미로' 문제적 영역이다. 바로 그러한 이유에서 써니킴은 2012년부터 회화의 공간과 시청각적 행위 가능성을 다원화하는 실험을 해오고 있다. 〈풍경〉은 써니킴의 그 같은 회화 실험이 '소녀' 행위자의 퍼포먼스와 공연장의 물리적이고 시공간적 조건으로 침투하고 뱉어져 나오는 삼투압을 구현한 다원예술작품이다. 나는 이에 '장르 다공성의 작품'이라는 정체성을 부여하고 싶다.

Migrant Fortune Cooki

이주에 관한 **운세과자**

이주에 관한 각종 대회 원합니다.
www.mixrice.org
Any Conversation on Migrantion is Welcome.

믹스라이스와 참여예술

|

믹스라이스의 〈이주에 관한 운세과자〉는 2008년경 한국 사회가 외국인 이주노동자 문제로 갈등이 심화됐을 당시 작업한 것이다. 명시적으로 그해 12월 '이주노동자의 날'에 맞춰 제작했다. 이주노동자의 삶을 법과 시민사회의 이성 대신 운에 맡길 수밖에 없다는 풍자와 함께 대화를 통해 문제를 풀자는 메시지를 담은 포스터다. 사실 2000년에 들어서며 본격적으로 진행된 FTA와 글로컬라이제이션은 한국인들의 민족주의와 순혈주의를 자극했다. 동남아시아 국가 등 상대적으로 저개발 지역에서 온 외국인 이주노동자들에 대한 공공연한 차별, 무시, 폭력, 부당한 고용 행위의 바탕에 그 같은 이데올로기가 작동했다. 믹스라이스는 부천, 마석 등 수도권 외곽에 거주하는 외국인 노동자들이 겪는 현실 문제부터 심리적인 부분까지 그들 자신의 목소리와 행위로 표현하는 참여예술 프로그램(채널)을 실행해왔다. 한국인 공장 사장의 부당성을 유머로 노래하는 영상 제작, 글로벌 시대 노동자의 이주와 불안정한 삶에 대해 토론하는 천막 공동체 등이 있다.

홍영인, 〈익명의 이미지Image Unidentified〉, 2008/2014

홍영인과 언아이덴티파이드

|

홍영인의 〈익명의 이미지Image Unidentified〉는 18세기 유럽의 한 무명화가가 그린 일러스트와 16세기 조선 중기 신사임당이 그린 초충도草蟲圖에서 이미지를 부분 발췌해 재구성한 포스터다. 홍영인은 2008년 2월부터 4월까지 이 포스터를 당시 자신이 거주하던 영국 런던 거리에 불법적으로 붙이는 퍼포먼스를 진행했다. 이 작품은 그로부터 6년이 지난 2014년 서울 아트선재센터의 〈배너 프로젝트〉 첫 번째 작품으로 초대돼 건물 후면에 대형 현수막으로 설치되었다. 그렇게 새로운 환경, 익명의 시선, 낯선 해석에 노출된 것이다. 그리고 지금 우리에게는 포스트크리에이션 시대의 창작, 상호참조, 다문화성, 도시 환경과 사적 욕망의 상충, 갈등어린 주제와 무해한 실천 행위의 혼합, (…) 구멍들의 열림, (…) 빨아들임과 뱉기, (…) 의사소통과 네트워킹 등 갈피를 잡을 수 없는unidentified 생각의 방아쇠로 접근해오고 있다.

제 2 부

수행적 의사소통 :
현대 – 한국 – 미술 – 계

"우리는 회화의 끝, 연극의 끝, 음악과 조각의 끝에 대해 너무 많이 들어왔다.
그러나 그것은 이미 끝나버린 이들의 죽음을 선언하는 사람들의 관심사일 뿐이다.
실제로는 회화가 시작하고, 조각이 시작하고, 연극이 시작하고 등등이다.
우리는 이제 겨우 매체의 표면에 작은 흠집을 냈을 뿐이며,
앞으로 할 일이 백만 가지이기 때문이다." [1]

국립현대미술관 청주관 3층 수장고 전경
2018년 12월 개관한 국내 최초 개방형 수장고 미술관.
(왼) 최정화 작, (오) 이수경 작, 사진: 강수미

1장
미술계의 이론들

1

단토와
〈브릴로 상자〉

하나의 미술사적 사건

우리는 이 책의 서언에서 도대체 누가 현대미술을 명쾌하게 설명할 수 있겠냐고 자문했다. 그에 대한 간단명료한 답은 내리기 어렵다는 전제하에 관련 예술 이론을 들여다보기로 하자. 이는 학문적 검토를 위해서만이 아니라 현대미술의 변화라는 경험적 연구 대상을 논리적으로 서술하는 데도 필요한 일이다. 먼저 20세기 중반 이후 미술의 큰 변화를 예술철학과 미술사적 관점에서 분석한 아서 단토(1924~2013)의 미학, 즉 그 자신의 정의에 따르자면 '예술철학'을 살펴보자.

미국의 분석철학자, 미학자, 미술비평가로서 단토에게 일생을 통틀어 가장 중요한 연구 주제는 "예술에 대한 철학적 정의를 가장 일반적인 용어로 제시"하는 것이었던 것 같다. 그는 겸손하게 자신이 목표에

도달했다고 주장할 수는 없다고 했지만, 특정 시기의 미술을 다룸으로써 그것이 가능해졌다고 밝혔다. "1960년대 중반의 예술"이 그것이다.[1] 오랜 시간을 두고 그와 연관된 주제를 심화시킨 성과가 단토의 현대예술철학 3부작이라 일컬어지는 『일상적인 것의 변용The Transfiguration of the Commonplace』(1981), 『예술의 종말 이후After the End of Art』(1997), 『미를 욕보이다The Abuse of Beauty』(2003)에 고스란히 담겨 있다. 그런데 단토가 말하는 1960년대 중반의 예술은 사실 광범위한 대상을 지칭하기보다 1964년에 일어난 특정 미술사적 사건이다. 그리고 단토의 관련 논고는 1980년대부터가 아니라 그 미술사적 사건이 전개된 직후 『철학저널』에 발표한 논문 「예술계」(1964)에서부터였다.

〈브릴로 상자〉

1960년대부터 현재에 이르기까지 단토의 미학이 학술적으로뿐만 아니라 실제 미술계에서 지적 영향력을 행사할 수 있는 힘은 그가 예술의 정의를 하나의 미술사적 사건에 집중해서 실증적이고 역사적인 근거에 따라 내렸기 때문이다. 그 점이 단토 자신에게 또한 얼마나 결정적이며 부정할 수 없는 사실이었는지는 그의 3부작 중 마지막 권인 『미를 욕보이다』 서문 첫 문장에 이미 나타나 있다. "나의 예술철학이 일반적으로 철학이 목표로 하는 초시간성을 열망하면서도 그 출발점이 된 어떤 예술과의 연관성이 한눈에 보일 만큼 다분히 역사적 순간의 산물이기도 하다는 것은 기이한 사실"[2]이라고 말이다. 이는 뒤집어보면 미술사적 사건 하나를 파편적으로 보는 안목이 아니라 시대를

1964년 4월 21일 뉴욕 스테이블 갤러리 〈브릴로 상자〉 사이에 선 앤디 워홀.
Stable Gallery, New York, April 21, 1964.(Photo by Fred W. McDarrah/Getty Images)

브릴로 상자를 들고 자신의 추상화 앞에서 자세를 취한 제임스 하비, 1964. 그는 브릴로 상자를 디자인한 인물이다.

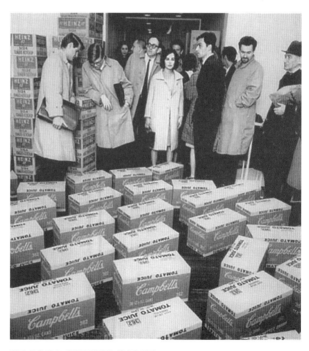

앤디 워홀의 스테이블 갤러리 개인전 전경, 1964

넘어선 통찰력으로 분석했다는 단토식 자화자찬이지만 정작 핵심은 달라지지 않는다. 요컨대 어떤 사건인가? 그리고 어째서 그 사건은 단토가 1964년 이후의 미술, 나아가 현대예술과 현대예술철학의 진로를 제시하는 데 중요한 논거로 쓰였는가?

1964년 4월 뉴욕 맨해튼 스테이블 갤러리에서 열린 앤디 워홀의 첫 개인전에 〈브릴로 상자〉가 '미술작품'으로서 전시된 일이 그 사건이었다. 미술사의 팝아트 페이지에서 결코 빠짐없이 다뤄지기에 대부분 그 작품을 알 것이다. 요컨대 그것은 당시 미국 세제 시장에 출시된 지 얼마 안 된 스펀지 세제의 박스 디자인을 워홀이 그대로 사각형 합판 상자에 차용 인쇄한 것이다. 그리고 사실 전시에는 브릴로 상자만이 아니라 캠벨 토마토주스, 켈로그 콘플레이크, 델몬트 통조림, 하인츠 케첩 상자의 로고들이 스텐실된 미술작품-박스가 다수 전시됐었다. 하지만 당시 추상표현주의 화가이기도 했던 제임스 하비가 디자인한 브릴로 상자의 로고가 특히 미술계 논자들의 주목을 끌어 담론의 중심에 섰다. 단토는 그 같은 맥락의 사건을 경계로 하나의 사물이 예술작품으로서의 지위에 오르는 일은 예술 내재적인 정체성과 미에 의해서만이 아니라 "외부적 요인" 또는 "역사적 사정"에 영향을 받는다는 점이 명확해졌다고 봤다. 구체적으로는 가령 1964년의 〈브릴로 상자〉는 "1964년보다 한참 이전에는 존재하지 않았던 외부적 요인들에 의존"[3] 한다는 점으로부터 미술의 초시간성이 아니라 역사성, 절대성이 아니라 상대적 맥락, 미의 경전이 아니라 일정한 규약과 질서의 집합을 연구하게 된 것이다.

예술계와 기성 미학의 효력 상실

단토는 자신의 예술철학이 논문 「예술계」를 통해 처음 개진되었으며 그때부터 줄곧 〈브릴로 상자〉를 논의의 출발점으로 삼아 기성 미학과 예술철학의 한계를 비판적으로 논해왔다고 밝혔다.[4] 기성 예술 이론으로는 더 이상 설명할 수 없는 새로운 예술작품 〈브릴로 상자〉의 출현이 지닌 의미를 분석하고, 그것이 예술로서 인정받고 영향력을 행사하는 데 관여하는 이론 체계가 필요해졌다는 것이다. 하지만 그와 동시에 단토는 어쨌든 사람들이 〈브릴로 상자〉를 예술로 보자면 일정 정도 예술의 역사와 예술계를 정의하는 이론에 대한 이해가 선행되어야 한다는 점도 놓치지 않았다. 이를테면 모방론, 미의 이론 같은 인식이다. 「예술계」에서 이미 그가 기성 미학, 예술철학을 비판적으로 조명했던 이유도 거기 있었다.[5]

> "물론 사람들은 이론이 없다면 그것을 예술작품으로서 보지 않고, 그것을 예술계에 속하는 것으로 보기 위해서는 최근 뉴욕 회화의 역사뿐만 아니라 꽤 수준 높은 예술 이론에 통달해야 한다."[6]

요컨대 〈브릴로 상자〉를 작품으로 받아들이기 위해서도, 반대로 그것을 예술 바깥으로 내쫓기 위해서도 논거로 쓸 예술 이론을 알아야한다. 그런데 이때 아이러니한 점은 작품으로의 인정 쪽이든 부정 쪽이든 양자 모두에서 기성 미학이 효력을 상실한다는 것이다. 〈브릴로 상자〉에 예술작품의 지위를 부여할 경우 기성 미학은 모방이나 미로써 그 부여 행위의 정당성을 설명할 수 없다. 제임스 하비가 디자인한

세제 상자는 작품이 아닌데 워홀의 것은 작품이 되는 이유를 설명할 수 없기 때문이다. 반대로 작품으로서 지위를 부정할 경우, 모방론으로 따지면 〈브릴로 상자〉는 현실의 세제 상자를 모방한 것이기에 예술일 수 있고, 전시에서 단연 시각적 호소력을 발휘했기에 미를 담지했다고 할 수 있다. 그러면 〈브릴로 상자〉를 예술로 인정하지 않는 기성 미학은 스스로 모순에 빠진다. 이는 단적으로 선행하는 예술 이론이 새로 출현하는 미술, 전위적 예술 실천을 통한 미술의 변화를 감당할 수 없음을 보여준다. 그리고 다른 예술 이론에의 요구를 제기하는 것이다. 실제로 단토는 〈브릴로 상자〉를 대표로 1960년대 중반을 "미와 모방뿐 아니라 예술 활동에서 중요한 자리를 차지했던 거의 모든 것이 효력을 잃은 시기", 나아가 "예술의 종말"이 선언된 시기라고 주장했다. 그 효력 상실, 종말 선언 이후 "예술의 정의는 (…) 황량한 폐허 위에 다시 세워져야" 한다는 것이다.

단토가 자기 미학을 '예술철학'으로 명명한 것은 앞서 소개했듯 가장 일반적인 용어로 예술에 대한 철학적 정의를 제시하는 것이 목표였기 때문일 것이다. 실제로 그 목표는 예술과 비예술, 작품과 작품 아닌 것, 예술적 가치 등을 판별하기가 매우 어려워진 상황, 즉 미술의 당대적 변수로서 〈브릴로 상자〉의 출현을 철학적으로 성찰해 현대미술의 달라진 내적 특수성과 변별적 예술 인식론을 세우며 이뤄졌다. 기성 미학의 권위로 무시하거나 예술계 이론 바깥으로 배척하는 대신 말이다.

2

디키와
예술 제도론

미술계?

사람들은 대체로 미술계를 하나의 특수한 집단 또는 분야라고 생각한다. 법조계, 의학계, 연예계, 영화계 등등처럼 말이다. 하지만 법조계나 의학계와 달리 문화예술계는 국가고시나 자격증 같은 것으로 지위나 역할이 결정되지 않는다. 행정 체계와 일의 절차 또한 반드시 사회적으로 공인되는 방식을 따르지 않아도 된다. 그래서 사람들은 미술계를 불확실하고 유동적인 영역, 주관적인 관점과 인적 네트워크가 많은 것을 결정하는 곳으로 바라본다. 하지만 사회 일반의 논리로 정의할 수 없다 하더라도 예술계, 미술계는 전문적 훈련, 창작, 향유, 분류, 비평, 가치 평가, 지식과 논리 전달 등에서 특유의 합리성과 객관성을 담보한 체계를 갖고 있고 그에 따라 이뤄진다. 사회학자 피에르 부르디외

는 그것을 '장champ' 개념으로 설명했다.[7] 그런데 예를 들어 화장실 용품 매장에서 상품으로 파는 남성용 소변기가 1917년 독립미술가협회 전시에서 "R. Mutt씨의 작품"이 되고, 그것이 20세기 초부터 현재까지 현대미술의 전체 진행 방향을 결정지은 마르셀 뒤샹의 매우 중요한 미술사적 명작 〈샘〉으로 지위를 부여받아 계승되는 데 단지 닫힌 장으로서의 미술계 역할만 있었던 건 아니다. 그것은 단적으로 말해 관계적 속성을 가진 예술이 사회 속에서 상호작용하고 맥락을 얻는 역사적 과정을 통해 이뤄지는 것이다. 달리 말하면 "예술적 실천의 역사"와 "사회적 조건의 역사"[8]가 맞물려온 과정의 한 예다. 우리는 그것을 사회 제도 중 하나인 예술계를 이해하는 이론으로 설명할 수 있다.

예술 제도론

미학자 디키(1926~)가 그와 같은 이론을 정리했다. 그는 단토의 예술계 이론이 "개별 예술작품이 속하는 풍부한 구조, 즉 예술의 제도적 본성"을 밝힌 것이라고 자기식으로 해석해 수용 발전시켰다. 단토가 예술계를 예술 제도로 인식하는 데 반대한 것과 달리, 디키는 단토의 연구들에서 예술이 어딘가에 속하는 속성, 즉 "예술의 귀속성" 논리를 유추해내고 그것을 "사회 제도"와 연결시킴으로써 예술 제도론의 기초를 마련한 것이다.[9] 디키는 자신이 그 이론을 제시할 수 있었던 배경으로 "예술계의 실제—특히 다다이즘, 팝아트, 파운드 아트found art, 해프닝 등과 같은 [서구 미술의] 지난 75년간의 동향"[10]을 꼽았다. 이는 디키의 미학 이론이 20세기 초 유럽 아방가르드부터 20세기 중후반

미국 네오 아방가르드까지 근현대 미술의 경험적 차원을 근거로 했음을 말해준다. 그리고 단토가 1960년대 중반, 특히 1964년의 〈브릴로 상자〉를 중요 분기점으로 삼은 것보다 연구 대상의 시기를 더 넓게 검토했다는 점도 주목할 만하다. 디키가 예술계를 정의하면서 하나의 수립된 관습이 내재한 예술 제도라고 말한 배경이 이와 연관 있기 때문이다. 즉 예술계, 나아가 예술 제도를 설명하고자 할 때 매우 중요한 점은 개념과 논리에 앞서 경험과 그것에 의해 일정 시간 이상 형성된 관습, 인습, 전통에 대한 고려가 수반되어야 한다는 것이다. 특히 예술계를 귀속성이 작용하는 하나의 사회 제도로 볼 때 관습과 인습의 작용은 매우 중요한 부분이다. 하지만 그 제도의 존립과 공적 역량 및 기능을 위해서 "공식적으로 확립된 헌법과 관리와 부칙 같은 것을 반드시 갖출 필요는 없다".[11] 통상 미술계를 객관적으로 존재하는 한 분야로 간주하면서도 여타 사회 분야의 객관성과 공공성, 행정적 절차와 공식 형식과는 거리가 있다고 여기는 편견은 거기서 비롯됐을 것이다. 그러나 성문법적으로 예술에 대한 정의가 내려지고 예술 제도의 내부가 집행되는 것보다 더 예술의 본성에 타당하고 체계에 부합하는 예술계의 기준들이 있다. 디키의 예술 제도론은 그것을 분석 미학으로 설명하고자 한 시도였다.

예술 정의

디키는 예술작품을 "분류적 의미"와 "평가적 의미"로 정의한다.

"예술작품의 평가적 의미—예를 들면 '저 부목은 예술작품이다' 혹은 '저 그림은 예술작품이다'에서와 같은 —는 대상을 찬미하기 위해 사용되는 의미다. (…) 분류적인 의미로서의 예술작품이란 ①어떤 사회제도—예술계—의 편에서 활동하는 한 사람 내지는 여러 사람이 감상을 위한 후보의 자격을 수여한 ②인공품을 말한다."[12]

요컨대 평가적 의미는 지칭하는 대상이 이미 '예술작품'이라는 의미를 전제하기에 일반적으로 통용되는 것이고, 분류적인 의미가 예술의 범주를(예술이냐 아니냐) 정의하는 데는 더 중요하다. 디키는 그것을 "세계에 대한 우리의 사고를 구성하고 인도하는 기본 개념"[13]이라고까지 정의하는데, 분류적 의미를 바탕으로 예술이란 무엇인가에 대한 사유를 전개해나갈 수 있기 때문이다. 하지만 사실 우리가 어떤 것을 예술작품으로 분류할 때는 이미 그것이 단순한 물건이나 무가치한 게 아니라는 미학적 평가를 동반하지 않는가. 따라서 두 의미는 나란히 진행된다. 여기서 분류적 의미의 '자격을 수여하는 일'이 중요해진다. 즉 디키는 그로부터 "단 한 사람이 어떤 인공품을 감상을 위한 후보로서 취급"하고 그에 의해 자격이 "획득되는" 것이라는 예술 정의를 도출했다. 이때 "단 한 사람"의 의미는 "통상 그 인공품을 창조한 예술가 단 한 사람"이다.[14] 하지만 이 사항은 사실 무엇이 예술작품인가에서 한발 더 나아가 어떻게 예술작품이 되는가에 대한 답이 된다. 그리고 그렇게 자격을 수여받은 예술작품의 기능은 무엇인가에 대한 답도 될 수 있다. 즉 예술작품은 예술가가 만들어 감상할 자격을 부여한 인공품이며 제시/전시의 목적을 갖는다. 그리고 사람들이 그것을 예술계 또는 사회 제도 속의 감상 대상으로 받아들이고 사용하면 그것이 곧

분류적 의미에서 예술작품이다. 이는 분명 순환논법이지만 디키는 일정한 양의 정보와 예술에 대한 정의가 담겨 있기에 "악순환"은 아니라고 스스로를 방어한다. 다만 중요하게 초점을 맞출 점은 예술이 제도적 개념이며 그 같은 순환논법을 피할 수 없더라도 예술의 정의를 전체 맥락에서 설명할 수는 있다는 것이다.[15] 확실히 예술에 대한 정의, 그리고 예술의 제도적 차원에는 어떤 법적 절차나 행정적 확인이 수반되지 않고 일정한 관습 또는 전통에 따른 절차나 규칙이 실행되어온 점을 미뤄볼 때 순환적 설명은 불가피하다. 다만 그러한 느슨한 정의와 상호 관계로 얽힌 실행의 장이 예술계이고 제도로서의 예술이 작동해온 방식이라는 점은 분명하다. 그래서 앞서 미술사적으로 예를 든 뒤샹의 〈샘〉을 다시 거론하자면, 그것은 예술계라는 제도적 환경 내부에서 한 작가('R. Mutt'는 뒤샹이 만든 가짜 서명의 작가이고, 뒤샹은 그 전모를 밝힌 개념 및 맥락까지 자신의 미술로 만들었다)가 사물에 '예술작품'의 지위를 수여해서 감상의 대상으로 제시한 인공품이었다는 설명이 필요하다. 물론 이 같은 정의에서 그것이 예술작품으로서 좋은가 형편없는가, 미적 가치가 높은가 그렇지 않은가와 같은 평가는 제외돼 있다.

이와 같은 디키의 예술 제도론은 예술계를 명시적인 제도처럼 다뤘다는 비판을 받았다. 때문에 후속 연구인 『예술사회』[16]를 통해 디키는 비공식성과 비형식성, 법적 차원과는 다름을 강조하는 쪽으로 설명을 보강했고,[17] 특히 구조적 차원에서 다음의 다섯 테제를 제시했다.

1) 예술가는 이해를 갖고 예술작품 제작에 참여하는 사람이다. 예술가가 이해하는 것은 예술에 대한 일반적 관념과 그가 다루고 있는 매체에 대한 특별한 관념이다.

2) 예술작품은 예술계의 공중에게 전시되기 위해 창조된 일종의 인공물이다. 그리므로 예술작품이 되는 것은 어떤 구조 안에서 어떤 지위나 위치를 차지하는 것을 포함한다. 그 지위는 수여됨으로써 얻어지는 것이 아니라 오히려 예술계라는 틀 안에서 매체를 다룸으로써 획득된다.

3) 공중은 전시된 대상을 어느 정도 이해할 준비가 되어 있는 구성원으로 이뤄진 사람들의 집합이다. 예술계의 공중은 반드시 예술가, 예술작품, 그리고 다른 것들과 연관되어 있다.

4) 예술계는 예술계 내의 모든 체계의 총체다. 예술가와 공중의 역할과 예술계의 체계들의 구조는 시간의 흐름 속에서 지속되고 역사를 갖는다.

5) 예술계의 한 체계는 예술가가 예술계의 공중에게 예술작품을 전시하기 위한 틀이다.[18]

디키는 위 다섯 가지 정의가 상호 굴절된 개념이라는 점을 인정하며, 그것이 또한 예술계의 속성이라고 설명했다.[19] 즉 예술가는 예술과 예술작품이라는 개념을 전제로 하고, 예술작품은 예술가의 존재를 인정해야 가능한 개념이며, 그의 행위를 예술로서 이해/간주하는 공중의 존재 또한 필수적이다. 이런 식으로 뱀이 자신의 꼬리를 물듯 앞과 뒤가 상호적으로 맞물리고 보완하는 개념들의 집합인 것이다. 그 상호지시성과 귀속성이 곧 예술계이며 예술이 제도로서 작동하는 방식이다.

3

베커와
예술사회학

두 사회학과 베커

사회학자 하워드 베커(1928~)는 일명 '시카고학파'로 불리는 영미 사회학계에서도 예술사회학적 입장을 정연하게 피력한 인물로 꼽힌다. 여기서 잠깐 유럽과 영미의 예술사회학을 살펴보자. 카를 만하임이 대표하는 독일 지식사회학은 마르크스의 상부구조가 하부구조를 인과적으로 반영한다는 일명 '반영론'을 기초로 수용하지만 둘 사이의 관계가 경직된 것이 아니라 정신적 측면에서 상호작용한다는 이론을 정립했다. 따라서 지식사회학은 예술 자체를 연구 대상으로 인정하며, 예술 형식과 내용, 창작과 수용, 미학적 가치 등의 주제에 사회학적 방향으로 접근한다. 반면 영미권에서는 예술 자체에 대한 탐구 대신 예술을 사회적 현상으로 간주해 경험적으로 분석하는 형태를 취한다. 그

래서 예술을 연구 대상으로 삼을 경우 그 방향은 예술작품 자체보다 그 안의 내용을 분석하는 데 맞춰진다. 즉 작품에 담긴 사회적 경향을 파악하거나, 예술 단체의 조직, 예술 직업의 성격, 예술 공중public의 계층 분석, 예술가 충원 및 훈련 등을 조사 보고하는 데 맞춰져왔다. 이는 사회학적으로 구분할 때 '구조기능주의' 경향으로 분류된다. 하지만 구조기능주의는 애초 사회 현상을 사회 통합 또는 존속에 맞춘 기능으로 전제하기 때문에 현존 사회를 옹호, 보수하는 입장을 기본으로 한다. 때문에 갈등, 대립, 혁명 같은 동적 요소를 인정하지 않음은 물론 비정상으로 배척하는 논리적 한계가 있다. 상징적 상호작용론, 교환 이론, 갈등 이론은 그 같은 구조기능주의의 문제점을 비판하면서 대두된 사회학 관점들이다. 베커는 그중 '상징적 상호작용론'의 입장에서 예술계에 관한 사회학적 설명을 내놓았다.[20] 특히 그의 이론이 단토의 예술계론과 디키의 예술 제도론에 바탕을 두고 전개됐다는 점에서 미학과 사회학의 교차 연구라고 할 수 있다.

사회 집합적 행위로서 예술

앞서 살폈듯 단토와 디키의 이론은 각각 예술철학적 입장과 제도론적 입장에서 예술을 정의한다. 하지만 둘은 예술의 현실적인 역사와 사회적 전개 과정에 집중한다는 점에서 방법론적 공통성이 있다. 베커는 그로부터 좀더 구체적으로 파고들어갔다. 그에 따르면 예술계는 인습적으로 형성된 일하기 방식을 관련된 사람들이 지식으로 공유하고, 예술작품을 제작하는 데서 협동하는 인적 네트워크와 다름없다.[21] 베

커는 1974년에 발표한 초기 논문 「집합적 행위로서의 예술」에서부터 내내 예술작품을 귀하고 특별한 재능을 지닌 예술가 개인의 창작물로 보는 서구 19세기 낭만주의적 관점에 반대하는 입장을 견지해왔다. 그와 달리 "모든 인간 활동과 마찬가지로 모든 예술작품에는 다수의 사람, 종종 아주 많은 사람의 공동 활동이 포함"된다는 것이다.[22] 그렇듯 예술계는 크게 창조적 예술가와 다양한 협업 그룹으로 구성되기에, 베커는 "예술에 관한 사회학적 분석"은 예술가의 창작과 그것을 가능하게 하고 운용하는 협력자 사이의 노동관계 및 사태의 전개 과정을 밝히는 데 집중해야 한다고 봤다. 그러한 작업 상의 관계 맺기와 일의 진행이 사회학적으로 넓은 의미에서 '세계', 그리고 그중 하나인 '예술계'의 "일반적 관행"이다. 요컨대 사회는 기존에 형성된 관습에 의존하고, 그것이 관행/관례가 되며, 계약으로 맺어진다. 이어 그 계약은 행위의 전통을 이루게 된다. 예술계 또한 사회와 마찬가지다. 사회적이고 물질적인 기반 위에서, 창작·전시·비평·연구·교육·시장 등으로 구분된 질서 및 제도를 따라, 각 개인의 집합적 행위와 상호작용이 이뤄지는 장인 것이다. 그 행위와 작용에 있어서는 다른 사회 체계에서와 마찬가지로 가치와 보상의 시스템이 작동한다.

관계의 예술계

이 같은 베커의 논리는 사회학에서 상징적 상호작용론을 근거로 사회계를 설명한 관점을 예술계에 적용한 것으로, 예술계 구조를 관계 중심으로 해석할 근거가 된다. 특히 우리는 구성원 간의 상호작용이 안

정된 체제 속에서 집합적이고 조직적으로 이뤄진다는 설명에 초점을 맞출 필요가 있다. 그런 경우 예술작품이 생산과 소비 체제, 방식, 행위 작용 등 다양한 현상에 대한 실증적 분석이 가능해진다. 베커의 사회학적 예술 해명은 그런 맥락에서 '실체론적 접근'이라 볼 수 있다. 또한 그 때문에 앞서 단토, 디키의 이론에 대해 제기됐던 비판 및 한계를 해결할 부분을 갖는다고 평가된다.[23] 철학적, 미학적 언어의 명증성을 요구하기보다 제도를 둘러싼 여러 구체적이고 직접적인 내용과 측면을 포착할 수 있다는 점에서 그렇다.

구체적으로 들어가보자. 먼저 베커가 전제하는 예술계의 속성은 "집합적 행위"[24]다. 그에 따르면, 예술은 복수의 사람이 협동함으로써 이루어지는데, 그 협동이 곧 예술계라는 특정한 세계의 집합행동 양식이다. 즉 예술작품을 둘러싸고 이뤄지는 창조, 수용, 분배, 평가의 전 과정이 인습과 행위에 따라 구성되고 실행되는 하나의 체계로 인정되는 것이다. 이 부분에서 베커는 단토와 디키가 해명하고자 한 예술의 존재론적 질문, 즉 무엇이 예술인지 아닌지, 누가 예술가이고 아닌지 등에 관한 물음을 그대로 유지한다. 그것이 여타 사회 영역과는 달리 예술계의 본질을 설명할 수 있는 기준이며 구성 조건이기에 건드리지 않는 것이다. 대신 예술계의 구성원, 인적 자원, 예술작품의 제작에 필요한 물질적 자원(매체, 질료)에 대한 이해의 준거 틀을 '관습'으로 설정하고 접근한다.

예술적 관습은 작품 제작에서부터 감상 및 이익의 분배에 이르기까지 판단의 기준이 되며 행위의 근거로 작용한다. 예술계에서 통용되는 관습에는 그 내부 구성원에게만 이해되고 해당되는 것과 일반 공중이 받아들일 수 있는 것, 이렇게 두 가지가 공존한다. 요컨대 사회에 일반

적으로 알려진 인습과 예술계 내의 고유한 인습이 있는 것이다. 사회 일반의 인습은 예술에 전문적 식견을 갖고 있지 않더라도 사람들이 관객으로 참여해 감정적 효과를 산출하는 데 기여한다. 반면 예술계 내부의 인습은 일반 관객/독자와 예술계 전문가 그룹을 구분하는 경계다. 그것은 물리적인 것보다는 지식 및 행위 양태를 통해서 작동한다. 다음, 예술계는 분배 체계를 보유한다. 대표적으로 공연이나 전시가 있는데 그 형식을 통해 예술작품을 공중에 제공하며 대가로 예술 창작이 지속될 수 있도록 하는 것이다. 나아가 예술계는 예술철학자, 미학자, 비평가, 사학자, 연구자를 필요로 한다. 그들은 집합적 인식 행위로 엮여 예술에 관한 정의, 분류, 판단을 둘러싼 다양한 문제에 이론적 근거를 제공하는 주체로서 예술계 내에서 예술적 가치를 안정화하고 예술적 실천을 유지 관리하는 활동을 한다. 예컨대 예술가와 작품의 평판, 평가 또한 그렇게 이루어지는데 이는 특정인의 단독 행위가 아니라 예술계 내 집합적 행위의 일부로서 참여자 간의 합의와 의사소통을 통해 구체화된다. 베커는 국가 또한 예술계에 관여한다고 주장하며, 나아가 국가에 의해 예술가가 할 수 있는 것과 없는 것, 재산권, 예술 창작의 수행 및 작품의 배포 기회 등이 크든 작든 영향을 받는다고 봤다.

이쯤에서 앞서 단토, 디키의 이론과 함께 베커의 예술사회학을 정리한다면 다음과 같은 점을 핵심으로 말할 수 있다. 즉 예술계라는 특정한 체계 또는 세계가 존재하더라도 그것을 이루는 구체적 주체, 행위 양태, 체제, 그리고 무엇보다 '예술' 개념부터가 결코 완벽하게 고정되어 있거나 절대적인 것은 아니라는 점을 상기해야 한다. 그로부터 초시간성을 가정하거나 고정불변의 명확함과 객관적 중립성을 내세우는

것도 이론적으로는 함정에 빠지는 일이다. '예술계'는 '순수예술' 개념과 떼려야 뗄 수 없는 체제이지만,[25] 역설적이게도 사회 제반 조건의 변화와 상호작용하면서 변화해왔다. 또 시대적, 역사적, 사회·정치·경제적 조건에 따라 형식 및 속성을 달리해왔다. 베커는 예술사회학적으로 그 같은 점을 서술했다. 예술계는 "탄생하고, 성장하며, 변화하고 사망"한다는 것이다. 요컨대 사회계의 일부로서 예술계는 절대적으로 주어진 선험적 차원도 아니거니와 물건처럼 고정되고 굳어진 영역도 아니다. 그것은 인간과 함께, 인간 사회와 함께, 인간의 역사 속에 존재한다.

이상의 이론적 검토와 현대예술의 전개 과정을 종합해볼 때, 미술계는 경계가 불분명하고 변화에 열려 있는 유동적인 조직이지만, 여타 사회 조직체와 관계하는 동시에 독립성 및 내적 고유성을 유지하는 집합체라는 설명이 가능하다. 예술사회학이 우리 논의에 필요한 것은 이와 같은 이론적 이해를 바탕에 깔고 접근해야 길을 잃지 않고 예술 현장의 실제적 행위와 종횡무진의 시도를 분석할 수 있기 때문이다.

4
다원주의를 위한
미학

이론 탈주의 예술

우리는 앞선 장들을 통해서 이론이 예술 패러다임의 변화에 답해온 내용들을 살펴봤다. 그중 특히 예술을 사회 여타 영역과 구분되는 하나의 독자적 세계로, 그러면서도 사회적 제도로 파악하는 예술사회학적 관점이 중요했다. 그것은 모더니즘 시기 형식주의 미학으로는 해명할 수 없는 다양한 형식, 새로운 기술의 매체, 이질적 사유의 미학과 태도를 지닌 작품이 출현했을 때 기성 인식과 개념의 틀을 깨고 예술계론, 예술 제도론, 예술사회학의 답변 역할을 했다. 하지만 그 이론들 또한 시간이 지나면서 철학적 정의에 부합하지 않는다는 비판, 충분히 예술사회학적 고찰을 수행하지 않았다는 비판, 순환론이라는 비판, 다른 사회적 실천에도 적용되는 테제라는 비판을 받았다. 그중에는 타

당성이 떨어지는 비판도 있었지만 예술의 당대적 변화 속에서 그 또한 학술적 가치로든 문화예술 현상에 대한 분석적 정확성 면에서든 한계를 노출할 수밖에 없었다.[26]

그러는 와중에 다른 쪽에서는 예술의 다양성 때문에 예술에 대한 정의는 하나의 답으로 수렴될 수 없다는 '예술 정의 불가론'이 제기되었다. 모리스 와이츠의 「미학에서의 이론의 역할」[27]이 대표적이다. 앞서 디키의 예술 제도론 또한 1960년대 이후의 다양하고 다원적인 예술 실험과 전통에 저항하는 아방가르드 운동을 "제도적으로 용인된 다양성"으로 묶고자 한 측면이 컸다. 하지만 실제로 일어나는 예술 현상들은 이론적 규정을 초과해 진행되며, 예술 제도는 예술계 현장에서 일어나는 새로운 시도와 탐색을 포괄하는 데 언제나 이미 시차가 있을 수밖에 없다. 특히 1990년대부터 현재까지 급진적이고 전면적으로 이뤄져온 디지털 기술 혁명과 그에 의한 문화 환경의 급변은 예술 제도와 예술 이론을 압도하고 나아가 진두지휘하는 수준에까지 이르렀다. 이러한 상황에 조응하여 다원론에 입각한 다원주의 미학이 부상했다. 다원주의 미학은 예컨대 평가에 여러 기준을 인정하고 하나의 미적 당위 대신 선택, 관점의 유동성, 다분법을 도입하는 것이다.[28] 그리고 예술을 예술 내부와 외부의 연관관계 속에서 파악하는데, 선택 가능성이 자유롭고 다원적으로 열려 있는 사회의 인식 및 행위가 미적 차원과 상호작용한다는 전제 위에서 이해하는 것이다.

개별자들의 다양성과 대표적 사유

정치철학자 한나 아렌트(1906~1975)는 문화란 공적 영역의 본질이 드러나는 장이자 아름다운 것이 공공을 향해 스스로를 드러내는 공간[29]이라고 정의했다. 여기서 우리는 아렌트가 취미에 관한 칸트의 미적 판단력 논의를 정치철학에 접목해서 '정치적 판단'의 대표성을 설명한 내용에 주목하고자 한다.[30] 요컨대 칸트가 개별적인 것을 보편적인 것으로 환원하지 않고 개별자 자체로 본 바에 근거해 아렌트는 개별자의 공존, 다양성과 차이의 존중이라는 정치 테제를 구성했다. 그 점에서 정치철학의 문제는 미학의 문제와 동떨어진 것이 아니고, 문화에 대한 정의에서도 공적 영역과 공공이 우선시된다. 특히 아렌트는 '나'의 판단이 현상 속에서는 언제나 이미 전체를 볼 수 없기에 편협함이 불가피하다는 점에 주목했다. 하지만 그 '나'는 그저 단수의 인간Man이 아니라 '공동체 안에 살고 상식/공통감common sense과 공동체 감각을 가지고 있으며 무방비한 자율이 아니라 사유를 하는 데도 타인의 동반이 필요한' 복수적 인간Men이다. 그렇기에 인간은 나를 넘어서는 "정신의 확장"이 가능하고 그렇게 되는 자신을 타인의 입장에 놓는 상상력의 활동, 즉 비판적 사고 또는 "대표적 사유"가 결정적이라는 것이 칸트의 『판단력 비판』을 경유한 아렌트의 정치철학적 논지다.[31]

"주어진 문제를 다른 관점에서 고찰함으로써, 또 현재 함께 있지 않은 사람들의 관점들을 내 마음속에 있게 함으로써 나는 의견을 형성한다. 즉, 나는 그들을 대표한다. (…) 이것은 나의 정체성을 유지하면서 실제로 내가 아닌 것이 되어 생각해보는 것이다. 내가 주어진 문

한나 아렌트와 메리 매카시, 1970
년대, 작자 미상, Public domain.

제에 대해 생각하면서 내 마음속에 더 많은 사람의 관점들을 현재
화시킬수록, 그리고 내가 그들의 입장이라면 어떻게 느끼고 생각할
까를 더 잘 상상할수록, 나의 대표적 사유의 능력은 더욱 강화될 것
이고 나의 최종적 결정, 즉 나의 의견은 더욱 타당하게 될 것이다."**32**

우리가 이 책의 서두에서 동시대를 '갈등하는 문화'로 파악했을 때,
그 큰 요인 중 하나는 개인의 자유주의적 성장과 그에 맞물린 개인 간
충돌의 극대화였다. 그것이 사회 전반, 문화 전체로 확대되면서 누구
도 쉽게 해결하기 힘든 수준의 집단 갈등이 일상화된 것이다. 그것은
개인의 자유와 다양성이 상호 대립과 다원성의 투쟁으로 이어지는 사

회 현실을 적나라하게 보여준다. 동시에 그만큼 상식의 바닥선 없이 붕괴하고 있는 지금 여기 공동체의 사고방식과 행위 양태에 대한 리포트다. 아렌트의 개념으로 말하자면 우리는 다원주의 시대를 살(아가야 하)면서 오히려 서로서로 '대표적 사유 능력'의 퇴화와 결여를 겪고 있는 것이다. '취존(취향 존중)'이라는 유행어를 서로에게 쓰면서도 정작 자신의 마음/정신 속에 타인의 입장과 관점을 떠올리지 않게 되었다. 또 '내가 그 사람이 되어 느끼고 생각하는 것' 대신 '내가 느끼고 생각하는 것이 그 사람에게 존중받는 것'을 정치적 올바름의 최우선에 두게 되었다. 우리 각자의 이성과 오성은 대표적 사유를 할 수 있다. 하지만 일상에서 현존의 위협과 공포가 극대화된 지금, 그 능력은 자신이 결부되지 않은 사안에만, 이를테면 구경꾼이자 한 수 가르치는 식의 비판자 역할을 할 때만 발휘된다. '내로남불(내가 하면 로맨스/좋은 일, 남이 하면 불륜/비도덕적인 일)'이라는 말이 유행하는 현상의 이면에는 바로 그 같은 대표적 사유를 편협하게 작동시키는 우리 자신이 있다.

다원주의 미학

"우리는 어떤 대상이 예술작품인지 아닌지를 그것을 접하자마자 즉시 알아채서, 분류하는 방식으로 '이것은 예술작품이다'라고는 말할 필요가 없는 것이 보통이다. 정크 조각이나 파운드 아트처럼 최근에 전개된 예술에 대해서는 그렇게 말할 필요도 때로는 있겠지만 말이다."[33]

위에 인용한 디키의 주장은 이론적으로 이렇게 해석할 수 있다. 요

컨대 예술에 대한 정의가 '분류적 의미'를 축으로 하고 있을 때조차 이미 '평가적 의미'를 내포하는데, 1960~1970년대 미국의 네오 아방가르드 미술에 대해서는 예술적 가치를 판단하기 힘들고 그렇기에 분류도 관성적으로 이뤄지기 어렵다는 주장이다. 사실 디키는 제도 안에서 어느 정도의 다양성을 인정하는 느슨한 예술 정의를 옹호했기에 그정도의 낯섦을 용인하는 듯 보이지만, 그럼에도 예술과 예술 아닌 것에 대한 구분이 생각의 기저에 있다. 예컨대 사람들이 미술관에서 쓰레기더미나 폐품들로 조립된 설치작품을 보며 '이게 미술작품이야?'라고 말할 때, 거기에는 미술로서 가치가 없고 그러니 미술이 아니라는 부정이 담겨 있다. 하지만 현대미술은 기성의 예술 제도는 물론 정치적, 사회적, 종교적, 미학적, 기술적 측면 어디의 경계에도 걸리지 않는 다원성과 다양성, 모호성과 이질성의 작업들을 전개해왔다. 예술 이론과 미학에서 그러한 현상을 긍정하고 증진시켜온 이론적 입장이 곧 다원주의 미학이다. 학술적으로 다원주의 미학은 모방론, 표현론, 형식주의 등 기존 미학 내에서 파악하거나 해명할 수 없는 예술 실험과 실천적 행위들을 이해하는 데 주요한 논거를 제공할 수 있다. 물론 거기에는 이론적 한계도 있다.[34] 하지만 우리가 현대미술, 특히 한국 현대미술의 구조적 변동과 미학적 변화를 균형 있고 다면적으로 이해하는 데는 복수적 인간을 대표하는 개인으로서 나의 다원론적 관점과 비판적 사유 실천이 유효하다.

발터 벤야민 미학과
현대미술 비평

역사철학

이제까지 검토한 단토, 디키, 베커, 다원주의 미학은 엄밀히 말해 21세기 문화예술과 지식의 장을 뜨겁게 달구고 있는 현재진행형 이론은 아니다. 그것들은 대략 20세기 중반부터 일어난 예술의 커다란 변화와 두드러진 현상들을 토대로 도출된 이론들로서, 2020년대의 여기와는 차이가 있다. 시간의 차이는 물론이고 경향의 차, 인식의 차, 그리고 우리와 그 시대 간의 현존 차가 꽤 크다. 하지만 그 이론들은 우리에게 그리 멀지 않은 과거, 우리의 앞선 세대가 자신과 자신들을 둘러싼 세계를 이해하기 위해 탐구한 논리들로서 현재와는 다른 의미의 역할 값을 내장하고 있다. 이를테면 역사적 영향 관계를 파악하는 데 중요한 근거가 되고, 기성의 것과 새로운 것 간의 스펙트럼 및 디테일을 찾

아내는 데 하나의 준거점이 되는 것이다. '현재'와 '현재에서 가까운 과거'를 중첩시켜 상호 관계로 보기. 이는 역사를 물리적 시간 순으로 줄 세워 뒤쫓는 역사학이 아니다. 역사 자체의 역학관계를 변증법적으로 보는 일, 그럼으로써 비판적 사유의 강도를 높여 통찰력 있는 논리와 이론을 제기하는 역사철학이다.[35]

발터 벤야민(1892~1940)은 그러한 역사철학을 통해 19~20세기 예술 패러다임을 설명해낸 유대계 독일 현대 미학자다. 그는 시대 순으로는 단토, 디키, 베커보다 한 세대쯤 앞선 인물이고 지역적으로도 유럽에 한정됐으며 1940년에 생을 마감했기에 20세기 중후반 이후의 세계사적 변동을 다룰 수 없었던 학자다. 그럼에도 불구하고 벤야민의 사유와 이론은 그의 사후, 특히 1960년대부터 재조명되기 시작해 현재까지도 전 세계 현대 지성의 원천 중 하나로 계속해서 영향력을 발휘하고 있다. 일명 '벤야민 르네상스'가 이어지고 있는 것인데, 그럴 수 있는 그의 핵심 사유 중 하나가 바로 현재와 현재를 있게 한 것으로서 가까운 과거의 역학 작용을 통찰하는 역사철학적 인식이다.

종합적 경향의 예술작품 분석

'벤야민' 하면 많은 이가 1930년대 중후반 그가 연구에 집중한 논문 「기술복제시대의 예술작품」을 떠올릴 것이다. 19세기 서구 사회에 사진과 영화가 출현한 이후 전통적 예술이 처한 존재 기반의 변화, 정체성의 변화, 기능의 변화를 종합적으로 분석한 글인 만큼 그를 대표한다 해도 결코 지나치지 않다. 그러나 사실 그 논문에는 벤야민의 말년

연구인 「역사의 개념에 대하여」와 『파사젠베르크(아케이드 프로젝트)』에서 전개된 역사철학적 논고, 당대 현실(파시즘과 자본주의의 전면화)에 대한 정치경제 비판, 인식론 비판, 예술비평, 미학, 유물론적 예술 이론이 응축돼 있다. 「기술복제시대의 예술작품」에 그 후기 미완성 연구의 원액들이 적정하고 타당하게 스며들어가 완성된 것이다. 벤야민은 자신의 학문적 특수성으로 "한 시대의 종합적 경향(역사적, 종교적, 사회적, 정치적, 경제적 측면 및 인간의 존재 방식과 지각의 종류 및 매체의 변화)이 나타나 있는 예술작품에 대한 분석"을 내세웠다. 이는 한 번 읽으면 모호한 소리 같다. 하지만 정교하게 해석해보면 예술작품에 대한 연구 범위를 학문 분과의 칸막이 너머로 확장시키고, 인식 영역 간 수준 차가 있다는 지적 편견을 깨뜨려야 하며, 한 시대를 이해하기 위해서는 그 시대의 현상들, 종합적 경향이 표현된 예술작품을 연구해야 한다는 주장이 천명돼 있다. 지식의 방법론으로서 말이다. 동시대적 개념으로 정의하자면 그것은 상호학제성 연구, 융복합적 인식, 다원적이고 통합적인 예술비평이다.

확장성과 다변성의 예술

미학자로서 벤야민이 현대예술 이론에 끼친 학술적 영향 가운데 특히 그의 후기 유물론적 예술 이론에 주목할 필요가 있다. 19~20세기 서구 모더니티의 진면모를 파악하는 데는 관념론 비판이나 진보주의의 낙관론은 문제가 있었다. 벤야민은 마르크스의 유물론을 받아들이면서 동시에 상부구조와 하부구조의 관계를 '반영/재현'이 아니라 '표현'

Walter Benjamin, "Photo caption", Benjamin-Archiv. **36**

Photo caption	Modern ballet dictation	사진 설명	모던 발레 받아쓰기
	Debussy: Toy box		드뷔시: 장난감
	Production process		생산 과정
	Criterion of simplicity		단순성의 기준
	Against modern toys		모던 장난감들에 반하여
	Street trading		거리의 거래
	Internal Russian and export		내부 러시아와 수출
	Conditions in the museum		미술관의 조건
	Mastery in fashioning wood		우드 패션의 숙련
	Christmas tree		크리스마스트리
	Toys, paper, perfume		장난감, 종이, 향수
	Lots of shops		다수의 상점

으로 보는 자신만의 방법론적 입장을 채택했다. 그것은 근대 산업사회와 자본주의 체제로의 하부구조적 큰 이행을 연구의 중심에 두되 당대 테크놀로지와 예술, 매체와 인간, 생존과 문화를 이분법적 인과론 너머 상호작용에 따른 '표현'의 문제로 고찰하는 것이다. 쉽게 풀어 양자 사이에 존재하는 자율적 작용과 변칙적 효과, 삼투압을 통한 도약과 변화 가능성을 인정한 것이다. 때문에 벤야민은 두 가지 미학적 작업을 동시에 진행했다. 즉 하나는 전통 속의 예술, '예술을 위한 예술'이라는 유미주의 미학 이념 안에서 보수화된 예술에 대한 비판이다. 다른 하나는, 근대적 산업과 자본에 힘입어 새로 개발된 기술이 인간 현존과 지각의 방식 속으로 침투해서 예전에 없던 경험 양상은 물론 이질적인 문화 현상을 유발하는데, 예술작품으로 표현된 그 내용의 진리 가치를 해석하는 것이었다. 특히 벤야민은 산업 테크놀로지와 예술의 관계에 초점을 맞췄다. 산업 기술의 힘으로 에펠탑, 파사주, 철도, 다리 같은 유리 철골 건축물이 세워지고 전기가 들어오고 자동차가 달리고 상품과 대중으로 흥청이는 대도시의 물리적/물질적 변화에 인간 지각이 영향받는 부분, 경험의 붕괴와 충격의 일상화, 기성 문화예술에 닥친 위기, 미적 생산과 수용의 과정이 변경될 수밖에 없는 당대적 구조를 설명해내야 했던 것이다.

한때 벤야민의 미학과 예술 이론을 전통적 예술의 몰락에 대한 애도로 오해하는 해석들이 있었다. 그도 그럴 것이 「기술복제시대의 예술작품」에서 집중적으로 다뤄진 '아우라' '진품성' '유일무이한 가치' '일회적이며 지속적인 현존' 등의 개념은 기술적으로는 반복, 재생할 수 없는 고전 예술의 본질을 찬미하는 것으로 읽힌다. 때문에 그러한 예술 본질과 대척되는 사진과 영화에 대해서 벤야민이 비평적으로 일

정한 거리를 둔다고 착각하기 쉽다. 하지만 벤야민이 논문 첫 장에 "현재의 생산 조건에서 예술의 발전 경향에 대한 명제들"을 진단함으로써 "예술 이론에 새로이 도입될 개념들"을 내놓겠다고 밝힌 연구 목적을 생각해보자.[37] 또 사진과 영화를 새로운 예술로 상정하고, 그 특성 및 혁명적 가능성을 논한 내용이 논문 후반부를 주도한다는 점을 간과할 수 없다. 따라서 논지는 분명하다. 요컨대 사진은 신전, 성당, 미술관, 박물관, 갤러리 같은 특권적 장소에 유일무이하게 존재했던 과거의 예술작품을 기술적으로 재생산 가능하고 다양한 경로 및 형태로 유통시킬 수 있기에 대중의 문화예술 수용 자체를 혁신할 수 있다. 또 영화는 집단적으로 생산되고 집단적으로 향유되는 산업시대의 대표적 유희 예술로서 공동체의 집단적 인식과 감각 경험에 지대한 영향을 끼칠 수 있다.[38] 여기서 보듯 벤야민이 사진과 영화에 새로운 예술의 가능성을 거는 이유는 그것들이 대중과 맺는 관계에서 확장성과 다변성을 기대할 수 있었기 때문이다. 그것은 근대사회의 인간이 산업 테크놀로지로 변화한 지각 환경에 적응하면서 동시에 사회 변혁의 집단적 주체로 거듭나는 데 결정적 역할을 할 것이었다. 벤야민은 그렇게 사진과 영화의 이미지 대량 생산 구조와 일시적이고 탈집중적인 사용 방식이 매우 유효하다는 사실을 꿰뚫어본 것이다.

현대미술 비평

그럼 벤야민의 미학, 특히 후기 유물론적 예술 이론에서 동시대 문화 상황과 관련지어 발전시켜볼 논점은 무엇일까? 2000년대 들어 강력한

흐름을 형성한 최첨단 테크놀로지 기반의 미술, 다원적 미술 실천, 사회 참여적 미술 프로젝트들이 어떤 하부구조적 특성과 관계하는가를 조망하는 일이 우선 과제일 것이다. 이어 그것들이 매개하는 기술의 조건과 인간 현존의 조건은 어떠한가, 기존 예술 이론으로는 해석하거나 포괄할 수 없는 다른 미적 현상들을 어떻게 선별할 것인가, 그 현상들에서 어떻게 시대의 종합적 경향을 읽어낼 것인가를 주요 의제로 삼을 수 있다. 이는 미술비평이 취할 비평의 목적, 인식의 범위, 현상 또는 사례들에 대한 접근 방법과 연결된다. 사례 하나를 가지고 살펴보자.

'제4차 산업혁명'이 그것으로 이는 단지 산업 영역만이 아니라 시대 전체의 변화를 가리키는 말이 되었다. 이를테면 인공지능, 빅데이터, 사물인터넷, 머신러닝, 딥마인드, 자율주행 등 테크놀로지의 최첨단 수준을 지칭한다. 또한 신기술로 개발된 특별한 산업 장치나 생산 체제를 넘어 우리 일상 전체, 나아가 아직 현존하거나 도래하지 않은 인간 현존 자체가 그에 연관된 대상들이다. 예를 들어 기계의 자기 주도 학습machine learning으로 항상 완벽한 상태인 인공지능을 탑재한 자율주행차가 물리적 시간을 앞질러 교통 빅데이터를 분석하며 나를 집에 데려다주는데, 내 뇌와 피부에는 그 모든 기술적 과정과 송수신 가능한 사물인터넷이 깔려 있다는 식의 가정이 코앞의 미래다. 이러한 4차 산업혁명은 전통적 예술인 회화에도 새로운 출구와 입구를 만들어내고 있다. 엄청난 양의 데이터가 머신러닝을 통해, 실시간 살아 움직이는 유동적인 이미지를 자율적으로 구현해내는 회화가 그것이다.

2018년 가을 미국 LA 필하모닉의 100년 역사를 담은 〈월트 디즈니 콘서트홀의 꿈WDCH Dreams〉**39** 회화로 큰 반향을 불러일으켰고, 2019년 12월 말부터 2020년 1월 초까지 서울 동대문 DDP에서 〈서울 해

서울시가 2019년 12월 20일부터 2020년 1월 3일까지 동대문 디자인 플라자에서 진행한 레픽 아나돌의 미디어 파사드,
데이터 페인팅 전시를 알리는 〈서울 해몽Seoul Light〉 포스터 ⓒ서울디자인재단

몽〉[40]이라는 주제로 초대형 회화를 제시한 터키 출신 미국 미술가 레픽 아나돌이 그 경우다. 2018년 9월 14일 『뉴욕타임스』 아트&디자인 섹션에 실린 글을 가지고 논점을 특정해보자. "프랭크 게리의 디즈니 홀은 기술의 꿈을 꾸고 있다Frank Gehry's Disney Hall is Technodreaming"[41] 라는 제목의 기사다. 우선 '프랭크 게리'는 스페인 빌바오 구겐하임 미술관, 프랑스 파리 루이비통 파운데이션 등을 설계한 세계적인 명성의 건축가다. 그가 월트 디즈니의 이름을 딴 LA 필하모닉 오케스트라의 공연장, 즉 '디즈니홀'을 설계했다. 아나돌은 바로 그 건물 외부 전체를 캔버스로 삼았다. 즉 LA 필이 소장한 100년 역사의 시청각 자료를 멀티 머신러닝 알고리즘을 이용해 미디어 파사드로 구현해낸 것이다.[42] 아나돌은 자신의 작업을 '데이터 페인팅data painting'이라 명명했고, 스스로를 '데이터 페인터'로 지칭한다. 이 사례는 엄청난 양의 데이터가 회화의 매체이자 질료가 되는 급진적 예술 패러다임의 변화를 예증한다. 뿐만 아니라 현대미술의 다원화가 거세게 진행되었음에도 회화에서는 여전히 유지돼온 작가 개인의 창작과 감상자의 단독 수용이라는 폐쇄적 의사소통 구조가 예기치 않은 방향으로 해체돼 발전할 수 있음을 보여준다. LA에서든 서울에서든 불특정 다수의 대중이 도시 한가운데서 아나돌의 데이터 회화를 경험할 수 있다. 그때 이미지는 대중 자신의 현존 지표가 포함된 실시간 데이터에 자율적으로 반응하며 유동적으로 전개되는 인공지능의 이미지다.

이는 벤야민이 말한 '기술복제시대의 예술작품과 인간의 변화하는 지각 경험'을 지금 여기 우리 삶 속으로 옮겨와 생각해본 현대미술 작품이다. 그런데 더 심층적인 차원에서 그의 영향력을 이해할 필요도 있다. 말하자면 이제 미술은 시각적이고 정적이며 공간적인 것만이 아

니라, 촉각적이고 역동적이며 시간적인 것으로 변모했다. 그 과정에서 좀더 다양하고 많은 관객과의 비약적인 상호작용을 지향한다. 데이터 페인팅 같은 아직 낯선 형식은 물론 비디오아트와 설치미술과 퍼포먼스 아트까지. 천재로서의 작가와 그 독창성의 산물로서 유일무이한 예술작품 대신 명시적으로 기성의 예술을 참조 재생산하거나, 다른 코드로 프로그래밍하고 비선형적으로 네트워킹하는 예술 실천들까지. 이러한 현대미술의 들고나는 구조적 역동성 앞에서 벤야민의 미학은 과거와 현재의 관계, 미적 경험과 지성의 변화를 종합적으로 판단해 서술하는 미술비평의 미래를 가이드할 수 있다.

2장
한국 현대미술의 패러다임과 미학 실천

1

국립현대미술관

국립현대미술관/MMCA

동어반복 같지만, 우리나라에 국립미술관은 '국립현대미술관Museum of Modern and Contemporary Art, MMCA' 단 하나다. 영문 명칭에는 빠졌다 하더라도 엄연히 국문에 규정된 바와 같이 '국립'으로 설립 및 운영되는 유일무이한 "국가 대표 미술관"이다. 2019년 12월 기준, 조직은 국립현대미술관장과 1단(기획운영단)·1실(학예연구실)·7과(행정시설관리과, 기획총괄과, 작품보존미술은행관리과, 전시1과, 소장품자료관리과, 교육문화과, 미술품수장센터운영과)·6팀(고객지원개발팀, 소통홍보팀, 미술품수장센터관리팀, 전시2팀, 전시3팀, 연구기획출판팀) 구성이다. 시설은 전체 4관(과천, 덕수궁, 서울, 청주), 2레지던시(창동, 고양)를 갖췄다. 인력은 학예연구관과 연구사를 포함해 총 119명이다.[1] 소장품은 2019년 3월을 기

준으로, 국가 예산을 통한 '구입' 4338점, 기증을 통한 '수증' 3833점, 공공기관 소장에서 미술관으로 관리 이관된 '관리 전환' 217점으로 총 8388점이다.[2]

여기서 좀더 구체적으로 시설 변화를 들여다보면 MMCA의 시대적 변화를 조망할 수 있다. 국립현대미술관은 1969년 10월 20일 경복궁에서 제18회 〈국전〉 개막식으로 첫걸음을 뗐다. 이후 1970년대 덕수궁 석조전 시대를 거쳐, 1986년 과천관 개관과 함께 미술관의 독자적 행보에 박차를 가하기 시작했다. 그 걸음은 2013년 서울 시내 중심인 종로구에 대규모 최첨단 설비의 서울관을 개관한 것으로 정점을 찍었다. 이후 청주의 옛 연초제조장을 개조해서 '전시형 수장고'로 만든 MMCA 청주관이 2018년 말 공식 개관함으로써 미술관의 범위를 서울과 수도권에서 지역도시로까지 확장했다. 그리고 2019년에는 1969년 경복궁 미술관 시절부터 햇수로 개관 50년을 맞아 그 역사를 기념했다.

사실 위와 같이 정리한다고 해도 MMCA의 지난 반세기와 그 기관이 수행한 내용 및 성과를 조명하는 일은 불가능에 가깝다. 그럼 방법론적으로 단순한 연대기나 축적된 자료의 나열보다 효과적이면서 의미상 중요한 변화들을 짚어낼 수 있는 길이 있을까. 미술관이 공식화한 두 개의 분기점을 근거로 살펴보면 도움이 될 것이다.

2016년 과천 30년

국립현대미술관은 "개관 50주년"에 앞서, 자체적으로 미술관의 역사 중 특별한 한 시기를 설정하고 여러 행사를 진행했다. 2016년 "과천 30년"

"대통령 국립현대미술관 현판식", 국립현대미술관, 경복궁, 1969. 10. 20. 사진 제
공: 국가기록원

"제18회 국전 대통령 도착", 국립현대미술관, 경복궁, 1969. 10. 20. 사진 제공: 국
가기록원

"제18회 국전 대통령 기념 촬영", 국립현대미술관, 경복궁, 1969. 10. 20. 사진 제공: 국가기록원

이 그것이다. 요컨대 앞의 "개관 50주년"이 국립현대미술관의 전체 역사라면, "과천 30년"은 국립현대미술관이 조선시대 궁의 부속 건물을 벗어나 독립적이고 독자적인 하드웨어로 운영된 기간부터 미술관의 역사를 셈한 것이다. 물론 이는 단지 건축물과 공간만의 문제는 아니었을 것이다. 사실상 국립현대미술관이 국가 소속 미술 기관으로서 운영 면에서 행정적 관리 감독을 받되 전시, 수집 보존, 연구, 교육, 소통 등에서는 일정한 자율성과 독립성을 확보한 원년으로 1986년 과천관 개관을 기리는 의미가 컸다.

"과천 30년" 기념 프로그램 중에는 〈변화하는 미술관: 새로운 관계들〉을 주제로 한 국제 콘퍼런스가 있었다. 또 전시로는 《달은, 차고, 이지러진다》를 선보였는데, MMCA가 과천 시대를 연 후 수집한 작품들을 "시대적 배경-제작-유통-소장-활용-보존-소멸-재탄생"의 맥락으로 조명한 소장품 중심 특별 기획전시였다. 해석하자면 MMCA는 30주년을 기념하는 한 축으로 미술관의 축적된 과거와 미학적 성과를 선보이는 소장품 전시를, 다른 축으로는 미술관의 현재적 변화와 열린 관계의 미래를 준비하는 전문가 회의를 개최한 것이다. 이 둘 중 특히 국제 콘퍼런스를 분석의 대상으로 삼을 만하다. 10월 14~15일 양일간 국내외 여러 미술관 전문가들이 MMCA 과천관과 서울관에 모여 21세기 미술관의 변화 및 확장성을 모색하는 논의들을 펼쳤기 때문이다.

〈변화하는 미술관: 새로운 관계들〉은 "새로운 미술관, 새로운 담론" "협력의 기지로서 미술관" "지역사회와 새로운 관람객" "창작자로서의 관람객" 이렇게 네 가지 세부 주제로 발표와 토론이 이뤄졌다. 이미 그 주제들에 현재진행형의 미술관과 미래의 미술관이 중시해야 하는 주체, 태도, 가치, 지향점, 나아가 공공 미술관으로서의 예술 제도/기

관의 역할이 반영되어 있다. 또 미술관의 화두로서 '변화' '새로움' '관계' '담론' '협력' '지역사회' '관람객' '창작자'가 강조되어 있다. 방대하면서도 추상적인 테제들임에 틀림없다. 하지만 사실 그러한 내용들이 2000년대 이후 국내외 미술계의 주도적 인식론이자 실천 지침들이다. 그 점에서 콘퍼런스 당시 미술계는 그 논점들을 자연스럽게 받아들였던 것으로 보인다. 예컨대 그보다 앞선 2014년 가을, 영국 테이트미술관 관장 니컬러스 세로타가 내한해 광주비엔날레 재단과 삼성미술관 리움이 공동 주최한 포럼에서 주장한 내용과 공명한다. 즉 동시대 미술관의 화두이자 미래 미술관의 미션은 다자적 관계, 공동의 협력, 공존의 주체들이라는 말이다. 그로부터 2년 후 〈변화하는 미술관: 새로운 관계들〉에서는 뉴욕현대미술관, 싱가포르국립미술관, 영국 미들즈브러현대미술관 등 6개국 미술관 및 대학에서 참여한 11인 전문가(미술관장과 큐레이터 등 미술계 전문직, 학자, 아티스트)가 지역의 특수성이 반영된 프로젝트 사례를 집중 발표했다. 그 내용은 현대미술의 구조적 변화에 대한 진단부터 개관을 앞둔 미술관의 미래 비전까지 광범위하고 다채로웠다. 특히 세로타식 유력 미술관의 미래 청사진을 그리는 차원에서 로컬의 경험과 수행성을 교직하는 일이 큰 과제였다.

당시 회의에서 나온 다양한 내용을 여기 옮길 필요는 없을 것이다. 다만 우리 연구와 관련해서 다음과 같은 논점을 정리하는 것은 유의미하다. 먼저, 21세기 오늘 그리고 내일의 미술관은 권위적 예술의 전당 대신 전 지구적 공동체의 현존과 문화 전개 과정에서 '관계적 복합체' 혹은 '변화에 능동적인 시각예술 플랫폼'으로 변모하고 있다는 진단이다. 다음, 국내외 미술관들은 여러 이질적 조건을 내속한 각자의

사회를 배경으로 출범해 운영되어왔으나, 변화하는 미술관은 그 고유한 조건에서 출발해 다자적 공존의 장에서 함께 작동하는 메커니즘을 모색해야 한다. 예를 들어 글로벌 도시들을 기반으로 한 미술관은 '환경'과 '생태'를 가장 우선적인 가치로 삼을 것, 동시대 사회의 주체성이 다원적으로 변화하는 궤적에 부응하여 동시대 미술/미술관은 다자의 주체성을 고려할 것, 미술관과 공공의 네트워킹을 확대할 것 등이 과제이자 의제였다.

2019년 50주년

앞서 소개한 MMCA "과천 30년"의 국제 콘퍼런스에서는 '미술관의 변화'가 주축이었다. 그런데 기념 기획전에서는 '소장품'이 근간을 이뤘다. 이런 점은 우리로 하여금 현대의 미술관이 미래지향성과 역사적 책무를 동시에 종합적으로 감당하는 예술 제도/기관임을 일깨운다. 그만큼 작품 수집과 보존은 미술관의 정체성 구축에서 본질에 속하고, 특히 국가 대표 미술관으로서 결정적인 부분이다. 미술관 차원에서 '소장품'이란 단지 돈을 들여 사들인 미술작품(고가의 아름다운 오브제)이 아니다. 그 작품이 속한 시대, 사회, 정신구조와 감각계, 인간 문화 등 요컨대 앞서 벤야민의 미학이 종합적 경향성으로 인정하는 "예술작품"의 의미와 역할을 잠재한 "수집품"이자 "역사의 변증법적 이미지"다.[3] 그것은 과거 시간에 고착되거나 땅속 깊이 파묻힌 유물이 아니다. 말 그대로 스스로의 잠재성을 학예 연구, 전시, 교육, 출판, 관객 참여 등의 미술관 프로그램을 통해 매번 실현하며 움직이는 생명체와

국립현대미술 연구 프로젝트 〈미술관은 무엇을 수집하는가〉 심포지엄 현장. 2018. 11. 29. 사진 제공: 국립현대미술관

같다. 때문에 미술관 소장품은 하드웨어로서 미술관이나 담론으로서 전시 주제 및 비평보다 더 전달 역량이 크고 가동성과 네트워크 수준이 높다고 봐야 한다. 일반적으로 우리가 어떤 미술관의 수준을 평가할 때 그 미술관의 소장품을 근거로 하는 이유가 그것이다. 또 우리 기억 속에서 특정 미술관과 그 미술관의 대표 소장품이 각인되어 자동 연상되는 경우도 그런 맥락에서 볼 수 있다.

소장품은 또한 그것을 중심으로 사회 문화의 거시적 변화를 읽어낼 수 있고 역으로 주류 예술 제도/기관으로부터 배제되거나 소외당한 불특정의 미적 현상을 재고할 수 있는 문화 지표다. "개관 50주년"을 맞아 MMCA가 2018년 미술관 연구 프로젝트로 〈미술관은 무엇을 수집하는가〉 국제 심포지엄을 개최한 사실과 2019년 그 내용을 정리해 동명의 출판물을 내놓은 사실은 그러므로 상당한 의의를 갖는다. 심포지엄의 세부 주제는 "미술관과 타자의 수집: 후기식민주의를 넘어

서는 다양성과 포용성" "미술관 수집의 전략과 재매개: 다시 쓰는 미술-역사, 디지털 휴머니티, 작품의 운명"이었다. 이에 대해 우리는 자신의 50년 역사를 마주한 MMCA가 '수집'을 의제로 내세워 한편으로는 문화정치학적인 문제를, 다른 한편으로는 예술에서 매체와 형식의 시대적 변이 문제를 제기하고 풀어나가고자 했다고 해석할 수 있다. 미술관의 관점을 인용하자면 "첫 번째는 바로 우리와 다른 인종 혹은 문화권에 속하며 다소 소외되어왔던 '타자', 두 번째는 '현대미술의 매체와 형식적 변화'에서 비롯되는 다양한 이슈"[4]에 중점을 뒀다는 것이다.

얼핏 첫 주제에서 '후기식민주의'와 '타자'가 학술적으로는 중요해도 미술 현장, 특히 한국의 국립현대미술관이 해온 수집 행위와는 거리가 있어 보일 수 있다. 하지만 그것을 미술의 문화정치학적 기능과 효과 측면에서 이해하면, MMCA의 50년 전 출범 배경부터 소장품 수집이 공식화된 이후의 문화예술 변이까지도 되돌아볼 수 있다. 아닌 게 아니라 국립현대미술관에서 오랫동안 미술품 소장 업무를 담당한 큐레이터 장엽은 "MMCA 소장품의 역사에 대한 고찰과 평가, 그리고 향후 방향에 대한 모색"을 미술관이 '타자'를 어떻게 '수용'해왔는가를 테제로 수행할 필요가 있다고 주장한다. 단적으로 MMCA는 1969년 개관한 후 2년이 지나서야 처음 미술품을 수집했다. 이는 일반적으로 미술관이 소장품을 바탕으로 설립되는 관행에 비춰 판단할 때, MMCA에 한국적 특수성이 강하게 작용했음을 보여준다. 박정희 정권 시절 설립된 이 미술관의 주요 기능이 "정부가 주최하는 국가적 차원의 공모 미술 전람회였던 국전 개최"였다는 점이 대표적이다. 그렇기 때문에 미술관 운영에서 소장품 수집은 상대적으로 간과됐고 정부의 문화 정책을 공보公報하는 대리적 역할이 주가 됐던 것이다. 그러나 50년이 지나

는 동안, 정권이 바뀌고 시대적 분위기가 변한 만큼이나 미술관의 정책과 방향성도 달라졌다. 장엽의 정리를 참고하자면 1970년대 MMCA의 수집은 작고作故 또는 원로 작가의 국전 출품작에 한정하고 서양화, 동양화, 조각, 서예 이렇게 네 장르에 맞춰 이뤄졌다. 1980년대는 1988년 서울올림픽을 앞두고 문화를 국제적 수준으로 제고한다는 정부의 목표가 '현대화'와 '국제화'에 맞춰졌다는 사실로 대변된다. 백남준의 〈다다익선〉을 과천관 램프코어에 설치하는 일을 비롯해 1970년대에는 배척됐던 국내 추상회화나 해외 미술품을 구매하는 일이 적극적으로 시행됐다. 1990년대에는 1980년대 수집에서 타자화됐던 민중미술과 당대 젊은 작가들의 작품을 수용했고, 국제 미술계가 급변하던 1990년대의 현대미술을 큰 시차 없이 다원적으로 받아들였다. 하지만 그 또한 관장의 안목과 판단이 강하게 작용한 결과여서 일정한 한계가 있었다. 2000년대 들어서는 MMCA 소장품에서 "더 이상 이전 시기와 같은 국가주의의 영향과 강박성은 찾아볼 수 없다"는 것이 장엽의 진단이다. 실제로 우리가 현대미술의 패러다임이 변화한 기준점으로 삼는 2000년을 전후로 글로벌리즘의 거센 물결이 보수에서 진보로 정권을 바꿨고 정부 정책에도 유연성과 다양성을 우선 도입하는 식으로 영향을 미쳤다. 2010년대 들어서부터는 새로운 작품을 수집하는 방향만이 아니라 기존 소장품을 재조직화하는 방향, 즉 한편으로 소장품 전반을 재조사하는 일과 한국 미술을 아카이브화하는 일을 동시에 진행함으로써[5] MMCA는 지난 50년의 미술관 역사를 현재와 미래로 접속시키고 있다.

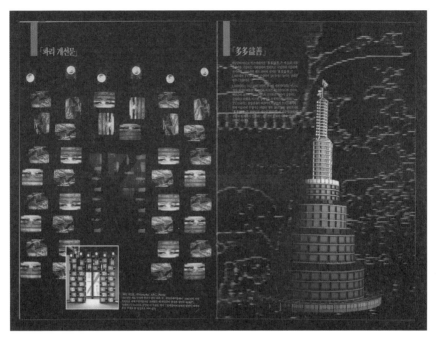

"백남준의 비디오아트 작품세계-첨단기술과 첨단예술의 만남", "파리 개선문-다다익선", 《백남준의 비디오아트 작품세계: 첨단기술과 첨단예술의 만남》 전 브로슈어, 1988. 사진 제공: 국립현대미술관

타자의 현존

이상 10년 단위로 살펴본 MMCA 수집의 결과에는 분명 국내 사회·문화·정치적 변화의 힘이 깊고 촘촘하게 작용했다. 하지만 거기에는 또한 우리의 민족주의와 국가주의가 배척하거나 간과했던 다양한 타자들의 존재, 비공식적 개입, 지표로 잡히지 않고 문화적으로 표상되지 못한 이질성이 섞였고 또 상호작용했을 것이다. 가령 국내에 거주하는 비한국인들의 일상적 문화 활동이나 다문화 가족/이주노동자/북한이탈주민 등의 사회적 삶을 생각해보자. 사실 그런 부분들은 MMCA 수집의 역사, 혹은 수집을 통해 본 한국 근현대사에 가시적 수준으로 현상되지 않았다. 그러나 2000년대 이후 MMCA의 국제 전시 기획, 연구 프로젝트, 심포지엄 및 콘퍼런스 등에는 의식적으로 다자간 교류 및 대화의 실행이 프로그램화돼 있었고 실행되었다. 그것은 역으로 보면 타자의 현존을 통해 성립될 수 있었던 국립현대미술관의 실체적 부분이다. 2011년부터 한국에서 독립 큐레이터로 활동하고 있는 크리스티나 지에지츠 라이트는 『미술관은 무엇을 수집하는가』에 기고한 글에서 자신과 같은 신분을 "비한국인 거주자"로 지칭하며 스스로 경험한 국립현대미술관을 "접촉 지대contact zones" 중 하나로 인정했다. 그 개념은 사실 인류학자 제임스 클리퍼드에게서 가져온 것인데, MMCA에 그러한 의의를 부여한 계기는 무엇인가. 그녀는 2015년 MMCA 서울관에서 열린 《윌리엄 켄트리지: 주변적 고찰William Kentridge: Peripheral Thinking》을 꼽고, 남아프리카 출신 유명 작가의 그 한국 개인전이 아프리카에 대한 한국인의 편견을 깨고 남아프리카공화국의 인종차별 정책과 한국의 일제강점기 역사를 비교해볼 수 있게 했다고 평가한

다.[6] 이 큐레이터의 논지는 단편적인 의견일 수 있다. 하지만 스스로를 "한국 내 비한국인 거주자이자 타자"로 정의하는 이가 한국 사회와 미술계에서 느끼고 생각하는 바에 근거했다는 점에서 다양한 주체(타자로 간주해왔던 이)가 마주하는 MMCA의 현재로 이해해도 좋을 것이다.

2

삼성미술관
리움

미술관 인용

벤야민은 한때 인용문만으로 이뤄진 책을 쓰고 싶어했다. 그 방법이야
말로 글 쓰는 이의 과도한 주관과 해석자의 편견이 개입할 여지를 차
단하는 길이라 생각했다. 하지만 그는 실제로 그런 책을 세상에 내놓
지 못했다. 대신 수많은 인용구가 알파벳 표제들 아래 모여 있고 거기
에 불쑥불쑥 자신의 주석을 부가해놓은 미완성 연구 『파사젠베르크』
를 남겼다.

　우리는 여기서 벤야민과 꽤 비슷한 글쓰기를 해보려 한다. 삼성미술
관 리움의 지난 시간들, 성과들을 되돌아보기 위해 인용과 주석의 방
법론을 활용하고자 하는 것이다. 그것이 국립현대미술관과 더불어, 그
러나 국립이 아닌 사립 미술관으로서 한국 현대미술의 구조적, 미학적

삼성미술관 리움 웹사이트 캡처, 2020. 2. 13.

삼성미술관 리움 전경. 사진 제공: 삼성미술관 리움

변화에 핵심 축 역할을 했던 이 미술관의 수행성을 살펴볼 지름길일 듯하다.

2004년 10월 개관전 《뮤즈-움?: 다원성의 교류》

"《뮤즈-움?: 다원성의 교류》전은 삼성미술관 Leeum의 개관을 기념하는 전시일 뿐 아니라 세 건축가들이 공동 작업을 통해 마침내 이루어낸 세계적으로 유래가 드문 건축 프로젝트의 완성을 기념하는 전시이기도 하다. (…) 또한 '예술을 품는 집MUSE-UM'으로서의 미술관의 기능과 건축과의 관계를 건축가들을 통해 되짚어 보고, 삼성미술관 Leeum 건축 프로젝트가 내포한 건축적, 예술적, 지리적, 문화적 측면의 복합적인 다원성을 조명해보는 전시가 될 것이다."**7**

2000년대 초반은 그야말로 한국 미술계가 가장 풍요롭고 자유로운 분위기 속에서 실험과 도전을 쏟아내던 시기다. 1997년 IMF 경제 위기를 예상보다 빨리 극복한 직후이며 2008년 리먼브라더스 사태로 세계금융위기가 닥치기까지는 몇 년의 시간이 남아 있던 그 미묘한 열광과 안정의 시기 동안 한국 미술계에는 변화가 넘쳤다. 많은 이들이 큰 틀에서 중요한 뭔가가 바뀌고 있음을 느낄 정도였다. 삼성미술관 리움의 개관은 그 시대적 에너지와 긍정적 변수들을 고스란히 흡수해 미술관으로 탄생시킨 경우라 할 수 있다. 위 기획 글에 담겼듯 리움은 건축에 방점을 뒀다. 하지만 단순히 새로운 미술관 축성이 아니라 그즈음 국제적으로 본격화된 다원주의적 인식과 태도에 기반을 두고 새로운 미술관의 정체성, 기능, 미학적 수준을 종합적으로 구축하는 차원이었을 것이다. 이에 리움이 10주년을 기념해 발간한 책에서 LA카운

티미술관 관장 마이클 고번은 "적절한 위치와 장소, 관객들과의 연결성을 고려한 건축 설계는 리움의 강점이자 국제성과 지역성, 전통과 현대를 아우르는 철학적 비전의 상징이 되었다. 이처럼 리움은 오늘날 한국의 모습을 표현하고 있다"[8]고 극찬했다.

2006년 6월 《백남준에 대한 경의》

"《백남준에 대한 경의》는 지난 1월 29일 향년 74세로 타계한 故백남준 선생을 기리기 위해 삼성미술관 Leeum의 소장품으로 구성한 특별전시다. 대중매체의 테크놀로지를 미학의 관점에서 재해석하여 현대미술의 역사에 중요한 전기를 마련한 백남준 선생은 1980년대 초반부터 아티스트와 후원자 관계로 삼성과 특별한 관계를 이어 온 까닭에 그의 갑작스러운 타계 소식은 큰 충격과 안타까움이 아닐 수 없었다. 이에 Leeum은 작은 전시로나마 그와의 인연을 회고하고자 한다."

한국 현대미술에서 백남준은 하나의 지표다. 비디오아트의 창시자이자 현대 미디어아트의 대가로서만이 아니다. 그는 한국 미술계가 국내 계보에 침윤돼 있을 때 거의 유일한 동시에 엄청나게 뛰어난 확장성을 지닌 국제 네트워크 자체였다. 서구 미술계에 한국 미술을 소개하고 한국 미술계가 북미와 유럽의 현대미술을 경험할 수 있는 광폭의 플랫폼 역할을 자처했으며, 결국 탁월한 결과를 만들어냈다. 대표적인 일화가 있다. 백남준은 1993년 미국 현대미술의 하이엔드 중 하나인 휘트니비엔날레를 국립현대미술관 과천관으로 유치해 '휘트니비엔날레 서울'을 성사시켰다. 그 전시는 한국의 미술인뿐만 아니라 관계

휘트니비엔날레 서울 포스터, 국립현대미술관 과천관, 1993. 사진 제공: 국립현대미술관

당국부터 일반인까지 '국제적 미술'이라는 상상적 대상을 흔들어 깨워 실체로 경험케 한 지각 혁신의 뇌관이었다. 또 앞서 언급한 1995년 베니스비엔날레 국가관 중 마지막으로 한국관이 건립될 수 있었던 것은 막전 막후에서 백남준의 비전과 실행력이 작동했기 때문이다. 그는 국제 미술계에 한국 미술의 지분을 만드는 데 자신의 국제적 인지도와 예술적 성취를 아낌없이 썼다. 그런 작가가 2006년 뇌졸중으로 세상을 떠났다. 삼성미술관 리움은 곧바로 그의 소장품으로 구성한 백남준 회고전을 꾸려 그를 기렸고 그의 대표작들이 대중과 만날 수 있도록 했다.

생전에 기여가 컸던 만큼, 백남준의 타계는 한 인간의 죽음으로서만이 아니라 한국 현대미술의 미래를 그의 부재 속에서, 그의 예술성과 수행 역량에 기대지 않고 다음 세대가 열어야 함을 의미하는 것이기도 했다. 삼성미술관 리움은 전 세계 스마트폰 생산 1위 기업인 삼성전자의 기술력을 바탕으로 상설, 기획전시에 디지털 기술을 적극 활용함으로써 백남준의 기술 너머의 예술을 현재화했다고 할 수 있다. 대표적인 경우가 "디지털 돋보기DID, digital interactive display"전시 기술이다. 감상자는 예컨대《조선화원대전》(2011)에 나온〈화성능행도 8곡병華城陵 幸圖八曲屛〉의 배다리 묘사를,《금은보화: 한국 전통공예의 미》(2013)에 전시된 신라 5세기〈서봉총 금관瑞鳳塚金冠〉의 나뭇잎 모양 세공을 터치스크린을 통해 자유자재로 360도 회전해가며 볼 수 있게 되었다. 그 기술은 2014년 뉴욕 메트로폴리탄 미술관이 개최한《황금의 나라, 신라》전에도 도입되었다. 우리는 그에 대해 국제적 네트워크를 중시했고 테크놀로지 기반 창조적 미술의 장을 연 백남준의 영향력이 그리 계승되었다고 의미 부여할 수 있을 것이다.

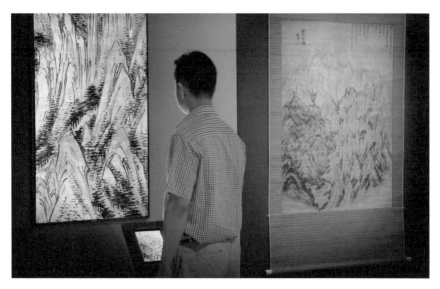

DID(digital interactive display) 연출, 《세밀가귀》전, 삼성미술관 리움, 2015. 사진 제공: 삼성미술관 리움

《조선화원대전》전시 전경, 삼성미술관 리움, 2011. 사진 제공: 삼성미술관 리움

2010년 8월~2011년 2월《미래의 기억들》

"한국 작가 6명, 외국 작가 5명이 참여한 이번 전시는 현대미술의 여러 양상을 조명하는 전시로, Leeum의 기획전 공간인 그라운드 갤러리뿐만 아니라 미술관 내외부로 전시 공간을 넓힘으로써 미술 개념의 공간적 확장을 시도하고 있다. 과거 미술은 회화나 조각 등과 같이 고정된 형식과 주제를 가지고 있었다. (…) 이번《미래의 기억들》전은 경계를 넘어 무한히 확장되어가는 현대미술의 새로운 의미를 생각하게 할 뿐만 아니라, 관객이 예술작품, 작가, 그리고 전시 공간과 적극적으로 소통하고 참여함으로써 현대미술을 보다 친근하게 경험하고 이해할 수 있는 기회가 될 것으로 기대된다."

삼성미술관 리움은 지난 10여 년 이상 한국 미술계에 크게 기여했다. 그러나 우리는 삼성문화재단이 1982년 용인에 호암미술관을 개관해 오늘에 이르기까지 고미술 중심으로 운영을 이어왔고 1992~2003년 서울 중앙일보 사옥의 호암갤러리에서 또한 한국 미술의 정수와 국제적으로 다양한 현대미술을 아우르는 전시를 개최했었다는 사실을 놓쳐서는 안 된다. 말하자면 호암미술관과 호암갤러리는 리움의 전사前史로서 2000년대 이전부터 삼성미술관이 국내 문화예술에 기여해온 과거를 실증한다. 그 역사적 지속성 덕분에 삼성미술관 리움 이준 부관장이 회고하는 것처럼 새로운 밀레니엄, 글로벌 시대를 맞아 "리움이 과거와 현재, 한국 미술과 국제 현대미술을 아우르는 '문화적 플랫폼'을 지향"[9]할 수 있었을 것이다.

직접적인 연관은 아니지만 리움이 2010년 한국 작가와 외국 작가가 참여하는 국제 기획전《미래의 기억들》을 통해 주제화한 담론의 가치

를 그 역사로부터 생각해보게 된다. 즉 모더니즘 미술의 경계를 넘어 다원적인 예술, 다자직 참여와 대화의 미술 실천에 주목한 그 현대미술 전시는 과거의 미학적 성과를 부정하는 대신 온전하고 완전하게 품은 채로 더 넓고 복합적인 관계로 나아가는 확장성의 미학과 역사철학을 닮았다.

2013년 3월 《미장센-연출된 장면들》

"이 전시에 등장하는 연출된 작품들은 인간 감정의 복잡성을 드러내는 서술적 구조를 통해 공감할 만한 내러티브를 보여준다. 서양 명화 속 장면을 재구성한 영상에서부터 영화스틸 사진같이 연출한 구성사진들, 세트 영상을 화면에 담아낸 설치까지, 정교한 연출이 두드러지는 국내외 작가들의 작품들은 장면구성을 통해 현대미술의 다양성을 재고하는 계기가 될 것이다."

삼성미술관 리움의 현대미술 부문은 2004년 개관 당시부터 2017년 《올라퍼 엘리아슨: 세상의 모든 가능성》을 마지막으로 잠정 중단에 들어가기까지 동시대적이고 국내외적으로 대표성 있는 전시를 기획하는 데 집중했다고 평가할 만하다. 《미장센-연출된 장면들》을 선보였던 시기는 2000년대 말 출현한 스마트폰이 사람들의 일상생활과 지각 경험에 이미 큰 영향력을 행사해 많은 것이 변화한 때다. 가령 우리가 이미지를 생산하고 사용하는 양상, 현실을 지각하는 인식과 감각의 지평, 이미지를 연출하는 방식 등이 급변한 것이다. 전시는 그런 시대적 상황을 국내외 현대미술가들의 작품들로 짚었다.

'미장센'과 '연출'이라는 키워드는 연극과 영화를 원류로 한다. 그것

을 미술관은 "현대미술의 다양성 재고"라는 목적으로 재정의했다. 흥미롭게도 2013년 전시 당시에는 알 수 없었겠지만, 이후로 펼쳐진 동시대 이미지의 세계는 '미장센'이나 '연출' 대신 '포스트프로덕션'과 '짤' '편집' '합성' '가상현실' '증강현실'의 카오스다.

리움과 함께, 리움의 정지 상태로

1999년에서 2005년은 한국 미술계가 매우 역동적이고 활기로 넘쳤으며 내외적으로 형식의 세련됨과 체제의 견실함이 조성된 가치 있는 시기다. 요컨대 한국 미술이 '현대미술/컨템포러리 아트'의 구조와 흐름을 뚜렷이 갖춘 시기를 특정한다면 1999년이 원년이 될 것이고, 2004~2005년 즈음이 자리를 잡은 시기가 될 것이다. 당시 한국 미술계는 유파나 장르 대신 취향과 경향에 따라 가볍고 일회성으로 쏟아져 나오는 신진 작가들의 작품, 대중문화 영역처럼 끊임없이 이슈를 생산하고 신진 작가를 발굴해 프로모션하는 미술 기관들, 다자간 협력과 참여를 기반으로 한 아트 이벤트와 프로젝트, 그런 방식으로 활동하는 것이 자연스러운 젊은 미술가들과 전문 인력들로 돌아갔다. 미학적으로 정의하자면 그때 한국의 현대미술은 20세기 중후반까지 미술의 서구적 경전과도 같았던 모더니즘 미술에서 벗어나 다양한 관심사에 입각해 매체를 복합적이고 자유롭게 쓰면서 관람자의 적극적 문화 리터러시cultural literacy를 유도했다. 당시 한국 미술계에서 굵직한 위치에 있는 미술관의 기획전들이 그 미학적 수행을 형태화했다. 대표적으로 광주, 부산, 서울의 비엔날레와 MMCA의 《젊은 모색》전, 삼성

미술관의《아트스펙트럼》전이 그랬다. 또 그런 기획전들에 빈번히 선성 초대된 작가를, 예컨대 김범, 김홍식, 서도호, 홍승혜, 오인환, 이동기, 이불, 이수경, 유현미, 이형구, 임민욱, 정서영, 정수진, 정연두, 지니서, 함경아, 함양아, 양혜규, 홍영인, 써니킴, 구동희, 정정주, 정소연, 김성환, 송상희 등이 그 미술의 실체를 이루었다. 삼성미술관 리움은 이들 작가들에게 자신들의 미술을 국내뿐 아니라 세계로 펼쳐나갈 중요한 기관으로 인지되었다. 물론 실제로도 그랬고 이내 한국의 현대미술에만 있는 특수한 성과이자 현대미술사의 일부로서 이미지화되었다. 또한 현재까지도 그 작가들이 한국 현대미술계에서 가장 국제적인 동시에 가장 개인적인 미학으로 대표성을 지닌 작업을 수행하는 데 근간이 되고 있다. 하지만 2017년 말 삼성미술관 리움은 상설 전시 이외에는 공식 활동을 정지했다. 아니, 현대미술 관련 기획전시와 대외적으로 알려진 수집 활동만 정지했다고 하는 것이 더 정확할 것이다. 그럼에도 불구하고 삼성미술관 리움의 정태적 활동은 한국 미술계의 큰 손실이다. 달리 보면 그간의 한국 미술계가 스스로 인정하지 않았던 자체의 약점과 불균형이 뚜렷해진 상황이기도 하다. 이를테면 제도와 기관의 차원에서 한국 미술계는 여전히 그 양과 질이 부족하고, 인적 구성과 미학적 내용이 다양하지 못하며, 대부분의 미술 수행이 한정된 장에서 이뤄져왔다는 사실이 드러나는 대목인 것이다.

코리아나미술관

기획의 동시대적 수행성

코리아나미술관은 ㈜코리아나 화장품을 모기업으로 한 사립 미술관이다. 2003년 11월 개관전 《백남준에게 경의를-백남준 신화에 대한 영상작가 5인의 해석》으로 한국 미술계에서의 행보를 시작했다. 첫 전시부터 국제적 명성에 빛나는 한국의 매체예술 거장과 그에게 영향받은 작가들을 중심으로 "미디어아트의 현주소를 되짚어"[10] 본다는 기획 의도가 뚜렷했다. 그리고 20여 년 동안 국내 사립 미술관 중에서도 독보적으로 여성의 삶, 아름다움, 신체, 감각, 미디어, 퍼포먼스 등 동시대 문화 조류를 공유하는 기획전과 연구 및 교육 프로그램, 다원적인 국내외 현대미술 경향을 반영한 프로젝트들을 수행해왔다. 한국 현대미술계에서 코리아나미술관이 차지하는 미술 기관으로서의 독자

2003년 11월, 코리아나미술관 스페이스 씨 개관식 현장. 사진 제공: 코리아나미술관

《이미지 극장》, 권용만, 〈연극 이爾의 무대〉 설치 전경, 코리아나미술관, 2006. 사진 제공: 코리아나미술관

적 비중과 예술성은 분명 그러한 수행이 빚어낸 결실이자 지속이 이룬 성과다.

2020년 2월 기준 코리아나미술관이 17년간 선보인 총 56개의 기획전을 분석했을 때, 이 미술관의 미학적 지향성과 예술적 성취는 우리의 연구 개념인 '다공성'을 기준으로 다음과 같이 정의할 수 있다. 동시대 미디어의 변화와 그에 결부될 수 있는 국내외 현대미술 형식 및 경향의 변화를 인간, 특히 신체를 중심으로 교차시킨 미술관이 그것이다. 구체적인 설명을 위해 주요 기획전시에 주의를 기울여보자. 2006년 기획전《이미지 극장》은 디지털 영상 장치와 형상화 기술이 날로 융합 발전하는 상황에서 미술과 공연예술의 경계 넘기 및 탈장르화가 본격적으로 전개된 시점을 배경으로 한다. 그 조류 변화의 계기를 담은 복합매체 설치작품들을 전시장에서 감상자가 직접 경험하고 작품들과 상호작용하도록 한 전시였다. 제목에서도 드러나듯, 미술관 기획측은 벌써 조형예술작품이라는 배타적 관점을 넘어 미술가들이 연극 무대의 특성, 공연예술의 조건 등을 교차해가며 만든 유연한 '이미지'와 다양체로 변성된 미술을 환영했다. 또 미술관 전통의 폐쇄적 감상 질서 대신 사람들이 미디어 작품의 일부가 되어 반응하는 '극장'의 설치 방식을 통해 직접적 신체 경험을 강화하는 전시공학을 구사했다. 당시로서는 미술을 이미지의 일종으로 받아들이는 데서부터 여전히 저항감이 있었다. 또 다원예술이 본격적으로 흥행하기 직전이었다. 그렇기에《이미지 극장》이 보여준 횡단과 복합화의 반향은 매우 컸고, 그해 한국문화예술위원회가 수여하는 '올해의 예술상'을 받았다.

이후로도 코리아나미술관은 우리가 위에 정의한 특수성을 내포한 전시를 일관되게 기획해왔다. 가령 2007년《쉘 위 스멜Shall We Smell?》

《쉘 위 스멜》, 박상현, 〈Mediation〉 설치 전경, 코리아나미술관, 2007. 사진 제공: 코리아나미술관

은 미술에서 억압돼왔던 다른 감각들, 특히 후각을 인간의 물리적 현존 너머 사회적 정체성의 구성 요소로 특화시킨 전시다. 그런데 여기서 잠깐 봉준호 감독의 2019년 영화 〈기생충〉을 떠올려보자. 그 영화는 '냄새'를 빈부 격차는 물론 사회 계급의 숨길 수 없는 차별점 중 하나로 정교하면서도 상당히 그로테스크하게 부각시켰다. 감독의 말에 따르면 〈기생충〉은 2016년 자신의 머릿속에서 구상을 시작해 2019년 완성됐다. 그리고 2020년 2월 아카데미 작품상·감독상·각본상·국제영화상 이렇게 네 개 부문을 석권하며 세계 영화 역사에 강렬한 분기점을 만들었다. 코리아나미술관의 《쉘 위 스멜》 전은 그보다 먼저다. 요컨대 꽤 시대를 선행해 '후각'에 주목했고 그로부터 인문학과 예술의 메시지를 발화하고 이미지를 펼쳐냈다. 그 점에서 이 미술관의 선

견지명이 발휘된 지향성을 인정할 만하다. 그 전시에 이어 2009《울트라 스킨Ultra Skin》, 2010《예술가의 신체》, 2011《쇼 미 유어 헤어Show Me Your Hair》, 2017《더 보이스The Voice》, 2018《re: Sense》, 2019《아무튼, 젊음》 등과 같은 기획이 코리아나미술관의 특정 미학을 쌓아올린 전시로 분류될 수 있다. 주제로 범주화한다면, 이 미술관의 기획전을 지탱해온 한 축으로 당당히 자리매김할 만하다. 요컨대 코리아나미술관이 전시해온 핵심 주제가 인간의 지각(생물학적인 부분에서 테크놀로지로 달라진 부분까지)과 신체(개별 장기에서 특정 상태까지)에 대한 탐구인 것이다.

다른 한편, 코리아나미술관의 기획 이력에서 위의 주제와는 또 다른 축을 발견할 수 있다. 애초 개관전으로 백남준의 예술에 경의를 표한 데서 미뤄 짐작할 수 있듯 이 미술관은 영상, 미디어아트에 특화된 관심을 표해왔다. 그것을 내내 여러 기획전에 녹여냈다. 2005《리메이크 코리아Remake Corea》에서는 기술적 이미지 재생산 시대의 미술에서 '차용'을 주제화했음이 읽힌다. 앞서《이미지 극장》에서는 모니터 설치, 스크린 디스플레이, 디지털 코딩 등이 필수가 된 현대미술의 창작 변화를 전시가 어떻게 풀어냈는지가 관건이었다. 그 관점과 방법론은 2011《피처링 시네마Featuring Cinema》, 2013《퍼포밍 필름Performing Film》, 2015《필름 몽타주Film Montage》《댄싱 마마Dancing Mama》, 2019《보안이 강화되었습니다》로 이어졌다. 기술매체의 이미지, 영화와 조형언어, 퍼포먼스, 동시대 공동체의 사회적 현존 문제 등이 그 주제 계열의 전시 속에서 변주되어왔다고 평가할 만하다.

다른 미적 가치

개관 13년째가 된 2016년 즈음부터 코리아나미술관은 그간의 성과
를 이어가면서 동시에 국내외 현대미술의 경향 변화에 조응하는 새로
운 운영 계획을 준비했다. 그리고 2017년 본격적으로 기획전시는 물론
연구, 교육, 아카이빙이 통합적으로 이뤄지는 *c-lab 운영에 착수해 매
년 다른 버전을 이어가고 있다. 미술관 측에 따르면 "담론적으로 중요
한 주제에 대해 함께 사유하기 위한 플랫폼을 마련하고, 다양한 실천
방식을 통해 탐구하고자 하는 프로그램"[11]이다. 원년인 2017년 *c-lab
1.0의 주제는 "아름다움, 친숙한 낯섦Beauty, the Uncanny"이었다. 미학,
여성학, 심리학, IT 전공자들이 발표와 토론을 함께한 〈토킹투게더 in
*c-lab〉을 통해 제4차 산업혁명을 맞이한 시대의 미와 인간 지각 등
여러 이슈를 다뤘다.[12]

이듬해인 2018년 *c-lab 2.0은 "감각±Senses±"를 주제로 "감각이
지닌 다양한 층위를 탐구"했는데 우리는 그중 한 퍼포먼스에서 작품
을 넘어선 특이점을 논할 수 있을 것이다. 안무가 조형준과 건축가 손
민선이 협업하는 공연예술 그룹인 묾[Mu:p]이 코리아나미술관 지하 1
층 전시장에서 펼친 〈맑고, 높은, 소리〉가 그 퍼포먼스다. 미술관에서
가장 중요한 행사이자 의례적 행위의 집합체라 할 수 있는 오프닝 리
셉션을 건축, 안무, 사운드, 조명 등 복합 요소로 재구성해서 그 현장
에 있던 관객의 시청각, 후각, 촉각, 미각을 자극했다. 관객 입장에서
이 퍼포먼스는 이전 전시가 끝나고 다음 전시가 열리기 전에 모호한
상태로 비어 있는 미술관의 시간과 공간을 체감하기에 더할 나위 없
이 좋은 기회였다. 흥미롭게도 감상자가 묾의 공연 자체만이 아니라,

*c-lab 1.0 〈토킹투게더 in *c-lab〉 프로그램 현장, 코리아나미술관, 2017(왼쪽부터 강수미, 박차민정, 김채연, 방준성). 사진 제공: 코리아나미술관

묲[Mu:p]의 〈맑고, 높은, 소리〉 퍼포먼스 이후 상황, 코리아나미술관, 2018. 사진: 강수미

어쩌면 그보다 더 강하게 자신을 둘러싼 미술관 공간의 질량과 짜임 같은 것을 경험할 수 있었다는 점에서 그렇다 우리는 흔히 미술관에 가면 거기서 열리는 전시와 작품에만 초점을 맞춘다. 그러면서 미술관의 물리적 조건들에는 둔감해지고 마치 미술관이란 무시간성과 완벽한 중립성의 장소인 것처럼 지각하기 십상이다. 하지만 미술관 공간은 다른 무엇의 배경이나 보조가 아니다. 미술관은 건물로서만이 아니라 세부 구조, 동선, 층높이, 벽체, 마감, 소품, 비가시적 행동 패턴과 운영 질서 등이 집약적으로 구현된 복합체다. 따라서 미술관은 그 자체로 강한 현존성이 있으며 언제나 이미 우리의 판단과 행동에 앞서는 영향력을 발휘한다. 사람들이 작품에 집중하는 순간에도 그 물리적 현존에서 비롯된 미술관의 힘과 활동 양태는 멈추지 않는다. 그런 맥락에서 뭎의 〈맑고, 높은, 소리〉 퍼포먼스는 코리아나미술관이 지난 십수 년간 비가시적으로 작동시켜온 신체와 감각을 밖으로 드러나게 하는 데 결정적 방아쇠를 당겼다고도 말할 수 있다. 하지만 그보다이 미술관이 감각에 관해 풍부하게 쌓은 전시 경험, 다양한 전문가들의 참여로 이룬 넓은 지적 관심사, 예술가가 다른 미적 반응을 구상하고 현장에서 유발시키도록 지원하는 큐레이토리얼의 합작이 먼저다. 그것은 한국 현대미술에서 '퍼포먼스 아트'가 아니라 '수행성'이라는 의미 그대로 이해해야 하는 범위에 있다. 미학에서 전통적으로 정의해온 미적 가치들, 예를 들어 순수성, 완전성, 영원함, 유일무이함, 천재성, 신비로움, 조화로움, 비례, 균형 등은 이제는 당연하면서도 오래돼 의미가 닳았고 흔해빠진 가치다. 동시대의 미술관에서는 전시는 물론 여러 학예 연구활동을 통해 그 가치들의 당연함, 낡음, 모호함을 극복한다. 그것들을 폐기 처분하는 대신 담론을 정교하게 깎아내고 실천

방식을 새로 발명하면서 말이다. 현대미술의 수행성이란 그 일련의 활동 및 행위 과정 모두를 일컫는다.

4

미술 주체(들)

미술인 존재

예술가가 되는 일이 세상 어느 때보다 쉬워졌다. 그리고 정반대도 진실이다. 즉 예술가 되기가 과거 그 어느 때보다 어렵고 힘들다. 쉬워졌다고 한 이유는 현재 미술은 물론 넓은 의미에서 시각예술, 공연예술, 대중문화, 연예오락, 소셜 미디어 등 장르와 매체를 막론하고 소위 '예술' 하는 사람들이 많이, 그것도 아주 다양하게 많이 필요하기 때문이다. 수요가 커지면 공급도 늘어나는 법이니 예술가로 가는 관문 통과와 활동량 증가는 자연스러운 일이다. 이를테면 누구나 '아티스트'로서 '조금씩' 잘할 수 있는 것을 '적당히' 조합해서 '그럴듯하게' 디자인해 '아트'로 제시하면, 또 그만큼의 누군가들이 '소비자'로서 그것에 '조금씩' 관심을 갖고 '적당히' 취향에 맞는 것을 찾아 '그럴듯하게' 소비하

면서 이 세계가 돌아간다. 그런데 그렇게 쉽게 돌아가는 듯 보이는 세계가 한 꺼풀만 들어가면 각 분야(미술계, 공연예술계, 연극계, 영화계, 음악계, 문단 등)에 귀속된 매우 엄격하고 배타적인 인정 시스템을 가동시키고 있음을 알 수 있다. 여간해선 쉽게 그 경계를 뚫고 진입하지 못하기에 예술가가 되는 일이 보기보다 무척 힘든 것이다. 요컨대 예술가가 된다는 것은 쉽든 어렵든 한 개인의 사적 꿈과 선택의 문제만이 아니라 그보다 더 현실적인 문제, 즉 인정 체계 내부로 받아들여지고 그 구성원이 되느냐의 문제다.

미술계에는 대략 미술가, 큐레이터, 미술비평가, 미술 관련 이론가, 행정가, 수집 보존 전문가, 아키비스트, 갤러리스트 등 다양한 미술인이 있다. 예술 제도가 작동하는 미술계 안에서 그들은 뛰어난 재능과 독특한 기질의 개인에 그쳐서는 곤란하다. 미술계라는 공적 장에서 구체적인 활동을 하는 미술 주체로서 전문성, 책임, 의무, 행위 규범, 멘털리티를 갖춰야 한다. 그런데 바꿔보면 먼저 그 활동을 평가하는 기준과 질서, 공식 인정 제도와 체계가 선제적으로 갖춰지고 현실적으로 작동해야 그와 같은 미술 주체가 성립할 수 있다. 따라서 미술계라는 특수한 세계는 그 제도와 체계, 그리고 행위자와 그 행위자의 실천/행위 간 상호짜임에 다름 아니다. 주체를 반드시 미술인으로 상정할 수 없는 이유다.

전시 존재

전시라는 말은 매우 익숙하고 널리 쓰이는 용어다. 굳이 사전적 정의

를 찾아봐야 하거나 전문가적 식견을 필요로 하는 개념이 아니다. 하지만 서구 18세기 '순수미술'이 미학적 정립에 따른 박물관의 탄생부터 제국주의와 산업주의를 대변한 19세기 박람회를 거쳐, 형식주의 미학의 정점인 20세기 모더니즘 미술관을 통과하고, 21세기 컨템포러리 아트 플랫폼에 이르기까지 미술에서 전시는 쉼 없이 변했다. 이를테면 "전시 복합체", 나아가 "시각예술 전시 복합체visual arts exhibitionary complex" 같은 개념이 도출될 정도로 범위가 확장됐고 성질 또한 복잡다단해졌다.[13] 전시라는 무딘 단어 아래로 서구 18세기 미술 제도가 성립된 초창기부터 오늘에 이르는 긴긴 역사 동안 미술 형식, 공간, 프로그램, 매체 등이 부가되거나 달라지며 생성된 이종성異種性의 긴 목록을 이어붙일 수 있는 것이다. 15~17세기 지배계층의 호화스럽고 은밀한 수장고로서 "호기심의 캐비닛"부터 오늘날 디지털 시대를 사는 "구글 아트 앤드 컬처나 세컨드라이프 및 오큘러스 등의 온라인 사이트, 소셜 미디어에서 유포되는 미술 및 유사 미술 이미지"[14]까지 말이다. 그 목록의 개체들은 기준을 종잡을 수 없고 분류 체계를 벗어난 듯 보인다. 하지만 바로 그 점에서 동시대 미술계를 구성하고 있는 이질적인 전시 주체와 그 천차만별 수행성의 양태에 접근하는 열린 인식이 필요하다. 전시가 '무엇인가를 밖으로 적절하게 꺼낸다ex-hibit; out-suitable'라는 일차적 의미에 고정된 객체가 아니라는 사고 전환이 출발점이다. 전시는 역사적 전개, 문화정치학적 게임, 미술계 내부의 역학, 미술 구성 요소들 간의 상호작용에 의해 형태화되고 외적으로 나타난다. 동시에 전시는 그런 거창한 변수들의 물밑 작용을 언제라도 뒤집어 결정적 변화의 순간을 만드는 힘을 가진 주체다. 역사가 증명하듯 전체주의의 프로파간다일 수도 있고 공동체의 혁명 기제일 수도 있는 것이다.

공간 존재

통념상 전시, 행사, 교육 등 미술관이 수행하는 거의 모든 일에서 '공간'은 일종의 구조적 배경 또는 복합적 지지체다. 그래서 일반적으로 미술관 공간은 견고하고 체계적이며 고정돼 있다. 그러나 동시에 새로운 작품과 전시를 위해 대기 중인 미술관 공간은 이미 항상 불확정적인 조건에 놓인다. 언제든 가벽을 세우고 동선을 변경하고 채광을 조절하고 색채를 바꿀 수 있는 실내interior로 말이다. 또한 미술관의 벽과 바닥은 마치 투명하고 중립적인 미의 수호자이자 작품의 예술성과 전시 기획의 맥락을 지키기 위해 외부 요인들을 막아내는 방패처럼 간주된다. 하지만 사실 그 위에 얹히는 많은 주체들(작품, 예술정신, 미술계 전문가, 미술 제도, 시스템, 규범 등)과 그 앞을 가리는 많은 베일들(미적 가상, 예술 제스처, 미술 전문어, 해석된 의미 등)이야말로 유동적이고 가변적이며 임의적이다.

　미술관에 대한 우리의 상투적 인식과 관습적 행동은 그것이 네모나고 엄격하며 인위적이고 외형적인 공간이라는 데 맞춰져 있다. 사실 물리적으로나 은유적으로나 미술관은 '미술'이라는 관념과 제도에 정향해 있다. 또 미술관 자체가 이미 태생적으로 그런 예술 이념과 제도의 육화다. 그것들은 문화사적으로 볼 때 미술을 중심으로 형성된 인식론이자 태도와 행위 방식으로서 강고하다. 그렇기에 미술관 공간의 존재 상태 및 실재 수행성을 즉물적으로 경험하기는 거의 불가능에 가깝다. 무엇보다 미술관을 미술의 보조적 역할 공간이 아니라 독자적 공간으로 볼 기회가 거의 없다. 미술관은 이미 항상 전시, 작품, 이벤트, 그리고 소위 '미술인들art people'로 채워지고 그 위수로 돌아가

기 때문이다. 미술관 자체가 개별체로서, 공간으로서, 실체로서, 자족적 행위사actor로서 존재하기 힘든 이유다. 많은 경우 '공간'이라는 사실조차 희미해진다. 미술관 공간이 다른 것들로 채워지지 않는 유일한 시간, 즉 전시가 없는 미술관, 앞 전시가 끝나고 다음 전시가 시작되기 전의 미술관, 앞 전시의 흔적이 남아 있는 가운데 다음을 준비하는 미술관은 그저 아무것도 아닌 죽은 공간으로 간주된다. 그 경우 미술관 공간은 시간이 공간화된 거대한 인터미션이다. 이전에 남겨진 것들이 이내 새로운 것들로 교체되는 막간의 백스테이지다. 앞서의 잔여는 강박적으로 지워지고 치워지지만 새롭게 들어서는 것이라고 다른 것은 아니다. 미술관 공간은 그렇게 우리 의식과 행동, 예술 의례와 형식의 반복 운동 안에서 증발해왔다. 공간의 실재를 가리고 그 위에 주도적으로 작용해온 인간 활동들을 비우고/치우고 나면 독립 존재로서 미술관 공간이 드러난다. 그 독립적 존재는 자생하는 유기체처럼 작동하면서 자기 안에서 생성과 변화, 들어가고 받아들임, 머묾과 사라짐, 버림과 집성, 조직화와 해체, 발명과 재창안, 범람과 침식, 열림과 닫힘을 수행한다.

하드웨어 존재

미적 오브제를 위한 미적 오브제로서의 미술관. 전 세계에서 끌어모은 유물 포함 38만여 점 소장품을 보유한 파리 루브르박물관. 후기 르네상스 궁정 양식과 현대 건축 미학이 절묘하게 결합된 그 외관이 전 세계 관광객을 홀린다. 거기에 2017년 아랍에미리트의 수도 아부다비

일본 데지마 아트 뮤지엄, 데지마섬, 2019. 사진: 강수미

에 문을 연 루브르 아부다비가 첫 해외 분관으로 가세해 루브르 팬덤을 더욱 키우고 있다. 뉴욕 모마는 근현대 거장의 소장품만 대략 20만 점인데, 1930년대 말 뉴욕 한복판의 기성 건물에서 시작해 1968년 필립 존슨이 설계한 조각공원을 더하고, 2004년 다니구치 요시오의 전면 리모델링을 거친 후 2019년 또 4개월의 새로운 확장 공사를 하며 끊임없는 증축의 아이콘이 되는 중이다. 기둥도 대들보도 없이 최대 높이 4.5미터로 땅에 낮게 깔린 물방울 형태의 일본 데지마섬 데지마 아트 뮤지엄은 새도 바람도 곤충도 빛도 비도 동물도 눈도 들락날락하며 그 모든 자연이 일으키는 일시적 양상이 곧 미술관의 작품이 된다. 반대로 글로벌 패션 기업들, 예컨대 루이비통, 까르띠에, 프라다 재단이 설립한 파리, 베니스, 밀라노 등지 미술관들은 럭셔리 패션의 물

질적 관능과 자본주의 상품의 매력을 현대미술의 다양성으로 이중 도금한다. 이 같은 미술관들은 역사와 정체성이 다른 만큼이나 건축 디자인도 다르고 기능도 다르다. 그러나 하드웨어를 생명으로 한다는 점에서는 공통적이다. 그것이 서구 16~17세기 서구 권력자의 금고이자 심미적 취향의 전시장이었던 분더캄머Wunderkammer부터 21세기 전 세계 문화예술계를 장악한 아트 비즈니스, 컬처 투어리즘, 부동산 사업 속 컨템포러리 아트 뮤지엄까지를 펜다. 미술작품의 집, 건축 미학의 산실, 무위의 구조물, 백화점이나 럭셔리 쇼핑몰처럼 복합 문화 소비가 가능한 건물, 면세미술 자유무역항 등이 그 수식어이거나 신조어다. 그 어떤 경우든 미술관은 호화로운 파사드, 외부와 구분되는 단단한 벽, 목적과 용도를 알 수 없는 장식, 텅 빈 스페이스로 이뤄진 값비싼 하드웨어라는 형식에 정연히 수렴돼왔다. 그 하드웨어 안에 있는 가장 강력한 주체, 즉 미의 지위를 부여받은 사물을 전시하고 수집 관리하며 연구 보존하는 기능을 담당해야 했기 때문이다.

그런데 현대미술이 특화하고 있는 또 다른 미술관의 방향들에는 하드웨어가 부재하거나 소장품 없이 운영되는 미술관 경로가 있다. 이를테면 체험 위주 전시관, 관계를 매개하는 한시적 작품들의 설치 장소, 의사소통과 접촉이 다양화하는 퍼포먼스 지대 같은 것으로서의 미술관은 아예 소장품이 없는 하드웨어다. 그런 미술관에서는 오브제보다는 이벤트가 우선시되고 놀이와 오락, 혹은 참여와 개입 같은 신체적 활동에 가치를 부여한다. 또 다른 한편으로 비엔날레, 마니페스타, 팝업 전시, 아트 페어 등 목적, 기능, 시기, 장소, 공간, 인력 구성에서 유동적이고 가변적인 미술 체제는 고정된 하드웨어의 안정성 대신 모빌리티와 네트워크를 중시한다. 시각예술 전시 복합체로서 현대미술이

국립현대미술관 청주관 수장고, 2019. 사진: 강수미

국립현대미술관 청주관 보존과학실과 복도를 이용한 미술품 보존과학 안내, 2019. 사진: 강수미

세계 곳곳, 현지 구석구석, 크고 작은 커뮤니티들 내부로 침투하고 그 관계들 사이에서 흐르는 쪽을 선호하기 때문이다. 미지막으로 수장고 형 전시장 또는 뒤집어서 전시장형 수장고로서 미술관이 있다. 스위스 바젤의 샤울라거가 대표적이다. 독일어로 '보는schauen 창고Larger'라는 이름에 충실하게 소장품 보존과 연구를 본업으로 하되 방문객들이 그 수행을 볼 수 있도록 전시하는 미술관이다.[15]

앞서 잠깐 다룬 국립현대미술관 청주관 또한 샤울라거와 같은 형식 으로 건립되었다. 정식 명칭인 '국립미술품수장보존센터'에 함축돼 있 듯이 청주관은 애초 미술관의 소장품을 보존하고 관리하는 목적이 본질인데, 기존 미술관과는 달리 공개적이고 가시적인 운영 방식과 그 것의 대중 공유를 가능하게 만든 체제다. 하드웨어로 따지면 전체 5층 건물에 10개의 수장고와 15개의 보존과학실, 1개의 기획전시실, 2개의 교육 공간, 조사연구 공간lachivium이 자리를 잡고 있다. 그 수장고들에 는 2020년 기준 국립현대미술관 소장품 4000점과 미술은행 소장품 1100점 등 5100여 점이 소장 전시 중이다. 그리고 방문객은 기획전시 실은 물론 수장고를 전시 공간으로서 감상할 수 있으며 별도 층에 마 련된 독서 및 학습 공간을 자유롭게 활용할 수 있다.

이상의 미술관 갈래들은 '미적 오브제를 위한 미적 오브제로서의 미술관'을 벗어난다. 동시에 미술에 대한 사람들의 사고방식을 바꾸고 접근을 다양화하며 새로운 경험칙을 생성하는 데 관여하고 있다. 그러 한 점에서 동시대 미술의 행위 주체 중 하나로 볼 수 있다.

3장
수행성 이미지들

2010 부산비엔날레, 에필로그, 사진: 강수미

교육 · 비엔날레

|

현대미술을 양적으로나 질적으로 움직이는 강력한 제도, 즉 현대미술계의 우세종을 꼽으라면 국제현대미술전을 표방하는 '비엔날레'를 빼고 얘기할 수 없을 것이다. 2년에 한 번씩 열리는 이 대규모 전시 형식이 특히 지난 20여 년간 동시대 시각문화예술 영역의 창작과 수용의 장을 조직화했다고 해도 과언이 아니다. 그 제도를 통해 제시되고 산출되는 많은 작가와 작품이 곧 전 세계 미술을 대표하는 것으로 권위를 인정받고, 큐레이터의 전시 담론과 형식이 곧 지배적 미학으로 등극하며, 이슈의 흥행과 관람객/관광객의 규모가 평가 지표가 되는 현상이 그 점을 뒷받침한다.

1895년 창설된 최초의 비엔날레인 베니스비엔날레는 대중 교육의 목적을 표방했다. 그것은 근대 이후 학교 교실에서 행해져온 권위적이고 위압적인 교육의 외관과는 전혀 다른 방식으로 집단을 교육하고자 했다. 즉 집단에게 시각적 자극과 유희의 장을 제공한다는 목적에서부터 미술품을 매개로 한 정치적 계몽, 사회 이념의 공유 등 복합적인 목적까지 의도한 것이었다. 그러한 전통은 목적과 방법은 상이하지만 21세기 비엔날레에서 대중 교육과 문화 경험이라는 면에서는 맥락이 닿는 식으로 강화되었다. 이를테면 예술 감독의 전시 주제 선정부터 관람객 참여 방식 및 연계 프로그램에 이르기까지 교육적 기능을 반드시 고려하고 다양한 통로를 통해 미술과 일반 관객 간의 접점을 높이는 것이다. 이렇듯 비가시적인 차원에서도, 문화예술 수용을 통한 효과를 기대한다는 점에서 비엔날레는 넓은 의미의 교육에 속한다. 그래서인지 2000년대 후반의 비엔날레에서는 현대미술 전문가들이 감상자의 심미적인 향유를 막연히 기다리는 대신 '미술로서의 가르치기teaching as art'를 표방하며 담론을 전시하거나 강연 형식의 퍼포먼스를 선보이기 시작했다. 그것은 담론의 포화, 말의 과잉, 전시의 지면화로 이어졌다.

페스티벌 봄 2008 웹사이트, 2008~2014 페스티벌 봄 디자인을 담당한 슬기와 민의 웹사이트 캡처

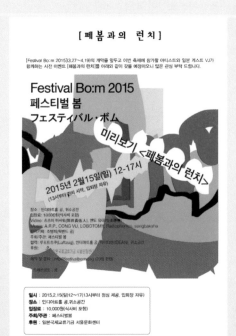

《페스티벌 봄 2015》, '페봄과의 런치' 공지 포스터, 2015. 출처: 일본국제교류기관 서울문화센터

다원예술 · 페스티벌 봄

2007년 국내 문화예술 지형에 신선하고 흥미로운 예술 형식이 하나 솟아오른다. "국제다원예술축제"라는 설명이 붙은《페스티벌 봄Festival Bo:m》이 그것이다. 2016년 6월 운영 문제로 이사진이 전원 사퇴하면서 중단되기까지 매년 열려 총 10회의 행사 기획과 실행 작품들이 누적되었다. 1년 중 봄에 단 2주 정도 서울 시내 여러 극장이나 특정 장소에서 이뤄지는 실험적 창작예술제였던 만큼 물질적 소장품이나 체계화된 자료는 빈약하다. 하지만《페스티벌 봄》이 2000년대에서 2010년대로 넘어가는 변곡점에서 한국 공연예술계와 현대미술계에 남긴 혁신의 흔적은 뚜렷하다. 무엇보다 연극, 무용, 미술, 음악, 퍼포먼스 등 다양한 영역의 예술이 뿔뿔이 흩어져 있는 대신 '다원예술'이라는 새로운 이름으로 모여 이전과는 다른 미적 프레임, 형식, 개념, 표현, 기법 등을 실행할 근간을 제공했다. 2020년 현재는 이 같은 경향의 예술이 차고 넘칠 뿐 아니라 이미 현대예술의 상투형이 되었다. 하지만 이렇듯 다원예술이 일반화되고 상투화됐다는 사실 자체가《페스티벌 봄》의 현재적 유효성을 반증한다. 그 10년 동안 독자적인 예술 행사이면서 동시에 여러 현대예술 실험들이 들고나는 플랫폼 역할을 한 것이다. 또한 거꾸로 보자면 각각의 예술 영역으로 스며들어 기존과는 다른 실험과 도전을 가능하게 하는 촉진제 역할을 톡톡히 했다.

2007년 처음《스프링웨이브 페스티벌》로 출발했을 때 7개국 15개 단체가 참여했고 대표작으로 아방가르드 연극의 대가 로메오 카스텔루치의 신작 〈헤이 걸!〉이 아르코예술극장에서 상연됐다. 또 공연예술계의 스타 안무가였던 윌리엄 포사이스는 로댕갤러리에 풍선을 가득 채우는 설치작업으로 장르 전복의 상징이 됐다. 첫해, 그리고《페스티벌 봄》으로 전환된 두 번째 행사에서 디렉터를 맡은 김성희는 당시 낯설었던 '다원예술'이 장르 칸막이가 공고한 문화예술계에서 공적 지원을 받을 수 있는 "유일한 틈"이었다고 말했다. 하지만 내용 면에서 더 합당한 용어로는 "컨템포러리 아트 페스티벌" "현대예술 축제"가 정확할 것[1]이라는 말을 덧붙임으로써《페스티벌 봄》의 지향점이 동시대, 시각예술, 실험적 창작 행위의 공연/전개에 있음을 피력했다.

강수미, 《2015 비평 페스티벌》 기획 단계 아이디어 스케치, 2015. 사진: 강수미

《2016 비평 페스티벌》 프로그램, 2016. 기획: 강수미, 디자인: 한선희

반작용 · 비평페스티벌

《비평 페스티벌》은 2015년 제1회, 2016년 제2회가 열린 후 2020년 현재까지 정지 상태인 현대미술 비평 중심의 행사다. 기획자인 강수미가 2015년 첫 행사에서 밝힌 개최 목적은 이랬다. 즉 "시각예술 비평 패러다임의 전환을 위해 현역 문화예술 전문가, 시각예술 창작자, 비평가, 이론가와 다음 세대 예술가 및 인문 연구자가 고유 영역에서 수행하고 성과를 이룬 예술 및 지식을 하나의 무대에서 횡단, 융합, 공유하자"는 것. 참여하는 분야 또한 시각예술은 물론 미학, 건축, 공연예술, 미술 제도, 미술 정책과 이론 등 다양한 분야로 개방해서 '집단 집성과 집단 예술'의 가능성을 찾고자 했다. 이는 국내외 미술계가 '비평'과는 상관없이, 혹은 '비평'의 위축을 방치한 채 작동하는 데 대한 반작용 성격이 강했다. 하지만 2016년 두 번째 행사를 치른 후 활동을 일단 정지할 수밖에 없었다. 기획자의 한계가 가장 큰 원인이다.

그 후 2020년 현재, 여전히 글로벌 프리랜서 큐레이터를 자처하는 이들이 국제 미술계라는 실체는 모호하지만 경쟁 면에서는 현실 정글 자체인 미술 장을 가로질러 다니고 있다. 또 여전히 세계 곳곳에서 비엔날레가 대표하는 대규모 국제 미술전이 벌어진다. 하지만 2000년대 초반을 '큐레이터의 황금시대'로 도금한 전시 기획 열풍은 채 10년도 채우지 못하고 완연히 기세가 꺾인 모양으로 현상 유지 중이다. 또 지구 위 도시들을 현대미술 담론으로 물들이던 비엔날레는 2010년 중후반경부터 특별한 원인도 없이 우세한 문화현상으로서의 지위와 영향력이 눈에 띄게 약화돼 이를테면 '비엔날레의 황혼'을 점쳐야 할 정도가 되었다. 여기에는 사실 원인이 없다기보다는 그 주된 목적이 달라졌다는 데 이유가 있다. 전시 기획의 실행이든 국제 미술 행사의 담론 생산이든, 현대미술의 많은 일이 2000년대 후반부터 '미다스의 손'처럼 모든 것을 환금換金하는 미술 시장과 아트 비즈니스의 커다란 우산 아래서 행해지기 때문이다. 비평 또한 여전히 개인의 소셜 미디어, 문화예술잡지, 대중강연, 방송, 소규모 커뮤니티를 통해 다양하게 이뤄지는 것 같다. 하지만 거기 넘치는 말들, 쏟아지는 주장들에 밀려 비평의 종합적 판단과 책임 있는 언어 수행은 날로 값어치가 떨어지고 있다. 오히려 말을 부재시키고 침묵의 글을 쓰는 일, 현상을 숙고해 의미로 구성해보는 실험이야말로 지금 여기서 비평이 사태/사물의 질서를 드러낼 수 있는 최소한의 방법론으로 보인다.

제 3 부

소셜네트워킹 :
현대 – 미술 – 인식론을 위해

"과거에는 콘텐츠가 가치 창작의 문제였다면,

지금은 포스트프로덕션과 포스트크리에이션의 문제가 되었다.

이를테면 후반 작업, 창작 이후의 창작을 통해

무엇을 어떻게 다르고 새롭게 제시하느냐가 창의성/창작성의 기준인 것이다." [1]

토마스 사라세노, 〈형성 그 사이의 우리 Our Interplanetary Bodies〉,
국립아시아문화전당/ACC, 2017. 7. 14. 오프닝. 사진: 김수미

1장
현대미술의 질서와 학술

1

우세종:
비엔날레 문화와 유동적 현대미술[1]

교류와 적대

2019년 8월 3일 일본 정부는 아이치 트리엔날레에 출품된 김서경·김
운성 작 〈평화의 소녀상〉 전시를 전면 금지했다. 일제강점기 일본군에
강제 동원된 한국의 위안부 피해자들을 한복을 입고 조용히 앉아 있
는 맨발의 소녀 형상으로 조각한 작품이다. 일본이 든 이유는 관객이
몰리면 위험할 수 있다는 안전상의 문제였다. 하지만 실제로는 해당
작품이 공공 담론 장에서 전범국가 일본의 과거사를 환기시키고, 대
중에게 비판적 역사인식을 새삼 활성화시킬 수 있기에 원천봉쇄하는
의도가 컸다. 당시는 한일 양국 간 뿌리 깊게 이어져온 역사 문제, 대표
적으로 위안부 피해자에 대한 사과 및 배상, 강제 징용 피해자의 배상
문제를 일본 정부가 무역 갈등으로 변질시킨 즈음이었다. 2018년 10월

비엔날레재단 웹사이트 캡처, 2020

30일 한국 대법원 전원합의체는, 1941~1943년 강제 징용돼 노역으로 피해를 입은 한국인들이 '신일철수금' 등 선범기업을 상내로 낸 손해 배상청구소송에 대해 원고(피해자) 승소 및 1억 원씩의 위자료 배상을 최종 선고했다. 하지만 일본은 1년 가까이 승복하지 않았고, 오히려 한국에 대한 경제보복 조치를 단행했으며 심지어 예술행사에 정치적 강압까지 행사했다. 그 점에서 〈평화의 소녀상〉 전시 금지는 동시대를 사는 우리에게 과거에 해결되지 않은 역사적 폐해가 정치사회적으로 얼마든지 현재의 뇌관이 될 수 있으며, 언제든 경제적 이해관계에 따라 왜곡될 위험에 놓이고, 문화예술 활동에까지 부정적 영향을 끼칠 수 있음을 뚜렷이 일깨운 사례다. 나아가 다양한 국가와 지역의 미술을 3년에 한 번씩 열리는(트리엔날레) 국제 전시에서 함께 선보임으로써 문화교류는 물론 정치적 적대까지 극복한다는 현대미술의 이상적 목표가 어떻게 정치적 압력의 도구로 악용될 수 있는가를 드러낸 사건이었다. 그 작품이 포함된 전시 섹션이 〈표현의 부자유·그 후〉였다는 점에서 사건은 더욱 아이러니했다.

하지만 문화사의 많은 사례가 증명하듯이 예술은 정치 앞에 속절없이 무너지거나 쉽게 왜곡되고 변질되지 않는다. 오히려 정치적 힘과 기술을 압도하는 예술적 파급력, 전복적 효과를 발휘하는 경우가 더 많았다. 아이치 트리엔날레에서도 그러한 일이 일어났다. 가장 먼저, 그 전시에 초청된 한국의 박찬경, 임민욱 작가가 '표현의 자유를 억압하는 일본 정부에 대한 반대와 항의'의 의미로 본인들의 작품 철수를 선언했다. 이후 국내외 SNS 사용자들, 특히 여성 예술가들 사이에서 #평화의 소녀상 #표현의부자유 #위안부 #아이치트리엔날레 #미투 #일본 등을 단 해시태그 운동이 일었다. 그렇게 한국은 물론 국제적으로, 심지어

일본 내부에서까지 아베 정부의 예술에 대한 억압과 어리석고 부당한 정치 외교 관계를 비판하는 여론이 들끓자 결국 아이치현 지사는 폐막 일주일을 앞두고 전시 재개를 허용했다. 하지만 〈평화의 소녀상〉에 대한 일본 당국의 전시 금지 사건이 남긴 불의의 흔적은 쉽게 간과할 수도, 잊어서도 안 되는 문제다. 그것은 20세기 초 독일 나치가 예술을 정치의 도구로 전용함으로써 예술 내부는 물론 전 세계를 위험에 빠뜨렸던 전체주의를 그로부터 거의 한 세기가 지난 시점에 더욱 시대착오적인 행태로 취한 사건이기 때문이다. 이것을 계기로 부당한 정치세력에 의해 예술가들의 비판적 표현이 억압당하는 일, 국적과 지역에 상관없이 동시대인들의 자유로운 사고와 미의식이 간섭당하는 일을 예술 스스로 막아야 하는 과제가 새로 제기된 것은 당연하다. 국제 미술계는 그에 대한 해법으로 〈평화의 소녀상〉을 여러 지역의 전시로 이행시키는 '미술을 통한 의사소통' 방법을 찾아냈다. 바로 아이치 트리엔날레처럼 대규모 국제 미술전을 통해 계속 이슈와 담론을 생산하고 확장해가는 방식이다. 그래서 2020년 1월 한 뉴스에 따르면 "아이치 트리엔날레의 논쟁적 전시가 타이완에서 다시 선보일 것"[2]이다. 여기서 우리가 주목할 점은 현대미술 형식 중 가장 영향력 있고 국제적으로 대중화되었기에 쉽게 금지와 억압의 표적이 되는 비엔날레-트리엔날레가 또한 그 극복이자 해결의 장으로 기능할 수 있다는 사실이다. 최근 20년간 국제 미술계에서 비엔날레가 형식 면에서 닫힌 체계와 권위적 질서 대신 개방성과 유동성을 취해왔던 덕분이다.

오늘의 미술

비엔날레의 개방성과 유동성은 현대미술과 동시대 사회의 속성이 겹쳐진 결과이며 동시에 미술과 사회를 변화시키는 잠재적 역량이라 할 수 있다. 앞에서도 한 번 이야기했지만 그 점에서 지금 여기와 같은 템포con-tempo라는 의미의 컨템포러리 아트 신에서 현재 진행형의 비엔날레가 차지하는 상징적 위치와 실제적 효과를 평가할 수 있다. 그런데 장뤼크 낭시는 '컨템포러리 아트'는 현대미술을 대표하는 하나의 범주일 수는 있지만 문자 그대로의 의미인 '동시대 미술'을 뜻하지는 않는다고 말한다. 그의 설명을 따르면 첫째, '컨템포러리 아트'는 인상주의, 초현실주의, 야수파, 아방가르드처럼 하나의 관용구로서 미술사에 포함된다. 둘째, 그것은 지난 20~30년의 미술보다 앞선 시기의 미술은 포함하지 않으며 경계가 항상 유동적이고 가변적이어서 역사적 범주로서도 기이한 개념이다. 셋째, 그 범주로 따지면 오늘, 세상의 어딘가에서 제작되는 많은 작품이 그 시대적 공속성에도 불구하고 '컨템포러리 아트'에 포함되지 않는다.[3] 예컨대 오늘 어떤 작가가 19세기 인상주의 화법으로 그린 서울 광화문 거리 풍경 같은 것 말이다. 낭시의 이러한 주장은 단순히 용어 사용의 부적절함을 지적하는 것이 아니다. 그것을 넘어 '컨템포러리 아트'가 동시대 미학의 일반적 속성과 종합성을 담기에 충분하지 않다는 의미다. 이를테면 '동시대 미술'이라면 그 자체로서의 시대적 보편성, 미술사의 거시적 맥락, 현재 실행 중인 미술을 포괄하는 현존을 담보해야 하는데 그럴 수 없다는 것이다. 해서 낭시는 그런 거창하면서 모호한 용어가 아니라 '오늘의 미술Art Today'이라는 표현이야말로 적절하다고 봤다.

우리는 낭시의 논거에 합리적인 부분이 있음을 충분히 인정할 수 있다. 또한 현대미술이 명확한 시간적 경계와 확고한 정체성을 확보할 필요가 있다고 생각할 수 있다. 하지만 '오늘'이라는 개념 또한 언제나 시간을 가변적으로 지시할 수밖에 없기에 낭시의 용어도 불안정성을 완전히 피할 수는 없다. 또 여태 논의해온 것처럼 '미술' 자체가 절대적으로 주어진 존재가 아니라 우리의 예술 제도와 수행성을 통해 생성되고 변화하는 존재라는 점에서 확고부동의 미술 정체란 애초부터 불가능한 미션인지 모른다. 때문에 가령 "우리 시대를 정의하는 100개의 미술작품"을 선별해 "지금의 예술Art of the Now"⁴을 조명하는 연구 방법 같은 것이 반응을 얻는 것이다. '오늘' 또는 '지금'을 통해 현존성의 가치를 높이고, 완벽한 전체 대신 대표성을 부여한 부분들을 집합시켜 보편성의 결핍을 보완하는 방식 말이다. 그런데 이 같은 방법론은 미술이론서나 미학 단행본의 지면이 아니라, 현실의 물리적 공간에서 막대한 예산과 인력을 투입해 대규모로 치르는 비엔날레에 적용된다. 그것은 20세기 후반부터 현재까지 2년, 3년, 5년 등 일정한 주기성, 다양한 지역으로의 이동성, 그리고 다자의 참여와 교류 협력을 무기로 동시대의 복합적 현실과 오늘의 미술을 서로 교차시키고 수렴·응축시켜왔다.

비엔날레 문화

2018년 광주비엔날레는 《상상된 경계들Imagined Borders》을 주제로 42개국 163명의 작가가 참여하는 전시를 개최했다. 제목이 강하게 시사하는 것처럼 과거 수백 년간 세계를 지배했던 경계에 대한 인간 인식

할릴 알틴데레, 〈Köfte Airlines〉, 2016, 2018 광주비엔날레 설치 전경. 사진: 강수미

과 물리적 조건을 '상상적인 것'으로 전제하고 그에 대응하는 동시대적 지정학을 예술로써 제안하는 목적이 컸다. 그런데 이런 광주비엔날레의 시도는 사실 국제 미술계의 이력을 검토해보건대 1990년대 중후반부터 꾸준하게 이뤄져온 예술 실천의 후렴구에 가깝다. 그만큼 오랫동안 미술은 국제 비엔날레라는 형식을 통해 지리학적으로나 민족적으로나, 정치경제적으로나 관습적으로나 단단하게 그어진 경계들에 저항하고 다른 대안을 찾는 예술을 표방해왔기 때문이다. 특히 1990년대 말에서 2000년대 초반에 그 같은 담론이 강하게 부상했다. 예컨대 1997년 제2회 광주비엔날레는 벌써부터 "지구의 여백"(영어로 "Unmapping the Earth")을 화두로 현실과는 다른 차원의 세계 지형을 구상했다. 또 2002년 최초의 비유럽 출신 흑인 예술 감독으로 선출돼 화제를 모은 오쿠이 엔위저가 기획한 카셀 도큐멘타 11은 후기식민주의와 탈유럽중심주의 시대의 분산적 공동체를 표방했고 유동적인 플랫폼 형태의 프로그램을 통해 그 이슈를 성공적으로 가시화했다.

이처럼 현대미술은 사회적 조류와 함께하고 주류 정치경제학의 질서와 맥락이 닿는 여러 지점에서 상호작용해왔다. 전 세계에 포진한 비엔날레 전시 현장은 그러한 연관관계를 온몸으로 경험하고 파악하기에 꽤 유효한 대상이었다. 또 역으로 보면 그처럼 비엔날레 형식이 전 세계적으로 유행한 현상 자체가 글로벌리즘이 문화예술적으로 거둔 성과다. 미국의 미술비평가 제리 살츠의 표현을 빌리자면 그야말로 "비엔날레 문화Biennial culture"다. 한편 비엔날레 재단Biennial Foundation[5]이라는 국제 비영리 기관이 있다. 앞서 〈평화의 소녀상〉 뉴스를 전한 곳이다. 이 기관은 2009년 네덜란드 정부의 지원 아래 처음 법인으로 설립됐고 2016년 미국에서는 뉴욕주 비영리 법인 법에 따라 'Bienni

al Foundation Inc.'를 창설하며 국제 미술계에서 비엔날레 연합체 구실을 확고히 하고 있다. 그 재단이 정의하는 비엔날레란 과거에 존재했던 "일차원적 전시 플랫폼에 맞선" 통합적 전시 조직체로서 "오늘날 전 지구적으로 존재하는 가장 중요한 문화제도"다. 2020년 현재 비엔날레 재단의 디렉토리를 근거로 헤아렸을 때 이미 280개의 국제 비엔날레가 존재한다.[6] 그러니 19세기 말 이탈리아의 제국주의를 등에 업고 창설된 베니스비엔날레의 지속부터 2020년 10월 첫걸음을 뗄 제주비엔날레의 미래에 이르기까지 양적으로 이미 동시대는 비엔날레 문화라 해도 무리가 없다. 그렇지 않아도 과포화상태인 국내외 비엔날레 현황에 매년 신생 비엔날레들이 이름을 올리는 형국이다. 여기서 문득 이런 질문이 제기될 수 있다. 왜 그토록 여러 나라, 전 세계의 다양한 지역들이 새로운 비엔날레를 만들어온 것일까? 앞서 살츠는 2000년대 들어 기이할 정도로 부풀려지고 신드롬에 가깝게 유행한 비엔날레 붐에 대해 상당히 비판적인 의도에서 '비엔날레 문화'라는 딱지를 붙였다.[7] 명시적으로는 대규모 국제 비엔날레가 같은 해, 비슷한 시기에 유럽 대륙에서 열리면서 현대미술제로서만이 아니라 관광산업의 메카이자 부와 취향의 과시장이 된 상황을 비판한 것이다. 그런데 더 깊이 생각해보면 그 양상이야말로 비엔날레가 문화로서의 장치적 기능을 발휘하는 대목이다. 살츠와 똑같이 '비엔날레 문화'라는 용어를 제시한 MIT 미술사 교수 캐럴라인 존스는 요컨대 비엔날레를 "경험의 미학"으로 분류하면서 비엔날레 전시들이 사람들의 미적이고 세속적인 경험 형성에 상당한 영향을 미친다고 주장했다. 그러니까 비엔날레는 단순히 현대예술의 다종다양한 형식 실험장, 정치사회적 의제를 시각적 담론으로 젠체하며 선보이는 과시적 전시장만은 아닌 것이다. 거

기서 나아가 사람들의 경험 구조와 주체성을 '동시대적인 것contempor aneity'으로 조직화하는 역할을 한다.[8] 이 같은 미술비평가의 비판이나 미술사학자의 논의는 사실 비엔날레에 관한 양가적인 함의로 연결될 수 있다. 그것은 한편으로 최근 20년간 현대미술이 비엔날레를 중심 으로 재편된 구조 변동을 가리킨다. 다른 한편으로는 동시대 인간 현 존에서 비엔날레가 차지하는 영향력의 비중을 지시한다. 요컨대 20세 기 후반부터 가속도가 붙은 비엔날레의 전 지구적 확산은 "지정학적 변화와 직접적으로 연관된 동시대 미술의 측면"이다. 그것은 하나의 문화 장치로서 "다양하고 이질적인 세계 미술 현장을 좀더 다루기 쉬 운 형태로"[9] 만들며 우리의 경험 세계로 파고들었다.

비엔날레 장치와 주체의 생산

비엔날레는 '대규모 국제 미술 이벤트'라는 예술 제도 속에 매우 다양 하고 이질적인 것들을 집합시킬 수 있다. 그것은 우리가 앞서 '융합'의 기원을 검토했을 때 밝힌 것처럼 애초 과학 분야가 상정한 '수렴적 융 합'의 성격을 띤다. 즉 다른 주체와 지역 및 집단을 비엔날레라는 하나 의 물리적 공간과 동시대적 경험 및 인식의 매트릭스로 수렴시키는 일 이다. 동시에 비엔날레는 주최 지역, 행정기구, 예술 감독 또는 커미셔 너 체제, 코디네이션, 창작과 향유 과정 일체가 집합적 노동을 통해 구 현돼 다원적인 연결망 구실을 한다. 때문에 우리가 비엔날레의 정체를 분석하기 위해서는 좀더 다각적이고 복합적인 개념을 참조할 필요가 있는데 푸코에 기댄 조르조 아감벤의 '장치dispositif/apparatus' 개념이

도움이 된다.

"푸코가 말하는 장치는 이미 아주 넓은 부류인데 이것을 더 일반화해 나는 생명체들의 몸짓, 행동, 의견, 담론을 포획, 지도, 규정, 차단, 주조, 제어, 보장하는 능력을 지닌 모든 것을 문자 그대로 장치라고 부를 것이다."[10]

요컨대 아감벤은 푸코가 권력과 지식의 층위에서 문제시한 장치 개념이 여러 사회 제도, 인간의 주체화 과정, 인식론적 질서를 조직화하는 권력관계의 네트워크라는 점을 받아들이면서 그것을 더 확장시켜 존재에 개입하는 모든 수행적 인자를 장치로 간주하는 것 같다. 그리고 '생명체들'과 '장치들'이라는 두 축의 작용에 따라 그 양자 사이에서 '주체'가 생산된다는 입장을 취한 것으로 해석할 수 있다.[11] 그런데 이러한 논리로 따지면 동시대 문화에서 비엔날레야말로 하나의 장치다. 특히 장치가 행위, 사고, 발화, 표현, 담론에 관여해 주체를 생산한다는 대목에서는 앞에서 우리가 비엔날레 문화라고 지목한 동시대적 현상의 실체적 의미를 따져보게 된다. 이를테면 시청각적 스펙터클을 전제 조건으로 대규모 미술 작품과 프로그램이 구성되는 비엔날레는 미술계 전문가만이 아니라 수많은 관객과의 조우를 반복, 지속하면서 오늘날 '비엔날레 같은biennial like' 판단과 경험의 주체를 형성했다고 말할 수 있다.

기본적으로 국제 비엔날레는 다양한 국적과 지역의 미술 전문인들이 한정된 시간과 공간, 자원과 인력을 기반으로 특정 경향성의 미술을 하나의 아트 이벤트로 집결시키는 체제다. 때문에 인력은 출신 지

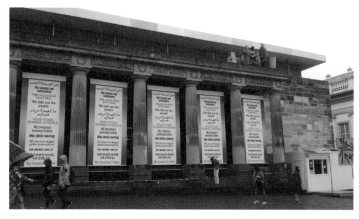

한스 하케, 〈Wir (alle) sind das Volk—We (all) are the people〉, 2003/2017, 다섯 개의 배너, 카셀 프리드리히플라츠 설치 ©Hans Haacke/VG Bild-Kunst, Bonn 2017, documenta 14. 사진: 강수미

역이나 배경의 다름을 횡단해 구성되고, 전시 주제와 작품, 연계 프로그램 또한 세분화되기보다는 종합적이거나 추상적 측면을 띠게 된다. 또한 비엔날레는 순수미술의 전시 공간만이 아니라 지역사회의 특정 장소들을 적극 활용하기에 한편으로 대중 접근성이 높다. 그에 따라 사람들에게 불특정한 효과를 발휘할 수 있고 대부분 일시적으로 제작되어 폐기되는 작품들이기에 감상자의 체험 욕구에 부합하는 경향이 강하다. 마지막으로 비엔날레는 크든 작든 일정 규모 이상의 예산을 집행해야 이뤄지는 구조이기 때문에 자본력의 뒷받침과 대중적 반향 및 경제적 효과를 중시하지 않을 수 없다. 이와 같은 비엔날레의 특수성들이 종합적으로 작용하면서 비엔날레 문화 같은 현상을 확산시켰고 그 안에서 유동적인 주체들이 커져갔다.

유동적 모더니티

사회학자 지그문트 바우만은 서구 모더니티의 역사를 '고체적인 현대 solid modernity'로부터 '유동적인 현대liquid modernity'**12**로의 패러다임 이행으로 설명한다. 그에 따르면 앞선 현대가 '고체의' '무겁고' '견고한' 모더니티라면, 동시대는 '액체의' '가볍고' '부드러운' 모더니티다. 하지만 바우만은 두 모더니티를 '시기'로 명확히 구분하지 않는다. 대신 고체에서 액체로의 이행을 강하게 주장하고 그 이행의 원인으로 글로벌리즘을 지목하는 데는 주저함이 없다. 그는 과거 고체 모더니티의 합리성과 체계성이 한계를 드러낸 이후 추진된 전 지구(적 자본주의)화로 인해 형체 없는 공포가 전 세계를 떠돌고 불확실성과 불안정이 일상이 되었다고 본다. 그렇게 현실 사회에 만연한 부정성이 글로벌리즘의 '액체화liquefaction'다. 여기서 동시대 비엔날레 문화의 유동성에 대한 비판적 이해가 열릴 수 있다. 즉 바우만이 사회학적으로 파헤친 동시대 글로벌리즘의 속성이 현대미술계와 우리의 문화예술 경험으로 어떻게 나타나는지를 가려볼 수 있는 것이다.

비엔날레의 이동성mobility이 유동적인 현대사회를 표현하는 미술의 대표적 성격이라 할 것이다. 개최 주기에 맞춰 이합집산을 반복한다는 점에서 비엔날레는 이동성을 내재한다. 그리고 세계 각 지역에서 총 280개의 비엔날레가 존재한다는 점은 그야말로 현대미술 자체가 그 정도의 파편화와 중복성을 감내하면서 순환 운동하는 구조임을 선명히 보여준다. 이에 더해서 '비엔날레 문화'가 상징하듯 그 미술 제도의 파급력 및 효과가 간헐적인 템포로 주기적으로 이어지면서 미술의 구조는 불안정성 자체를 긍정하게 되고 미술의 형질은 당연한 듯 항상적

유동성 상태에 놓인다. 바우만의 관점을 참고로 볼 때, 이같이 유동하는 예술에서 특히 문제는 글로벌리즘의 압력 아래 "시스템의 변함없는 자기 재창조", 또 "문화의 항상성이라는 비전"이 불가능해진다는 점이다.[13] 요컨대 유동성의 현대사회에서 미술이라는 체계의 자기 해체 및 재창조 활동이 변증법적으로 이어지는 대신 세계 도처에서는 단기 계약으로 시작과 끝을 반복하며 유랑하는 미술 문화가 만연해졌다.

2

아카이브 경향:
벤야민-바르부르크의 현재 역사 구성[14]

현대미술 내부의 아카이브

2000년대 들어 현대미술의 내용 면에서 독보적으로 부상한 부문을 딱 하나 꼽으라면 단연 '아카이브archive'를 지목해야 할 것이다. 일반적으로 아카이브는 역사적인 정보, 자료, 사물을 일정한 체계 및 방식에 따라 물리적으로, 원본 그대로 현존시키는 체제다. 그것은 인간 문명이 전개되면서 남기는 모든 저장 가능한 흔적들을 축적하고 분류해 보존하는 방식이다. 그렇기 때문에 공공기관이나 권위 있는 분야 및 집단만을 대상으로 한 활동이나 형식이라 할 수 없다. 예컨대 대한민국 행정안전부 소속 국가기록원은 "공공기관의 30년 이상 보존 가치를 지닌 기록물과 국가적으로 중요한 민간 및 해외 소재 기록물을 수집, 보존, 관리"[15]한다. 한국문화예술위원회 아르코예술기록원은 국내

에 처음 도입된 예술기록보존 전문기관으로서 크게 아르코예술기록원 전자도서관과 한국예술디지털아카이브로 운영되고 있다.[16] 또 국립현대미술관의 경우 과천관에 미술 아카이브를, 서울관에는 디지털 아카이브를 구축해서 미술 전문가 및 학자는 물론 일반 이용자들에게 열린 아카이브 열람 서비스를 제공하고 있다.[17] 그런데 현대 미술계의 전설적 큐레이터로 불리는 하랄트 제만은 생전에 자신이 기획한 전시 자료는 물론 현대미술 관련 다종다양의 기록물을 "거의 1킬로미터가 넘는" 개인 아카이브로 구축했는데 그 경우도 아카이브다. 그의 사후인 2011년, 미국 로스앤젤레스 게티미술연구소Getty Research Institute는 그 전체를 사들여 연구하고 있다.[18] 또 베를린에 있는 발터 벤야민 아카이브Walter Benjamin Archive는 48년의 짧은 생을 살았음에도 전집 7권 분량의 논문, 단편, 미완성 원고를 남긴 벤야민의 저작들, 그리고 그가 평생 애착을 갖고 수집한 오브제 및 예컨대 여행 엽서에 갈겨쓴 육필 원고 등을 소장 자료화해서 후세 연구자들에게 개방하고 있다.[19] 이렇게 보면 아카이브라는 것이 매우 광범위하고 다양함을 알 수 있다. 하지만 어떤 경우에도 기본적으로 아카이브는 역사학에서처럼 객관적 사실과 기록의 중립적 보존 및 엄정한 접근이 전제되는 분야다. 그런데 할 포스터에 따르면, 2000년대에 접어들어 현대미술계에서는 원뜻이나 기능과는 다른 "아카이브 충동"이 학자나 큐레이터가 아니라 미술가들을 중심으로 일었다.

"무엇보다 아카이브 아티스트들은 종종 유실되거나 전치된 역사적 정보를 물리적으로 제시하는 데 심혈을 기울인다. 그래서 그들은 발견된 이미지, 오브제와 텍스트를 자세히 설명하고 설치미술로 전시

하는 포맷을 선호한다. 더글러스 고든 같은 일부 실험적인 작가들은 '레디메이드 시간Time readymade', 즉 앨프리드 허치콕, 마틴 스코세이지 등이 만든 영화를 극단적으로 샘플링해서 자신의 시각적 내러티브로 구성하기를 선호한다."[20]

위의 인용문에서 우리는 크게 두 가지 유형의 아카이브 충동을 구분할 수 있다. 먼저, 물질적인 차원에서 아카이브를 구성하고 전시하고자 하는 충동. 그리고 시간과 서사를 재구성하고자 하는 충동. 그런데 어떻게 미술가들은 유실된 역사적 정보를 물리적으로 제시할 수 있을까? 이미 잃어버리고 사라졌다면 말이다. 또 과연 미술가들은 이미 자리바꿈이 일어나버린 역사의 단편들을 객관적 사실에 부합하게 재배치할 수 있는 걸까? 금방 이런 의문이 떠오르는데, 사실 그러한 일은 매우 어렵고 심지어 모순적이기까지 하다. 그런데 포스터가 지적하는 바와 같이 21세기 초 현대 미술가들을 중심으로 일어난 아카이브 미술의 충동은 '사적 아카이브' '유사 아카이브quasi-archive' '대안적 지식 또는 대항적 기억counter memory의 제스처'를 띠었다. 요컨대 아카이브는 현대미술 내부로 들어와 어느새 '기록물 보관' 또는 '문서고'라는 일반화된 뜻과 기능 대신 창작의 한 방향이 되었다. 그때 아카이브 미술의 목적과 가치는 공적이고 객관적이며 공인된 규준을 준수하는데 있지 않다. 이를테면 아카이브 미술은 역사적 지식의 기록과 개인사적 경험의 흔적을 혼성하며 과거를 재인식하거나 비판적으로 해석하는 심미적 기억의 구성일 수 있다. 동시에 디지털 편집, 디지털 아카이빙 기술 등 현대적 예술 생산방식을 적극 활용해서 '이미 기성이 된 시간' 또는 공인된 사실들에서 배제되거나 탈락된 부분들을 구제하는

하나의 참여예술적 가능성이 되었다. 이는 한편으로 형식주의 미술과 거대서사 중심 미술사 서술과는 다르게 이뤄진 최근 20여 년의 예술 이론 및 미술 수행성을 분석하는 데 주요한 근거와 분석의 토대를 제공해준다. 다른 한편으로는 그러한 현대미술 현장의 아카이브를 학술적으로 고찰할 이유가 된다.

다른 관점의 아카이브

아카이브를 어떻게 이해할 것인가. 우리는 벤야민의 역사철학적 관점에 입각한 예술 이론과 미술사학자 아비 바르부르크(1866~1929)의 이미지 구성으로서 미술사를 학술적 논리로 삼음으로써 아카이브 경향의 현대미술 내부를 분석할 수 있을 것이다. 그런데 앞서 포스터가 구분하듯이 현대 아카이브 미술은 이질적인 시간, 공간, 장소, 기원, 맥락, 가치, 속성, 서사를 물질적 형태로 수집해서 배치하는 작업 과정을 중시하고 거기에 특정하게 발명한 시각적 형식이나 방법론을 부여하는 데 집중한다는 점이 특징이다. 때문에 '객관적 기록'이라는 기준 대신 '지속적인 구성'이나 '다양한 해석을 통한 창조'라는 관점을 더 선호하고, '아카이브' 자체를 다원적이고 이질적인 장으로 전제하는 측면이 강하다. 여기서 우리는 벤야민과 바르부르크에 더해 푸코의 '헤테로토피아heterotopia' 개념을 참조할 이유가 있다.[21] 그는 서구 근대 동일성의 인식론적 하부구조episteme에 근거한 합리성과 객관성, 체계의 선형성과 인과성, 경험 질서에서의 실증성을 '유토피아'라고 주장했다. 그것은 합리주의 정신의 이상적 요소이지 현실은 아니기 때문이다. 푸

코에 따르면 세계의 실체는 서구 18~20세기 인간 이성이 가정한 선형적 규범과 투명성의 틀로 규정하고 분류할 수 없는 이질적 개체들의 집합이다. 또 인간 언어에 전적으로 포섭될 수 없는 개별 존재와 형상들이 공존하는 이질성의 지대다. 요컨대 "유토피아에 대조적 의미의 헤테로토피아"인 것이다.[22] 이는 헤테로토피아가 물리적인 의미의 공간만이 아니라, 유토피아의 이상적 가정을 질문에 부치고 그 내부의 가정과 전제를 침식해 들어가는 다양한 시공간적 산포, 질서의 해체, 언어작용으로는 포착할 수 없는 존재임을 가리킨다.[23] 여기에 더해 푸코가 『지식의 고고학』에서 '아카이브'를 정의한 내용을 참조하면 우리는 '헤테로토피아로서의 아카이브'라는 관점으로 그것을 새롭게 이해할 수 있다. 그에 따르면 "우리가 문서고라고 부를 것을 제안하는 것"은 역사적 선험성에 따라 준비된 "단조로운 그리고 무한히 연장된 모습"이 아니며 또한 "평평하게 만드는 관성적인, 매끈매끈한 그리고 중성적인 요소로" 가시화되는 방식이 아니다. 오히려 복합적인 존재로서 상이한 사건이나 사물의 존재들로부터 이질적인 영역들이 분화되고 상호 중첩하면서 불가능한 실천들이 특이한 규칙에 따라 언표들로 수립되는 체계다.[24] 앞서 포스터가 더글러스 고든에 견주어 "레디메이드 시간"이라는 말로 표현한 기성의 질서는, 푸코 식으로 말하면 고든의 영상작품을 통해 그 봉합선을 노출하고 가장된 중립축으로부터 탈구된 시간의 파편들, 우리가 '순간'이라고 부르는 것들로 재구성된다.

벤야민의 역사철학적 관점

"사건들을 그것들의 크고 작음을 구별하지 않고 헤아리는 연대기 기술자는 그로써 일찍이 과거에 일어난 그 어떤 것도 역사에서 상실되어서는 안 된다는 진리를 중시한다. [하지만] 물론 구원된 인류에게[만] 비로소 그들의 과거가 완전히 주어지게 된다. 이 말은 구원된 인류에게 비로소 그들의 과거 매 순간순간이 인용 가능하게 될 거라는 뜻이다."[25]

위 인용문은 벤야민의 마지막 저작인 「역사의 개념에 대하여」3절의 일부다. 해당 글에서 그가 파울 클레의 〈새로운 천사Angelus Novus〉 그림을 사유 이미지로 삼아 진보주의 역사관을 비판한 9절과 함께 매우 중요한 구절로 꼽힌다. 특히 이 문구는 역사의 전개를 선형적 시간관에 근거해 빠짐없이 기록한다는 연대기 역사 서술의 한계를 지적하고, 오히려 후대 사람들이 현재적 조건에서 과거를 발굴해 인식론적으로 재조명할 것을 주장했다는 점에서 의의가 크다. 사실 벤야민 스스로가 인용, 수집, 몽타주, 모자이크, 불연속성, 반립, 충격을 사유 방법론으로 적극화했으며 그에 바탕을 두고 '변증법적 이미지' '정지상태의 변증법' '사유 이미지' 등 자신의 대표 개념 및 논리를 산출했다.[26] 그 이론적 핵심은 시간적 연속성을 무조건적으로 인정하기 전에 공간적 거리·문턱·틈·간극·대립과 단절을 탐색하기. 지적 태만으로 인과관계에 의탁하는 대신 이질적인 것들의 관계망을 도전적으로 구성함으로써 기성 관계들 사이에서 지적 충격과 쟁론을 발전시키기. 이와 같은 사유의 실험을 통해 전체와 부분의 거짓 통합에 빠지는 대신 파

편으로 존재하는 현상들을 개념으로 구제하고 그 개념들의 배치를 통해 통찰적 인식에 도달하는 것이다. 왜 그래야만 하는가? 무엇을 위한 사유 방법론인가? 그것은 벤야민 특유의 역사철학, 즉 역사 또는 시간에 대한 특유의 인식을 함축하고 있다. 그는 연대기적 시간관 및 그런 역사 서술의 문제점을 비판하면서 이미지적 시간 구성을 채택했다. 요컨대 그것은 역사철학적 의미를 잠재한 이미지들을 독해하고 해명하는 방법이다.

앞서 몇 번 스치듯 언급했던 벤야민의 미완성 연구이자 "가장 도전적인 지적 프로젝트"[27]로 꼽히는 『파사젠베르크』의 개요에는 다음과 같은 인용문이 있다. 19세기 프랑스 문필가 막심 뒤 캉이 쓴 "역사는 야누스 같다"라는 문장이다. 벤야민은 그 말을 모토로 인용해 모더니티에 대한 자신의 역사철학적 관점을 시사했다. 역사의 야누스 같은 얼굴은 과거와 현재라는 다른 시간대의 공간적 병존, 사태의 양면을 함축한다. 벤야민의 많은 저작에서 그런 역사관에 입각한 철학적 통찰과 예술 논변이 전개되었다. 대표적으로 독일 문학사에 관한 그의 독창적 연구가 농축된 『독일 비애극의 원천』은 애초 역사의 "총체성에 대한 조망을 단념하는 관찰"에서 출발해 17세기의 독일 문학과 20세기 현대문학의 시대적 의미를 분별하고 내적으로 교차 비판하는 연구다.[28] 또 「기술복제시대의 예술작품」에서는 새로운 산업기술로 급변한 "19세기 예술의 운명"과 그 과거가 현재화된 20세기 전반기 예술 사이의 공속성을 문제시한다.[29]

그런데 특히 「역사의 개념에 대하여」에서 벤야민은 과거와 현재가 이미지의 상관관계로 공존하는 시간관을 분명히 했다.

"바로 이 지점[사건의 크고 작음을 구별하지 않고 헤아리는 연대기 서술
자들, 과거가 시간적으로 축적돼 있다고 믿는 역사주의자들의 사관]이 역
사적 유물론자에 의해 혁파되는 장소이다. 왜냐하면 과거의 진정한
이미지는 매 현재가 스스로를 그 이미지 안에서 의도된 것으로 인식
하지 않을 경우 그 현재와 더불어 사라지려 하는 과거의 복원할 수
없는 이미지이기 때문이다."[30]

현재는 과거를 그 자체로 인식할 수 없다. 다만 이미지의 형태로 만
나고 인식할 수 있을 뿐이다. 그리고 과거와 현재의 관계는 선형적 인
과성으로 엮이는 것이 아니라 구성하는 이의 의도적 배치를 통해 대면
하는 것이다. 그렇기 때문에 과거는 현재의 역사 서술자 또는 연구자가
언제든 느긋하게 한 줄로 꿸 수 있는 시간의 "사실더미"가 아니다. 오
히려 "인식 가능한 [특정] 순간"에 포착해야 할 "섬광 같은 [과거의 단순
한 사실들로는 복원할 수 없는] 이미지"로서 현재와 더불어 구성되는 위
기의 이미지다. 위에 인용한 벤야민의 주장에 담긴 역사철학의 논리를
해석하면 이와 같다. 그것은 요컨대 반反연대기적 역사관이고, 역사를
변증법적 인식의 원천으로 삼는 철학이다. 벤야민의 마지막 유작에 담
긴 "역사는 구성의 대상이며, 이때 구성의 장소는 균질하고 공허한 시
간이 아니라 지금시간Jetztzeit으로 충만한 시간"[31]이라는 단언이 그 철
학을 상징적으로 서술한 부분이다. 하지만 1920~1930년대에 쓴 예술
철학논문과 예술비평부터 이미 그 같은 역사철학이 실행되었다. 이를
테면 20세기 초 당시 독일 기성 문단은 17세기 독일 바로크 비애극을
"문화사적·문학사적·전기적 관찰 방식을 섞어" 다루고, 과거의 온갖
정신세계의 기록들을 "시대정신"이라는 이름으로 그러모아 "동시대인

의 감정에 호소"했다. 벤야민은 그런 가상적이고 심리적인 고리를 끊어
내고 "대상 자체 내에서 새로운 연관관계를 해명"하는 시도를 했다.[32]

이렇게 과거와 현재를 '구성' 관계로 접근하는 벤야민의 역사철학적
방법론은 예술 이론 분야에서 귀중한 논점을 갖는다. 예술 이론은 작
품의 양식, 장르, 기교 등 형식 분석을 통해서만이 아니라 작품 수용
과 관련한 자료부터 사회적 맥락에 이르기까지, 예술작품 속에 표현된
당대의 역사적 삶과 연구를 행하는 지금의 삶을 중층 교차해서 다뤄
야 한다는 것이다. 그 역사철학적 예술 이론의 빛 아래서 일견 서로 동
떨어진 것, 시대착오적인 것, 비매개적이거나 임의적으로 선택한 것처
럼 보이는 대상들이 조명될 수 있고 새로운 의미로 구제될 수 있다. 벤
야민에게는 다음과 같은 대상들이 그랬다. 바로크 비애극·낭만주의
예술비평·동화·괴테·보들레르·카프카·조이스·프루스트·아라공·브
르통·파리 아케이드·산책자·룸펜·창녀·샌드위치맨·광고·그랑빌의
일러스트레이션·피카소의 입체파 회화·뒤샹의 레디메이드·아제의 거
리 사진·에이젠시테인의 몽타주영화·초현실주의운동·채플린의 연기
등. 이들은 벤야민이 매크로-마이크로 범위에서 이질적으로 보이는 연
구 대상들을 시간을 교차하고, 형식 및 장르의 관습적 경계를 넘나들
며 논했음을 말해준다. 그리고 우리는 이를 통해 "문화사적 방법의 잘
못된 보편주의"를 깨고 "우리 자신의 시대를 기술"[33]하는 지식 생산의
방법론적 가능성을 발견할 수 있다. 벤야민의 역사철학적 관점을 푸코
의 헤테로토피아 개념과 교차시킬 지점이 바로 여기다.

푸코의 헤테로토피아 이론

그리스어로 '다른'을 뜻하는 '헤테로스heteros'와 '장소'를 뜻하는 '토포스topos'에서 유래한 '헤테로토피아'는 원래 의학 용어였다. 통상적 지점이 아닌 곳에서 발전하는 특이 조직tissue, 병을 유발하거나 특별히 위험하지는 않고 다만 어딘가 다른 곳에 있는 것, 일종의 이소dislocation를 가리켰다.[34] 푸코는 이 용어를 인문학의 담론 내로 이동시켰다. 간단히 그 과정을 정리해보자. 그는 1966년 출간한 『말과 사물』 서문에서, 그리고 같은 해 한 라디오 방송의 「유토피아적 신체」와 「헤테로토피아」라는 강연을 통해, 끝으로 1967년 건축가들을 대상으로 한 강연 논문 「다른 공간들」에서 역사를 시간이 아닌 공간의 관점으로 다루는 방식으로 '헤테로토피아' 개념을 제시했다. 그의 주저 중 하나인 1969년 『지식의 고고학』에서는 '역사적 아프리오리a priori와 아카이브'를 논하면서 이전 자신의 헤테로토피아 논의와 연결된 논리를 전개했다. 이로부터 우선 우리는 푸코의 학문적 의도와 그 개념의 유효성을 이해해야 한다. 즉 헤테로토피아 개념을 통해 철학, 예술, 역사, 문화를 횡단해 그 하부구조와 요소들의 질서를 근본적으로 재인식하고자 한 것이다. 따라서 그는 서구 근대 인식론을 비판적으로 검토하면서 헤테로토피아에 '이질성을 그 특성으로 갖는 공간', '공통의 장소를 규명하는 것이 불가능한 공간', '가능한 질서를 가능하게 하는 무질서'[35]라는 의미를 부가했다. 나아가 '하나가 다른 하나로 환원될 수 없고 하나가 다른 하나 위에 절대로 중첩될 수 없는 장소를 설명하는 관계들의 세트(우리가 그 안에 살고 있는)'[36]로 정의했다. 푸코가 이러한 개념 정리를 통해 의도한 점은 기성 근대 인식론의 전제들을 낮

설게 하고, 지식과 실천에서 다양한 절연과 변환, 분배와 배치가 드러ㅣ나도록 하는 것이었다. 이제까지 많은 푸코 연구자가 헤테로토피아를 '저항의 장소'로 풀이했던 이유가 거기 있다. 즉 그것을 동일성, 단일성, 합리성, 선형성을 가정한 근대 인식론의 '유토피아'에 대한 반대로 간주하는 것이다. 하지만 이는 절반의 이해에 불과하다. 앞서 썼듯 푸코는 헤테로토피아를 유토피아와 반립시켰다. 하지만 맥락상 헤테로토피아는 근대의 인식 틀과 방법론적 한계를 누출하는 데 한정된 부정성의 공간을 넘어 "대항 장소counter-sites"로서 의미화된다. 기존의 것과는 다르고 단일하지 않은 것들이 거기서 발생한다. 따라서 헤테로토피아는 저항의 장소만이 아니라, '존재하는 지식의 공간을 지도 그리기'를 위한 것이고, "에피스테메가 충돌하고, 겹치는 곳으로서 지식의 강화작용[과 재배열]을 창출하는 장소"[37]라는 해석이 가능하다.

'역사'는 이와 같은 헤테로토피아 개념이 질서와 지식의 생산 차원에서 유효한 영역이다. 그것은 역사를 시간의 차원이 아닌 공간의 차원으로 숙고하게 해주며, 단일성의 지속이 아니라 불연속성의 비약을 포섭한다. 푸코는 『지식의 고고학』에서 "불연속의 개념"이 역사학적 탐구의 도구이자 대상임을 강조한다. 그에 따르면 불연속은 고전적인 역사라면 기원을 상정하고 사건들의 연속성을 부각시키기 위해 제거, 배제, 삭제해야 했던 "주어진 것이면서 동시에 사유 불가능한 것"이다. 하지만 "한 과정의 극한들 […] 한 진동의 경계들, 한 기능작용의 문턱, 한 순환적인 인과의 변조 순간"을 찾는 역사가에게는 "역사적 분석의 기본 요소들 중 하나"[38]다. 전자가 전체사 또는 보편사의 가정 속에서 무시하거나 은폐하는 것들을 후자는 주목하고 적극화한다. 그렇게 함으로써 역사에 기원의 신화와 거짓 통합의 위험성을 적시하고, 역사의

날것 상태 질료를 구성과 관계의 기술로써 분석하는 것이다. 이렇게 푸코가 정의한 불연속의 개념은 역사에 대한 이해에 차이, 이질성, 비선형성을 도입한다. 즉 헤테로토피아의 공간적 질서 중 하나로서 대상들 간의 거리, 차원들의 위상학적 구별, 힘과 운동의 변환 과정을 사유할 수 있게 해주는 기제인 것이다.

이상과 같이 살펴본 푸코의 헤테로토피아 이론, 그리고 특히 불연속의 개념을 중심으로 제기한 새로운 역사학적 고찰에서 우리는 벤야민이 역사철학적 관점으로 거두고자 했던 역사에 대한 특별한 이해와 분석의 논리를 발견한다. 그것은 요컨대 전체사나 보편사의 가정을 문제시하는 것, 역사를 연속성의 시간 대신 불연속의 공간으로서 구성하고 서술하는 것, 그렇게 해서 이질적 존재들의 진리에 가까이 가고 실재를 생산하는 것이다. 관계적 위치, 다른 것들의 장소, 다른 시간 속에서 현존과 부재가 함께 네트워킹하는 지대, 리얼리티와 잠재성이 공존하는 공간으로서 말이다. 헤테로토피아로부터 우리는 바로 그 같은 역사의 질서[39]를 발견한다.

므네모시네, 이미지 아틀라스

"모든 것을 축적한다는 발상, 어떤 의미로는 시간을 정지시킨다는 발상, 혹은 시간을 어떤 특권화된 공간에 무한히 누적시킨다는 발상, 어떤 문화에 대한 보편적인 아카이브를 구축한다는 발상 (…) 이는 완전히 근대적인 것이다. (…) 박물관과 도서관은 우리 문화에 고유한 헤테로토피아들이다."[40]

벤야민의 역사철학을 푸코의 헤테로토피아 개념과 연결시킬 경우 선형적 시간관념으로는 파악하기 어려운 여러 이질적 개체와 사물의 운동, 작용, 관계에 대한 연구 방법론을 얻을 수 있다. 물론 벤야민의 연구 대상이었던 근대의 아케이드를 비롯해 박물관, 미술관, 도서관, 문서고에서 헤테로토피아적 속성을 발견하는 것도 흥미로운 일이다. 그러나 그보다 더 바탕에 있는 것은 그런 속성들의 조건이고, 그 조건에 대한 탐구 방법이다. 이는 푸코의 용어를 빌리자면 이질위상학Heterotopology에서 배치emplacement의 문제를 푸는 일이다. 요컨대 점 또는 요소들이 서로 어느 이질적 층위에서, 얼마만큼의 거리를 두고, 어떤 작용을 하며, 어떠한 양상으로 관계하고 있는지를 꿰뚫어보고 설명해야 한다.[41] 하지만 어떻게 현재 상태에서는 지각하기 힘들어진 과거, 그 막대한 양으로 쌓이고 무수한 세부와 파편들로 우리에게 남겨진 지나간 삶을 지금 여기에 놓고 통찰할 것인가.

동시대 예술의 구체적 사례를 통해 답을 찾아볼 수 있다. 2010~2011년 디디위베르망은 스페인 마드리드 라이나 소피아 미술관에 이어 독일 미디어아트 중심 미술관인 제트카엠ZKM에서《아틀라스: 어떻게 등 뒤의 세계를 짊어질까?ATLAS: How to Carry the World on One's Back?》전시를 기획했다. 독일 근대 미술사학자 바르부르크의 미술사와 현대미술의 전개를 연관시켜보는 기획이었다. 전시는 애초 바르부르크에 대한 경의에서 출발했기 때문에 바르부르크가 생전에 이미지들을 수집, 재구성해서 미술사의 새로운 도상 해석 방법을 실험한 이미지 아틀라스Bilderatlas〈므네모시네Mnemosyne〉를 근간으로 했다. 하지만 디디위베르망은 미완성 프로젝트로 남은 그 이미지 구성체를 전시하는 데서 한 걸음 나아가 바르부르크의 미술사적 시도가 20~21세기 현대미술

독일 ZKM이 2016년《아비 바르부르크. 므네모시네 이미지 아틀라스》에 발행한 브로슈어 표지
©ZKM | Center for Art and Media Karlsruhe

에 끼치는 영향을 조명하고자 했다.[42] 그것은 바르부르크가 남긴 〈므네모시네〉 자료는 물론 특정 시간, 공간, 장르, 분야, 매체, 작품들을 가로질러 전시를 구성하는 길을 요구했다. 예컨대 서기 49년 만들어진 아틀라스 조각상부터 현대미술가 존 발데사리의 1972년 비디오작품 〈식물에게 알파벳을 가르치기Teaching a plant the alphabet〉까지 전시로 모여들었다. 또 바르부르크가 미술사 강의를 위해 만든 다이어그램, 스케치북, 드로잉 등 연구 자료와 독일 현대미술의 거장 게르하르트 리히터가 자기 창작을 위해 모은 동명(《Atlas》)의 이미지 집합체가 서사 와/혹은 대항서사 관계로 구성되었다. 그런 맥락에서 디디위베르망의 기획은 바르부르크가 시도한 미술사 및 문화학 연구의 혁신을 기린 동시에 현대미술작품, 나아가 동시대 시각문화 전반에 내포된 인식론의 방향을 현재 지각 가능한 형태로 제시했다고 평가할 만하다. 이를 이해하기 위해서는 바르부르크의 미술사 이론과 그의 프로젝트 〈므네모시네〉를 알아보아야 한다.

바르부르크는 미술사학계에서 현대 미술사학의 중추 중 한 명으로 꼽히고 나아가 문화사 연구에 커다란 주춧돌을 놓은 인물로 평가받는 독일 근대 재야 학자다. 특히 그는 '바르부르크 학파'나 '런던대학 바르부르크 연구소'가 명시하고 있듯이 학술적으로 고유한 분야를 정립한 성과를 인정받는데, 도상학과 문화학이 그것이다. 미술작품을 시대적이고 문화적인 맥락에서 교차 해석하고 각 작품의 주제나 모티프를 시각적 재현이나 양식 범주에 매이지 않고 분석하는 데 그 주요 방법론적 특성이 있다. 하지만 이와 같은 뛰어난 연구 성과를 거뒀음에도 바르부르크의 이론적 가치는 제2차 세계대전 이후에야 본격적으로 평가되었다. 19세기 말에서 20세기 초 독일어권을 중심으로 성립된

현대 미술사학·예술학 분야에서 미술작품의 형식 분석에 기초한 '양식사로서의 미술사'를 대표하는 하인리히 뵐플린, 미술 양식의 기저에 내재한 '예술 의욕'을 강조함으로써 뵐플린 미술사의 한계를 넘어서고자 한 알로이스 리글에 밀려 뒤늦게 조명된 것이다. 바르부르크는 뵐플린과 같은 시대의 미술사가였다. 하지만 그는 미술작품 분석을 "순수한 시각" 형식에 한정하고 미술사를 그런 시각 형식의 양식사로 파악한 뵐플린과는 다른 이론을 주창했다. 즉 바르부르크는 "형식적인 미술 관찰의 일면성을 극복하고, 다시 보다 더 강력하게 현실에 접근하기 위해 새로운 분야들을 연관시키는" 미술사, 또는 "내부적으로 여러 학과 사이에 어떤 경계도 존재하지 않는 문화학"을 지향했다.[43] 〈므네모시네〉는 그가 말년인 1926년부터 1929년까지 서적, 잡지, 신문, 광고에 수록된 각종 고지도, 별자리 그림, 고대 유물 및 미술품 사진부터 자기 시대를 반영한 이미지(예컨대 제펠린 비행선 사진, 우표 등)를 몽타주해서 검은 스크린 패널(약 150×200센티미터)로 만든 것이다. 현재 실물은 남아 있지 않고 흑백사진만 전해진다. 바르부르크 생전에 79번째 패널까지 촬영됐으나 결번이 있어 총 63개 패널, 971점의 도판으로 구성된, 말 그대로 이미지들의 아틀라스다.

그처럼 방대한 〈므네모시네〉를 총괄한다는 것이 애초 무리이기 때문에 여기서는 다만 우리 논점과 결부시켰을 때 이미지 아틀라스가 갖는 의미를 풀어보자. 첫째, 바르부르크의 〈므네모시네〉는 고대부터 르네상스를 관통해 현대까지 이미지의 전승, 전파, 재이용의 과정에서 생긴 변형 및 시대와 지역마다의 차이에 초점을 뒀다. 둘째, 미술품은 물론 각 시대와 지역 특유의 지적·문화적·일상적 산물들을 두루 살피고 그것들을 역사적이고 사회적인 조건들 및 양식, 형태, 정념의 표

현("Pathosformel") 등과 교차 분석했다. 그렇게 함으로써 '유럽의 집합적 기억 이미지'를 밝히려 한 것이다. 셋째, 〈므네모시네〉는 사실의 서술에 한정하지 않고 이미지의 구성을 통한 새로운 미술사 인식의 가능성을 보여준다. 오늘날 바르부르크의 연구가 "서구의 문화적 유산을 표상하고자 하는 백과사전적 노력"이라는 평가를 받는 것은 이러한 특성들에 기인한다.[44]

앞서 디디위베르망이 전시를 통해 내세운 바르부르크의 업적은 우리가 위에 정의한 사항과 일치하지는 않는다. 하지만 그는 목적론적 미술사 서술에서 벗어나 바르부르크의 이미지 아틀라스처럼 "시각 형태의 지식"에 정향하는 인식론을 조명하고자 전시를 기획했다. 바르부르크의 이미지 아틀라스가 이미 객관적이고 중립적인 미술사 연대기의 문서고가 아니기에 그 목적은 자연스럽다. 나아가 그것은 미술이 실행된 여러 이질적인 시대, 문화적 맥락, 사회적 조건, 이미지의 종류와 인간 정념의 관계 등을 구성-재구성하는 수행의 흔적으로서 디디위베르망이 명명한 것처럼 "통합적 관점의 프레젠테이션synoptic presentation"을 요구한다. 그렇기에 사람들로 하여금 이미지의 단순한 수집과 감상의 단계를 넘어 사유의 몽타주, 지각 경험의 다시보기를 수행해갈 "무한한 아카이브infinite archive"로 현존할 수 있다.[45] 역으로 보면 아카이브의 한 방식으로서 이미지 아틀라스가 바르부르크의 연구실을 넘어, 런던대학 도서관을 벗어나, 현대미술 전시장들을 순회하며 조명되는 일이 그래서 가능했을 것이다.

이미지 네트워킹, 이미지적 사유

이제 디디위베르망의 전시, 바르부르크의 미술사론, 현대미술에서 아카이브 미술의 경향성을 벤야민과 연결 지어 살펴보자. 먼저 바르부르크와 벤야민의 이론 방향, 연구 대상 및 방법론 등에서 분별해낼 수 있는 지적 지향성이 서로를 묶는 고리다. 그리고 그 고리는 우리의 동시대성과 연결된다. 사실 근래 들어 이론 차원에서 벤야민과 바르부르크 두 사람의 관계를 고찰하는 연구들이 다각적으로 펼쳐지고 있다.[46] 특히 바르부르크의 〈므네모시네〉와 벤야민의 『파사젠베르크』를 학설의 역사로, 또는 그 구성 및 방법론의 차원에서 논한 연구들이 있다.[47] 또한편 그간 벤야민 연구에서 상대적으로 소홀했던 시각예술 관련 연구를 바르부르크의 미술사와 연계해 개진하기도 한다.[48] 그런데 여기서 특히 주목할 점은 양자의 지적 공통성으로서 '역사 통찰에 기반을 둔 이미지 사유' 또는 '이미지에 대한 역사철학적 인식의 가능성'이다. 다음, 양자가 공히 현대미술에서 중심 자리를 차지한 아카이브 기반 예술 수행의 이론적 지평으로 재발견될 수 있는 지점이다.

바르부르크는 미술을 본질적으로 "역사적인 삶의 다층적 구조와 밀접하게 연관된 것"[49]으로 여겼고, 그런 관점에서 새롭고 다양한 분야들을 연관관계로 고찰하는 미술사 연구를 견지했다. 동시에 그의 유명한 말 중 하나인 "신은 세부에 머무른다"는 격언이 보여주는바, 바르부르크가 소위 주류의 질서에서 밀려나 의미 없이 소외되는 파편들에까지 천착해 의미를 발견하려 했다는 점도 중요하다. 이 같은 점은 벤야민이 학문 이력 내내 취했던 연구 목적이자 방법론이다. 아래 두 인용문을 보면 연구자 바르부르크와 벤야민 사이에 어떤 지식의 지향이 공

명하는지 알 수 있다.

"도상해석학적 분석은 경계를 엄격히 설정하지 않으므로 고대, 중세, 근세를 하나의 연관성 있는 시기로 보고, 매우 자유스럽게 응용된 미술작품을 동등한 표현적 가치를 지닌 기록으로 간주한다."[50]

"내가 시도한 프로그램의 공통적인 의도는, [한 시대 경향들의 종합적 표현으로서] 예술작품에 대한 분석을 통해 앞선 세기의 학문 개념을 특징지었던 분과 학문 간의 경직된 벽을 허물고 학문의 통합 과정을 촉진하는 것이다."[51]

앞의 주장은 바르부르크가 1912년 로마에서 열린 미술사 국제회의에서 15세기 이탈리아 페라라의 팔라초 스키파노이아Palazzo Schifanoia 프레스코를 해석하면서 미술작품 관찰의 연구방법론으로 제시한 내용이다. 그는 이때 미술사 분야에서는 낯선 점성학을 참조해 일 년 열두 달을 상징화한 벽화를 12궁도와 연결시켜 풀이했고, 그러한 방법에 대해 '도상해석학적 분석'이란 용어를 처음 사용했다. 뒤의 인용은 벤야민이 1928년 학문 이력서에 서술한 것으로, 거기서 그는 자신이 내내 견지했던 예술작품의 분석과 그에 의한 학문의 통합 내지는 통합적 학문에 대한 지향을 밝히고 있다. 그것은 사진과 영화는 물론 현대예술 전반에 역사철학적 통찰과 사회학적 분석, 매체 이론 및 미학적고찰의 방법론 제시로 현재까지 지대한 영향을 끼치고 있는 「기술복제시대의 예술작품」에서 실효를 거뒀다. 이렇게 한 인물은 미술사학의차원에서 보다 다원적이고 통합적인 학문 연구의 길을 제시하고, 다

른 인물은 미학과 예술 이론의 차원에서 학문의 통합과정을 요구하고 실행했다. 이 같은 사실에서 우리는 두 인물의 이론 안에 공속하는 인식의 방법론과 지향점을 발견할 수 있다. 그리고 그 학적·예술적 가치를 재고하게 된다. 그 가치란 특정 학문 분과의 독자성이나 영역의 개별성에 앞서 진리의 통합적 추구가 있다는 사실, 진리를 추구하는 도정에는 반드시 인위적 경계들을 뛰어넘어 다층성과 이질성, 개별적 세부의 존재를 아우르는 지적 활동의 특별한 수행성이 필요하다는 사실이다. 그것은 단순히 글을 시각적 이미지로 대체하거나 논리를 감각으로 보충하는 방식이 아니라 글쓰기의 전개와 이미지의 작용을 다공적으로 들고나게 하는 일, 수사학과 도상학, 내적 의미와 현상, 거대서사와 파편들 간의 관계를 선형적 논리구조에 비끄러매지 않고 상호작용으로 적극화하는 일이다. 이러한 연구에서 가장 중요한 원칙은 의미 없어 보이는 것들이 잠재하고 있는 의미를 발굴하는 것이고, 그 의미 없어 보이는 것들을 제시함으로써 그 잠재된 것들의 역사적이고 시대적인 존재 가치를 현실화시키는 것이다. 이렇게 벤야민의 연구에서 이미지의 인식론적 기능이 부각되고, 의미 없어 보이는 것들이 인식론적으로 의미로 구제되는 것은 바르부르크의 연구에서 '도상적인 것'과 '세부'가 중심을 차지했던 점에 근접한다.[52] 그럼 벤야민과 바르부르크의 이와 같은 역사철학적 예술 이론과 미술사 연구는 어떤 형체로 구체화될 수 있는가. 그것은 문학적 몽타주로서 『파사젠베르크』나 이미지들의 아틀라스로서 〈므네모시네〉 같은 것이 될 수 있다. 그러나 그 둘은 벤야민에게서나 바르부르크에게서나 미완성으로 끝난 프로젝트다. 『파사젠베르크』는 19세기 모더니티를 들여다보기 위해 벤야민이 과거의 각종 문헌자료 및 사물의 흔적 속에서 차용한 문장, 현상의 기술,

자신의 코멘트, 스케치, 단상을 36개의 묶음에 가득 채워놓은 자료집으로, 현재까지 �578에 관한 여러 고찰이 있지만 그 프로젝트의 최종 형태를 규정하는 일조차 미결인 상태다. 또 〈므네모시네〉는 앞서 밝혔듯 정리된 설명이나 캡션 없이 다종다양한 이미지 사진들이 배열된 패널들로만 남아 있다. 그러니 후대 연구자들의 부단한 조사에도 불구하고 애초 바르부르크가 왜, 그리고 어떤 원칙 및 규칙에 따라 그것들을 만들었는지 명확히 한정하기 어렵다.[53]

그런데 가령 『파사젠베르크』가 원래 인용으로만 이뤄질 것이었다고 상정해보자. 또 〈므네모시네〉가 이미지를 설명하거나 그 이미지들 간의 관계를 지시하는 어떠한 서술도 없는, 그래서 아감벤이 "이름 없는 과학"이라고 명명한,[54] 그 자체 이미지들의 아틀라스를 목적으로 했다고 가정해보자. 그럴 경우 그 둘에 가장 근접하고 적합한 체제 중 하나는 아카이브가 아닌가. 벤야민이 예술에 대한 새로운 연구를 진정한 문헌학의 정신으로부터 찾았던 것, 바르부르크가 미술사를 문화 변동의 역동성과 긴장의 과정을 그대로 들여다보고 한 시대를 형성하는 복합적 힘의 장을 이해하는 쪽으로 전환시키려 했던 점에 비춰보면 아카이브만큼 그 인식론적 방향에 상응하는 모델은 없어 보인다. 예컨대 벤야민의 개념 중에는 '이미지 공간Bildraum; image-space'이 있고, 바르부르크에게는 '사유 공간Denkraum; thought-space'이 있다. 단적으로 이 개념들은 인식에 관한 한 다원적이고 통합적인 범위 및 활동을 촉구했던 두 사람의 지적 지평을 보여준다. 동시에 그 두 개념은 사유와 이미지, 논리적 사고와 감각적 지각, 그리고 무엇보다 공동체 집단의 역사적 기억과 동시대적 삶의 현상이 집약되고 상호작용하는 역학 장의 다른 이름들이다. 바로 이 지점에서 아카이브 기반의 현대미술을 미학

《아비 바르부르크. 므네모시네 이미지 아틀라스: 재건-논평-재고Aby Warburg. Mnemosyne Bilderatlas: Reconstruction-Commentary-Revision》전시 전경, 2016 ©ZKM | Zentrum für Kunst und Medien, photo: ONUK

적, 미술사적으로 재고하고, 그 예술 실천에 이론적 지평을 제공하는 계기로 새삼 벤야민과 바르부르크를 채택할 수 있다.

2016년 독일 제트카엠이 바르부르크 탄생 150주년에 맞춰 기획한 《아비 바르부르크. 므네모시네 이미지 아틀라스: 재건-논평-재고Aby Warburg. Mnemosyne Bilderatlas: Reconstruction–Commentary–Revision》가 그 현재적 생명력을 보여준다.[55] 미술관은 사상 처음, 남아 있는 〈므네모시네〉 전체를 원본 크기로 재건했다. 그리고 그가 "정념의 표현이라 부른 이미지와 제스처가 어떻게 문화와 시대를 가로질러 전달되는지" 연구한 도상학 이론을 각 패널에 대한 논평으로 전시에 포함시켰다. 관련해서 제트카엠 블로그에는 그것이 얼마나 동시대적일 수 있는지, 우리에게 새로운 인식론의 가능성을 제공하는지를 언급한 한 미술사학

자의 글이 수록됐다. 그 글은 서두에 벤야민이 바르부르크를 가리켜 "싱호희제의 대 명예학지"라고 명명한 점을 강조하고 그외 이미지 아틀라스가 "전적으로 현대미술의 일부로 받아들여질 수 있다"고 역설했다.[56] 얼핏 상당한 비약과 과장이 섞인 주장으로 읽힌다. 그러나 바르부르크의 도상학과 문화학이 가까운 과거로부터 현대미술에 불러일으킬 수 있는 파급력과 벤야민의 인식 비판적 이미지 사유가 현대미술 이론에 불어넣는 융합연구의 수행성을 생각하면 오히려 수사에 그치지 말아야 할 사안이다.

아카이브 경향의 현대미술

오늘날 많은 미술가들이 이미지나 텍스트로 기록된 역사의 하부를 밝히고, 실험하고, 그와 대결하거나 재창안하는 예술적 작업에 큰 가치를 두고 있다. 이 같은 아카이브 기반 현대미술의 경향은 모더니즘의 거대서사를 비판하면서 모든 서사의 포기 내지는 황홀경적 현재에만 매달렸던 포스트모더니즘의 비판적 후속편 혹은 모더니즘과 포스트모더니즘의 반성적 절충형이라고 할 수 있다. 아카이브 경향의 미술은 포스트모더니즘이 해체시켜버림으로써 스스로도 존립 기반을 잃어버린 핵심 원인인 '역사'를 새롭게 미술로 불러들였다. 동시에 그와 관계하는 태도와 방식을 모더니즘 미술의 자기 지시성을 벗어나 미술 외부로 확장시켰다. 요컨대 아카이브 경향의 현대미술은 모더니즘 미술의 유미주의적 속성과 포스트모더니즘의 분열증적 양상에 대한 반작용으로서 사회적이고 정치적인 차원 또는 집합적이고 다원적인 차

원과 활발히 관계한다. 또 미술 내적으로 반미학적/반조형 예술적이면서, 외부와의 맥락 관계 및 네트워크 체제 구성에 적극적이다. 그 과정에서 중요하게 취급되는 대상은 종종 상실했거나 자리가 뒤바뀐 채 파편들로만 존재하는 다양한 원천의 이미지, 오브제, 텍스트, 장소들이다. 미술가들은 그런 대상을 기존에 고급문화로 정의된 영역과 대중문화 영역을 가리지 않고 발굴한다. 그럴 경우 이미 그 대상들에 권위적으로 부여된 의미나 내러티브에 개의치 않고 재매개, 재배열, 재구성, 탈/재맥락화하는 방식을 취한다. 물론 이때의 작업은 포스트모더니즘 미술이 그랬던 것처럼 즉흥적이거나 자의적인 혼성모방, 노골적인 차용이나 패러디, 잡다한 것들을 되는대로 목록화하기와는 다르다. 아카이브 미술가들은 집합적 기억의 범주에 드는 것들, 이를테면 어떤 세대에게는 친숙하지만 현재는 그 존재가 희미해졌거나 의미를 상실한 대상들을 개념이나 원칙을 세워 주제에 부합하는 형태로 제시한다. 또한 감상적인 모방 및 변조, 임의의 스토리 전개나 방향 없는 해석을 피하고 기존의 규범을 해체하는 식의 질서를 제안하거나 이면의 연관관계를 가시화하고자 기꺼이 객관적 연구과정을 거친다. 그리고 사안에 필요한 각종 시청각 자료 및 텍스트 정보, 데이터, 통계의 활용은 물론 첨단 장치, 첨단 기술, 공적 기관 및 체계와도 적극적으로 네트워킹하는 방식을 따른다.

예컨대 1999년 결성된 프로젝트 팀인 아틀라스 그룹은 자신들의 작업을 "레바논의 동시대 역사를 연구하고 기록하기 위해 그 역사에 빛을 비추는 시각적, 청각적, 문학적 등등의 인공물들을 찾고, 보존하고, 연구하며, 생산하는" 과정으로 설명한다. 그리고 실제 그들은 복합미디어 설치, 싱글채널 스크리닝, 이미지와 텍스트 작업, 강연과 퍼포

먼스 등을 "공식 형식"으로 활용하고 그것을 '아틀라스 그룹 아카이브'라는 이름으로 조직한다.[57] 결과적으로 아틀라스 그룹의 예에서와 같은 목적, 과정, 실행을 통해 나오는 아카이브 기반의 미술은 대개 앞서 포스터가 정의했듯이 유사 학술적이고 준과학적이며 어느 정도 공공성을 담보한 수준으로 구현된다. 외견상으로는 쉽게 드러나지 않더라도, 작품을 위한 사전 조사 단계부터 실제 전시로 구동되는 단계까지 범주화, 체계화, 샘플링 같은 과학의 방식을 따르고 디지털 이미지 재생산 기술의 역량에 의존해 이뤄지는 것이 현재의 아카이브 기반 미술인 것이다. 그런 점에서 "아카이브 미술의 방향은 종종 해체적이기보다는 제도적이고 위반적이기보다는 입법적"[58]이라는 포스터의 주장은 타당하다. 하지만 여기서 우리가 간과해서는 안 되는 점이 있다. 아카이브 경향의 미술 내지는 그것을 기반으로 한 미술이 사회 내 기성의 분과 제도 또는 권위적 입법 질서를 목표하거나 그와 비슷한 것들을 재생산하는 규범의 공간이 아니라는 사실이다. 그와는 달리 아카이브 미술은 분과로 나뉜 영역들을 해체하고 상투화된 질서를 위반하면서 그 영역과 질서 속에서는 비가시적인 측면, 인식되지 못한 내용, 대표성을 갖지 못한 가치들, 인과성을 넘어선 관계들을 한데 모으고 새롭게 조직하는 일종의 헤테로토피아적 질서의 공간이다. 이런 점에서 아카이브 미술의 방향은 포스트모더니즘 미술이 노정한 길보다 더 해체적이고 위반적인 쪽을 향해 있다. 데리다가 "죽음, 공격, 파괴 충동"을 아카이브의 발생 원인으로 지목하고 아카이브 열병archive fever은 "어떤 흔적도 남기지 않는 반아카이브적anarchivic 힘"과 같다고 한 것도 그 모순적 수행성에 주목해서다. 다시 말해, 아카이브에 대한 열망은 우리 (삶)의 "근본적 유한성 없이는, 혹은 망각의 가능성 없이는 불

가능하다"는 점에서 반아카이브적 속성과 모순된 한 몸이다. 그리고 바로 그 모순으로부터 데리다가 지적하듯 아카이브에는 "보존적conservative" 측면과 "혁신적revolutionary" 측면이 공존할 수 있는 것이다.[59] 요약하자면, 과거를 분류, 기록, 저장, 보존하는 장치로서 아카이브는 필연적으로 현재의 죽음, 원래 있던 것에 대한 전치와 변경, 기존의 위치 또는 관계의 파괴적 구성을 통해 새로운 시공간을 구축한다.

벤야민의 지적·실천적 유산은 이 지점에서 동시대성을 띨 수 있다. 그에게 아카이브 개념은 제도화된 아카이브들로부터 학습한 것이 아니라 어원에 입각해 자신의 관점으로 이해하면서 형성된 것이다. '공회당' 또는 '통치 사무소'를 뜻하는 그리스-라틴어에서 발생한 단어 '아카이브'는 그 뜻과 동시에 '시작' '원천' '규칙' '통치권'이라는 의미가 있다.[60] 이에 근거하면 아카이브 작업의 원칙은 근원적 질서, 완전함, 객관성을 추구하는 일이 될 것이다. 하지만 실제 제도화된 아카이브는 객관성을 가정하며 일정한 틀에 맞춰 설정된 범위, 질서, 규칙을 따른다. 그 현재적 틀이 역으로 과거를 한정하고 줄 세우는 것이다. 벤야민은 이 같은 모순을 역사가이자 수집가 모델을 내세워 지적하는데, 거기서 우리는 아카이브에 관한 한 벤야민적인 기초를 발견할 수 있다. 그것은 과거의 사물들을 거대한 연관들의 매개적 구성에 의탁하지 않고 지금 여기 삶의 공간에서 표상하는 것이고, 과거에 대한 향수어린 투사 대신 과거와 현재를 함께 보는 역사철학적 관점으로 그 표상의 질서를 잡아나가는 것이다. 역사철학적 의미에서 과거의 파편적 사물이 처한 비합리적 현존을 역사적 체계 속에 배치 구성하는 일은 호사가적 취미의 수집이 아니다. 그것은 시초, 원천, 규칙을 어원으로 한 아카이브의 본래 의도에 근접하는 실천이다. 벤야민은 수집 행위를 '연

구의 원현상Urphänomen'이라 했다. 연구자는 그렇게 모인 대상들을 역사와 철학에 포진된 전통적 개념에 대한 해체 작업 과정을 거쳐 새로운 인식론으로 구성한다. 즉 레디메이드 시간에 순응해 과거에서 현재로 이어진 역사, 강자 또는 승리자의 입장에 편승해 기술된 역사의 한계를 벗어난다. 그러한 역사가 누락하거나 배제한 대상을 새로이 주목하는 일부터 시작해서 그 대상에 합당한 연구 방법론을 매번 새롭게 만들고 전개시키는 일까지가 그 구성이 할 일이다. 또한 기성 체제의 주류 정전에 편입되지 않고 현재에 임한 상태로 근원의 시작점을 찾는, 나아가 개별 연구 대상과 가장 잘 조응할 수 있는 연관관계를 가시화하는 일이 가능하다. 벤야민이 오늘 현대미술의 아카이브 경향에 던지는 기초적 인식, 그의 예술 이론이 열어 보여주는 실천적 지평이 이와 같다. 이를테면 미술에서 아카이브적 실천은 전승된 역사의 공인된 내러티브를 비틀고 해체해 새로운 이미지 공간을 구성하는 자유로운 창작 행위이되, 그 공간이 시작 및 원천과 절대적 연관관계들에 뿌리를 두고 있다는 인식으로부터 자유로울 수는 없는 역사철학적 행위인 것이다.

2장
다공의 미술 관계들

1

포스트온라인
조건의 미술[1]

테크놀로지 존재

어느 광고 문구처럼 우리는 "손안의 모바일"을 만끽하며 살고 있을까?
상황은 그와 다르지 않을까? 이를테면 우리는 최첨단 정보통신기술
ICT, 모바일 미디어를 만들어 사용하고 계속 발전시키고 있지만, 동시
에 그것이 우리의 사고와 지각 경험과 행동 패턴을 속속 빨아들여 자
체에 맞게 길들이고 변질시키고 있는 것은 아닌가. 그런 상황이라면 인
간이 반드시 주체일 수 없고 기술 또한 도구나 소유의 대상으로만 치
부할 수 없을 것이다. 요컨대 현실에서 주체가 다양화하고 있다. 또 주
체와 객체의 위계적 관계가 흐릿해져가는 자리에서 다자의 유동적이
고 가변적인 네트워크가 전개되고 있다. 그런 만큼 존재론과 인식론에
서 수정이 필요하다.

2016년 1월 다보스 세계경제포럼에서 '제4차 산업혁명' 이슈를 제기한 클라우스 슈바프의 논점을 참조하자. 18~19세기 증기기관이 촉발한 기계화의 제1차 산업혁명. 1870~1914년 대량 생산 방식과 전기 발명에 의한 제2차 산업혁명. 1970~1980년대 컴퓨터와 디지털 정보 기술이 이끈 제3차 산업혁명. 이를 거친 후 21세기 초반 현재 인류는 "신체/자연physical, 디지털, 생물학 영역들 사이의 경계가 흐려지며 테크놀로지들이 융합fusion"[2]하는 시대를 살고 있다. 제3차와 제4차 산업혁명의 시차는 불과 30~40년이다. 그런데 두 산업혁명은 컴퓨터와 디지털 기술을 토대로 한다는 점에서는 공통점이 있지만, 기술적 비약이 발생했다는 점에서는 불연속성이 더 크다. 사실 2000년대 말을 기준으로 많은 것이 달라졌다. 20세기 후반이 "단순 디지털화"라면, 현재의 조건은 "기술의 조합을 기반으로 한 혁신"이다.[3] 결정적 순간은 IOS 체제의 애플과 안드로이드 체제의 삼성 스마트폰/모바일 기기가 전 세계 시장에 쏟아진 2009년 즈음이다. 또 그에 힘입어 트위터, 페이스북, 인스타그램 등 소셜 네트워크 서비스 온라인 플랫폼과 모바일 앱 등의 소셜 미디어가 폭발적으로 전개된 이후다. 슈바프는 앞서 2016년 "전 세계 인구의 30퍼센트 이상이 소셜 미디어 플랫폼을 통해 정보를 연결, 학습, 공유"한다고 발표했다. 그런데 시장조사 전문 기관 스태티스타에 따르면, 얼마 지나지 않은 2018년 통계로는 26억 5000명이 SNS를 이용했고 2019년 1월 기준 SNS 세계 보급률은 45퍼센트에 다다랐다.[4] 인류 절반에 가까운 인구를 연결하는 모바일 기기의 전면화뿐만이 아니다. 인공지능과 양자 컴퓨팅, 3D 프린팅, 가상현실, 증강현실, 혼합현실 기술의 급진전으로 인해 사실상 오늘의 인류는 자신을 둘러싼 모든 사물들의 세계, 사태 전체와 기존과는 다르게 접촉

하고 의사소통하는 인터페이스의 혁명을 경험하고 있다. 요컨대 동시대는 장치의 다양성이나 기술 수준에서만이 아니라 그 장치 및 기술의 역량, 네트워크 방식, 작용 양상, 사회적 파급력 및 인간에게 미치는 영향과 효과 면에서 가까운 과거와 크게 다른 조건에 있다(우리는 이를 온라인과 구별해 '포스트온라인'이라 부를 것이다). 그 달라진 조건에서 인간은 더 이상 확고부동한 주체의 자리를 지킬 수 없다. 조금 평범한 논리지만 슈바프가 짚었듯 더 이상 "기술이 우리가 원하는 때에 원하는 방식으로 사용할 수 있는 단순한 도구"[5]가 아니기 때문이다. 강력한 메시지는 슈바프가 처음 제4차 산업혁명을 언급한 자리에서 이미 나왔다. 앞서 통계가 증명하듯 이제 최첨단 모바일 기기는 전 세계 인구를 연결하고 움직이게 하는 초강력 인터페이스다. 인공지능, 3D 프린팅, 가상현실, 증강현실, 빅데이터 기술은 산업, 의료, 언론, 학계 등 사회 전 분야와 개인의 일상 행위 속으로 스며들어 작동한다. 슈바프는 이런 기술들이 "우리가 하는 일뿐만 아니라 우리가 누구인지를 바꿀 것"[6]이라고 했다. 우리가 수행하는 일뿐만 아니라 우리 존재 자체가 그것들의 작용에 걸려 있고 충분히 그러리라 예상되는 현재인 것이다. 이때 존재의 변화를 인간 종의 사이보그화 같은 SF영화로 상상하는 것이 아니라 우리의 현존 방식, 지각과 경험의 구조, 세계와 맺는 관계 양상들이 달라진다는 의미로 생각하면 전혀 과장이 아니다.

여기서 잠깐, 대략 50년 전 한 건축가의 상상력과 기술적 실험이 지금 우리의 테크놀로지 조건과 연결되는 사례, 하지만 그 안에 건너뛸 수 없는 차이를 성찰하게 되는 작품을 살펴보고 넘어가자. 오스트리아 건축가 한스 홀라인의 1969년 작 〈이동식 사무실Mobile Office〉이 그것이다.[7] 이 작품은 건축, 퍼포먼스, 영상이 결합한 형태로 2분 22초

한스 홀라인, 〈이동식 사무실Mobile Office〉, TV Performance, 1969. ⓒHans Hollein

분량의 TV 방영을 위해 홀라인 자신이 퍼포먼스를 했다. 그는 PVC 포일을 써서 1인용 투명 이동식 사무실을 제작했고 그것을 사용하는 상황을 TV 카메라 앞에서 연출한 것이다. 이동식임을 강조하기 위해 일부러 경비행기를 타고 이동했고 바람을 넣어 그것을 세웠다. 그 안에 들어앉아서는 건축주와 전화 통화를 하면서 타자기로 문서를 작성하고 드로잉보드 위에 주문받은 건축 설계를 그려 넣는 과정을 수행했다. 간단히 말해 그의 이동식 사무실은 시공간적 제약으로부터 해방되고자 하는 인간의 오랜 소망을 물리적 공간 이동의 자유와 물질적 가벼움 및 편의성을 높인 건축 구조물로 실현했다. 거기에 전화기, 타자기, 드로잉보드는 의사소통의 비대면성, 업무 효율성, 창작의 수월성을 보여주는 장치로 포함시켰을 것이다. 그런데 지금 우리의 손안에 쥐여진, 동시에 한시도 그로부터 자유롭지 않은 모바일 기기는 홀라인이

구상하고 실험한 수준을 훌쩍 넘어선다. 우리는 스마트폰 하나로 이동용 사무실 없이 언제 어디서나 일하고, 무선 통화는 물론 공적이든 사적이든 SNS를 통해 하루에도 압도적인 양의 대화를 하며, 정보 검색부터 각종 창작까지 모두 그 작은 모바일 기기 속 '어플'로 수행 가능한 상태다. 여기서 둘의 기술 수준을 비교하기보다는 가까운 과거의 꿈이 지금 여기의 현존 상태에 불러일으킨 일종의 나비효과에 주목하자. 요컨대 홀라인의 작품에서 이동식 사무실은 컨베이어벨트가 상징하는 서구 근대 대량 생산 체제, 즉 포드주의나 테일러주의의 붙박이 공장을 벗어나 비물질 노동 형태로 '언제 어디서든 창의적으로 일할 수 있는 환경'을 꿈꿨다. 그리고 지금 여기 우리 손안의 모바일, 그것의 "언제나 연결되는 테크놀로지Always on Technology"는 50년 전 꿈을 초과 달성해 노동에서 유희까지, 정치적 중대 의사결정부터 내밀한 취향의 실행까지 우리가 전적으로 그에 의존하게 되는 사회를 열었다.

인스타그래머블

2017년 8월, 신디 셔먼은 사진 게시 및 공유 면에서 가장 영향력 있는 소셜 네트워크 플랫폼인 인스타그램의 계정을 갑자기 비공개에서 공개로 전환하고 페이스툰과 퍼펙트365 같은 이미지 조작 앱을 써서 심하게 변형한 모바일 초상 사진 30여 점을 게시했다. 이에 대해 당시 『뉴욕타임스』 미술비평 지면 등 여러 아트 저널이 뜨거운 관심을 표했다. 그 가운데 1980년대 이후 국제 미술계에서 그녀를 대표해온 초상 사진 연작인 〈무제 영화 스틸Untitled Film Still〉이 온라인 소셜 미디어 환

신디 셔먼 인스타그램 캡처, 2020. 2. 23.

경에서 새로운 국면을 맞았다는 비평이 눈길을 끈다.⁸ 요컨대 셔먼은
사람들이 셀피를 찍은 후 소셜 미디어 플랫폼에서 매력을 발휘할 만
한 이미지, 신조어를 빌리자면 "인스타그래머블instagrammable" 사진으
로 조작한 후 업로드하는 행위를 모방했다. 그것은 셔먼 자신은 물론
로버트 메이플소프, 소피 칼, 모리무라 야스마사 등이 1980~1990년
대 초상 사진을 통해 사회적, 정치적, 성적, 심리적, 인종적 정체성의 수
행 경로를 문제시했던 시대와 오늘날이 얼마나 달라졌는지를 보여준
다. 이전 시기 해당 작가들의 사진에는 퍼포먼스 요소를 내재하되 그
수행성의 흔적, 기록, 증거로써 "실재를 [비판적으로] 묘사하려는 노력"
이 핵심이었다. 때문에 작가이자 피사체가 된 주체의 분장 및 연출 행
위 자체는 이미지의 표면에 한정되는 요소였다. 즉 "수행적인 예술의
죽음"⁹과도 같은 작품의 존재론적 한계가 있었다. 반면 셔먼의 2017년
인스타그램 셀피는 온라인 디지털 앱을 통해서 가상적으로 제작되고,

계속 생성되며, 알고리즘 노드에 따라 노출과 대기를 이어가는 식으로 온라인 네트워크 성의 생명을 영위힌다.

그 점에서 인스타그램 셀피는 셔먼의 예술적 의도가 남긴 껍데기나 개념의 그림자가 전혀 아니다. 그 자체로 온라인 리얼리티이자 온라인 기반 수행성 예술이다. 그리고 온라인 생태계의 산물이자 매개 변수다. 거기에 대고 우리는 미술관 벽에 걸리는 미적 오브제, 수장고에 보관되는 영구 작품, 컬렉터의 배타적 사전 관람 특권이나 초고가 매입 능력, 비판적 예술이 문화자본 상품이 되는 역설을 판단 기준으로 말할 수 없다. 그것은 물질이 아닌 곳에서 이뤄지는 생산-향유-소비-재생산 경제다. 현대미술가로서 이전부터 쌓인 셔먼의 명성과 예술적 영향력 이외에 소셜 미디어 사회에서 일명 '셀럽'이자 '인플루언서'로서의 정체성이 기회자본이 되어 만들어낸 그야말로 '소셜 미디어 조건 속 예술'이기 때문이다. 그래서 우리의 과제는 기존 미학의 규정적 판단 기준이 작동하지 않는 그 온라인 조건의 내부를 분석해보는 데 있다.

포스트온라인

1971년 발표한 저서 『미학입문』에서 디키는 독자에게 컴퓨터 시詩를 상상해보라고 권한다. 컴퓨터가 지은 시에는 어떠한 창작 의도도 들어 있지 않다는 자신의 생각을 강조할 목적에서다. 그는 컴퓨터가 인간처럼 의도를 품을 수 없다는 점, 프로그래밍 단계에서 투입된 인간 프로그래머의 의도는 컴퓨터가 단어를 조립 배열하는 작시作詩 과정에는 작용하지 못한다는 점을 근거로 들었다.[10] 그로부터 50여 년이 흘렀다.

현재는 가령 "디지털 원주민" 또는 "디지털 이민자"[11]로 대별될 뿐 대다수 인류가 디지털 기반 세상에서 살고 있다. 우리는 컴퓨터가 머신러닝을 통해 문학작품을 쓰고, 세계 최강 바둑 고수를 연파하고, 시각예술 작업을 하며, 랩을 창작하는 현실을 산다. 여기서 '머신 러닝'은 "컴퓨터 알고리즘을 통해 컴퓨터 스스로 자기 학습을 하고 능력을 향상시키는" 기술 체제다. 그것은 1950년대 영국의 수학자 앨런 튜링이 제안한 '인공지능 학습 기계'를 출발점으로 해서 지난 수십 년간 다양하게 발전해왔다. 그리고 현재는 인간의 뇌를 구성하는 신경세포와 유사한 신경망 알고리즘을 통해 심층 학습, 이미지 인식, 로봇 비전의 역량을 갖추는 수준에 이르렀다.[12] 전통 인문학인 '미학'에서까지 디지털과 온라인 컴퓨팅 기술을 이용한 학문적 정체성 재정립 및 연구 성과 분석이 진행될 정도다. 예컨대 '컴퓨터 텍스트 마이닝 기법'을 이용해 지난 50여 년간 미학 분과에 축적된 엄청난 양의 지식-텍스트 데이터를 수집 분석하고, 거기서 특정 의미, 의도, 경향 등을 학술 정보로 구조화한 연구가 수행되는 학문 지형이다.[13] 오늘날 이 같은 상황은 과거 디키가 단순 가정한 바와 달리 우리가 컴퓨터의 자기 주도 역량 및 의도, 실천력을 인정할 수밖에 없는 시대에 도달했음을 보여준다. 또 인간 중심의 기성 사회에서 유효했던 논리와 예측을 벗어나 인간이 보기에는 임의적이며 복잡하고 불확실하게 작용하는 그것들의 수행 방식과 사회적 효과를 파악하기 위해 노력해야 하는 현실을 일깨운다.

이 같은 점에서 우리는 온라인 일반 대신 '포스트온라인'이라는 용어로 범위를 한정해 동시대 사회와 현대미술을 교차 분석해보자. 한편으로 2000년대 중반 국내외 미술계에서는 '포스트인터넷 아트'라는 용어가 회자됐다. 이때 포스트인터넷 아트란, 초창기 넷아트의 계보를

잇되 단순히 인터넷 '이후after'를 지칭하는 대신 인터넷 및 전자적 미디어에 '대해about' 인터넷과 아날로그 안팎을 횡단하는 미술작업을 지시한다.[14] 그러나 여기서 사용하는 '포스트온라인'은 예술 영역에 한정되지 않는다. 인터넷 중심 인프라스트럭처, 소셜 미디어/모바일 장치 같은 직접적이고 특정한 대상에 분석의 초점을 맞추는 것도 아니다. 우리 논의에서 '포스트온라인'은 소셜 미디어와 모바일 플랫폼이 전면화되면서 1990~2010년대의 온라인(인터넷과 가정용 PC) 환경과는 다르게 나타나는 사회 현상과 미술 경향의 섞임, 들고나감을 지시하는 데 쓰인다.

소셜 미디어의 포스트진실

유튜브, 페이스북, 인스타그램, 트위터 등 소셜 미디어 플랫폼이 전통적 매체는 물론 지식에서 유흥까지 동시대 인간 삶을 둘러싼 모든 생산 소비 체제를 뒤흔들고 있다. 그래서 약 20년 전만 해도 무비판적으로 수용됐을 주류 언론의 정보는 신뢰성과 영향력 면에서 약세를 면치 못하고 심지어 그 스스로 가짜뉴스에 휩쓸리거나 진원지가 된다. 전문가의 전망은 섣부른 단견이 되기 십상이고 소셜 미디어 플랫폼에 대량으로 노출되는 콘텐츠야말로 거부할 수 없는 진실로 위험한 영향력을 발휘하기 일쑤다. 인스타그램에 올린 사진 한 장이 빅 머니를 벌어들일 수 있고, 또한 바로 그 사진이 전 세계적 비난과 사이버불링cyberbullying의 대상이 될 수도 있다. 사람들은 그래서 'SNS에서는 누가 대박이 날지 아무도 모른다'는 사행심과 함께 '내 사진 영상 속 말실수

와 행동이 언제 어떻게 SNS를 통해 나 자신을 덮칠지 모른다'는 공포심을 껴안고 산다. 요컨대 좋든 나쁘든 어떤 이변이 언제, 어떻게, 얼마만큼의 규모로 일어날지 모르는 형편이 곧 일상이 되었다. 또 SNS에 의해 여론의 관문이 거의 완전히 열린 지금, 아이러니하게도 여론 편향성도 그만큼 극대화되었다. 이 같은 거대 이변과 통제 불능의 유명 사례로 한때 연구자들은 영국의 브렉시트, 미국의 도널드 트럼프 대통령 당선 결과를 꼽았다.[15] 하지만 그런 정치적 이슈에서만이 아니라 2020년 1월부터 전 세계를 강타한 중국발 신종바이러스 위기, 한국에서 "코로나19"라고 부른 그 사태 때 국내외에서 쏟아진 온갖 혐오발언들, 거짓 정보들에서 보듯 소셜 미디어는 인간의 생명과 공동체의 존립에 직결되는 문제까지 가리지 않고 빈번히 최악의 온상이 된다. 매일매일 온라인을 달구는 사건들, 공동체와 사회 구석구석에서 발생하는 부정적인 에너지와 그로 인한 갈등 및 종잡을 수 없는 사태를 둘러보면 그 현상은 현실 전체에서 일어나고 있다는 사실을 절감할 수밖에 없다. 2019년 설문 조사에 따르면, 2018년 기준 미국 성인의 약 69퍼센트가 소셜 미디어 플랫폼을 사용하는데 유튜브(73퍼센트), 페이스북(69퍼센트), 인스타그램(37퍼센트) 순이다. 그런 가운데 18~24세 젊은 층은 유튜브(90퍼센트)와 인스타그램(73퍼센트) 사용량이 압도적이라는 점도 눈에 띈다.[16] 2018년 통계상 한국 응답자의 약 50퍼센트는 소셜 미디어, 특히 페이스북, 카카오스토리, 인스타그램을 사용한다고 집계됐고 20대의 이용률이 82.3퍼센트로 가장 높게 나타났다.[17] 요컨대 국내외를 막론하고 이렇게 막대한 영향력과 사용자 비중을 차지한 소셜 미디어 조건에서 문제는 공적인 것, 객관적인 것, 정의, 팩트, 신뢰할 것, 믿고 따를 것, 중요한 것 등에 대한 단일하고 중립적이며 절대적인

기준선이 결코 존재하지 않는다는 점이다. 대신 사람들은 인터넷과 소셜 미디어에 더 많이 노출되고 더 자주 언급되며 '좋아요/like' 숫자가 많거나 내가 더 보기/알기를 원하는 쪽에 몰리고, 그 방향으로 안내되며, 거기서 나누는 감정 및 경험을 믿는 '확증편향성'이 강해졌다. 그에 대해 우리는 '포스트진실post-truth' 개념으로 논할 수 있다.

'포스트진실'은 옥스퍼드사전이 '2016년의 단어'로 선정한 'post-truth'를 말한다. 정의상 "여론 형성 과정에서 객관적인 사실이, 감정과 사적 신념에 호소하는 것보다 영향력이 떨어지는 상황을 뜻하고 또 그와 관련해서" 쓰인다.[18] 1992년 세르비아계 미국인 극작가 스티브 테시치가 「거짓말 정부A Government of Lies」에서 처음 사용한 것으로 알려진 이 단어[19]의 사용량이 2016년 급증했기에 그해의 단어로 선정되었다. 서두에 썼듯 지금은 제4차 산업혁명의 주요 변화 동인으로 모바일 인터넷, 클라우드 기술, 빅데이터, 사물인터넷, 인공지능 등 최첨단 정보통신기술이 꼽히는 시대다. 또 "2020년까지 인터넷 플랫폼 가입자가 30억 명에 이를 것이고 500억 개의 스마트 디바이스로 인해 상호 간 네트워킹이 강화될 것이라는 전망"을 근거로 2년 전 선언된 "초연결 사회 진입"이 실제가 된 때다.[20] 역설적이게도 그런 시점에 기존 사회에서 '주관적' '감정적' '독선적' '일방적'이라고 터부시했던 사적 감정과 사적 편견에 객관적 사실이 밀리는 현상에 부대끼고 있다. 여론 형성의 임의적 기제를 통제할 인간의 판단력과 공동체적 윤리 및 양심에 기초한 기성 게이트키핑 시스템이 거의 무너졌다. 진실/진리의 자리가 부정/가짜로 전도되는 순간이 속출한다. 그것이 '포스트진실'이란 단어가 내포한 실체인데, 심각한 문제로는 온라인 오류정보의 확산 현상이 있다.

2016년 벽두부터 세계경제포럼이 제4차 산업혁명의 미래와 함께 그 그늘로 지목했고 허핑턴포스트 같은 디지털 세대에게 전달력이 큰 매체가 전한바, 우리 사회의 가장 큰 위협은 '디지털 오류 정보'다. 즉 오늘의 일상 현실에서 여론 형성, 파급력, 결정력이 엄청난 "소셜 미디어를 통해 광범위하게 확산되는"[21] 오류 정보가 세대와 지식수준과 경험의 질을 막론하고 사회 전체를 뒤흔드는 위험이다. 온라인에서는 엄청난 양의 데이터가 각각의 사용자 개인을 통해 끊임없이 오르내리고 넘나든다. 그런 환경에서는 시간과 장소, 배경과 맥락에 상관없이 생성되고 변조되고 유통되는 정보와 데이터를 진실 vs. 거짓, 사실 vs. 오류로 관리하기가 원천적으로 불가능하다. 오히려 사용자는 각자의 사고 패턴, 사회정치적 당파성, 주로 접촉하고 소통하는 그룹 성향, 의식/무의식으로 노출되는 미디어에 좌우되는 경향이 강해진다. 2015년 컴퓨터과학자들이 미국립과학원회보PNAS에 발표한 연구에 주목하자. 과학 뉴스와 음모이론을 사례로 들어 실험한 결과에 따르면, 인간 뇌의 "확증 편향성"이 소셜 미디어 사용자들로 하여금 우호적 네트워크에서 동질적 무리를 따라 의사소통하도록 이끈다. 그 때문에 "콘텐츠는 메아리 방echo chamber 내부에서만 순환하는 경향"이 나타난다.[22] 여기에 '필터 버블filter bubbles' 현상이 가세하면서 포스트진실의 정도와 양상이 기존 진위 체계나 문제 해결법을 압도하게 된다. 요컨대 이것들이 함께 동시대 포스트온라인 조건으로 작용하면서 사람들의 인식과 경험에 복잡다기한 현상을 야기하는 것이다.

소셜 미디어의 필터 버블

필터 버블은 소셜 미디어로 뉴스나 여론, 지식, 각종 상품 및 여행 정보 따위를 접할 때 우리에게는 보이지 않고 작동하는 알고리즘의 효과다. 즉 온라인에 축적된 빅데이터가 알고리즘을 통해 사용자의 취향, 편견, 기존 사고 및 행동 패턴에 맞게 내용을 거르고 전달하면서 비슷한 성향과 신념을 가진 이들끼리 헤쳐 모으고 공기방울처럼 알알이 구획하는 양상을 이른다. 대표적으로 '슈퍼 플랫폼'으로 불리는 구글, 아마존, 네이버, 다음, 페이스북, 트위터, 인스타그램, 카카오톡/스토리 등 온라인 (상업) 공간은 알고리즘을 이용해 개인 사용자의 성향, 욕구, 과거 행적 등에 맞춘, 반대로 말하면 알고리즘이 머신 러닝을 통해 게이트키핑 한 뉴스 및 검색 결과를 내놓는다. 그러면 사용자는 온라인 메아리 방에 있는 것처럼 자신과 공명하는 콘텐츠 또는 취사선택된 정보들에만 반복 노출되면서 그것이 전부인 것 같은 '오류의 작은 공기방울 방'에 고립/격리될 수 있다. 소셜 미디어 플랫폼의 개별화된 추천 서비스나 개인 사용자에 맞게 학습하고 반응하는 온라인 시스템이 필터 버블의 주원인이라는 점에서 그렇다.[23] 물론 이러한 필터 버블과 개인 맞춤형 추천 서비스의 알고리즘이 우려만큼 지대한 영향을 끼치거나 광범위하게 작동하는 것은 아니라는 연구가 있다. 또 SNS 사용자와 오프라인의 사람들을 비교했을 때 후자가 더 사회적으로 고립되고 다양한 견해 및 아이디어를 접하지 못할 가능성 또한 고려해야 한다.[24] 그런 만큼 이분법적으로 어느 쪽이 좋고 나쁨을 판단할 수 없다. 하지만 법학자들이 내린 다음과 같은 진단은 그것이 단지 온라인 소셜 미디어만의 문제가 아니라, 그 온라인이 곧 현실인 사회 구조 전체

의 문제임을 일깨운다.

"구글이나 페이스북 같은 슈퍼 플랫폼이 어떻게 사진가, 사진 기자, 작가, 언론인, 음악가 등 수백만 명의 판매자를 압박할 수 있는지 파악할 수 있다. 업스트림 판매자가 더 가난해지는 것뿐만 아니라 슈퍼 플랫폼의 경제적 힘이 정치권력으로 바뀔 수 있다는 것이 문제다. 판매자와 소비자가 게이트키퍼에 의존하면 할수록 슈퍼 플랫폼은 우리의 정치적 견해와 공적 쟁론을 주무를 것이다. 빈발하는 가짜뉴스가 입증하는 바와 같이, 우리의 사회 구조는 물론 궁극적으로 우리의 안녕이 위협받고 있다."[25]

선 vs. 악, 정의 vs. 부정, 진실 vs. 거짓, 윤리적 공동체 vs. 일탈적 소수, 올바른 미디어 vs. 사악한 기술 등을 가르고 한쪽을 다른 한쪽이 근절하는 것이 답이 아니다. 논점은 현실이 그런 구분이 어려운 조건에 처했다는 각성이다. 세계경제포럼이 '디지털 오류 정보'를 현 사회 전체의 심각한 위협이라 지목한 사실과 함께 경쟁법 및 독점 금지법을 다루는 위 두 법학자의 분석을 참조해서 우리가 추출할 판단은 이런 것이다. 요컨대 온라인이 '정보고속도로'나 '자유로운 사이버 매체'라는 가까운 과거의 기대와 전망으로부터 비약적 변화 혹은 탈주의 변이를 거듭한 결과가 현재 포스트온라인 조건이다. 지금 여기 그것은 우리 인식을 변형시킬 수 있는 힘("신경가소성neuroplasticity")과 경험을 통해 사고 및 행동 패턴을 유연하게 하는 역량("연성malleability")[26]을 촉진하는 기제로서 광범위하고 치밀한 단계에까지 이르렀다. 즉 문화예술 생산과 소비의 서클, 경제에서 정치권력으로의 에스컬레이팅, 공적

담론과 지식의 수렴 및 배출 등 제반 과정에 관여하는 현실의 포스트온라인 조건인 것이다

포스트온라인 조건의 현대미술-접촉

앞에서 설명한 필터 버블의 실제적 효과 중 하나는 소셜 미디어 사용자들의 고립된 '개인화'다. 소셜 미디어는 '포스트, 공유, 좋아요, 구독, 해시태그' 횟수로 정의되고, 그 숫자가 나타내는 공연의 성과는 곧 자본이 된다. 그것은 건축가이자 도시 계획가이며 컴퓨터프로그래머인 게오르크 프랑크가 "관심경제attention economy"[27]라고 명명한 체제를 노골적인 형태로 구현한 것과 같다. 사람들이 자신의 소비 패턴, 정치 성향, 취미, 라이프스타일, 행동 및 사고를 앞질러 제시하는 컴퓨터 알고리즘 결과 값에 반복적이고 배타적으로 노출되면 자기만의 네트워크 공기방울 안에 칩거하는 개인들로 귀착되는 위험성 또한 그만큼 커진다. 이 '개인화' 현상은 디지털 사회에서 모든 것이 연결되고 얼마든지 쌍방향 소통이 가능한 미디어 조건을 고려하건대 기이한 일이다. 디지털 원주민은 "거의 또는 전 생애가 네트워크로 연결된"[28] 사람들이다. 디지털 이민자 또한 그러한 현존 조건을 피할 수 없다. 그런데 그 같은 삶의 환경이 서로 의사소통이 불가능하고 공감력이 떨어지는 사적 개체들을 주조한다는 점에서 역설이고 문제다. 예컨대 그 양상은 2017 카셀 도큐멘타 프리데리치아눔 메자닌의 반원형 벽에 영사됐던 니코스 나브리디스의 작품 〈장소를 찾아서Looking for a place〉가 보여주는 인간 접속의 상태 같다. 작품은 두 사람이 서로 접촉—만지고 껴안

니코스 나브리디스, 〈장소를 찾아서Looking for a place〉, 2017 카셀 도큐멘타. 사진: 강수미

고 키스하고 싸우고 등등으로 보이는―하려고 애쓰는 상황을 퍼포먼
스화한 4채널 비디오 설치다.[29] 그런데 정작 그 네트워크 행위는 라텍
스 풍선을 머리에 쓴 탓에 숨을 쉬기 위해서는 풍선을 부풀려야 하고,
그러면 그럴수록 상대방과 멀어지며 만날 수 없는, 심지어 그 접촉 행
위가 자신과 타인의 생명을 위태롭게 하는 폭력이 된다. 1999년 작품
임에도 그 영상은 필터 버블에 갇힌 우리의 현존을 온라인 시대 초기
로부터 가까운 미래로 투사한 것 같은 기시감이 든다. 온라인 필터 버
블 안에서 의사소통과 네트워킹에 열중하는 2010~2020년대 우리 현
실을 데자뷰시키는 것이다. 그리고 2020년 현재, 불행하게도 전 세계
가 신종 코로나 바이러스로 제2차 세계대전에 버금가는 위기를 겪고
있다. 특히 자가격리가 필수가 되고 사회 전반적으로 무조건적인 셧다
운이 실행되는 사회가 우리 앞에 무섭게 펼쳐져 있다.

포스트온라인 조건의 현대미술-중층 스킨 이미지

다른 한편, 데자뷰가 아니라 지금 여기 실존의 작품이 있다. 2016년 SeMA 비엔날레 미디어시티서울에 출품된 김희천의 〈썰매〉는 나브리디스의 데자뷰를 넘어 우리 실존으로부터 추출된 이미지다. 작품은 "동시대의 서울과 서울에 사는 사람들, 그리고 그들이 사는 다른 세계"[30]를 작가가 설정한 세 가지 배경 이야기에 따라 디지털 합성 싱글 채널로 응집, 분사한다. 모바일 기기를 잃어버리고 개인 정보마저 인터넷에 유출된 남자, 얼마 전 유행했지만 이미 한물간 게임을 실시간 온라인 방송으로 중계하는 사람, 한국의 신종 자살클럽을 취재하는 방송사라는 세 설정에서 우리는 작품으로부터 특정 의미를 만들어낼 수 있다. 그것은 가까운 과거와 그것의 징후로서 오늘 사이의 역사적 긴장을 기술적, 매체적 조건에서 들여다보는 일이다. 1989년생으로 '디지털 원주민'에 가까운 김희천은 페이스 스와프 같은 얼굴 바꿔치기 앱은 물론 VR, 3D, 온라인 네트워크 게임이 경험의 하부조건인 일상을 살고 그것을 통해 작업하는 작가에 속한다. 그 과정에서 디지털 미디어 언어부터 자기만의 시각적 사고까지 역량을 키웠을 것이다. "다른 종류의 경험이 다른 뇌 구조로 이끈다"와 같은 정신과 의사의 주장, "다른 문화에서 자란 사람들은 단지 사고하는 대상이 다른 것이 아니라 실제로 다르게 생각한다"와 같은 사회심리학자의 단언을 검증하는 일은 우리 논의를 넘어선다.[31] 다만 여기서는 인간의 현존 감각과 인식은 사회적, 역사적, 정치경제적 조건들 속에서 형성되고 축적되는 경험에 깊고 크게 영향받는다는 점만 강조하자. 그런 점에서 김희천 같은 디지털 조건을 원천으로 한 세대의 인식 및 경험 세계, 미적

세계가 전통적인 그것과 전혀 다른 것은 당연하다 못해 뻔한 얘기다.

〈썰매〉에서 김희천이 구사한 제작 방식, 매체 방식은 기존 조형예술의 콘텍스트로 보면 매우 이질적이다. 하지만 가령 비슷한 미디어 및 기술 조건, 의사소통 및 관계 구조에서 성장한 이들이라면 김희천의 작품을 마치 자신의 사고 과정, 경험적 표상, 감각 지각적 표현, 평소 생활의 집합적 재현으로 받아들이는 데 크게 이질감을 느끼지 않을 것이다. 그만큼 작업이 컴퓨터 문화에 정향됐다는 뜻이다. 또한 온라인 초기부터 포스트온라인 조건의 현재에 이르기까지 연속/불연속하며 진행된 세대의 삶, 그 경험의 특성을 스크린의 디지털 이미지로 현상해냈기 때문이다. 하지만 그 기술적 작업 방식은 전혀 단순하지도 간단하지도 않다. 그 이미지들은 모두 작가가 월드와이드웹, 타임라인, 뉴스피드를 타고 무수하고 복잡하게 서치 혹은 서핑해서 취한 온라인 소스이며 넘치는 양의 데이터로부터 산출된 것이다. 그것도 가상적으로 포스트프로덕션 한 결과의 집합체로서 말이다. 아래 인용은 그 같은 작업이 어떤 방식으로 가능한지 이해하는 데 도움이 된다.

"3차원 공간의 재현으로서 시각이미지를 읽기(표상의 능숙함), 다차원 시각 공간visual-spatial 기술, 멘털 맵, 멘탈 종이접기(실제로 하지 않고 정신적으로 종이접기를 하듯이 결과를 그리기), 귀납적 탐구(관찰하기, 가설을 만들고 역동적인 표상의 행동을 제어하는 규칙을 이해하기), 주의력 배치(다수의 위치를 동시에 모니터링), 예상한 자극과 예기치 않은 자극 모두에 더 빨리 반응하기(주의집중 시간의 길이에 상관없이 즉각적인 응답) 등"[32]

디지털 원주민 세대는 대상이 물리적이거나 물질적으로 주어지지 않아도 구상이 가능하고, "데이터의 바다"를 떠다니는 정체 모를 "곤궁한" 정보/데이터/소음/이미지에 랜덤 액세스해서 수집하는 동시에 특정한 관계망으로 분산 배치하는 데 능하다.[33] 진지한 작업보다는 게임을 선호하고 멀티태스킹이 자연스러운 만큼, 그 결과 또한 하이퍼링크 세계처럼 다차원적이고 역동적인 양상들로 도출해낸다. 그런데 이 같은 특성은 사실 현재 우리 각자가 PC나 모바일 기기를 들여다보면서, 거기에 거의 완벽히 몰입돼서 외부가 없이 수행하는 행위와 그리 다르지 않아 보인다. 사람들은 온라인 네트워크 멀티 플레이 게임조차 오롯이 혼자 고립돼 헤드셋을 쓴 채 모니터에 들어갈 듯한 집중력을 발휘해 수행하지 않는가. 그 수행performance 자체가 성과performance로 이어진다. 김희천의 〈썰매〉에서 감상자가 감각 지각적으로 경험하게 되는 면이 바로 그 같은 동어 변주의 세계다. 이를테면 작가는 카레이싱 서킷을 차용해 광화문에서 숭례문까지 속도감 있게 질주하는─무지개, 말, 자동차 계기판, 모니터 속의 모니터 등 도무지 무엇이 달리고 있고 무엇이 공간인지 분간이 힘든─짜깁기 이미지의 중층 스킨을 펼친다. 그리고 관객은 그 납작하고 비촉각적 세계, 하지만 수행적 미술작품으로서 공연되는 이미지를 사적 체험으로 실감나게 흡수하고 다른 디지털 점들로 건너다닌다. 그것은 비유적 의미를 넘어 실제로 필터 버블의 미적 향유이고, 그런 효과에 의해 사적으로 주조-재주조되는 주체화 과정으로 보인다.

포스트온라인 조건의 현대미술-클라인병 같은

온라인의 개인화가 전혀 다른 양태의 컨템포러리 아트로 표상된 경우 또한 다룰 필요가 있다. 안네 임호프의 2017년 베니스비엔날레 독일 관 단독 출품작 〈파우스트Faust〉가 그것이다. 작품은 그해 베니스비엔 날레에 공개된 직후부터 언론의 스포트라이트를 받고, 관객몰이를 했으 며, 소셜 미디어를 뜨겁게 달궜고, 최고 국가관에 수여하는 '황금사자 상'까지 받았다. 독일관은 나치 시대 홍보관 역할을 했던 이력 때문에 독일 언론 스스로 "파시즘을 연상시키는 잔혹한 분위기"라고 묘사하 는 건축 특징을 비롯해 역사성과 장소성이 강한 곳이다. 임호프는 그 런 건물을 "나와 그 과거를 연관시키는 것들에 맞서는" 차원에서**34** 유 리 철골 구조로 리모델링하고 퍼포먼스, 회화, 조각, 연극, 무용, 사운 드 등이 횡단/교합하는 도발적인 작품을 내놓았다. 현직 패션모델이거 나 본인 또한 아티스트인 이를 포함해 트렌디한 용모의 젊은 남녀 공 연자 다수가 유리 칸막이 실내, 철조망 울타리 위, 관객들 발밑과 사이 사이 등 균질하지 않은 곳에서 예상치 못한 행위들을 공연한다. 작가 와 퍼포머들을 잇는 단 하나의 네트워크이자 연출 방식은 서로의 휴대 전화로 보내는 모바일 메시지다. 관객들 입장에서는 그들이 어떤 대화 를 주고받는지 결코 알 수 없고, 물질적 공간감과 물리적 운동으로부 터 신체가 느끼는 불안, 긴장감만 높아진다. 그 점을 부추기듯 작품은 젊은 남녀의 뒤엉킴, 울부짖음, 불안한 웅크림, 스마트폰 대화, 이어폰 을 끼고 혼자 부르는 노래, 자위, 관객 휘젓기 등으로 이어진다. 이처럼 시청각적 요소가 다중적이고 감상자를 자극하는 양상이 예측 불가이 며 퍼포먼스 요소가 강렬해서 〈파우스트〉에 대한 비평은 '센세이션'

안네 임호프, 〈파우스트〉, 2017 베니스비엔날레 독일관. 사진: 강수미

'섹시' '고통' '불안' '긴장' 등의 언급 일색이다. 특히 "모든 것이 기록되고 유리로 만든 우리 안에 갇힌 시로를 동물원의 동물처럼 대하는 소셜 미디어, 그에 [우리 모두] 노출된 컨템포러리 라이프"와 ⟨파우스트⟩가 동시대적 유비를 이룬다는 해석이 공감을 받을 만하다.[35]

그러나 동시에 임호프의 퍼포먼스가 소셜 미디어에 노출돼 큰 반응을 얻는 양상, 패션잡지가 그녀와 그녀의 동성 파트너이자 작품 속 퍼포머이며 아티스트인 엘리자 더글러스를 다루는 방식을 놓친다면 반쪽의 분석이라 할 것이다. ⟨파우스트⟩가 비판적으로 조명하는 동시대 '유리 우리 사회'—소셜 미디어 네트워크로 투명하게 비치지만 모두가 비가시적 알고리즘으로 관리되는—와 그런 작품 외적 요소들, 패셔너블한 과잉 정보의 유통 뒤에서 움직이는 명성과 믿음의 비가시적 네트워크를 겹쳐 놓고 보면 작품과 사회가 클라인병처럼 이미 항상 안팎으로 연결된 닫힌 구조임을 알 수 있다. 이를테면 ⟨파우스트⟩가 속한 컨템포러리 아트 신은 패션산업과 연예오락 사업과 소셜 미디어 네트워크 장사와 매우 가까운 존재로서 사회의 관심경제 안에서 연결되고 공명한다. 그리고 동시대 사회적 현존은 예술에 언제나 벌써 개입해 작용하고 있다. ⟨파우스트⟩에서 우리가 보는 퍼포머들의 신체적 젊음, 아름다움, 매력이 사실은 "상업적 순환의 완성인 알고리즘이 조건화한 신체"이며 그들이 누구인지를 조건 짓는 "상품화된 픽토리얼 경제pictorial economy"[36]로 주조된다는 점에서 그렇다.

분석 가능성, 담론 가능성, 논쟁 가능성이 앞으로 더 열려 있다 해도 이상 세 현대미술 작품을 동시대적 조건에 놓고 논한 내용이 가리키는 요점은 이렇다. 우선 동시대는 가까운 과거와 온라인 조건, 포스트온라인 조건을 경계로 시대적 불연속을 노정하고 있다는 점. 다음,

그 조건에 결부된 상태에서 우리의 인식과 경험부터 예술의 생산과 수용에 이르기까지가 다른 사고 패턴 및 행위 방식, 다른 미적 수행성과 감각 지각적 반응을 전개해나가고 있다는 점이다. 다음 절에서 마지막으로 다루는 논제, 즉 우리의 노동과 현대미술의 수행성 문제가 그 점을 좀더 선명하게 이해할 수 있도록 도울 것이다.

2

현대미술의 수행과
비르투오소 노동

비르투오소 노동

현대미술은 종합적 생산물이다. 이에 대해 누군가는 미술인데 '시각'에 한정하지 않고 '종합적'이라고 정의한 대목에서 한 번, '창작물' 혹은 '작품' 같은 단어 대신 '생산물'이라고 정의한 대목에서 또 한 번 고개를 갸우뚱할 수 있다. 지난 2세기 동안 사람들의 인식과 사회 관습 속에서 미술은 보는 행위에 집중된 예술 장르로 간주되었고 우리는 아직 그에 익숙하기 때문이다. 또 미술작품은 노동자가 만든 실용적 물건이나 대량 생산된 공산품과는 비교하면 안 되는 독창성과 천재성의 성과로 대우받아왔기에 일말의 심리적 저항감이 생기는 것이다. 하지만 이 책에서 내내 전제하고 있듯이 현대미술은 다원적으로 변화했다. 그래서 이제 우리는 의식적으로 미술을 더 넓고 복합적인 목적과

행위 영역으로, 더 중립적이고 유연한 의미의 생산물로 이해할 필요가 있다. 다른 한편, 이는 역방향으로 볼 때 제조업 중심 산업시대 이후의 경제 구조 및 노동 조건에서 시청각의 영향력이 엄청나게 커지고 문화예술·정보통신기술 같은 소프트파워가 생산과 소비 구조를 변형시키는 과정에 주목할 문제다.

파올로 비르노의 용어로 말하자면 세계 노동 구조는 20세기 후반 포드주의가 끝나고 후기포드주의로 재조직됐다. 포드주의는 미국 자동차 회사 포드가 상징하는 대규모 조립생산라인 시스템과 제조업 중심 산업에서 자본가의 부와 임금노동자의 물리적/물질적 노동이 짝을 이뤘던 체제다. 반면 후기포드주의는 정보·문화·서비스 같은 비물질 상품 생산 및 운용에 주력하고, 역량 있는 엘리트가 기획과 경영부터 실무까지 멀티태스킹하며 자신과 비슷한 수준의 동료들과 연대 협력하는 방식이 강세를 띤다. 그렇기에 정해진 시간 동안 육체노동을 제공하고 일정한 임금을 받는 임금노동자들의 사회는 점차 약화돼왔다.

"노동 사회의 소멸은 지난 20년간 서구 사회를 지배해 온 경향이다. (…) 우리는 무의식적 배우인 우리 자신을 종종 발견하며 (…) 노동과 노력에 소요되는 실질적 시간은 주변적인 생산적 요소로 되었다. 노동 시간보다는 과학, 정보, 언어적 커뮤니케이션, 그리고 지식 일반 등이 이제 생산과 부가 의존하는 핵심적 기둥들이다."[37]

비르노는 노동자의 신체와 숙련도, 물리적 시간과 원자재 대신 과학, 정보, 의사소통, 지식에 의존하는 비물질노동의 세계, 즉 후기포드주의 체제에서 노동자는 위의 인용문에서처럼 "무의식적 배우" 또는

"거장 같은 행위자들virtuoso performers"로서 자신의 성과를 증명하고 보상받는 조건에 놓인다고 주장했다. 그것은 과거 산업생산 시대에 노동의 최종 결과물로서 상품을 생산해내야 했던 임금노동자와는 다르다. 외부적으로 객관화된 근로 시간과 작업 방식, 작업량과 목표치 등을 완수하면 일정한 보상을 받는 시스템이 아니라 "생산품이 생산 행위art와 분리될 수 없는 활동"이다. 이를테면 후기포드주의 노동은 마치 예술가가 작품에 자신의 모든 것을 투입하여 "스스로 성취를 이루는 것"과 같은 양태의 노동이라 할 수 있다. 내면, 감정, 자아, 지성, 욕망, 육체와 정신이 결합돼 숙달된 예술성과 창조성 같은 것이 후기포드주의 노동에 필요해진 것이다. 나아가 비르노가 정확히 지적하듯이 행위의 특수성이라 할 "예측 불가능성, 뭔가 새롭고 언어적인 퍼포먼스를 시작하는 능력, 대안을 다루는 능력"이 노동과 생산에 수렴되었다. 예컨대 반 고흐가 〈별이 빛나는 밤에〉에 자신의 불안한 내면과 심리를 자발적으로 갈아 넣었고, 그렇다고 믿기에 사람들이 그와 그의 그림을 천재성의 표상으로 가치 평가하는 것과 유사한 구조다. 또 예컨대 병으로 공연을 취소하려던 다비드 오이스트라흐가 다시 계획을 뒤집어 1955년 12월 카네기홀에서 연주한 데 대해 음악평론가들이 "그의 거장다운 면모 (…) 우리 시대 가장 위대한 바이올리니스트"라는 평가를 내린 사례와 비견할 수 있다. 말하자면 탈산업시대의 노동자는 예측불가능성이 상존하는 노동현장을 무대 삼아 소진상태에 이르기까지 행위해야 하고 그 수행 성과에 따라 대가를 받는다. 하지만 후자의 수행, 평가, 대가는 근대까지 예술에 부여돼왔던 특권적 자유와 같은 것이 아니라 달라진 노동구조의 규제적 시스템이다. 그것은 "완고하게 개인화한 예속"이라 할 수 있다.[38] 그리고 다른 유형의 예는

바로 앞 절에서 사례로 든 〈이동식 사무실〉의 홀라인이다. 그는 건축주뿐만 아니라 TV 시청자를 잠재 고객으로 상대하며 건축예술가로서 자신을 연기/수행할 필요가 있었다. 이 경우에 대해 한 논자는 "비르투오소 사업가The entrepreneur virtuoso"[39]라는 별칭을 붙였다. 우리가 앞서 참조했던 라차라토와 비르노가 중심이 된 이탈리아 현대 노동 이론들Italian post-Workerist theory은 이렇게 달라진 노동 조건을 '주체성을 집중 투여해야 하는 추상적 행위로서의 노동'으로 정의한다. 거기서 문제적인 지점은 노동 주체가 재구조화된다는 점과 노동에 특정 의사소통 모델이 주어진다는 점이다. 그 노동의 최종 목표는 직접적으로 소비되는 제품/상품의 생산이 아니라 새로운 의사소통, 지식, 언어, 심지어 새로운 세계의 모드 일체를 생산하는 데 있다.[40] 우리는 이 지점에서 다원화된 현대미술의 수행성과 후기포드주의 시대 비르투오소 노동 간의 연결점을 발견한다. 라차라토의 분석을 인용하자면 다음과 같은 상호작용이 벌어지는 것이다.

"비물질노동의 역할은 의사소통의 형식과 조건 속에서 (그리고 따라서 노동과 소비 속에서) 지속적 혁신을 촉진하는 것이다. 그것은 필요들, 이미지적인 것the imaginary, 소비자의 취향 등등에 형태를 부여하고 그것들을 물질화한다. 그리고 이 생산물들이 이번에는 필요, 이미지, 그리고 취향들의 강력한 생산자가 된다."[41]

탈산업사회, 후기포드주의 시대라고 해서 모든 노동이 비물질화된 것은 아니다. 그러니까 위에서 라차라토가 말하는 비물질노동은 현대 노동의 일정 부분을 지시하는 것일 텐데 문제는 제4차 산업혁명과 함

께 그 부분이 비약적으로 성장하면서 사회 전체를 바꾸고 있다는 점이다. 비물질노동은 기존과 다른 외관 및 성능의 신상품을 제조, 유통하는 행위가 아니라, 그런 신상품을 욕망하고 구상하고 생산, 소비, 공유, 폐기, 기억하는 우리 삶의 거의 모든 양태를 디자인하고 관리·운용하는 일이다. 때문에 추상적이고 이미지적인 것에 밀착될 수밖에 없고 그런 영역의 사건, 행위, 형식들과 공조적 기능을 키워가게 된다. 이를 수행적인 예술 경향을 통해 논해보자.

수행성 예술

"수행성은 수행적 행위의 공연적 성격으로 표명되고 현실화된다. 앞에서 확인한 예술의 수행성으로의 이동은 수행성 자체가 공연으로 현실화되거나, 그 이름에서 이미 행위와 공연의 성격을 분명하게 드러내는 '퍼포먼스 아트'나 '행위예술'과 같은 새로운 예술적 형태로 나타난다. (…) 퍼포먼스 이론은 1960년대와 1970년대에 무엇보다 사회과학에서, 특히 민속학과 사회학에서 다양하고 풍성하게 생성되었다."[42]

위에 인용한 『수행성의 미학』을 쓴 에리카 피셔-리히테는 주디스 버틀러의 젠더 연구에 동의하며[43] 수행성을 "정체성 구성의 전략"으로 본다. 그리고 20세기 후반부터 예술에서 부각된 "수행적인 것"은 사회과학에서 생성된 이론들과 일정한 지적 영향 관계를 형성한다는 입장에 섰다. 풀어보자면 정체성은 타고나거나 미리 결정된 것이 아니라 사회 속에서 '행위하기'를 통해 변화하며 구성된다는 것이다. 그 관점을

그레고르 슈나이더, 〈미지의 작품Unknown Work〉, 2019 세토우치 트리엔날레. 사진: 강수미

현대미술에 적용하면, 설치, 비디오, 퍼포먼스의 급증 현상은 수행적인 것, 즉 "이 직 분명하게 인식할 수 없는 움지임과 변화들[유동적이고 가변적인 경향들]"에 가치를 부여하고 당대의 미학적 정체성을 "수행적 전환"⁴⁴에 두고자 하는 미술계의 방향을 나타낸다.

그레고르 슈나이더는 2019년 일본 세토우치 트리엔날레에서 〈미지의 작품Unknown Work〉이라는 설치 작업을 했다. 전 세계에서 가장 성공한 장소 특정적 현대미술 기획 중 하나로 꼽히는 세토우치 트리엔날레는 그야말로 섬마을 전체가 작가의 창작 무대이자 작업 공간, 나아가 전시장이 된다. 이에 참여한 슈나이더는 동네 비탈길 끝에 위치한 일본 전통 가옥과 그 일대를 까맣게 그을리는 작업을 했다. 그것은 완벽히 화재로 모든 것이 불타버린 후의 현장처럼 보인다. 작가가 정확히 금을 그어놓은 범위 안에서 그야말로 360도 빙 둘러 집 전체는 물론 풀 한 포기, 나뭇가지 한 줄기까지 샅샅이 검게 그을린 상황 내지는 풍광이 목격자의 눈앞에 펼쳐진다. 거기서 미술은 미적 오브제로서 검게 그을린 집만도 아니고, 관광객과 한 끗 차이도 나지 않는 현대미술 감상자의 미적 경험만도 아니다. '다크 투어리즘dark tourism'이라는 이름 아래 역사적 재난의 현장, 공동체가 붕괴한 도시 지역, 전쟁의 위험이 상존하는 국경 등을 새로운 관광지로 유행시킨 글로벌 관광 산업에 대한 비판도 거기에 포함될 수 있다. 그리고 사실 그 일련의 인식과 수행 과정 전체가 작품을 이룬다. 또 다른 예로 프랑시스 알리스의 〈리허설 1(시험)Rehearsal I(El Ensayo)〉(1999~2001)이 있다. 그 작품에서 작가는 빨간색 폭스바겐 비틀을 타고 미국 국경과 인접한 멕시코의 가난하고 위험한 지역 티후아나의 가파른 언덕길을 오르고 미끄러지기를 반복했다.⁴⁵ 또 그는 독일 볼프스부르크 시내에서 비를 맞으며

차를 운전하지 않고 몸으로 밀고 가는 행위로써 〈VW 비틀vw Beetle〉 (2003) 작업을 했다. 딱정벌레를 닮은 그 빨간색 차와 마른 몸으로 힘 겹게 차를 미는 작가의 모습은 묘하게 시적으로 보인다. 특히 먼지 날 리는 멕시코 오프로드의 자연스러움이나 유럽 지방 도시의 고풍스러 움과 한적함이 더해져서 그의 행위들은 멋스러워 보이기까지 한다. 하 지만 그 퍼포먼스 때문에 주변 사람들 사이에서 불필요한 긴장이 유 발되고 차량 정체가 일어났을 수도 있을 것이다. 사람들 사이의 그런 복잡다단한 감정, 생생한 반응, 해당 시간과 장소의 상태까지를 미술로 포함시키는 것이 알리스의 퍼포먼스다. 이런 수행적인 미술 유형은 스 튜디오 창작도 아니고, 그 창작의 결과물로서 오브제 작품이 남지도 않는다. 예술적 성과나 아름다움을 평가하기도 어렵고 작가의 의도나 명분, 작품과 관련한 미학적 평가나 가치를 판별하고 가늠하기도 어렵 다. 결정적으로 형식상 창작자의 행위와 시공간적 상황, 물리적 세부가 표현, 전달, 보존, 공유되는 데 한계가 있다. 그럼에도 현대미술은 지난 10여 년 동안 두드러지게 '수행적 전환'에 매진했다.

현대미술의 그런 수행적인 것으로의 지향은 1990년 후반~2000년 초반 컴퓨터 기술과 온라인 문화가 득세할 때 시대적 조류의 반작용으 로 '날것' '비천한 것' '물질성materiality/physicality의 원천'으로서 몸/신 체에 집중한 영향이 크다. 그러나 당시 몸/신체는 디지털 예술과 사이 보그 이론의 화두들 속에서 포스트 휴먼 층위로 맥락을 이동했다. 반 면 2010년대 중후반, 앞서 살폈듯 제4차 산업혁명에 이른 사회 환경에 서 이제 몸/신체는 중층적인 차원과 확장된 의미망을 갖추며 또 한 번 이슈가 변하는 선상에 있다. 수행적인 것이 곧 그 이슈다. 이를테면 현 대미술이 몸/신체의 '행하기'를 다양한 매체를 통해 공연하는 식으로

맥락적 변이를 거듭하는 자체가 사회 전체 변화에 대한 징후처럼 보인다. 피셔-리히테가 예술형식으로서의 '공연'만이 아니라 사회 안에서의 "공개적 공연"이라 정의한 이유가 거기 있다. 그 점에서 이제 미술에서 수행적인 것은 예술 영역에 국한하지 않고 사회의 일상 현실, 미학과 윤리, 리얼리티와 온라인, 인간과 테크놀로지 등이 상호 간섭하고 네트워킹하는 문제다.

앞서 논한 노동 구조의 변화를 다시 생각해보자. 온라인이 전면화된 이후로도 일견 우리 사회는 물질적 토대 위에서 물리적 노동 및 신체 활동에 따른 성과 중심으로 돌아가는 것처럼 보인다. 그것은 질적으로는 비물질노동이라 하더라도 어쨌든 물리적 시간과 엄청난 정신 노동을 감당하는 육체의 현존을 담보로 하지 않으면 안 된다. 단적인 예로 21세기 실리콘밸리의 IT 산업 종사자조차 "결코 잠들지 않는 전 지구적 체제 앞에서" 디지털로의 패러다임 전환으로 인해 더 치밀하고 강도 높아진 지적, 육체적, 감정 노동에 24시간 일주일 내내 불면 상태로 노출되어야만 한다.[46] 하지만 글로벌 자본주의, 신자유주의 체제가 전 지구적 네트워크를 통해 주식시장 및 금융시장을 투기화하고 경제적 불평등과 양극화를 심화시켜온 지난 20여 년 동안 경제 실체는 달라졌다. 오늘날은 페이스북의 마크 저커버그나 아마존의 제프 베이조스처럼 뛰어난 재능, 지적 능력, 성취욕, 실행력 등 모든 것을 갖췄는데 열심히 일하기까지 하는 '스펙 만렙' 엘리트들의 사회다. 예일대 법학교수인 다니엘 마르코비츠는 『능력주의의 덫The Meritocracy Trap』에서 어떻게 그들이 사회적 불평등을 줄이고, 기회를 확대하고, 귀족적 엘리트주의를 종식시키고자 마련된 현대의 능력 중심 중위주의 사회 시스템 속에서 모순을 이루는지 논했다.[47] 그들은 과거 왕정시대나 귀족

사회의 일하지 않는 권력자와 게으른 부자, 심지어 적당히 일하고 적당히 놀았던 시민사회 중산층과는 완전히 다르다. 1990년대 후반 이후 전개된 능력 위주 사회의 그 소수 엘리트들은 넘치는 역량과 부지런함으로 창업을 하고 일자리를 만들며 사회를 확장시킨다. 하지만 그들 중심으로 일이 독점되고 의사결정이 이뤄지면서 측정하기 어려운 글로벌 영향력과 천문학적인 돈을 벌어들이는 것 또한 현실이다. 그 연쇄작용으로 오히려 노동시장에서는 기회를 얻지 못하거나 낙오한 사람들이 넘치고, 임금 격차는 상상을 불허하며, 전 세계 부가 상위 0.01퍼센트에 집중되는 현상을 막을 수 없다. 다른 한편, 그런 경제는 사회학자 지그하르트 네켈의 용어를 빌리자면 "새로운 기회 구조"를 만들어냈다. 그 달라진 구조에서 이전과 중요한 차이는 견실한 노동 대신 "[기회자본을 통해] 계량 불가능한 기회 시장에서 이루어낸 수행적 성과"가 성패를 좌우한다는 점이다.[48] 예를 들어 소수 독점적 금융 정보, 문화 산업 정책, 미디어 영향력, 개인성으로 얻은 유명세, 엘리트 네트워크, 뛰어난 외모와 잘 관리된 신체, 성공적인 자기 마케팅 능력과 수요 확대 능력 같은 것이 계량 불가능한 기회자본이다. 그 자본을 어떤 우연한 기회에 얼마만큼 유리하고 효과적으로 이용하고, 그렇게 얻은 성공보수, 유명세, 관심, 명성을 어떻게 연출(공공 앞에서 공연)해서 다시 새로운 수요로 연결시킬 것인가가 기회 시장에서 성공을 결정한다. 주식 투자자 워런 버핏과의 점심식사가 치열한 경매를 거쳐 30~40억에 낙찰되는 이유가 그 같은 기회자본 경제 논리에 있다. 이렇게 변화된 경제 구조에서 인간의 몸은 마르크스나 벤야민이 서구 산업시대 임금노동자와 창녀를 두고 짚었던 바[49]와 달리 절박하고 유일한 상품 혹은 곤궁한 자본이 아니다. 오히려 공개/공연을 통한 유효성의 입증 및 개

인의 가시적 성과를 중시하는 "수행 경제"에서, 거대한 오디션 경연장이 된 승자 독식 "시장 사회"에서, 살아남고 성공하기 위한 "수행적 도구가 바로 신체"다. 네켈이 짚듯이, 오늘날의 기회 구조에서 개인의 몸은 "사회적 관계에서 유리하게 작용할 이미지를 전달하는 표현 매체"인 것이다.[50]

이와 관련하여 앞서 예를 든 알리스의 자동차 퍼포먼스, 즉 어느새 '아티스트 알리스'를 상징하는 기호가 된 빨간색 비틀을 작가가 직접 온몸으로 밀어 삐뚤삐뚤 앞으로 나아가는 행위를 다시 생각해보자. 알리스는 전자장치 및 기술을 효율적으로 사용하거나 디지털 네트워크를 이용해 비물질적 역량을 극대화하는 현대사회 일과 정반대의 노동을 대가나 소득 없이 자발적으로 수행한다. 그 점에서 계량 불가능한 기회 시장에 대항해 미약하지만 함축적 의미는 강한 퍼포먼스를 했다고 해석 가능하다. 19세기 산업사회의 속도를 비판하며 파리파사수 내부를 애완 랍스터와 함께 걸었다는 선설이 전해지는 시인 네르발처럼 말이다. 하지만 그것으로 충분한가. 문제는 그리 간단하지 않다. 알리스의 퍼포먼스는 짧게 편집된 가벼운 디지털 콘텐츠로 가공돼 작가의 공식 웹사이트(www.francisalys.com)와 구글, 유튜브, 비메오 등 온라인 미디어 플랫폼에서 언제든 볼 수 있다. 하지만 현대미술로서 그 실체는 구겐하임, 모마, 테이트 같은 세계 유수 미술관에 에디션이 붙은 형태로 소장된 컨템포러리 아트 컬렉션이다.

알리스는 1959년생 벨기에 출신 건축 전공자였지만 1986년 전시 참여를 계기로 멕시코시티로 터전을 옮긴 후 2010년부터 지난 10년간 글로벌 미술계 영향력 순위 10~20위를 왔다 갔다 하는 아티스트다.[51] 예컨대 2017 베니스비엔날레를 비롯해 국제 미술계의 저명하고

⟨애완 랍스터와 산책하는 시인 네르발⟩, Museum of Hoaxes, 1937

2010~2020 프랑시스 알리스의 글로벌 미술계 영향력 그래프. Artfacts.com 캡처, 2020. 2. 24.

영향력 있는 기획들에 빠지지 않고 초대되는 동시에 리손, 다비드 츠비르너 등 여러 국제저 상업 화랑을 통해 신작을 선보이는 동시대 미술계의 대표적 유목민 예술가인 것이다. 또 2020년 2월 현재 구글에서 'francis alÿs'를 검색하면 0.49초 만에 약 53만 4000개의 결과가 나오는 온라인 미디어 영향력과 대중적 노출도가 매우 높은 현대미술가다. 이렇듯 알리스가 예술 전문가 및 미술계는 물론 일반인에게까지 넓고 다양한 관심의 대상이 될 수 있는 힘은 어디서 왔을까. 흥미롭게도 그의 퍼포먼스 작업들은 빈번히 글로벌 자본주의의 탐욕과 극한의 생존 경쟁, 잔인한 양극화와 비열한 승자 독식의 메커니즘에 대한 반립counterpart처럼 해석된다. 소외된 도시에서 혼자 걷기, 느림, 의도적 무위와 실패, 무소유, 소박한 세련미, 비움, 정신적 풍요, 부드럽지만 무시할 수 없는 저항의 태도 등을 감상자에게 추체험하게 한다는 것이다. 특히 그 작품들이 작가가 직접 현장에서 수행한 것이지만, 다른 한편 대중의 실질적 감상은 사후 편집을 거쳐 온라인에 공개되고 업로드된 후에 이뤄진다는 점에 주목해야 한다. 우리가 화면을 통해 보는 알리스의 모습과 작품 수행 과정은 지적이며 시적이다. 그것은 세련돼 보이는 유목민 방랑자의 라이프스타일과 정치적으로 올바르고 자유로운 정신, "파도를 타는 서퍼처럼" 기꺼이 위험을 즐기면서 "첫 번째 것을 놓치면, 다른 것을 얻을 좋은 기회"[52]가 온다고 믿는 우연과 즉흥의 프리랜서 유럽 백인 남성 예술가의 그것이다. 그렇게 보이기에 사람들, 특히 욜로You Only Live Once와 킨포크Kinfolk 라이프에 열광하는 젊은 글로벌 트렌드 세터들에게 그의 미술은 특별한 관심과 인기를 끌어낼 수 있다. 작품 대부분이 데모 영상으로 편집돼 온라인에서 공유 가능하기에 누구나, 언제 어디서든 그의 퍼포먼스를 향유하고 널리 전파

할 수 있다. 때문에 그 관계의 확장성 및 소통 효과, 문화적 영향 및 새로운 수요 창출력은 통상의 미술관 붙박이 작품을 확연히 넘어설 것이다. 바로 그 점에서 알리스의 창작-노동은 작가의 의도와 상관없이 "자신을 1인 기업가로서 그리고 남이 대체할 수 없는 상표로 규정"하는 글로벌 기회경제를 수행적 현대미술로 체화하는 데 성공한다. 그리고 국제 미술계와 미디어가 동시에 반복해서 수행하는 "공적인 언급" 혹은 "캐스팅"을 통해 "중요한 엘리트"[53] 아티스트로서 사회적 지위와 예술 역량을 더 넓혀갈 수 있다.

알리스는 2017년 베니스비엔날레 이라크 국가관 대표 작가로서, 이라크의 비영리 NGO 단체인 루아재단의 지원을 받아 쿠르드군대와 모슬 지역의 전장을 누빈 9일간의 기록을 5분짜리 영상 〈무제, 모슬, 이라크 2016년 10월 31일Untitled, Mosul, Iraq, 31 oct 2016〉(2016)로 제작 전시했다. "인터넷만 연결되면 누구나 미술에 접근할 수 있게 하는 것이 미션"이라는 한 온라인 아트 저널은 알리스의 그 수행적 영상작품이 "예술, 예술의 역할, 전쟁의 콘텍스트와 예술의 관련성을 공표"하는 것이라 단언한다. 또 저널의 기사는 사람들이 "알리스의 제스처"에 대해 정의justice를 향한 시시포스적 시도와 그럴 수 없는 무능력을 동시에 보여준다고 해석하기 쉽지만, 중심은 미학적인 관심이라고 못 박는다. 그 근거로 "내가 진정 하고 싶은 일은 나의 인격, 활동, 그리고 내가 보고 있는 장면 간에 우연의 일치[전쟁터의 장면과 컬러를 매칭하기]를 발견하는 것 (…) 증인으로서 아티스트의 역할이 진정 문제"라는 작가의 발언을 인용했다.[54] 여기서 읽히는 바는, 미술저널과 알리스 자신이 그의 수행적 예술을 집단이 사회정치적, 공공적 행위로 나아가도록 하는 변혁의 기폭제 대신 예술 내적이고 은유적, 시적인 가치 차원에 위

Francis Alÿs, 〈Untitled, Mosul, Iraq, 31 oct 2016〉, 2017 베니스비엔날레 이라크관 전시 전경. 사진: 강수미

치시키고 '작품'으로 규정하고자 한다는 점이다. 그러한 입장에 대해
작가 윤리나 작품의 진정성, 미술 저널의 공적 기능을 들어 반드시 비
판해야만 하는 것은 아니다.**55** 그러나 동시에 분쟁 지역의 한복판에
서, 파괴와 폭력의 위험지대에서 작가의 목숨을 건 현존이 퍼포먼스아
트가 되고, 그것을 국제적 현대미술 전시와 온라인 네트워크에 띄우는
일련의 노동/수행성이 어떤 세계의 이미지와 닮았는지 성찰할 필요가
있다. 그것은 "영 어덜트 SF 소설"이자 영화로 제작돼 전 세계적으로
엄청난 이윤을 거둔 〈헝거 게임The Hunger Games〉**56**과 유사한 구조를
띤다. 생존을 건 리얼리티 쇼의 수행자와 자신 또한 당사자이면서 그

것을 이미지 박스로 즐기는 관객. 특히 우리를 소스라치게 하는 대목은 그것이 소설과 영화의 픽션이 아니라 리얼리티라는 사실이다.

단순하게 보면 현대미술가 알리스는 주어진/선택한 조건에서 수행적인 미술을 했고, 미술 저널 등 논평자들은 그 '수행한 것'의 미적인 의미를 강조했다. 하지만 그런 점을 근거로 감상자가 자유로이 인식하고 비판적 행위로 나아갈 것이라는 식의 해석은 좀 모호하고 의심스럽다. 액면가 알리스의 수행성은 후기포드주의의 노동 무대에서 펼치는 노련한 예술 행위virtuosic perform다. 또 능력주의사회 또는 성과중심 사회에서 현대미술의 '수행적 전환'이 빚어낸 미학이다.

한국 현대미술 속 노동

2019년 10월 11일. 이날 국립현대미술관과 SBS문화재단이 2012년부터 매년 공동 주최해온 올해의 작가상 2019년 전시가 공개됐다. 이 상은 해마다 한국의 현대미술가 후보군을 대상으로 심층 인터뷰, 기획안 발표, 심사 등 엄격한 절차를 거쳐 네 명의 최종 후보를 선정하고, 그 작가들이 SBS재단으로부터 각자 4000만 원의 제작 지원비를 받아 작업한 후 국립현대미술관 서울관에서 완결된 전시로 공개하는 시스템이다. 전시 중 국내외 심사위원들이 심사를 하고 최종적으로 '올해의 작가' 한 명을 선정해 수상한다. 그래서 상징적으로나 제도적으로나 '올해의 작가상'은 한국 현대미술계에서 가장 탁월한 성과를 낸 작가에게 수여되는 상으로서 의미가 크다. 객관적 지표로 말할 수도 없고 드러나지도 않지만 그만큼 한국 미술계 작가들에게는 욕망의 대상일

것이다. 또 자신의 감각과 정서, 재능, 자발성은 물론 시각적 행위로 감상자와 의사소통하는 능력, 열린 범위의 창조성과 행위 가능성 같은 후기포드주의 노동 체제가 수렴시킨 요소를 '현대미술'을 통해 공연하고 그 성과를 평가에 따라 보상받을 수 있는 최고의 무대로 여겨질 수 있다. 요컨대 앞서 예술의 '거장성virtuosity'을 노동의 수행성에 결부시킨 비르노의 관점을 역으로 변주하면, 우리는 현대미술을 현실 사회학적 차원에서 비르투오소 노동의 한 종류로 인지하게 된다. 그 경우 창작 또한 노동이며, 거기에는 성과 평가와 보상 체제에 대한 객관화도 동반되는 것이다.

관련해서 2019 올해의 작가상 개막식 프로그램이자 오프닝 퍼포먼스로 펼쳐진 홍영인의 신작 〈비분열증Un-Splitting〉이 우리에게 담론거리를 던져준다. 국립현대미술관 서울관 1층 로비에서 펼쳐진 그 공연에는 다수의 젊은 남녀가 행위자로 참여했다. 그들은 짧은 나무막대로 미술관 바닥을 두드리며 불규칙한 순서로 "힘들다"를 반복해 외쳤다. 또 관객이 보기에는 순전히 즉흥적이었지만 한 사람씩 두 팔을 위로 쳐들며 일어서고 앉기를 연기했다. 그 순간에 행위자들이 외치는 말은 "항상 웃어야만 했다"였다. 앞의 외침과 함께 이 말은 〈비분열증〉이 전하고자 하는 작품의 의미를 관객의 귀에 꽂아주듯 명확히 얘기한 것으로 해석 가능하다. 즉 동시대 젊은이들이 처한 삶의 어려움, 현존의 고통, 감정노동으로 인한 자기 소모와 사회적 압박감 등을 퍼포먼스를 매개로 전달한 것이다. 이는 백화점 명품 매장 판매원이 무릎을 꿇고 고객을 응대하는 굴욕을 견뎌야 더 나은 자리로 옮겨가고, 고객센터 전화 상담원이 "사랑합니다, 고객님"을 매뉴얼대로 말하지 않으면 벌점을 받는 비물질 감정노동 체제를 떠올리게 한다. 하지만 그

홍영인, 〈비분열증Un-Splitting〉, 퍼포먼스, 국립현대미술관 서울관, 2019. 사진: 강수미

체제가 내 존재의 밑바닥까지 자발적으로 박박 긁어 '즐기면서 일한
다'는 환상을 내면화하라고 요구한다는 점에서는 오히려 예술을 차용
하는 동시대 노동의 잔인성을 묘파한다고 해석할 수도 있을 것이다.
여기에 세 번째 의미를 더할 필요가 있다. 요컨대 미술가 홍영인 또한
이 시대 예술 분야의 노동자이자, 자신만의 미술 세계를 어느 정도 인
정받아 큰 상의 후보 자리에 오른 '비르투오소'로서 미술 제도에 맞는
과업을 수행해야 하고 예술적 성과/성취를 이뤄야 한다. 하지만 그에
대한 보상은 일반 노동시장의 논리와는 크게 다르고 임금의 형태로
지불되지도 않는다. 앞서 소개한 알리스의 글로벌 미술계 영향력 순
위는 미술작품 가격을 산정하기 위해 작가의 전시 경력, 국제 전시 횟

수, 미디어 노출 빈도, 중요 비평계의 반응 정도를 지표로 해서 계산한 결과다. 따라서 비록 기준이 다르고 지표에 치이가 있기는 하지만 미술 노동의 평가 또한 다른 직업군의 노동만큼이나 객관화될 수 있다고 생각할 수 있다. 그러나 실상 대부분의 미술인이 그러한 지표들을 충족하기에는 미술계 내 기회는 매우 한정돼 있고, 경력 쌓기와 성장의 절차가 모호하고 다중적이거나 임의적이다. 때문에 미술가가 공식 직업으로 인정되고 그/그녀의 행위가 주관적이고 개인적인 표현 같은 것이 아니라 창작 노동으로 간주된다 하더라도 그에 대한 보상이나 대가는 형식적으로 여전히 빈곤하고 내용상 불투명한 상태를 벗어나지 못한다.

문화체육관광부가 2017. 1. 1.~2017. 12. 31의 기간 동안 조사를 시행해 2018년 말 발간한 2018 예술인 실태조사 보고서에 따르면, 전체 14개 예술 분야 중 미술은 "현재 활동하고 있는 주예술 분야" 1위로 25.4퍼센트 비중이다. "주활동 예술 분야 직업" 항목에서도 "화가 및 조각가/디자이너"가 20.8퍼센트로 1위다. 3년마다 이뤄지는 이 실태조사의 2015년 통계와 단순 비교해도 그 사이 미술인이 더 늘어났음을 알 수 있다.[57] 그러나 "지난 1년간 평균 예술작품 발표 횟수"는 5.2회로 음악, 국악의 10회 이상에는 절반 수준이고 4.4회의 건축에 가까웠다. 심지어 미술인 10.6퍼센트는 단 1회의 발표도 하지 않았다. 이로부터 단순하게 미술 창작자는 많으나 그 발표의 장은 적다는 분석을 내놓을 수는 없다. 하지만 그만큼 미술 행위/노동이 구체적이고 객관적인 성과로 나타나기는 쉽지 않고, 그럴 기회를 잡기가 힘들다는 점은 지적할 수 있다. 다른 한편, 보고서에 따르면 미술에 입문한 경력이 10~20년 미만인 경우가 24.7퍼센트로 가장 크다. 그런데 사회의 다

른 분야와 비교할 때 결코 그 경력이 짧다고 할 수 없는 그 미술 인구가 스스로의 활동을 증명하거나 평가받을 주요한 통로인 '발표' 빈도가 낮다는 사실은 그 지표의 타당성과 함께 물질적/물리적으로 성과에 대한 보상이 이루어지기 힘들다는 사실을 또 한 번 말해주는 것 같다. 그도 그럴 것이 "지난 1년간 예술인의 가구 총수입"을 보면 발표 횟수에서는 미술보다 낮은 건축이 1000~2000만 원대에서 0을 기록한 반면, 미술은 1000~2000만원 미만 21.5퍼센트, 2000~3000만 원 미만 23.2퍼센트로 전체 절반에 가까운 미술인이 연간 3000만 원 이하의 수입을 보고했다. 물론 이상의 실태조사 통계는 답변자의 주관적 관점이 반영된다는 점을 피하기 어렵고, 지표의 설정 값(가령 현대미술의 다원화에 맞지 않는 '화가 및 조각가/디자이너' 같은 분류명)이 조사 대상의 실재를 전적으로 반영할 수는 없다. 그러므로 다만 참고만 할 뿐이다. 하지만 중요한 점은 아주 가늘고 불투명한 선으로든 임의적이고 간헐적인 연결고리로든 미술은 상징적인 것 너머 사회적 네트워크의 일부이고 그렇게 작동한다는 것이다. 특히 현대미술계의 다원화된 매체, 태도, 인식, 관계, 활동 방식을 예술 노동으로 수행하는 행위자들을 통해서.

3장

네트워킹 이미지들

문화체육관광부·유네스코한국위원회, 『문화정책의 (재)구성』, 2018, 38쪽(영문판 p.10)에서 차용

협력적 거버넌스 네트워크 모델

유네스코 글로벌 리포트 2018 『문화정책의 (재)구성』에는 첫 번째 리포트가 나온 2015년 이후 전 세계 문화 지형의 변화와 관련하여 다음과 같은 주장이 실렸다. 디지털 환경의 급속한 발전으로 "문화가치사슬은 파이프라인 같은 구성에서 네트워크 모델로 변모되고 있는 중"이라는 것이다. 이어지는 내용은 그 디지털 기술에 의한 "대형 플랫폼의 등장으로 시장 집중, 공공 통계 부족, 인공지능에 대한 독점 등이 발생 (…) 상호작용, 협력 및 정책 틀의 공동 수립을 기반으로 하는 공공 부문, 민간 기업, 시민사회 간의 완전히 새로운 유형의 관계가 시급히 필요"[1]하다는 제언이다. 그런데 "네트워크 모델"의 문화가치사슬은 구체적으로 어떤 것일까? 또 디지털 기술의 첨단화가 오히려 우세종의 시장 지배, 정보 불균형, 기술 독점을 키운다면 그에 맞서는 상호작용의 방법은 무엇이고, 협력이 바탕이 되는 새로운 유형의 관계란 어떻게 해야 하는 것일까? 리포트에서는 시민사회 행위자들이 정책을 실행하는 데 가장 중요한 요소로 "참여, 의사소통 및 네트워킹"을 강조하고 있다. 나는 위 "협력적 거버넌스"의 네트워크 그래픽이 동시대와 가까운 미래의 문화가치사슬 모델이라고 이해한다.

코스모스 네트워크 모델

|

"AT는 의미의 생산을 생산 일반으로 확장시켜왔기 때문에 텍스트와 콘텍스트를 구별할 수 있다고 생각하지 않는다. AT에게 그 양자의 간극은 네트를 따라 일어나는 가벼운 충돌 이상도 이하도 아니다. 그 간극은 이전에 자연, 사회, 담론을 구분했기에 만들어진 인공물이다. 오히려 AT에게는 텍스트 안에서 순환하는 객체들, 사회 안에 있고 텍스트 바깥에 있는 주장들, 행위자 자신들이 '자연' 안에서 진짜 하는 일들 사이에 연속성과 다양한 플러그가 있다."**2**

"나는 르네상스 이후로 항상 뒤죽박죽이었던 것처럼 보이는 결합들을 추적하기 위해서 코스모그램cosmogramme[코스모스의 그림] 개념을 씁니다. (…) '자생적 코스몰로지'가 통상적으로 만들어지는 과정에는 어떻게 해도 끼워 넣을 수 없는 새로운 존재들이 난입하기 때문이지요. 이 새로운 존재들은 어디서 옵니까? 물론 시장과 교역의 거대 유통에서, 작업장의 혁신에서, 예술가의 작업실로부터 튀어나온 발견에서, 전쟁과 시대의 불행에서, 거의 사방에서 옵니다. 쥐, 세균, 페스트도 빼놓을 수 없겠지요. 하지만 결코 가볍게 볼 수 없는 일부는 우리가 '실험실'이라고 부르는 장소에서 옵니다."**3**

브뤼노 라투르는 과학학 또는 과학기술학 분야에서 일명 '행위자 연결망 이론AT, Actor-Network Theory'**4**을 구축한 학자 중 한 명이다. 그는 과학기술의 구조와 질서, 현장의 실천, 제반 사회와의 관계 및 작용을 ANT로 분석함으로써 과학의 자율성이란 서구 근대사회에서 제도적으로 형성된 '임의적 분할'이라는 논리를 제시할 수 있었다. 그의 표현을 빌려 요약하면 '블랙박스'로 닫힌 '기성 과학' 대신 '실험실' 현장에서 '만들어지고 있는 과학'이 실제다.**5**

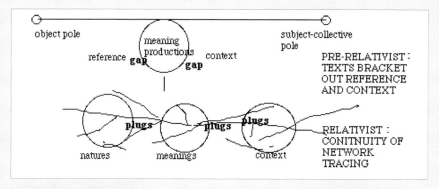

브뤼노 라투르, "On actor-network theory. A few clarifications plus more than a few complications"에서 차용

우리는 과학기술을 대상으로 한 라투르의 이론을 현대미술과 미학을 객관화하는 과정에 적용할 수 있을 것이다. 이를테면 그의 과학론을 통해, 기성의 미술 및 미학을 따르는 대신 전위avant-garde와 해체deconstruction를 시도하는 예술 경향에 대한 새로운 관점의 논리/이해를 타진하는 일이 가능하다. 나는 이것이 일종의 인식론적 우회라고 생각한다. 즉 미술과 과학, 또 과학과 예술을 각각의 내적 맥락에서 자유롭게 한 다음 서로의 구조와 방법론을 교환하는 우회 경로를 통해 좀더 균형 있고 풍부한 예술이해에 접근할 수 있다고 믿는다. 하지만 그보다 앞선 인식론적 전제는 미술이 절대적으로 규범화된 어떤 미적 차원이거나 특정한 '미'로 완결된 역사가 아니라, 여러 시도와 실험으로 '만들어지는 과정'이며 이질적이고 임의적인 '현장의 활동들'이라는 이해다. 또한 라투르가 '코스모스cosmos'를 "실제 삶의 모습 속에서 특정한 문화를 통해 결합되는 모든 존재들의 배열"이라고 정의하고 거기에는 "신, 영, 천체, 나아가 식물, 동물, 동족, 도구, 의례까지" 포함된다고 하면서 인간과 비인간의 네트워크 전체를 인식의 범위로 삼은 관점을 참고할 수 있다. 우리가 알고자 하는 의사소통 구조와 네트워크 양상은 사람들 사이의 정리된 관계가 아니라 라투르의 의미에서 코스모스다.

TRAUMAWIEN / Ghostwriters

THE LEGEND OF THE WORST BOOK EVER (ME AND MY KINDLE)

MIT Technology Review - Ebooks Made of Youtube Comments

Digicult.it - Books Made of Video Comments

Techdirt.com - Amazon Deletes Ebooks

New Media Rock Stars - ROBOTS COULD TURN YOUR YOUTUBE COMMENTS INTO EBOOKS!

Süddeutsche Zeitung - Und Jesus sagte "LOL"

KINDLE'VOKE GHOST WRITERS.
Our bots are compiling and uploading hundreds of ebooks on Amazon.com with text stolen from the comments on YouTube videos.

We programmed the bots to be completely autonomous. They are working uninterrupted through dislocated, anonymized accounts. We are not even able to track the exact amount of generated books infiltrating the Amazon Kindle library. The results are self-published, human-readable ebooks in form of classical dramas ready to be sold and enjoyed by a multitude of global readers, defining a new generative genre of digital literature: the 'slang of YouTube' - a digital Esperanto that emerged out of millions of users worldwide.

The Internet slang of YouTube comments is treated as fresh dialogue, and sold through Amazon.com in the form of massive, self-generated e-books. In an auto-cannibalistic model, user generated content is sold back to the users themselves, parasitically exploiting both corporations: YouTube and Amazon.

The GHOST WRITERS project's aim is to address and identify pertinent questions concerning the digital publishing industry's business models, as well as to draw the lines of new trends for a possible new kind of digital literature, after the web.

The project wants to raise questions like: who do YouTube videos/comments belong to? Where does authorship start and end? To what extent does the e-book format have to be reconsidered with regard to the traditional book form, and what are its most innovative opportunities? How could we act and work on it?

Furthermore, this project explores the idea of exploitation of labor on web platforms to create or comment on attractive content. So-called 'user generated content' is a product created and consumed in the exchange of free labor managed with surplus information overflow. Giant Internet

TRAUMAWIEN / Stuff

불법적 삽입과 배치의 네트워크

디지털 독립/익명 출판 아티스트 그룹 '트라우마비인TRAUMAWIEN'의 〈유령작가들Ghostwriters〉은 말하자면 '문학적 트로이의 목마'다.[6] 2012년 오스트리아 예술가 집단인 트라우마비인은 독일인 젊은 작가 베른하르트 바우흐와 함께 아직 출판 전인 디지털 질료들(소프트웨어 프로그램으로 유튜브 코멘트를 추출해 압축 편집한 것들)을 전자책 형태로 만들어 온라인 서점 아마존에 불법적으로(미인가 출판물) 끼워놓았다. 온라인 커뮤니티들에서 상연되는 일종의 동시대 마이크로드라마를 보여주고자 한 것이다. 특히 그들이 이슈로 삼은 것은 온라인 비디오 호스트 사용자에 의해 산출되는 신생 문학의 새로운 형식이었다. 이러한 논의를 한 니콜라스 노바와 조엘 파체론은 문학적 실험과 로봇의 중간쯤에 속하는 그 준_準무작위적 표현 방식을 과거 다다의 아방가르드 예술 실험과 연관시켜 "다다봇Dadabot"이라 명명했다. 알고리즘 과정으로서 글쓰기, "기계적 크레올화machinic creolization"다.[7]

존 플램스티드, 〈안드로메다, 페르세우스, 삼각형 성좌Andromede, persée, le triangle〉, 1795

강수미, 〈다공예술: 한국 현대미술의 수행적 의사소통 구조와 소셜네트워킹〉, 인포그래픽, 2019

다공예술의 네트워크

"그렇기 때문에 비인간Unmensch은 좀더 실제적인 휴머니즘의 사자로서 우리 가운데 있다. 그 비인간이 상투어를 극복하는 자이다. 그는 호리호리한 전나무와 연대하는 것이 아니라 그 전나무를 먹어치우는 대패와 연대한다. 그는 보석이 들어 있는 광석과 연대하는 것이 아니라 그 광석을 정련하는 용광로와 연대한다."[8]

현대예술은 우리가 세계를 파악할 때 합리적인 기준이라고 배운 "수준, 층위, 영토, 범주, 구조, 체계" 같은 개념으로는 설명할 수 없는 창작 행위들을 실험하고 있다. 그것은 라투르가 "실 같고, 철사 같으며, 섬유질의, 끈적임이 있는, 모세혈관 같은 특성을 가진"[9] 네트워크라고 말한 양상으로 세계와 관계 맺는 방법일 수 있다. 그런데 우리는 라투르의 모티프를 머리로는 이해하면서도 오히려 여전히 2차원 평면 위에 그려진 선처럼 상상하는 습성을 벗어버리지 못하는 것 같다. 그래서 나는 제주도의 화산암처럼 360도 삥 둘러서 전체가 구멍으로 뒤덮인 입체 상태를 상상하자고 제안한다. '다공' 말이다. 이런 이미지네이션은 트라우마비인처럼 디지털 원주민들에게 호소하는 매력적인 이미지가 아닐 것이다. 하지만 우리 상상력이 별자리 위상학 같은 질서에서 더 근접하는 대상은 동시대 첨단 기술의 바이브vibe 대신 가까운 과거의 문학적 표현일 수 있지 않을까. 엉뚱하게도 내게는 위에 인용한 벤야민의 문장이나 18세기 별자리 지도에서 라투르가 말하는 인간과 비인간 존재의 네트워크가 무서우리만치 실험적이고 풍부하게 떠오른다.

리크릿 티라바니자·니콜라우스 히르슈·미헬 뮐러, 〈우리는 같은 하늘 아래서 꿈꾸는가?DO WE DREAM UNDER THE SAME SKY?〉, 2017 제1회 도시건축비엔날레. 사진: 강수미

정리

이 책은 크게 잡아 20세기 말에서 21세기 초반까지 한국 현대미술의 구조 변동과 내적 질서의 변화를 분석하고 비평한 내용을 담고 있다. 목차와 지면 순서를 따라 책을 읽어온 독자라면 이 '후기'에 이르러 돌아보건대 '한국 현대미술'이라고는 해도 국내외 현대미술을 횡단해 다뤘다는 점을 알 것이다. 그것은 한국 현대미술을 결코 '한국'이라는 민족적, 지역적, 관습적 경계로 한정할 수 없기 때문이다. 우리는 이미 한국 미술의 내부에서 국제 미술의 역학 작용을, 국제 미술의 판 위에서 한국 미술의 영향 관계를 따져야 하는 현대미술의 리얼리티를 20년 넘게 경험해왔다.

저자 입장에서 설명하자면 이 책은 한국 현대미술의 '구조 변동' 문

제에서는 특히 '수행성'과 '의사소통'이라는 논제를 중심으로 논리를 폈고, '내적 질서'에 관해서는 '소셜네트워킹'을 단초 삼아 국내외 현대미술 현장의 많은 사례와 학술 담론을 교차 분석한 결과다. 우리는 본문 1부에서 국내외 미술 현상이 들고나는 다공성의 장으로서 한국 현대미술이 퍼포먼스의 강세, 기존의 미적인 것이 급격한 변화에 노출되어 다원과 융합을 이뤄간 상황, 미술과 사회/공동체의 새로운 네트워크로 인해 패러다임이 변화한 여러 실체들을 들여다봤다. 2부에서는 동시대 한국 미술계를 직관적인 이해 대신 학술적이며 실증적으로 이해하기 위해, 미술계의 중요 이론과 한국 현대미술계에서 핵심 역할을 하는 미술기관의 수행성을 해석하고 비평했다. 단토에서 시작해 벤야민과 현대미술 비평으로 끝나는 2부 1장과 국립현대미술관에서 시작해 미술 주체들을 특정할 수 없게 된 컨템포러리 미술계 상황으로 끝나는 2부 2장에서 독자는 현대미술의 이론적 배경에서 나아가 사회 속 하나의 세계(예술계/미술계)가 수행해온 의사소통 및 실천 행위를 파악할 수 있을 것이다. 때로는 거시적으로, 때로는 세부적으로. 3부는 현대미술을 보다 심층적으로 논의한 부분이며 큰 틀에서는 현대미술을 이해하는 인식론을 마련하고자 한 목적이 컸다. 때문에 지난 20여 년간 현대미술의 가장 강력한 유형으로서 비엔날레와 동시대 글로벌리즘의 유동성 문제, 현대미술의 아카이브 경향과 역사 구성의 문제, 온라인 이후의 현재(포스트온라인) 조건에서 현대미술과 의사소통, 사회관계, 노동의 문제를 학술적으로 고찰했다. 특히 이 3부 1장과 2장의 논의는 1부 1장의 논의와 함께 내가 2014년에서 2018년 사이에 한국연구재단 등재 학술지 『미술사학』『미학』『미학 예술학 연구』에 각각 발표한 선행 연구를 바탕으로 발전시킨 내용이다. 발표 당시에는 일어

나지 않았거나 종합적으로 통찰할 수 없었던 부분에 대한 분석과 이해가 반영돼 더 실체적인 연구가 이뤄졌다고 생각한다.

단순히 분량 면에서만이 아니라 논의 주제, 연구 대상, 방법론, 서술 등에서 꽤 크고 무거운 내용을 담은 이 책의 핵심을 이상과 같이 정리하며 기술적인 성격의 '후기'는 여기서 마친다. 그리고 이어지는 부분에서는 좀 다른 성격의 '후기'를 말할 것이다.

꿈-의구심-의무와 희망

2017년 9월, 서울 서대문구 돈의문 박물관 마을과 동대문 디자인 플라자를 비롯해서 도심 여러 공간을 무대로 제1회 도시건축비엔날레가 열렸다. 다국적 현대미술가 리크릿 티라바니자(태국 부모, 부에노스아이레스 태생, 캐나다에서 학위, 뉴욕·베를린·태국 등지에 살며 국제 미술계 활동)는 건축가 니콜라우스 히르슈, 미헬 뮐러와 함께 프로젝트 팀 'The Land'를 이뤄 활동하는데 도시건축비엔날레에는 새로운 형질의 파사드 작품으로 참여했다. 신소재 과학기술 업체의 기술을 바탕으로 한 유기태양전지OPV 1250개와 유기발광다이오드OLED 403개를 활용함으로써 '건축 소재 기술을 최첨단으로 끌어올린 다학제의 성과'로 평가받는 그 섬유 파사드 작품에서는 다음과 같은 문구가 빛났다. "우리는 같은 하늘 아래서 꿈꾸는가?DO WE DREAM UNDER THE SAME SKY?" 그런데 의문형으로 끝나는 이 문장은 2017년 당시부터 이미 내게 수평적 관계와 이상적으로 열리고 다원화된 교류를 내세운 글로벌리즘의 '동시대적 추억(형용모순의 의미 그대로)'처럼 읽혔다. 혹은 약 2세기

전 서구 모더니즘의 진보주의자들이 산업과 과학기술에 기대어 설파했던 낙관적 모토의 '신체적 유령(이 또한 형용모순의 의미 그대로)' 같기도 했다.

왜 그런가? 티라바니자는 1992년 뉴욕 303갤러리에서 직접 태국식 카레를 요리해 나눠주고 불특정 다수의 이질적 관객들이 함께 식사하는 상황을 퍼포먼스로 구현한 〈무제(무료)Untitled(Free)〉의 작가로 유명하다. 덕분에 그는 현대미술계에서 부리오가 표방한 "관계미학"의 대표 작가로 분류된다. 그런데 2017년은 미국 트럼프 대통령의 멕시코 국경폐쇄와 미국우선주의, 영국의 탈유럽 노선 등 전 세계가 새로운 국가주의, 민족주의, 종교분쟁에 빨려들며 글로벌리즘의 폐색을 키우던 시기다. 게다가 21세기 초 현대미술의 우세종 자리를 차지했던 비엔날레의 황혼까지 점쳐지던 시점이었다. 그런 마당에 첫 출발한 '서울도시건축비엔날레'의 간판 작품으로 다국적 현대미술가 티라바니자는 시대착오가 묘하게 묻어나는 질문을 던진 것이다. 이를테면 모두가 자유로운 하늘 아래서 공평하게 대우받으면서(하지만 누가 누구를?), 모두가 현실에 얽매이지 않고 꿈꾸며 살 수 있다는(하지만 우리는 어떤 꿈을 꿔야 하지?) 희망 비슷한 것이 두 차례나 좌절된 현재 시간에 말이다. 한 번은 19세기 말~20세기 초중반 산업자본주의로, 다른 한 번은 20세기 말~21세기 초 글로벌 신자유주의로 망가진 그 희망.

거기서 끝이 아니다. 2017년으로부터 불과 3년도 채 지나지 않은 2020년 3월 현재 전 세계는 중국 우한 발 신종바이러스 '코로나19' 때문에 철저하게 서로 분리를 시행하고 숨 막힐 정도로 경색된 관계를 확대해나가고 있다. 전 세계 국경은 닫히고, 국가기관은 극도의 긴장 아래 비상사태로 허덕이고, 지역들은 왕래를 끊고, 개인들은 철저하게

고립되어야 한다. 공공연하게 배제와 격리가 시행되고, 혐오와 차별이 만연하고, '사회적 거리두기social distancing'가 권장되고, 모든 행정 절차와 수행 방식은 '비대면'을 원칙으로 하고, 교육과 의사소통은 완벽하게 '온라인'으로 해야 한다는 지침이 하루가 멀다 하고 위에서 내려온다. 이렇게 2020년 서두는 글로벌리즘과는 완전히 정반대의 세계관, 사회관계, 공동체 의식, 의사소통 체계와 방식을 요구하는 사건들로 개막했고 그것이 사건의 모양만 바꿔가며 언제까지든 지속될 모양새다. 그러니 있는 현실을 직시하자. 현재는 가까운 과거의 글로벌리즘이 내세웠고 추진했던 열린 교류, 자유 무역, 긴밀한 상호소통, 유동적이고 다원적인 네트워크, 끈끈한 상호작용 같은 것이 모토가 될 수 없다. 그것은 물론이고 대중의 갈 곳 없는 분노와 비난과 공격이 향하는 과녁이 곧 이제까지 이데올로기로 떠받들었던 개방적인 교류 협력이나 유연하고 다양한 관계 맺기 방식 아닌가. 어느새 개인이, 공동체가, 지역 사회가, 국가가, 전 세계가 그런 모토를 실행에 옮기면 옮길수록 다 같이 위험에 빠진다/이미 빠졌다는 공포에 시달리고 있다. 이렇게 우리는 현대사 속 짧은 시간차에도 불구하고 엄청난 반전이 벌어졌고 그에 대해 아무도, 어떠한 경우에도 옳거나 그르거나를 명약관화하게 판별할 수 없는 비극적이고 아이러니한 중첩 상황에 바짝 짓눌려 있다. 그래서 티라바니자의 메시지에서 풍기는 그 철 지난 낭만의 의구심마저 철없던 좋은 시절의 "꿈"같이 느껴진다.

그럼에도 불구하고 우리에게는 새로운 글로벌리즘에 대한 희망과 의무가 동시에 있다. 2020년 3월, 코로나19가 한국 사회를 거의 완전히 잠식했던 시기, 한 방송에 출연한 보건학 전공 교수이자 검역관리 의사는 다음과 같은 얘기를 했다. 즉 앞으로 인류가 계속해서, 원인도

실체도 파악하기 힘들고 대비책도 쉽게 마련할 수 없는 바이러스와 질병 등 불명이 생태학적 위험에 노출될 것이라는 예견이었다. 그리고 그 위험은 특정 지역, 특정 인종, 특정 국가의 문제가 아니라 그야말로 전 세계의 공통 문제라는 지적이다. 여기까지는 굳이 그 전문의가 아니더라도 어느 정도 파악하는 점이고 그렇기에 우리는 가장 나쁜 시나리오로 행해지는 글로벌리즘의 폐색/종결을 떠올릴 수밖에 없다. 그런데 흥미롭게도 가장 현실적이고 실증적인 답변을 내리는 데 훈련된 그 전문가의 의견은 바로 글로벌리즘 사회에서 발생하게 된 부정적인 효과들이기에 전 세계가 더욱 많은 교류와 협력, 긴밀한 의사소통과 공동 행동을 통해 앞으로 닥칠 위기들을 해결해야 한다는 것이다. 나는 그에게 전적으로 동의한다. 요컨대 현재 우리는 가까운 과거의 글로벌리즘, 그 다원적 관계 맺기와 상호 교류와 협력 행위를 취소할 상황에 있지 않다. 오히려 더욱 그것들이 필요한 국면에 진입한 지금 여기서 글로벌리즘의 이념과 수행성을 과거 20년과는 다른 생태와 환경으로 현실화해야 한다. 그것은 우리에게 이제 희망이자 의무가 되었다.

감사

이 연구의 구상 단계부터 책으로 출간되기까지 많은 지지와 도움, 협력, 지원을 받았다. 먼저 2015~2018년 3년 동안 '저술출판지원사업'으로 연구를 뒷받침해준 한국연구재단, 교육부, 동덕여자대학교 산학협력단에 감사한다. 수년간 이어진 본 연구에 다방면으로 도움 주신 동덕여학단 조원영 이사장님, 동덕여자대학교 김명애 총장님, 홍순주·

김상철·이승철·윤종구·서용·박성환·조소희 등 동덕여대 회화과 선후배 교수님들께도 감사의 인사를 드린다. 더불어 학부 및 대학원 제자들, 학생들에게도 고마움을 전하고 싶다.

이 책만이 아니라 나의 가장 중요한 연구 결과들이 글항아리 출판사를 통해서 세상의 책으로 실현됐다. 강성민 대표, 이은혜 편집장, 곽우정 편집자, 최윤미 디자이너, 백주영 디자이너를 비롯해서 글항아리 직원 모두에게 감사했고 책이 존재하는 한 내내 기억하겠다는 다짐을 여기 밝혀둔다.

저자로서만이 아니라 개인으로서 특별히 감사한 이들이 있다. 그분들께는 좀더 친밀한 고마움을 전하고 싶은데 여기에서는 다만 이름으로만 기억해둔다. 이수경, 써니킴, 정서영, 유승희, 안미희, 최두남, 태현선, 홍영인, 코디최, 믹스라이스, 김선정, 김은솔, 서지은, 박양우, 윤범모, 김유미, 최행석, 강승완, 찰스, 박경미, 토마스 사라세노, The Land 등 긴 리스트다. 기관으로는 국립현대미술관, 삼성미술관 리움, 코리아나미술관, 국가기록원, 한국미학예술학회, 한국미학회, 한국미술사교육학회, ZKM으로부터 도움을 받았다. 감사를 표한다.

끝으로 우리 가족, 나의 부모님과 오빠들에게 정말 감사하며 사랑하는 마음이 크다. 오빠들만 믿고 연구에 집중했기에 여기까지 할 수 있었다. 고통과 어려움을 포함해 이제까지 모든 것이 좋았고, 앞으로도 좋을 것이라 믿는다.

2020년 3월
강수미

| 국내외 단행본·번역서·논문 |

Agamben, Giorgio, *Che cos'è un dispositivo?*, 양창렬 옮김, 『장치란 무엇인가? 장치학을 위한 서론』, 난장, 2010.

_____, "Aby Warburg and the Nameless Science", in Daniel Heller-Roazen (trans.), *Potentialities: Collected Essays in Philosophy*, Stanford: Stanford University Press, 1999.

Anderson, Janna & Rainie, Lee, "The Future of Well-Being in a Tech-Saturated World", *Pew Research Center*, 2018. 4. 17.

Angerer, Marie-Luise, 「예술에서는 무엇이 행해지고 있는가?-징후적인 고찰」, 『문화학과 퍼포먼스』, 루츠 무스너 & 하이데마리 욀 편, 문화학연구회 옮김, 유로, 2009.

Antoine, Jean-Philippe, "The Historicity of the Contemporary is Now", Alexander Dumbadze, Suzanne Hudson (eds.), *Contemporary Art: 1989 to the Present*, Wiley-Blackwell, 2013.

Arendt, Hannah, "The Crisis in Culture: Its Social and Its Political Significance", *Between Past and Future*, Viking Press, 1968.

_____, *Lectures on Kant's political Philosophy*, 김선욱 옮김, 『칸트 정치철학 강의』, 푸른숲, 2002.

Assmann, Aleida, *Erinnerungsräume*, 변학수·채연숙 옮김, 『기억의 공간』, 그린비,

2011.

Bauer, Ute Meta & Hanru, Hou, "Shifting Gravity", *Shifting Gravity World Biennial Forum No 1*, 20, Hatze Cantz, 2013.

Bauman, Zygmunt, *Liquid Modernity*, 이일수 옮김, 『액체근대』, 강, 2009.

_____, *Culture in a Liquid Modern World*, 윤태준 옮김, 『유행의 시대: 유동하는 현대사회의 문화』, 오월의봄, 2013.

Becker, Howard S., *Art Worlds*, University of California Press, 1982.

_____, "Art as Collective Action", *American Sociological Review*, American Sociological Association, 1974(vol. 39, No. 6).

Benjamin, Walter, *Walter Benjamin Gesammelte Schriften. V/2*, Unter Mitwirkung von Theodor W. Adorno & Gershom Scholem, Hrsg. v. Rolf Tiedemann & Hermann Schweppenhäuser, Frankfurt a. M.: Shurkamp Verlag, 1989.

_____, *Walter Benjamin's Archive: Images, Texts, Signs*, Ursula Marx, Gudrun Schwarz, Michael Schwarz, Erdmut Wizisla (eds.), Verso, 2007.

_____, "Das Kunstwerk im Zeitalter seiner technischen Reproduzierbarkeit(Zweite Fassung)", 최성만 옮김, 「기술복제시대의 예술작품」, 『발터 벤야민 선집 2』, 길, 2007.

_____, 최성만 옮김, 『발터 벤야민 선집 5』, 길, 2008.

_____, 최성만 옮김, 『발터 벤야민 선집 9』, 길, 2012.

_____, *Ursprung des deutschen Trauerspiels*, 최성만&김유동 옮김, 『독일 비애극의 원천』, 한길사, 2009.

Bennett, Tony, *The Birth of the Museum: History, Theory, Politics*, routledge, 1995.

Bishop, Claire, *Artificial Hells-Participatory Art and the Politics of Spectatorship*, Verso, 2012.

_____, "Black Box, White Cube, Gray Zone: Dance Exhibitions and Audience Attention", *TDR: The Drama Review 62:2 (T238)* Summer 2018.

Bourdieu, Pierre, *Outlines of a Theory of Practice*, Cambridge University Press, 1977.

_____, *Les règles de l'art*, 하태환 옮김, 『예술의 규칙』, 동문선, 1999.

Bourriaud, Nicolas, *Esthétique relationnelle*, 현지연 옮김, 『관계의 미학』, 미진사, 2011.

_____, "Precarious Construction: Answers to Jacques Rancière on Art and Politics" in *Open #17*, 2009.

_____, Claire Bishop, "Antagonism and Relational Aesthetics", *October*, vol. 110(2004, Fall).

Buck-Morss, Susan, *The Dialectics of Seeing: Walter Benjamin and the Arcades Project*, Massachusetts: MIT Press, 1989.

Butler, Judith, "Performative Acts and Gender Constitution: An Essay in Phenomenology and Feminist Theory", Sue-Ellen(ed.), *Performing Feminism. Feminist Critical Theory and Theatre,* Johns Hopkins University Press, 1990.

Carroll, Noel, "Identifying Art", Robert J Yanal(ed.), *Institutions of Art Reconsiderations of George Dickie's Philosophy,* The Pennsylvania State University Press, 1994.

Crary, Jonathan, *24/7: Late Capitalism and the Ends of Sleep,* 『24/7 잠의 종말』, 김성호 옮김, 문학동네, 2014.

Danto, Arthur, "The Artworld", *The Journal of Philosophy,* Vol. 61/19, American Philosophical Association, 1964.

_____, *The Transfiguration of the Commonplace A Philosophy of Art,* 김혜련 옮김, 『일상적인 것의 변용』, 한길사, 2008.

_____, *The Abuse of Beauty,* 김한영 옮김, 『미를 욕보이다: 미의 역사와 현대예술의 의미』, 바다출판사, 2017.

Dao, André, 「타인의 고통」, 『뉴필로소퍼』 한국판, vol. 1, 바다출판사, 2018.

Derrida, Jacques, *Archive Fever: A Freudian Impression,* Chicago: University of Chicago Press, 1995

Dickie, George, *What is Art? An Institutional Analysis,* 강은교 등 옮김, 『예술이란 무엇인가? 제도론적 분석』, 전기가오리, 2019.

_____, "A Tale of Two Artworlds", ed. Mark Rollins, *Danto and His Critics,* Wiley-Backwell, 2012.

_____, 오병남·황유경 옮김, 『미학 입문-분석철학과 미학』, 서광사, 1985.

_____, *The Art Circle,* 김혜련 옮김, 『예술사회』, 문학과지성사, 1998.

Didi-Huberman, Georges, "Atlas or the anxious gay science", *ATLAS: How to Carry the World on One's Back?,* Madrid: Museo Nacional Centro de Arte Reina Sofía, 2010.

_____, *L'image survivante: histoire de l'art et temps des fantômes selon Aby Warburg,* Paris: Editions de Minuit, 2002.

DiFranzo, Dominic & Gloria-Garcia, Kristine, "Filter Bubbles and Fake News", XRDS, Vol. 23, no. 3, Spring 2017.

Dumbadze, Alexander & Hudson, Suzanne (eds.), *Contemporary Art: 1989 to the Present,* Wiley-Blackwell, 2013. 서울시립미술관 학예연구부 옮김, 『라운드테이블』, 예경, 2015.

Elkins, James, "On the absence of judgment in art criticism", James Elkins & Michael Newman (eds.) *The State of Art Criticism,* Routledge, 2008.

Enwezor, Okwui, (ed.), *Democracy Unrealized: Documenta 11_Platform* Ⅰ, Cantz, 2003.

Foster, Hal & Krauss, Rosalind (eds.), *art since 1900*, 배수희, 신정훈 외 옮김, 『1900 년 이후의 미술사』, 세미콜론, 2012.

Foucault, Michel, *Les Hétérotopies*, 이상길 옮김, 『헤테로토피아』, 문학과지성사, 2015.

_____, *L'archéologie du savoir*, 이정우 옮김, 『지식의 고고학』, 민음사, 2000.

_____, *Les Mots et les Choses*, 이규현 옮김, 『말과 사물』, 민음사, 2012.

Franck, Georg, *Ökonomie der Aufmerksamkeit*, Ein Entwurf, 1998.

Fischer-Lichte, Erika, *Ästhetik des Performativen*, 『수행성의 미학』, 김정숙 옮김, 문 학과지성사, 2017.

Foster, Hal, "Obscene, Abject, Traumatic", *OCTOBER*, Vol. 78, The MIT Press, Fall 1996.

Gane, Nicholas, "Zygmunt Bauman: Liquid Modernity and Beyond", *Acta Sociologica*, Vol. 44, No. 3(2001).

Govan, Michael, 「매개와 사이의 역할」, 『리움 10주년 기념 앤솔로지』, 삼성미술관 Leeum, 2014.

Grovier, Kelly, *100 Works of Art that will define our age*, 윤승희 옮김, 『세계 100대 작품으로 만나는 현대미술강의』, 생각의길, 2017.

Groys, Boris, "Marx After Duchamp, or The Artist's Two Bodies", *e-flux*, 10/2010(#19).

_____, "Art and Money", *e-flux*, 4/2011(#24).

Hal, Marieke van, "Bringing the Biennial Community Together", Ute Meta Bauer, Hou Hanru(eds.), *Shifting Gravity World Biennial Forum No 1*, Hatje Cantz, 2013.

Hetherington, Kevin, *The Badlands of Modernity. Heterotopia and Social Ordering*, Routledge, 1997.

Johnson, Christopher D., *Memory, Metaphor, and Aby Warburg's Atlas of Images*, Itacha, New York: Cornell University Press, 2012.

Johnson, Peter, "Unravelling Foucault's 'different spaces'", *History of the Human Sciences*, SAGE Publications, 2006(vol. 19 No. 4).

Kaemmerling, Ekkehard(ed.), *Ikonographie und Ikonologie*, 이한순 외 옮김, 『도상 학과 도상해석학』, 서울: 사계절, 1997.

Kaprow, Allan, "The Legacy of Jackson Pollock"(1958), Jeff Kelley(ed.), *Essays on the Blurring of Art and Life*, University of California Press, 2003.

Kultermann, Udo, *Geschichte der Kunstgeschichte*, Frankfurt a. M. & Berlin & Wien, 1981.

Latour, Bruno, *Cogitamus*, 이세진 옮김, 『브뤼노 라투르의 과학인문학 편지』, 사월의책, 2012.

_____, *Science in Action*, 황희숙 옮김, 『젊은 과학의 전선』, 아카넷, 2016.

Lazzarato, Maurizio, 「비물질노동」, 조정환 옮김, 『비물질노동과 다중』, 갈무리, 2005.

Lattuca, Lisa R., "Creating Interdisciplinarity: Grounded Definitions from College and University Faculty", *History of Intellectual Culture*, 2003(Vol. 3, No. 1).

Lee, Raymond L. M., "Bauman, Liquid Modernity and Dilemmas of Development", *Thesis Eleven*, Number 83, 2005(November).

León, Dermis P., "Havana, Biennial, Tourism: The Spectacle of Utopia", *Art Journal*, Vol. 60, No. 4, 2001(Winter).

Markovits, Daniel, *How America's Foundational Myth Feeds Inequality, Dismantles the Middle Class, and Devours the Elite*, Penguin, 2019.

Maslić, Anton Dragan, "Down the Rabbit Hole — Up the Maelstrom: Shaping the Digital Landscape to Change Contemporary Art", Mike Hajimichael(ed.), *Art and Social Justice: The Media Connection*, Cambridge Scholars Publishing, 2015.

Merewether, Charles(ed.), *The Archive*, Whitechapel Gallery & MIT Press, 2006.

McEvilley, Thomas, *The Triumph of Anti-Art*, McPherson & Company, 2005.

McHugh, Gene, *Post Internet-Notes on the Internet and Art 12.29.09>09.05.10*, Link Editions, 2011.

Nancy, Jean-Luc, "Art Today", Charlotte Mandell(trans.), *Journal of Visual Culture* 9, 2010(May 27).

Pariser, Eli, *The Filter Bubble: How the New Personalized Web Is Changing What We Read and How We Think*, Penguin, 2011.

Prensky, Marc, "Digital Natives, Digital Immigrants Part 1", *On the Horizon*, Vol. 9, no. 5, MCB University Press, 2001(October).

Rancière, Jacques, *Malaise dans l'esthétique*, 주형일 옮김, 『미학 안의 불편함』, 인간사랑, 2008.

_____, *The Emancipated Spectator*, Gregory Elliott(trans.), Verso, 2011.

Relyea, Lane, "After Criticism", *Contemporary Art: 1989 to the Present*, Wiley-Blackwell, 2013.

Repko, Allen F.(ed.), *Interdisciplinary Research: Process and Theory*, SAGE Publications, 2011.

Ritter, R. & Kanller-Vlay, B.(eds.), *Other Spaces: The Affair of the Heterotopia. HdA Dokumente zur Architektur 10. Graz*, Austria: Haus der Architektur, 1998.

Ronson, John, "How One Stupid Tweet Blew Up Justine Sacco's Life", *New York Times Magazine*, 2015. 2. 12.

Rosenthal, Stephanie, "Choreographing You: Choreographies in the Visual Arts", in Stephanie Rosenthal(ed.), *Move: Choreographing You*, London: Hayward Publishing, 2010.

Obrist, Hans Ulrich, *A Brief History of Curating*, 송미숙 옮김, 『큐레이팅의 역사』, 미

진사, 2013.

_____, *Ways of Curating*, 양지윤 옮김, 『한스 울리히 오브리스트의 큐레이터 되기』, 아트북프레스, 2020.

Osthoff, Simone, "Lygia Clark and Hélio Oiticica: A Legacy of Interactivity and Participation for a Telematic Future", *Leonardo*, 31 April, 2010.

Pugh, Emily, 「아카이브가 형식이 될 때: 소장품, 정보, 접근」, 『미술관은 무엇을 수집하는가』, 국립현대미술관, 2019.

Quattrociocchi, Walter 외 공저, "The spreading of misinformation online", *Proceedings of the National Academy of Sciences of the United States of America*, 2015(Sep.), pp. 1-6.

Roco, Mihail C. & Bainbridge, William Sims(eds.), *Converging Technologies for Improving Human Performance*, National Science Foundation, 2003

Serota, Nicolas, 「새로운 연방의 구축. 21세기 미술관에서의 경험과 참여Building a new commonwealth. Experience and engagement in the 21st century museum」, 『삼성미술관 리움-광주비엔날레 포럼 자료집』, 재단법인 광주비엔날레, 2014.

Shiner, Larry E., *The Invention of Art*, 조주연 옮김, 『순수예술의 발명』, 인간의기쁨, 2015.

Silvers, Anita, "The Artwork Discarded", *The Journal of Aesthetics and Art Criticism*, 1976(34, 4).

Slovin, Francesca Cernia, Steven Sartarelli(trans.), *Obsessed by Art Aby Warburg: his life and his legacy*, USA: Xlibris, 2006.

Smith, Terry, *What is Contemporary Art*, 김경운 옮김, 『컨템포러리 아트란 무엇인가』, 마로니에북스, 2013.

Spector, Nancy, *Felix Gonzalez-Torres*, New York: The Solomon F. Guggenheim Foundation, 1995.

Stavrides, Stavros, "Heterotopias and the Experience of Porous Urban Space", Karen Franck & Quentin Stevens(eds.), *Loose Space: Possibility and Diversity in Urban Life*, Routledge, 2006.

Steyerl, Hito, "A Sea of Data: Apophenia and Pattern (Mis-)Recognition", *e-flux, #72*, April 2016.

_____, "In Defense of the Poor Image", *e-flux, #10*, November 2009.

Thompson, Nato, "Living as Form", *Living as Form: Socially Engaged Art from 1991-2011*, Creative Time Books, 2012.

Thrift, Nigel, *Knowing Capitalism*, SAGE, 2005.

Topinka, Robert J., "Foucault, Borges, Heterotopia: Producing Knowledge in Other Spaces", *Foucault Studies*, 2010(September, No. 9).

Virno, Paolo, 「'일반지성'에 관하여」, 『비물질노동과 다중』, 갈무리, 2005.

Weigel, Sigrid, Chadwick Truscott Smith (trans.), *Walter Benjamin Images, the Creaturely, and the Holy*, Stanford University Press, 2013.

Weitz, Morris, "The Role of Theory in Aesthetics", *The Journal of Aesthetics and Art Criticism*, XV, 1956.

Williams, Raymond, "From Medium to Social Practice", *Marxism and Literature*, Oxford University Press, 1977.

Wright, Kristina Dziedzic, 「글로벌 코리아, 다문화주의와 타자성에 대한 담론: 코스모폴리타니즘과 현대미술 전시」, 『미술관은 무엇을 수집하는가』, 국립현대미술관, 2019.

Zumbusch, Cornelia, *Wissenschaft in Bildern: Symbol und dialektisches Bild in Aby Warburgs Mnemosyne-Atlas und Walter Benjamins Passagen-Werk*, Berlin: Akademie Verlag, 2004.

강수미, 『한국미술의 원더풀 리얼리티』, 현실문화, 2009.

_____, 『아이스테시스-발터 벤야민과 사유하는 미학』, 글항아리, 2011.

_____, 『비평의 이미지』, 글항아리, 2013.

_____, 『까다로운 대상: 2000년 이후 한국 현대미술』, 글항아리, 2017.

_____, 『포스트크리에이터: 현대미술, 올드 앤 나우』, 그레파이트온핑크, 2019.

_____, 「제4차 산업혁명의 파고 속에서 예술 미의 위기/기회」, 『*c-lab 1.0: 아름다움, 친숙한 낯섦』, 코리아나미술관, 2017.

_____, 「컨템포러리 아트의 융합 과/또는 상호학제성 비판」, 『미술사학』, 한국미술사교육학회, 2015. 8. 제30호, pp. 307-337.

_____, 「유동하는 예술: 비엔날레 문화와 현대미술의 미학적 특수성」, 『미학』, 한국미학회, 2016. 6. 82권 2호, pp. 77-109.

_____, 「헤테로토피아의 질서: 발터 벤야민과 아카이브 경향의 현대미술」, 『미학』, 한국미학회, 2014. 6. 78집, pp. 3-39.

_____, 「다른 미적 수행성: 현대미술의 포스트온라인 조건」, 『미학 예술학 연구』, 한국미학예술학회, 2018. 2. 53권, pp. 3-39.

국립현대미술관 편, 『미술관은 무엇을 수집하는가』, 국립현대미술관, 2019.

김동일, 「단토 대 부르디외: '예술계artworld' 개념에 대한 두 개의 시선」, 『문화와 사회』, 2009(6호, 5월), 한국문화사회학회, pp. 107-159.

김윤화, "SNS(소셜네트워크서비스) 이용 추이 및 이용행태 분석", 정보통신정책연구원(KISDI STAT), 2019. 5. 30.

김주현 편저, 『퍼포먼스, 몸의 정치』, 여이연, 2013.

김지훈, 「왜, 포스트인터넷 아트인가?」, 『아트인컬처』, 2016(11월호), pp. 92-109.

김진엽, 『다원주의 미학』, 책세상, 2012.

김진하, 「제4차 산업혁명 시대, 미래사회 변화에 대한 전략적 대응 방안 모색」, 『KISTEP Inl』 15호, 한국과학기술기획평가원, 2016(8월), pp. 45-58.

다나카 준, 김정복 옮김, 『아비 바르부르크 평전』, 휴먼아트, 2013.

다나카 준, 최경국 옮김, 「이미지의 역사 분석, 혹은 역사의 이미지 분석: 아비 바르부르크 의 〈므네모시네〉에서 이미지의 형태학」, 『미술사논단』, 한국미술연구소, 2005(20호), pp. 509-539.

박정기, 「아비 바르부르크: 문화학으로서의 미술사」, 『미술사논단』, 한국미술연구소, 1998(7호), pp. 277-293.

류한승, 「미술 아카이브의 구축 및 운영 사례 연구-게티미술연구소를 중심으로」, 『한국근 현대미술사학』, 한국근현대미술사학회, 24, 2012. 12, 24집, pp. 285-296.

양종회, 「예술의 사회학 이론-하워드 베커와 쟈네트 울프를 중심으로」, 『외국문학』, 1985(4호, 3월), pp. 177-201.

유승희, 『*c-lab 1.0: 아름다움, 친숙한 낯섦』, 코리아나미술관, 2017.

이준, 「문화적 혁신과 융합의 플랫폼」, 『리움 10주년 기념 앤솔로지』, 삼성미술관 Leeum, 2014.

이하준, 「예술 공론장, 공중 그리고 예술 대중」, 『철학논총』, 새한철학회, 2016(85집, 7월), pp. 349-369.

플라토, 《펠릭스 곤잘레스-토레스, Double》카탈로그, 삼성문화재단, 2012.

장선희, 「소개의 글」, 『미술관은 무엇을 수집하는가』, 국립현대미술관, 2019.

장엽, 「국립현대미술관은 무엇을 수집하는가」, 『미술관은 무엇을 수집하는가』, 국립현대 미술관, 2019.

(재) 광주비엔날레, 『광주비엔날레 1995-2014』, (재) 광주비엔날레, 2015.

하선규, 『서양 미학사의 거장들』, 현암사, 2018.

SeMA 비엔날레 미디어시티서울 2016 가이드 북, 서울시립미술관, 2016.

| 온라인 기사·논문·비평·작가 사이트 |

Anadol, Refik
(https://www.laphil.com/visit/when-youre-here/wdchdreams
http://www.seouldesign.or.kr/board/28/post/103992/detail?menuId=&board CateId=1
https://www.youtube.com/watch?v=GdNb_q6Ji5A)

Angeleti, Gabriella, "'Brazil's Donald Trump' Jair Bolsonaro may thwart efforts to rebuild Rio museum destroyed in fire", *The Art Newspaper*, 2018. 10. 29.(https://www.theartnewspaper.com/news/brazil-s-donald-trump-may-thwart-efforts-to-rebuild-rio-museum-destroyed-in-fire)

Aranda, Julieta, Kuan Wood, Brian & Vidokle, Anton, "What is Contemporary Art? Issue One", *e-flux*, 12/2009(#11)(https://www.e-flux.com/journal/11/61342/what-is-contemporary-art-issue-one/)

Artnet News, "World's Top 20 Biennials, Triennials, and Miscellennials", artnet.

com, 2014. 5. 19.(https://news.artnet.com/art-world/worlds-top-20-biennials-triennials-and-miscellennials-18811)

Belam, Martin, "Brazil's national museum: what could be lost in the fire?", *The Guardian*, 2018. 9. 3.(https://www.theguardian.com/world/2018/sep/03/brazils-national-museum-what-could-be-lost-in-the-fire)

Bessi, Alessandro, Quattrociocchi, Walter, "The spreading of misinformation online", *Proceedings of the National Academy of Sciences of the United States of America*, 2015. 9, pp. 1-6.(www.pnas.org/content/early/2016/01/02/1517441113.full.pdf?with-ds=yes)

Binder, David, "The Arts Festival Revolution", TED Global, 2012. 6.(https://www.ted.com/talks/david_binder_the_arts_festival_revolution)

Clement, J., "Number of social media users worldwide from 2010 to 2021", statista.com, 2019. 8. 14.(https://www.statista.com/statistics/278414/number-of-worldwide-social-network-users/)

Conley, Kevin, "A Dangerous Mind: Francis Alÿs at MoMA", *Vogue*, 2011. 5. 10.(https://www.vogue.com/article/a-dangerous-mind)

Ezrachi, Ariel & Stucke, Maurice, "The E-Scraper and E-Monopsony", Oxford Business Law Blog, 2017. 4. 10.(https://www.law.ox.ac.uk/business-law-blog/blog/2017/04/e-scraper-and-e-monopsony)

Farago, Jason, "Cindy Sherman Takes Selfies (as Only She Could) on Instagram", *New York Times*, 2017. 8. 7.(https://www.nytimes.com/2017/08/06/arts/design/cindy-sherman-instagram.html?smid=pl-share)

Foucault, Michel, "Of Other Spaces: Utopias and Heterotopias"(http://web.mit.edu/allanmc/www/foucault1.pdf)

Golden Globes, "Bong Joon Ho Wants to Overwhelm the Audience During the Entire Movie", 2020. 1. 5.(https://www.youtube.com/watch?v=1MTzBj206-I)

Gregoire, Carolyn, "잘못된 과학 정보는 인터넷에서 어떻게 퍼지는가", 허핑턴포스트 코리아, 2016. 1. 13.(www.huffingtonpost.kr/2016/10/04/story_n_8965720.html)

Holland, Jessica, "Hayward art exhibition will move you-literally", *The National*, Dec. 16, 2010.(https://www.thenational.ae/arts-culture/art/hayward-art-exhibition-will-move-you-literally-1.493139)

Kreitner, Richard, "Post-Truth and Its Consequences: What a 25-Year-Old Essay Tells Us About the Current Moment", *The Nation*, 2016. 11. 3.(www.thenation.com/article/post-truth-and-its-consequences-what-a-25-year-old-essay-tells-us-about-the-current-moment/)

Latour, Bruno, "Bruno Latour/Jacques Rancière: Regards de philosophes", Jean-Max Colard and Nicolas Demorand (eds.), *Beaux-Arts Magazine*, Issue 396, 2002(http://jeanmaxcolard.com/media/portfolio/telechargements/

latourranciereitw_0360.pdf).

Latour, Bruno, "On actor-network theory. A few clarifications plus more than a few complications"(1990/1996)(http://www.bruno-latour.fr/sites/default/files/P-67%20ACTOR-NETWORK.pdf).

Macuga, Tim, "What is Deep Learning and How Does It Work?", *Australian Centre for Robotic Vision*, 2017. 8. 23.(resources.rvhub.org/what-is-deep-learning-and-how-does-it-work/)

Medelsohn, Meredith, "What's for Lunch? Soup, With a Side of Art", *New York Times*, 2018. 4. 10.(https://nyti.ms/2v3EMdh)

Milliard, Coline, "What Happened When Francis Alÿs Went to the Front Lines in Iraq", *Artsy*, 2017. 5. 16.(https://www.artsy.net/article/artsy-editorial-happened-francis-alys-front-lines-iraq)

Morgan, Robert C., "Art Criticism and the Marketing of Contemporary Art", *The Brooklyn Rail*, 2013. 2. 5.(http://www.brooklynrail.org/2013/02/art/critics-page-art-criticism-and-the-marketing-of-contemporary-art)

Muñoz-Alonso, Lorena, "Venice Goes Crazy for Anne Imhof's Bleak S&M-Flavored German Pavilion", *Artnet*, May 2017.(https://news.artnet.com/art-world/venice-german-pavilion-anne-imhof-faust-957185)

Naukkarinen, Ossi & Bragge, Johanna, "Aesthetics in the age of digital humanities", *Journal of Aesthetics & Culture*, Vol. 8, 2016, pp. 1-18.(https://www.tandfonline.com/doi/full/10.3402/jac.v8.30072)

Nova, Nicolas & Vacheron, Joël, *DADABOT: an Introduction to Machinic Creolization*, Morges: ID Pure, 2015.(https://static1.squarespace.com/static/526d498ae4b0a8c91472d7d7/t/56e82bf22fe131ff7183d861/1458056178927/Essay-DADABOT.pdf)

Peschke, Marc, "What Can Be Done with Images?", ZKM blog, 2016. 10. 24.(https://zkm.de/en/blog/2016/10/what-can-be-done-with-images)

Peterson, Richard A., "Changing arts audiences: capitalizing on omnivorousness", workshop paper, Cultural Policy Center, University of Chicago, 2005. 10. 14, p. 3/20.(https://culturalpolicy.uchicago.edu/sites/culturalpolicy.uchicago.edu/files/peterson1005.pdf)

Prensky, Marc, "Digital Natives, Digital Immigrants Part 2: Do They Really Think Differently?", *On the Horizon*, Vol. 9 no. 6, MCB University Press, 2001(December)

Roco, Mihail C. & Bainbridge, William Sims (eds.), *Converging Technologies for Improving Human Performance*, National Science Foundation, 2003, Kluwer Academic Publishers(http://www.wtec.org/ConvergingTechnologies/Report/NBIC_report.pdf).

Rose, Frank, "Frank Gehry's Disney Hall Is Technodreaming", *The NY Times*, 2018. 9. 14.(https://www.nytimes.com/2018/09/14/arts/design/refik-anadol-la-philharmonic-disney-hall.html)

Rumpfhuber, Andreas, "The Architect As Entrepreneurial Self Hans Hollein's TV performance Mobile Office (1969)", Archinect.com, 2018. 4. 5.(https://archinect.com/features/article/150057955/screen-print-66-hans-hollein-s-mobile-office-and-the-new-workers-reality)

Saltz, Jerry, "Biennial Culture", artnet.com, 2007. 7. 2.(http://www.artnet.com/magazineus/features/saltz/saltz7-2-07.asp)

Scanlan, Sean, "Review: Zygmunt Bauman, Liquid Times: Living in an Age of Uncertainty", *Journal of American Studies*, Vol. 43, Issue. 01(2009), Cambridge University Press(http://dx.doi.org/10.1017/S0021875809006513).

Schwab, Klaus, "The Fourth Industrial Revolution: what it means, how to respond", World Economic Forum, 2016. 1. 14.(www.weforum.org/agenda/2016/01/the-fourth-industrial-revolution-what-it-means-and-how-to-respond/)

Strauss, David Levi, "From Metaphysics to Invective: Art Criticism as if it Still Matters", *The Brooklyn Rail*, 2012. 3. 3.(https://brooklynrail.org/2012/05/art/from-metaphysics-to-invective-art-criticism-as-if-it-still-matters)

Virno, Paolo, "Virtuosity and Revolution: The Political Theory of Exodus"에서 인용 및 참조(http://www.generation-online.org/c/fcmultitude2.html).

Wake, Caroline, "Sydney Festival Suburban Imaginings", *Real Time Issue #101*, 2011, p. 16.(http://www.realtimearts.net/article/issue101/10149)

Wallace, Ian, "What Is Post-Internet Art? Understanding the Revolutionary New Art Movement", *Artspace*, 2014. 3. 18.(www.artspace.com/magazine/interviews_features/trend_report/post_internet_art-52138)

Assemble Studio http://assemblestudio.co.uk/

Biennial Foundation http://www.biennialfoundation.org/

Felix Gonzalez-Torres(MMK) https://www.mmk.art/en/whats-on/felix-gonzalez-torres/

Lygia Clark(MoMA) https://www.moma.org/calendar/exhibitions/1422

https://www.moma.org/documents/moma_press-release_389356.pdf

https://theartstack.com/artist/lygia-clark/mandala-for-group

MOVE: Southbank Centre https://www.southbankcentre.co.uk/venues/hayward-gallery/past-exhibitions/move-choreographing-you

Pew Research Center, "Share of U.S. adults using social media, including Facebook, is mostly unchanged since 2018", 2019. 4. 10.(https://www.

pewresearch.org/fact-tank/2019/04/10/share-of-u-s-adults-using-social-media-including-facebook-is-mostly-unchanged-since-2018/)

Schaulager Foundation https://www.schaulager.org/en/schaulager

Sydney Festival https://www.sydneyfestival.org.au/archive https://vimeo.com/18849950

Tate, "Dancing to Art", https://www.tate.org.uk/visit/tate-britain/dancing-art

The Atlas Group http://www.theatlasgroup.org/

Traumawien http://traumawien.at

Variable Media Network(VMN) https://www.guggenheim.org/conservation/the-variable-media-initiative

Walter Benjamin Archive, Akademie der Künste, Berlin https://www.adk.de/en/archives/archives-departments/walter-benjamin-archiv/index.htm

Wochenklauser http://www.wochenklausur.at/

Turner Prize http://www.tate.org.uk/art/turner-prize

2015 Turner Prize http://www.tate.org.uk/whats-on/tramway/exhibition/turner-prize-2015/turner-prize-2015-artists-assemble

ZKM, "Aby Warburg: Bilderatla" https://zkm.de/en/event/2016/09/aby-warburg-mnemosyne-bilderatlas

국가기록원 http://www.archives.go.kr/next/organ/vision.do

국립현대미술관 아카이브 https://www.mmca.go.kr/research/archiveSearchList.do

코리아나미술관 http://www.spacec.co.kr/gallery/gallery3

삼성미술관 리움 http://www.leeum.org/html/exhibition/main.asp

아르코예술기록원 http://artsarchive.arko.or.kr/

강영우, "세계 도시 문제의 대안을 제시하다", 『더무브』, 2017. 9. 15.(http://www.ithemove.com/news/articleView.html?idxno=504)

김경민, "강남역 살인사건은 왜 여성혐오범죄가 됐나", 『시사저널』, 2016. 5. 19.(https://www.sisajournal.com/news/articleView.html?idxno=152417)

김성희 & 김소연 인터뷰, "질서정연한 예술계에 혼란을 만들어내고 싶다", 아르코 웹진 문화예술 329, 2008(7월호), p. 182.(http://www.arko.or.kr/zine/artspaper2008_07/pdf/180.pdf)

문화체육관광부, 『2018 예술인 실태조사』, 2018.(https://www.mcst.go.kr/kor/s_policy/dept/deptView.jsp?pSeq=1746&pDataCD=0406000000&pType=)

문화체육관광부 · 유네스코한국위원회, 『문화정책의 (재)구성』, 2018, p. 16; UNESCO, Re/Shaping Cultural Policies, 2018, p. 3.(https://www.unesco.or.kr/assets/data/report/o0BFuo22ewhtMlqswNPoGE5syYWPt0_1542677225_2.pdf (국문), https://en.unesco.org/creativity/sites/creativity/files/2018gr-summary-en-web.pdf

(영문))

조명래, 「젠트리피케이션의 올바른 이해와 접근」, 『부동산 포커스』, 2016(July, vol. 98).

"영화와 미술, 경계를 허물다! 다큐의 새 가능성을 연 감독 '임흥순'", imbc, 2015. 9.
 15.(http://enews.imbc.com/News/RetrieveNewsInfo/152022)

주

| 서언 |

1) http://www.tate.org.uk/art/turner-prize
2) http://assemblestudio.co.uk/
http://www.tate.org.uk/whats-on/tramway/exhibition/turner-prize-2015/turner-prize-2015-artists-assemble
3) 문헌학적으로 볼 때 이 용어를 발명한 이는 트리스탄 차라Tristan Tzara다. Thomas McEvilley, *The Triumph of Anti-Art*, McPherson&Company, 2005, p. 355.
4) Thomas McEvilley, 같은 책, p. 217.
5) Raymond Williams, "From Medium to Social Practice", *Marxism and Literature*, Oxford University Press, 1977, pp. 158-164.
6) Allan Kaprow, "The Legacy of Jackson Pollock"(1958), Jeff Kelley(ed.), *Essays on the Blurring of Art and Life*, University of California Press, 2003, pp. 7-9.

| 제1부 |

1) Marcel Duchamp, "Interview with Joan Bakewell", The Late Show Line Up, BBC(June 5, 1968). Jean-Philippe Antoine, "The Historicity of the Contemporary

is Now", Alexander Dumbadze, Suzanne Hudson (eds.), *Contemporary Art: 1989 to the Present*, Wiley-Blackwell, 2013, p. 31에서 재인용.

2) Simone Osthoff, "Lygia Clark and Hélio Oiticica. A Legacy of Interactivity and Participation for a Telematic Future", *Leonardo*, 31 April, 2010.(https://www.leonardo.info/isast/spec.projects/osthoff/osthoff3.html)

1장 패러다임 이동

1) http://www.wochenklausur.at/

2) John Ronson, "How One Stupid Tweet Blew Up Justine Sacco's Life", *New York Times Magazine*, 2015. 2. 12.

3) 김경민, "강남역 살인사건은 왜 여성혐오범죄가 됐나", 『시사저널』, 2016. 5. 19.(https://www.sisajournal.com/news/articleView.html?idxno=152417)

4) 2015년 미국립과학원회보PNAS는 온라인이 인간 뇌의 확증편향성을 강화시킨다는 연구 결과를 발표했다. 사람들은 온라인에서 자신의 관점 또는 편견에 조응하는 내러티브, 콘텐츠, 판단, 친구, 입장, 기호에 더 쉽게 노출되고 강하게 고착되는 경향을 키워나가게 된다는 것이다. Walter Quattrociocchi 외 공저, "The spreading of misinformation online", *Proceedings of the National Academy of Sciences of the United States of America*, 2015(Sep.), pp. 1-6.(http://www.pnas.org/content/early/2016/01/02/1517441113.full.pdf?with-ds=yes)

5) Janna Anderson&Lee Rainie, "The Future of Well-Being in a Tech-Saturated World", *Pew Research Center*, 2018. 4. 17.(https://www.pewresearch.org/internet/2018/04/17/the-future-of-well-being-in-a-tech-saturated-world/)

6) 믹스라이스의 전반기 활동 및 그 미술 실천에 대해서는 강수미, 「쌀과 말의 섞임, 지속 가능한 삶의 미술」(『한국 미술의 원더풀 리얼리티』, 현실문화, 2009, pp. 334-343) 참고.

7) Claire Bishop, "Black Box, White Cube, Gray Zone: Dance Exhibitions and Audience Attention", *TDR: The Drama Review 62:2 (T238)* Summer 2018, pp. 22-42.

8) Golden Globes, "Bong Joon Ho Wants to Overwhelm the Audience During the Entire Movie", 2020. 1. 5.(https://www.youtube.com/watch?v=1MTzBj206-I)

9) 런던 테이트미술관은 1998년부터 학습장애가 있는 예술가들이 만든 춤의 리더인 코레리Corali와 함께했고 2019년 테이트브리튼에 네 명의 댄서를 초청해 미술작품에 반응하는 춤을 공연했다. Tate, "Dancing to Art"(https://www.tate.org.uk/visit/tate-britain/dancing-art)

10) Variable Media Network, VMN는 1999년 뉴욕 구겐하임 미술관이 캐나다 몬트리올의 대니얼 랑글루와 예술과학기술재단의 후원으로 메인대학, 버클리미술관/퍼시픽 필름 아카이브, 프랭클린 푸르네스 아카이브, Rhizome.org, 퍼포먼스 아트 페스티벌&아카이브 등 국제기관 및 컨설팅 그룹과 함께 시작한 프로젝트다. 핵심 미션은 미디어 기반 예술작품을 미술관의 영구 소장품으로 보존하기 위한 특화된 방법을 개발하는 데 있

다. 이는 현대미술이 특히 디지털 기술과 다양한 가변 미디어를 통해 구현되는 시대적 현상에 대해 미술 제도 및 기관이 적극적으로 대응해 해결책을 찾는 사례로 꼽힌다. 뿐만 아니라 실제로 한시적, 비물질적, 가변적 속성을 지닌 미술작품의 "본질적 의미"에 근거한 새로운 미술 이해로서 중요한 이론적 지침을 제공한다.(https://www.guggenheim.org/conservation/the-variable-media-initiative)

11) Arthur Danto, *The Transfiguration of the Commonplace A Philosophy of Art*, 김혜련 옮김, 『일상적인 것의 변용』, 한길사, 2008, p. 57.

12) 이하 논의는 강수미, 「컨템포러리 아트의 융합 과/또는 상호학제성 비판」, 『미술사학』, 한국미술사교육학회, 2015. 8. 제30호, pp. 307-337에 기 발표된 내용을 포함함.

13) Nigel Thrift, *Knowing Capitalism*, SAGE, 2005, pp. 20-50.

14) Maurizio Lazzarato, 「비물질노동」, 조정환 옮김, 『비물질노동과 다중』, 갈무리, 2005, p. 182. 외래어 표기법을 따라 본문에서는 라차라토로 표기하지만, 다른 번역서 등에서는 마우리치오 랏자라또, 모르지오 라자라토 등으로 쓰인다.

15) Mihail C. Roco&William Sims Bainbridge (eds.), *Converging Technologies for Improving Human Performance*, National Science Foundation, 2003, Kluwer Academic Publishers.(http://www.wtec.org/ConvergingTechnologies/Report/NBIC_report.pdf)

16) OECD, *Interdisciplinarity: Problems of Teaching and Research in Universities*, 1972, pp. 25-26.

17) 대한민국 ODA 통합홈페이지, "한국의 개발협력 역사"(http://www.odakorea.go.kr/ODAPage_2018/cate01/L01_S02_02.jsp)

18) 강수미, 『비평의 이미지』, 글항아리, 2013, pp. 248-251; pp. 261-275.

19) Michel Foucault, "Of Other Spaces: Utopias and Heterotopias", in Jay Miskowiec(trans.), *Architecture/Movement/Continuité*, 1984(October), http://web.mit.edu/allanmc/www/foucault1.pdf , p. 1.

20) Michel Foucault, *L'archéologie du savoir*, 이정우 옮김, 『지식의 고고학』, 민음사, 2000, pp. 58-69 참조.

21) Hal Foster, Rosalind Krauss, Yve-Alain Bois, Benjamin H. D. Buchloh (eds.), *art since 1900*, 배수희, 신정훈 외 옮김, 『1900년 이후의 미술사』, 세미콜론, 2012, p. 781을 볼 것. 일부 번역 수정.

22) Terry Smith, *What is Contemporary Art*, 김경운 옮김, 『컨템포러리 아트란 무엇인가』, 마로니에북스, 2013, p. 13과 p. 334 참조 및 인용.

23) 『1900년 이후의 미술사』의 필진들(할 포스터, 로절린드 크라우스, 벤자민 부클로, 이브알랭 부아, 데이비드 조슬릿)의 라운드테이블(Hal Foster 외, 앞의 책, pp. 771-782).

24) 첫 번째 액화는 "새롭고도 향상된 견고한 것들이 자리 잡도록 (…) 세습된 결합투성이의 고체들을 다른 세트의 고체들"로 교체하는 것이었다. 두 번째 액화는 유연성과 확장성이기도 하지만, 반대로 미결정성과 불확실성이기도 하다. 이상 Zygmunt Bauman, *Liquid Modernity*, 이일수 옮김, 『액체근대』, 강, 2009, pp. 9-26 참조. 인용은 p. 10.

25) 국내의 경우, 2005년 문화체육관광부는 "국내 문화 산업을 국제경쟁력 있는 미래 국가기간산업으로 육성하기 위하여" 카이스트에 문화기술 대학원을 설립했다. 초기에는 '문화'와 '기술공학'을 합성한 이이디어/교육 정책에 학계 및 문화예술계가 거부감을 표했다. 하지만 한국 사회가 급속도로 문화 산업화 및 문화 자본화를 추진하면서 상황은 달라졌다. 융합, 융복합, 다원, R&D 등은 그 문화기술의 전략 격이다.

26) Allen F. Repko(ed.), *Interdisciplinary Research: Process and Theory*, SAGE, 2011, p. xxii.

27) 상호학제성의 정의부터 그 역사적 유래, 실제 대학 교원들의 이해에 대한 연구로 Lisa R. Lattuca, "Creating Interdisciplinarity: Grounded Definitions from College and University Faculty", *History of Intellectual Culture*, 2003(Vol. 3, No. 1), pp. 1-20를 참고할 것. 여기서는 pp. 1-2.

28) Nicolas Bourriaud, *Esthétique relationnelle*, 현지연 옮김, 『관계의 미학』, 미진사, 2011. 이에 대한 논쟁은 Claire Bishop, "Antagonism and Relational Aesthetics", *October*, vol. 110(2004, Fall), pp. 51-79; Nicolas Bourriaud, "Precarious Construction: Answers to Jacques Rancière on Art and Politics" in *Open #17*, 2009, pp. 20-37; Jacques Rancière, *Malaise dans l'esthétique*, 주형일 옮김, 『미학 안의 불편함』, 인간사랑, 2008, pp. 98-104; Jacques Rancière, *The Emancipated Spectator*, Gregory Elliott(trans.), Verso, 2011, pp. 25-49를 참고.

29) Terry Smith, 「수집, 왜 지금이 중요하며, 어떻게 접근할 것인가?: 근현대 미술관의 과제」, 국립현대미술관 편, 『미술관은 무엇을 수집하는가』, 국립현대미술관, 2019, pp. 140-141.

30) Martin Belam, "Brazil's national museum: what could be lost in the fire?", *The Guardian*, 2018. 9. 3.

31) James Elkins, "On the absence of judgment in art criticism", James Elkins&Michael Newman(eds.) *The State of Art Criticism*, Routledge, 2008, pp. 72-73.

32) James Elkins, 같은 책, pp. 71-96.

33) Robert C. Morgan, "Art Criticism and the Marketing of Contemporary Art", *The Brooklyn Rail*, Feb. 5, 2013.(http://www.brooklynrail.org/2013/02/art/critics-page-art-criticism-and-the-marketing-of-contemporary-art)

34) David Levi Strauss, "From Metaphysics to Invective: Art Criticism as if it Still Matters", *The Brooklyn Rail*, 2012. 3. 3.(https://brooklynrail.org/2012/05/art/from-metaphysics-to-invective-art-criticism-as-if-it-still-matters)

35) Terry Smith, 『컨템포러리 아트란 무엇인가』, p. 381.

36) Terry Smith, 같은 책, p. 17.

37) Pierre Bourdieu, *Outlines of a Theory of Practice*, Cambridge University Press, 1977, pp. 1-2 참고.

38) Gabriella Angeleti, "'Brazil's Donald Trump' Jair Bolsonaro may thwart

efforts to rebuild Rio museum destroyed in fire", *The Art Newspaper*, 2018. 10. 29(https://www.theartnewspaper.com/news/brazil-s-donald-trump-may-thwart-efforts-to-rebuild-rio-museum-destroyed-in-fire)

39) Nicolas Serota, 「새로운 연방의 구축. 21세기 미술관에서의 경험과 참Building a new commonwealth. Experience and engagement in the 21st century museum」, 『삼성미술관 리움-광주비엔날레 포럼 자료집』, 재단법인 광주비엔날레, 2014, p. 19.

40) André Dao, 「타인의 고통」, 『뉴필로소퍼』 한국판, vol. 1, 바다출판사, 2018. 1. 15, p. 41.

41) André Dao, 같은 글, p. 43.

42) 하선규, 『서양 미학사의 거장들』, 현암사, 2018, p. 148.

43) runo Latour, *Cogitamus*, 이세진 옮김, 『브뤼노 라투르의 과학인문학 편지』, 사월의 책, 2012, p. 74.

44) Meredith Medelsohn, "What's for Lunch? Soup, With a Side of Art", *New York Times*, 2018. 4. 10,(https://nyti.ms/2v3EMdh)

45) https://www.mmca.go.kr/exhibitions/exhibitionsDetail.do?exhId=201610270000501

2장 퍼포먼스·의사소통·관계 지향의 현대미술

1) Stephanie Rosenthal, "Choreographing You: Choreographies in the Visual Arts", in Stephanie Rosenthal(ed.), *Move: Choreographing You*, London: Hayward Publishing, 2010, pp. 8-31.

2) https://www.southbankcentre.co.uk/venues/hayward-gallery/past-exhibitions/move-choreographing-you

3) Thomas McEvilley, 앞의 책, p. 217.

4) 김주현 편저, 『퍼포먼스, 몸의 정치』, 여이연, 2013, p. 11.

5) Jessica Holland, "Hayward art exhibition will move you-literally", *The National*, Dec. 16, 2010,(https://www.thenational.ae/arts-culture/art/hayward-art-exhibition-will-move-you-literally-1.493139)

6) David Binder, "The Arts Festival Revolution", *TED Global*, 2012. 6,(https://www.ted.com/talks/david_binder_the_arts_festival_revolution)

7) https://www.sydneyfestival.org.au/archive https://vimeo.com/18849950

8) 조명래, 「젠트리피케이션의 올바른 이해와 접근」, 『부동산 포커스』, 2016(July, vol. 98), p. 50과 p. 56 참조.

9) Caroline Wake, "Sydney Festival Suburban Imaginings", *Real Time Issue* #101, 2011, p. 16,(http://www.realtimearts.net/article/issue101/10149)

10) David Binder, 같은 자료.

11) Thomas McEvilley, 앞의 책, pp. 217-218.

12) 조명래, 같은 글, p. 58.

13) Maurizio Lazzarato, 같은 글, 같은 책, p. 183.

14) 플라토, 『펠릭스 곤잘레스-토레스, Double』(전시 카탈로그), 《펠릭스 곤잘레스-토레스, Double》 전(2012. 6. 21.~9. 28.), 삼성문화재단, 삼성생명, 2012.

15) Nancy Spector, *Felix Gonzalez-Torres*, New York: The Solomon F. Guggenheim Foundation, 1995, p. 57.

16) https://www.mmk.art/en/whats-on/felix-gonzalez-torres/

17) 강수미, 『비평의 이미지』, 글항아리, 2013, pp. 91-92.

18) 작가 팀 롤린과의 인터뷰를 재인용. Nancy Spector, 위의 책, p. 57.

19) 플라토, 위의 자료, p. 56.

20) https://www.moma.org/calendar/exhibitions/1422
https://www.moma.org/documents/moma_press-release_389356.pdf

21) https://theartstack.com/artist/lygia-clark/mandala-for-group

22) Larry E. Shiner, *The Invention of Art*, 조주연 옮김, 『순수예술의 발명』, 인간의기쁨, 2015, p. 58.

23) "영화와 미술, 경계를 허물다! 다큐의 새 가능성을 연 감독 '임흥순'", imbc, 2015. 9. 15.(http://enews.imbc.com/News/RetrieveNewsInfo/152022)

| 제2부 |

1) Bruno Latour, "Bruno Latour/Jacques Rancière: Regards de philosophes", Jean-Max Colard and Nicolas Demorand(eds.), *Beaux-Arts Magazine*, Issue 396, 2002, http://jeanmaxcolard.com/media/portfolio/telechargements/latourranciereitw_0360.pdf, p. 4.

1장 미술계의 이론들

1) Arthur Danto, *The Abuse of Beauty*, 김한영 옮김, 『미를 욕보이다: 미의 역사와 현대예술의 의미』, 바다출판사, 2017, p. 22.

2) Arthur Danto, 같은 책, p. 11.

3) Arthur Danto, 같은 책, p. 18.

4) Arthur Danto, "The Artworld", *The Journal of Philosophy* Vol. 61/19, American Philosophical Association, 1964, p. 581.

5) 강수미, 『포스트크리에이터: 현대미술, 올드 앤 나우』, 그레파이트온핑크, 2019, pp. 49-51 참조.

6) Arthur Danto, 위의 글, p. 581.

7) Pierre Bourdieu, Les règles de l'art, 하태환 옮김, 『예술의 규칙』, 동문선, 1999.

8) 김동일, 「단토 대 부르디외: '예술계artworld' 개념에 대한 두 개의 시선」, 『문화와 사회』, 2009(6호, 5월), 한국문화사회학회, pp. 107-159 중 p. 108.

9) George Dickie, *What is Art? An Institutional Analysis*, 강은교 등 옮김, 『예술이란

무엇인가? 제도론적 분석』, 전기가오리, 2019, pp. 28-29와 George Dickie, "A Tale of Two Artworlds", ed. Mark Rollins, *Danto and His Critics*, Wiley-Backwell, 2012, pp. 111-117 중 p. 111 참고.

10) George Dickie, 오병남·황유경 옮김, 『미학 입문-분석철학과 미학』, 서광사, 1985, p. 147.

11) George Dickie, 같은 책, p. 145.

12) George Dickie, 같은 책, pp. 139-142.

13) George Dickie, 같은 책, p. 140.

14) George Dickie, 같은 책, p. 144.

15) George Dickie, 『예술이란 무엇인가? 제도론적 분석』, p. 59.

16) George Dickie, *The Art Circle*, 김혜련 옮김, 『예술사회』, 문학과지성사, 1998.

17) 그럼에도 불구하고 디키의 예술 제도론이 "사회문화적 원인에 대한" 고려를 누락함으로써 "예술-사회의 변증법적 관계 즉 작품 제작과 유통 및 수용의 문제, 예술가의 지위에 대한 인식과 변화과정, 예술계 내에서와 예술계 밖에서의 예술의 사물화 문제 등을 제대로 읽어내는 데 실패"했다는 비판이 여전히 제기된다. 이하준, 「예술 공론장, 공중 그리고 예술 대중」, 『철학논총』, 새한철학회, 2016(85집, 7월), pp. 349-369 중 pp. 360-366.

18) George Dickie, 『예술사회』, pp. 125-128.

19) George Dickie, 같은 책, p. 131.

20) 이상 양종회, 「예술의 사회학 이론-하워드 베커와 쟈네트 울프를 중심으로」, 『외국문학』, 1985(4호, 3월), pp. 177-201.

21) Howard S. Becker, *Art Worlds*, University of California Press, 1982, p. X.

22) Howard S. Becker, 같은 책, p. 35와 p. 1.

23) 동시에 베커의 논지는 "분석철학적 시도의 반대편에서 비슷한 결과를 초래"했기에 단토, 디키, 베커의 세 학설이 "여전히 통합되지 않은 채 방치" 상태에 있다는 문제 제기도 있다. 김동일, 「단토 대 부르디외: '예술계artworld' 개념에 대한 두 개의 시선」, p. 113.

24) Howard S. Becker, "Art as Collective Action", *American Sociological Review*, American Sociological Association, 1974(vol. 39, No. 6), pp. 767-776.

25) "현대적 순수예술 범주의 구축만큼이나 광범위한 문화적 변형이 어느 한 개인과 결부되거나 특정 시점으로 소급될 수 없음은 명백하다." Larry E. Shiner, 『순수예술의 발명』, pp. 149-174 참조.

26) Noel Carroll, "Identifying Art", Robert J Yanal(ed.), *Institutions of Art Reconsiderations of George Dickie's Philosophy*, The Pennsylvania State University Press, 1994, pp. 3-38; Anita Silvers, "The Artwork Discarded", *The Journal of Aesthetics and Art Criticism*, 1976(34, 4), pp. 441-454.

27) Morris Weitz, "The Role of Theory in Aesthetics", *The Journal of Aesthetics and Art Criticism*, ⅩⅤ, 1956, pp. 27-35.

28) 김진엽, 『다원주의 미학』, 책세상, 2012, pp. 26-34 참고.

29) Hannah Arendt, "The Crisis in Culture: Its Social and Its Political

Significance", *Between Past and Future*, Viking Press, 1968, pp. 197-226 중 p. 218.

30) "18세기 전체에 걸쳐 선호된 '취미'라는 주제의 배후에서 카트는 적적으로 인간의 새로운 기능, 즉 판단력을 발견한 것이다." Hannah Arendt, *Lectures on Kant's political Philosophy*, 김선욱 옮김, 『칸트 정치철학 강의』, 푸른숲, 2002, p. 40.

31) Hannah Arendt, 『칸트 정치철학 강의』, p. 67과 p. 93.

32) Hannah Arendt, 같은 책, pp. 188-189.

33) George Dickie, 『예술이란 무엇인가? 제도론적 분석』, p. 23.

34) 김진엽, 앞의 책, pp. 176-180.

35) 강수미, 『아이스테시스-발터 벤야민과 사유하는 미학』, 글항아리, 2011, pp. 128-129 참고.

36) Walter Benjamin, Walter Benjamin's Archive: Images, Texts, Signs, Ursula Marx, Gudrun Schwarz, Michael Schwarz, Erdmut Wizisla(eds.), Verso, 2007, pp. 104-105.

37) Walter Benjamin, "Das Kunstwerk im Zeitalter seiner technischen Reproduzierbarkeit(Zweite Fassung)", 최성만 옮김, 「기술복제시대의 예술작품」, 『발터 벤야민 선집 2』, 길, 2007, pp. 42-43.

38) 이상 Walter Benjamin, 같은 글, 같은 책, pp. 43-92참고.

39) https://www.laphil.com/visit/when-youre-here/wdchdreams

40) http://www.seouldesign.or.kr/board/28/post/103992/detail?menuId=&boardCateId=1

41) Rose, Frank, "Frank Gehry's Disney Hall Is Technodreaming", *The NY Times*, 2018. 9. 14.(https://www.nytimes.com/2018/09/14/arts/design/refik-anadol-la-philharmonic-disney-hall.html)

42) https://www.youtube.com/watch?v=GdNb_q6Ji5A

2장 한국 현대미술의 패러다임과 미학 실천

1) 2019년 국립현대미술관 사업평가 보고서, 2020.

2) 장엽, 「국립현대미술관은 무엇을 수집하는가」, 『미술관은 무엇을 수집하는가』, 국립현대미술관, 2019, p. 53.

3) 강수미, 『아이스테시스-발터 벤야민과 사유하는 미학』, pp. 103-108 참고.

4) 장선희, 「소개의 글」, 『미술관은 무엇을 수집하는가』, p. 7.

5) 이상 인용 및 참조는 장엽, 같은 글, pp. 53-57.

6) Kristina Dziedzic Wright, 「글로벌 코리아, 다문화주의와 타자성에 대한 담론: 코스모폴리타니즘과 현대미술 전시」, 『미술관은 무엇을 수집하는가』, pp. 79-95.

7) 이하 인용문은 모두 삼성미술관 리움의 전시 기획 글로서 해당 웹사이트에서 가져왔다. (http://www.leeum.org/html/exhibition/main.asp)

8) Michael Govan, 「매개와 사이의 역할」, 『리움 10주년 기념 앤솔로지』, 삼성미술관

Leeum, 2014, p. 39.

9) 이준, 「문화적 혁신과 융합의 플랫폼」, 같은 책, p. 214.

10) 코리아나미술관 웹사이트(http://www.spacec.co.kr/gallery/gallery3) 참고.

11) 유승희, 『*c-lab 1.0: 아름다움, 친숙한 낯섦』, 코리아나미술관, 2017, p. 11.

12) 강수미, 「제4차 산업혁명의 파고 속에서 예술 미의 위기/기회」, 같은 책, pp. 20-25 참고.

13) '전시 복합체'는 토니 베넷이 19세기 유럽과 미국에서 새로운 미술관과 박물관이 유행하게 된 현상을 순수미술에 한정하는 대신 국제 엑스포, 세계박람회, 디오라마 또는 파노라마 등 대중 스펙터클의 범람과 연결시켜 설명한 개념이다. 이후 테리 스미스는 베넷의 정의를 확장시켜 '시각예술 전시 복합체' 개념을 제안했다. Tony Bennett, The Birth of the Museum: History, Theory, Politics, routledge, 1995; Terry Smith, 「수집, 왜 지금이 중요하며, 어떻게 접근할 것인가?: 근현대 미술관의 과제」, p. 143 참고.

14) Terry Smith, 같은 글, p. 146.

15) "샤울라거: 미술을 소장하고 연구하고 전시한다."(https://www.schaulager.org/en/schaulager)

3장 수행성 이미지들

1) 김성희&김소연 인터뷰, "질서정연한 예술계에 혼란을 만들어내고 싶다", 아르코 웹진 문화예술 329, 2008(7월호), p. 182.(http://www.arko.or.kr/zine/artspaper2008_07/pdf/180.pdf)

| 제3부 |

1) 강수미, 『포스트크리에이터: 현대미술, 올드 앤 나우』, p. 95.

1장 현대미술의 질서와 학술

1) 이하는 강수미, 「유동하는 예술: 비엔날레 문화와 현대미술의 미학적 특수성」(『미학』, 한국미학회, 2016. 6. 82권 2호, pp. 77-109)을 바탕으로 한 후속 연구임. 현대미술의 비엔날레 문화 경향과 바우만의 유동적 모더니티 비판에 관한 심층 이해를 위해서는 선행 논문을 참고할 것.

2) "Aichi Triennale's controversial exhibition will be restaged in Taiwan", Biennial Foundation, 2020. 1. 24.(https://www.biennialfoundation.org/2020/01/aichi-biennales-controversial-exhibition-will-be-restaged-in-taiwan/)

3) Jean-Luc Nancy, "Art Today", Charlotte Mandell(trans.), *Journal of Visual Culture 9*, 2010(May 27), pp. 91-99 중 p. 91.

4) Kelly Grovier, *100 Works of Art that will define our age*, 윤승희 옮김, 『세계 100대 작품으로 만나는 현대미술강의』, 생각의길, 2017, p. 10.

5) http://www.biennialfoundation.org/

6) "Directory of Biennials", https://www.biennialfoundation.org/network/biennial-map/

2013년 통계는 Marieke van Hal, "Bringing the Biennial Community Together", Ute Meta Bauer, Hou Hanru(eds.), *Shifting Gravity World Biennial Forum No 1*, Hatje Cantz, 2013, p. 14를 참조. 또한 강수미, 「유동하는 예술: 비엔날레 문화와 현대미술의 미학적 특수성」, 『미학』, 한국미학회, 2016. 6. 82권 2호, pp. 77-109와 비교.

7) Jerry Saltz, "Biennial Culture", artnet.com, 2007. 7. 2.
http://www.artnet.com/magazineus/features/saltz/saltz7-2-07.asp

8) Caroline A. Jones, "Biennial Culture and the Aesthetics of Experience", Alexander Dumbadze & Suzanne Hudson(eds.), *Contemporary Art: 1989 to the Present*, 서울시립미술관 학예연구부 옮김, 『라운드테이블』, 예경, 2015, pp. 247-258 참고.

9) 같은 책, p. 219.

10) Giorgio Agamben, *Che cos'è un dispositivo?*, 양창렬 옮김, 『장치란 무엇인가? 장치학을 위한 서론』, 난장, 2010, p. 33.

11) Giorgio Agamben, 같은 책, p. 34.

12) 바우만이 'solid'와 대비해서 쓰는 'liquid'를 국내에서는 '액체'로 번역한 경우들이 있다. 또 'modernity'는 '근대'로 번역한다. 그러나 바우만이 21세기 초를 "근대역사에서 여러모로 새로운 단계인 오늘날"이라고 한 데서 보듯 그가 정의하는 모더니티는 현대를 포함한 개념이다. 즉 18~19세기 서구 합리성에 기초한 '고체적' 모더니티와 20~21세기 '액체적' 모더니티를 함축한다. 지그문트 바우만, 『유행의 시대: 유동하는 현대사회의 문화』(윤태준 옮김, 오월의봄, 2013) 중 "옮긴이의 말"(p. 22)을 참조할 것. 본서는 번역서를 직접 인용하는 경우를 제외하고 '액체 근대' 대신 '유동하는 현대' 또는 '유동적 모더니티'를 혼용한다.

13) 지그문트 바우만, 위의 책, p. 54.

14) 이하는 강수미, 「헤테로토피아의 질서: 발터 벤야민과 아카이브 경향의 현대미술」(『미학』, 한국미학회, 2014. 6. 78집, pp. 3-39)을 바탕으로 한 후속 연구이며 주요 내용을 포함하고 있음.

15) 국가기록원, "목표 및 임무", http://www.archives.go.kr/next/organ/vision.do

16) 아르코예술기록원, http://artsarchive.arko.or.kr/

17) 다음 디렉토리로 구성되어 있다. 국립현대미술관〉연구와 출판〉아카이브와 도서〉과천 미술연구센터-서울디지털정보실 https://www.mmca.go.kr/research/archiveSearchList.do

18) Emily Pugh, 「아카이브가 형식이 될 때: 소장품, 정보, 접근」, 『미술관은 무엇을 수집하는가』, pp. 188-190 참고. 게티미술연구소를 사례로 한 아카이브 연구로는 류한승, 「미술 아카이브의 구축 및 운영 사례 연구-게티미술연구소를 중심으로」(『한국근현대미술사학』, 한국근현대미술사학회, 24, 2012. 12, 24집, pp. 285-296) 참고.

19) The Walter Benjamin Archive, Akademie der Künste, Berlin(https://www.adk. de/en/archives/archives-departments/walter-benjamin-archiv/index.htm).

20) Hal Foster, "An Archival Impulse", Charles Merewether(ed.), *The Archive*, Whitechapel Gallery & MIT Press, 2006, p. 143.

21) 이 같은 논리 구성은 바르부르크, 벤야민, 푸코를 동일 선상에 놓는 것처럼 비칠 수 있다. 하지만 나는 바르부르크의 도상학, 벤야민의 역사철학, 푸코의 근대 에피스테메 비판을 서로 현실에서 명시적으로 영향을 주고받은 관계로 다루는 것이 아니다. 나의 입장은 그들의 기성 인식 비판적 사유와 새로운 인식론적 질서를 찾고자 한 노력을 후대에 상호 지적 영향관계로 엮고자 하는 관점에 선다.

22) Michel Foucault, "Of Other Spaces: Utopias and Heterotopias", http://web. mit.edu/allanmc/www/foucault1.pdf
또한 Michel Foucault, *Les Hétérotopies*, 이상길 옮김, 『헤테로토피아』, 문학과지성사, 2015, pp. 11-26.

23) Peter Johnson, "Unravelling Foucault's 'different spaces'", *History of the Human Sciences*, SAGE Publications, 2006(vol. 19 No. 4), p. 75.

24) Michel Foucault, 『지식의 고고학』, p. 186.

25) Walter Benjamin, 「역사의 개념에 대하여」, 최성만 옮김, 『발터 벤야민 선집 5』, 길, 2008, p. 332.

26) 강수미, 『아이스테시스-발터 벤야민과 사유하는 미학』, pp. 78-118을 참고.

27) Susan Buck-Morss, *The Dialectics of Seeing: Walter Benjamin and the Arcades Project*, Massachusetts: MIT Press, 1989, p. 3.

28) Walter Benjamin, *Ursprung des deutschen Trauerspiels*, 최성만&김유동 옮김, 『독일 비애극의 원천』, 한길사, 2009, pp. 78-79; Susan Buck-Morss, 위의 책, p. 15 참고.

29) Walter Benjamin, *Walter Benjamin Gesammelte Schriften. V/2*, Unter Mitwirkung von Theodor W. Adorno & Gershom Scholem, Hrsg. v. Rolf Tiedemann & Hermann Schweppenhäuser, Frankfurt a. M.: Shurkamp Verlag, 1989, p. 1149. 이하에서는 이 전집을 *GS*로 표기. 국내 번역본이 있을 경우 그 역서를 인용.

30) Walter Benjamin, 「역사의 개념에 대하여」, pp. 332-334.

31) Walter Benjamin, 같은 글, 같은 책, p. 345.

32) Walter Benjamin, 『독일 비애극의 원천』, pp. 74-76.

33) Walter Benjamin, 같은 글, 같은 책, p. 532와 p. 540.

34) 사전은 병리학적 용어로 heterotopia를 "조직의 이소異所 형성"이라 정의한다. Sigurd F. Lax, "Heterotopia from a Biological and Medical Point of View", R. Ritter & B. Kanller-Vlay(eds.) *Other Spaces: The Affair of the Heterotopia. HdA Dokumente zur Architektur 10*. Graz, Austria: Haus der Architektur, 1998, pp. 114-123.

35) Michel Foucault, *Les Mots et les Choses*, 이규현 옮김, 『말과 사물』, 민음사, 2012, p. 11.

36) Michel Foucault, "Of Other Spaces: Utopias and Heterotopias", p. 3.

37) Robert J. Topinka, "Foucault, Borges, Heterotopia: Producing Knowledge in

Other Spaces", *Foucault Studies*, 2010(September, No. 9), p. 59와 55.

38) Michel Foucault, 『지식의 고고학』, pp. 28-30.

39) Stavros Stavrides, "Heterotopias and the Experience of Porous Urban Space", Karen Franck & Quentin Stevens(eds.), *Loose Space: Possibility and Diversity in Urban Life*, Routledge, 2006, pp. 174-192; Kevin Hetherington, *The Badlands of Modernity. Heterotopia and Social Ordering*, Routledge, 1997.

40) Michel Foucault, 『헤테로토피아』, p. 20.

41) Michel Foucault, "Of Other Spaces: Utopias and Heterotopias", p. 1.

42) 디디위베르망은 바르부르크의 아틀라스를 시각예술로 번역하기 위해 네 가지 소주제를 설정했다. '이미지를 통한 앎Knowing Through Images', '사물의 질서 재배치하기Reconfiguring the Order of Things', '장소의 질서를 재배치하기Reconfiguring the Order of Places', '시간의 질서를 재배치하기Reconfiguring the Order of Times'가 그것이다.

43) Ekkehard Kaemmerling(ed.), *Ikonographie und Ikonologie*, 이한순 외 옮김, 『도상학과 도상해석학』, 서울: 사계절, 1997, p. 8; Udo Kultermann, Geschichte der Kunstgeschichte, Frankfurt a. M. & Berlin & Wien, 1981, p. 374. 또한 박정기, 「아비 바르부르크: 문화학으로서의 미술사」, 『미술사논단』, 한국미술연구소, 1998(7호), pp. 277-293 참조.

44) Christopher D. Johnson, *Memory, Metaphor, and Aby Warburg's Atlas of Images*, Itacha, New York: Cornell University Press, 2012, p. ix. 다나카 준, 최경국 옮김, 「이미지의 역사 분석, 혹은 역사의 이미지 분석: 아비 바르부르크의 〈므네모시네〉에서 이미지의 형태학」, 『미술사논단』, 한국미술연구소, 2005(20호), pp. 509-539; 다나카 준, 김정복 옮김, 『아비 바르부르크 평전』, 휴먼아트, 2013.

45) Georges Didi-Huberman, "Atlas or the anxious gay science", *ATLAS: How to Carry the World on One's Back?*, Madrid: Museo Nacional Centro de Arte Reina Sofía, 2010, p.14.

46) 2012년 6월 14~15일 런던대학교 바르부르크 연구소는 〈바르부르크, 벤야민 그리고 문화학〉을 주제로 컨퍼런스를 개최했다. 이때 벤야민과 바르부르크의 영향 관계는 물론 괴테, 바로크, 아카이브, 패션, 자본주의 등 다양한 주제의 연구들이 발표됐다.

47) 예를 들어 Cornelia Zumbusch, *Wissenschaft in Bildern: Symbol und dialektisches Bild in Aby Warburgs Mnemosyne-Atlas und Walter Benjamins Passagen-Werk*, Berlin: Akademie Verlag, 2004가 있다. 디디위베르망도 벤야민과 바르부르크 관련 연구를 수행했다. Georges Didi-Huberman, *L'image survivante: histoire de l'art et temps des fantômes selon Aby Warburg*, Paris: Editions de Minuit, 2002. 다나카 준의 앞 논문 참고.

48) Sigrid Weigel, Chadwick Truscott Smith(trans.), *Walter Benjamin Images, the Creaturely, and the Holy*, Stanford University Press, 2013.

49) Jan Bialostocki, "Skizze einer Geschichte der beabsichtigten und

interpretierenden Ikonographie", Ekkehard Kaemmerling(hrsg.), 같은 책, p. 50.

50) Jan Bialostocki, 같은 글, 같은 책, p. 50에서 재인용.

51) *GS* Ⅵ, p. 219.

52) Christopher D. Johnson, 같은 책, p. 17.

53) Francesca Cernia Slovin, Steven Sartarelli(trans.), *Obsessed by Art Aby Warburg: his life and his legacy*, USA: Xlibris, 2006, pp. 167-177; Christopher D. Johnson, 같은 책, pp. 1-42를 참고할 것.

54) Giorgio Agamben, "Aby Warburg and the Nameless Science", in Daniel Heller-Roazen (trans.), *Potentialities: Collected Essays in Philosophy*, Stanford: Stanford University Press, 1999, pp. 89-103.

55) https://zkm.de/en/event/2016/09/aby-warburg-mnemosyne-bilderatlas

56) Marc Peschke, "What Can Be Done with Images?", ZKM blog, 2016. 10. 24 https://zkm.de/en/blog/2016/10/what-can-be-done-with-images

57) http://www.theatlasgroup.org/ 또한 The Atlas Group, "Let's Be Honest, the Rain Helped", *The Archive*, pp. 177-180 참고.

58) Hal Foster, 앞의 글, 앞의 책, p. 145.

59) Jacques Derrida, *Archive Fever: A Freudian Impression*, Chicago: University of Chicago Press, 1995, p. 92, 11, 7을 참고할 것.

60) Aleida Assmann, *Erinnerungsräume,* 변학수·채연숙 옮김, 『기억의 공간』, 그린비, 2011, p. 471 참조.

2장 다공의 미술 관계들

1) 이하 논의는 강수미, 「다른 미적 수행성: 현대미술의 포스트온라인 조건」, 『미학 예술학 연구』, 한국미학예술학회, 2018. 2. 53권, pp. 3-39에 기 발표된 내용을 포함함.

2) Klaus Schwab, "The Fourth Industrial Revolution: what it means, how to respond", *World Economic Forum*, 2016. 1. 14.(www.weforum.org/agenda/2016/01/the-fourth-industrial-revolution-what-it-means-and-how-to-respond/)

3) Klaus Schwab, 같은 곳.

4) J. Clement, "Number of social media users worldwide from 2010 to 2021", statista.com, 2019. 8. 14.(https://www.statista.com/statistics/278414/number-of-worldwide-social-network-users/)

5) Klaus Schwab, 같은 책, p. 25.

6) Klaus Schwab, "The Fourth Industrial Revolution: what it means, how to respond."

7) Andreas Rumpfhuber, "The Architect As Entrepreneurial Self Hans Hollein's TV performance Mobile Office (1969)", Archinect.com, 2018. 4. 5.(https://archinect.com/features/article/150057955/screen-print-66-hans-hollein-s-mobile-office-and-the-new-workers-reality)

8) Jason Farago, "Cindy Sherman Takes Selfies (as Only She Could) on Instagram", *New York Times*, 2017. 8. 7.(https://www.nytimes.com/2017/08/06/arts/design/cindy-sherman-instagram.html?smid=pl-share)

9) Marie-Luise Angerer, 「예술에서는 무엇이 행해지고 있는가?-징후적인 고찰」, 『문화학과 퍼포먼스』, 루츠 무스너&하이데마리 울 편, 문화학연구회 옮김, 유로, 2009, p. 90 비교할 것.

10) George Dickie, 『미학입문』, p. 157.

11) 프렌스키는 태어날 때부터 디지털 환경에 둘러싸여 산 N(net)세대 또는 D(digital)세대와 전前 세대 사이의 '불연속'을 주장하고, 전자를 '디지털 원주민'으로, 후자를 '디지털 이민자'로 명명한다. Marc Prensky, "Digital Natives, Digital Immigrants Part 1", *On the Horizon*, Vol. 9, no. 5, MCB University Press, 2001(October), pp. 1-6.

12) 이상 Tim Macuga, "What is Deep Learning and How Does It Work?", *Australian Centre for Robotic Vision*, 2017. 8. 23.(resources.rvhub.org/what-is-deep-learning-and-how-does-it-work/)

13) Ossi Naukkarinen&Johanna Bragge, "Aesthetics in the age of digital humanities", *Journal of Aesthetics&Culture*, Vol. 8, 2016, pp. 1-18.(dx.doi.org/10.3402/jac.v8.30072)

14) Gene McHugh, *Post Internet-Notes on the Internet and Art 12.29.09〉 09.05.10*, Link Editions, 2011; Ian Wallace, "What Is Post-Internet Art? Understanding the Revolutionary New Art Movement", *Artspace*, 2014. 3. 18.(www.artspace.com/magazine/interviews_features/trend_report/post_internet_art-52138); 김지훈, 「왜, 포스트인터넷 아트인가?」, 『아트인컬처』, 2016(11월호), pp. 92-109.

15) Dominic DiFranzo&Kristine Gloria-Garcia, "Filter Bubbles and Fake News", *XRDS*, Vol. 23, no. 3, Spring 2017, pp. 32-35 중 p. 32.

16) "Share of U.S. adults using social media, including Facebook, is mostly unchanged since 2018", Pew Research Center, 2019. 4. 10.(https://www.pewresearch.org/fact-tank/2019/04/10/share-of-u-s-adults-using-social-media-including-facebook-is-mostly-unchanged-since-2018/)

17) 김윤화, "SNS(소셜네트워크서비스) 이용 추이 및 이용행태 분석", 정보통신정책연구원 (KISDI STAT), 2019. 5. 30.

18) en.oxforddictionaries.com/word-of-the-year/word-of-the-year-2016

19) Richard Kreitner, "Post-Truth and Its Consequences: What a 25-Year-Old Essay Tells Us About the Current Moment", *The Nation*, 2016. 11. 3.(www.thenation.com/article/post-truth-and-its-consequences-what-a-25-year-old-essay-tells-us-about-the-current-moment/)

20) 김진하, 「제4차 산업혁명 시대, 미래사회 변화에 대한 전략적 대응 방안 모색」, *KISTEP Inl*, 15호, 한국과학기술기획평가원, 2016(8월), pp. 45-58 중 pp. 48-49.

21) Carolyn Gregoire, "잘못된 과학 정보는 인터넷에서 어떻게 퍼지는가", 허핑턴포스트

코리아, 2016(1월 13일) www.huffingtonpost.kr/2016/10/04/story_n_8965720.html

22) Alessandro Bessi, Fabiana Zollo, Fabio Petroni, Antonio Scala, Guido Caldarelli, H. Eugene Stanley, and Walter Quattrociocchi, "The spreading of misinformation online", *Proceedings of the National Academy of Sciences of the United States of America*, 2015. 9, pp. 1–6 중 p. 3.(www.pnas.org/content/early/2016/01/02/1517441113.full.pdf?with-ds=yes)

23) Eli Pariser, *The Filter Bubble: How the New Personalized Web Is Changing What We Read and How We Think*, Penguin, 2011.

24) Dominic DiFranzo&Kristine Gloria-Garcia, 앞의 글, pp. 33–34와 Alessandro Bessi 외, 앞의 글, pp. 4–5 교차 참조.

25) Ariel Ezrachi&Maurice Stucke, "The E-Scraper and E-Monopsony", Oxford Business Law Blog, 2017. 4. 10.(https://www.law.ox.ac.uk/business-law-blog/blog/2017/04/e-scraper-and-e-monopsony)

26) Marc Prensky, "Digital Natives, Digital Immigrants Part 2: Do They Really Think Differently?", *On the Horizon*, Vol. 9 no. 6, MCB University Press, 2001(December), pp. 1–9 중 pp. 1–4 참조.

27) Sighard Neckel, 『문화학과 퍼포먼스』, p. 220; Georg Franck, *Ökonomie der Aufmerksamkeit, Ein Entwurf*, 1998 참조.

28) Marc Prensky, "Digital Natives, Digital Immigrants Part 1", p. 4.

29) https://www.youtube.com/watch?v=JJDW6Lpsfe8
www.banquete.org/exposicionIngles/navridisIngles/navridis.htm

30) 필자 표기 없음, SeMA 비엔날레 미디어시티서울 2016 가이드 북, 서울시립미술관, 2016, p. 42.

31) 앞 인용문은 Marc Prensky, "Digital Natives, Digital Immigrants Part 2", p. 1에서 프렌스키가 'Bruce D. Berry'의 주장으로 인용. 그러나 Baylor College of Medicine의 정신과의사는 'Bruce D. Perry'이다. 뒤 인용은 같은 글 p. 3.

32) Patricia Marks Greenfield, *Mind and Media, The Effects of Television, Video Games and Computers*, Harvard University Press, 1984를 Marc Prensky, "Digital Natives, Digital Immigrants Part 2", p. 4에서 참조.

33) Hito Steyerl, "A Sea of Data: Apophenia and Pattern (Mis-)Recognition", e-flux, #72, April 2016, pp. 1–10과 "In Defense of the Poor Image", e-flux, #10, November 2009, pp. 1–9 참고.

34) 아네테 로이터, "베니스 비엔날레. 극단성과 잔혹함", Goethe Institut Korea, 2017(5월).

35) Lorena Muñoz-Alonso, "Venice Goes Crazy for Anne Imhof's Bleak S&M-Flavored German Pavilion", *Artnet*, May 2017.(https://news.artnet.com/art-world/venice-german-pavilion-anne-imhof-faust-957185)

36) www.ifa.de/en/visual-arts/biennials/biennale-venedig/anne-imhof-faust.

html

37) Paolo Virno, 「'일반지성'에 관하여」, 『비물질노동과 다중』, pp. 212-213.

38) 이상 Paolo Virno, "Virtuosity and Revolution: The Political Theory of Exodus"에서 인용 및 참조. (http://www.generation-online.org/c/fcmultitude2.html)

39) Andreas Rumpfhuber, 앞의 자료.

40) Paolo Virno, "Virtuosity and Revolution: The Political Theory of Exodus."

41) Maurizio Lazzarato, 「비물질노동」, pp. 189-190.

42) Erika Fischer-Lichte, Ästhetik des Performativen, 『수행성의 미학』, 김정숙 옮김, 문학과지성사, 2017, p. 55.

43) Judith Butler, "Performative Acts and Gender Constitution: An Essay in Phenomenology and Feminist Theory", Sue-Ellen(ed.), Performing Feminism. Feminist Critical Theory and Theatre, Johns Hopkins University Press, 1990, pp. 270-282.

44) 피셔-리히테는 1960년대 초 서구 문화예술계에서 '수행적 전환'이 일었고 행위예술, 퍼포먼스 같은 장르가 형성되었으며, 1990년대에 연구자들은 문화의 수행적 성격에 관한 연구를 육체적 행위를 포함한 수행 개념으로 본격화했다는 입장이다. Erika Fischer-Lichte, 같은 책, pp. 30-31과 49 참조.

45) Marie-Luise Angerer, 「예술에서는 무엇이 행해지고 있는가?-징후적인 고찰」, 앞의 책, pp. 79-117 참조. 인용은 p. 79, pp. 88-89. 슈나이더와 알리스의 두 작품은 앙거러가 선택해 논했다. 하지만 이하에서 나는 알리스의 작업을 비판적으로 분석할 것이다.

46) Jonathan Crary, 24/7: Late Capitalism and the Ends of Sleep, 『24/7 잠의 종말』, 김성호 옮김, 문학동네, 2014 참고. 인용은 p. 47.

47) Daniel Markovits, How America's Foundational Myth Feeds Inequality, Dismantles the Middle Class, and Devours the Elite, Penguin, 2019.

48) Sighard Neckel, 「자기표현의 성공 원칙-시장사회와 수행경제」, 『문화학과 퍼포먼스』, pp. 211-227 중 pp. 211-212 인용 및 참조.

49) 강수미, 『아이스테시스: 발터 벤야민과 사유하는 미학』, pp. 168-187 참고할 것.

50) Sighard Neckel, 앞의 글, pp. 211-213.

51) "TOP 100 Artist Ranking" Artfacts.net, 2017. 9. 30 10위. 2020. 2. 24 21위.(https://artfacts.net/lists/global_top_100_artists)

52) 알리스의 모마 회고전 《프랑시스 알리스: 속임수 이야기Francis Alÿs: A Story of Deception》가 열린 2011년 5월 패션지 『보그』가 특집에서 인용한 알리스의 발언. 2000년부터 10년 동안 멕시코시티 남동쪽 고원의 회오리 속으로 뛰어드는 시도를 담은 〈토네이Tornado〉 작업으로 알리스는 폐가 손상됐다. Kevin Conley, "A Dangerous Mind: Francis Alÿs at MoMA", Vogue, 2011. 5. 10.(https://www.vogue.com/article/a-dangerous-mind)

53) Sighard Neckel, 앞의 책, p. 215와 pp. 218-219.

54) Coline Milliard, "What Happened When Francis Alÿs Went to the Front Lines

in Iraq", *Artsy*, 2017. 5. 16.(https://www.artsy.net/article/artsy-editorial-happened-francis-alys-front-lines-iraq)

55) 이에 대해 할 포스터가 "폭력이 가해진 신체는 종종 진리의 중요한 목격자, 권력에 저항하기를 뒷받침하는 필수적인 증거의 근간"이라는 시각을 적용할 수 있을까? Hal Foster, "Obscene, Abject, Traumatic", *OCTOBER*, Vol. 78, The MIT Press, Fall 1996, pp. 107-124 중 p. 123.

56) 원작자 수전 콜린스는 TV의 이라크전쟁 장면과 리얼리티 쇼에서 아이디어를 얻었다. (www.scholastic.com/thehungergames/videos/contemporary-inspiration.htm)

57) 이하 문화체육관광부, 『2018 예술인 실태조사』, 2018 참조.(https://www.mcst.go.kr/kor/s_policy/dept/deptView.jsp?pSeq=1746&pDataCD=0406000000&pType=)

3장 네트워킹 이미지들

1) 문화체육관광부·유네스코한국위원회, 『문화정책의 (재)구성』, 2018, p. 16; UNESCO, Re/Shaping Cultural Policies, 2018, p. 3. 국문: https://www.unesco.or.kr/assets/data/report/o0BFuo22ewhtMlqswNPoGE5syYWPt0_1542677225_2.pdf, 영문: https://en.unesco.org/creativity/sites/creativity/files/2018gr-summary-en-web.pdf

2) Bruno Latour, "On actor-network theory. A few clarifications plus more than a few complications"(1990/1996)에서 차용.(http://www.bruno-latour.fr/sites/default/files/P-67%20ACTOR-NETWORK.pdf)

3) Bruno Latour, 『브뤼노 라투르의 과학인문학 편지』, pp. 136-137.

4) AT는 라투르가 Actor Network Theory를 줄인 약자인데 '행위자 연결망 이론' 또는 '행위자 네트워크 이론'으로 번역된다. 약자 또한 ANT로 표기되는 경우가 있다.

5) Bruno Latour, *Science in Action*, 황희숙 옮김, 『젊은 과학의 전선』, 아카넷, 2016.

6) 2010년에 설립. 트라우마비인은 2013년 저작권 및 사용자 개발에 관한 전자책 시스템 '유령작가들Ghostwriters'의 초판 시리즈를 완성하고 광고 슬로건으로 오염된 4만 2000권의 이북 토런트를 유포했다. "Off the Press-Traumawien-Ghostwriters and Literary Trojan Horses" http://traumawien.at 암스테르담 대학 네트워크문화연구소Institute of Network Cultures에서는 2014년 "Off the Press: Electronic Publishing in the Arts" 주제로 국제 회의를 개최했다. (https://networkcultures.org/digitalpublishing/events/22-23-may-2014/)

7) Nicolas Nova&Joël Vacheron, *DADABOT: an Introduction to Machinic Creolization*, Morges: ID Pure, 2015. (https://static1.squarespace.com/static/526d498ae4b0a8c91472d7d7/t/56e82bf22fe131ff7183d861/1458056178927/Essay-DADABOT.pdf)

8) Walter Benjamin, "Karl Kraus", 최성만 옮김, 『발터 벤야민 선집 9-서사·기억·비평의 자리』, 길, 2012, p. 347.

9) Bruno Latour, "On actor-network theory. A few clarifications plus more than a few complications."

도판 목록

찾아보기

다 공 예 술

한국 현대미술의 수행적 의사소통 구조와 소셜네트워킹

초판 인쇄 2020년 4월 17일
초판 발행 2020년 4월 24일

지은이 강수미
펴낸이 강성민
편집장 이은혜
편집 곽우정 이여경
마케팅 정민호 김도윤 고희수
홍보 김희숙 김상만 지문희 우상희 김현지

펴낸곳 (주)글항아리 | 출판등록 2009년 1월 19일 제406-2009-000002호
주소 10881 경기도 파주시 회동길 210
전자우편 bookpot@hanmail.net
전화번호 031-955-1936(편집부) 031-955-2696(마케팅)
팩스 031-955-2557

ISBN 978-89-6735-767-2 03600

글항아리는 (주)문학동네의 계열사입니다.
이 책의 판권은 지은이와 글항아리에 있습니다.
이 책 내용의 전부 또는 일부를 재사용하려면 반드시 양측의 서면 동의를 받아야 합니다.

이 도서의 국립중앙도서관 출판예정도서목록(CIP)은 서지정보유통지원시스템 홈페이지(http://seoji.nl.go.kr)와 국가자료종합목록 구축시스템(http://kolis-net.nl.go.kr)에서 이용하실 수 있습니다. (CIP제어번호 : CIP2020014210)

* 이 저서는 2015년 정부(교육부)의 재원으로 한국연구재단의 지원을 받아 수행된 연구임(NRF-2015S1A6A4A01014586).
 This work was supported by the National Research Foundation of Korea Grant funded by the Korean Government(NRF-2015S1A6A4A01014586).
* 이 책에 실린 도판 중 저작권 협의를 거치지 못한 것은 추후 게재 허락 절차를 밟고 사용료를 지불하겠습니다.

잘못된 책은 구입하신 서점에서 교환해드립니다.
기타 교환 문의 031-955-2661, 3580

geulhangari.com